1,000,000 Books

are available to read at

---◆---

www.ForgottenBooks.com

---◆---

Read online
Download PDF
Purchase in print

ISBN 978-0-243-44289-8
PIBN 10508362

English
Français
Deutsche
Italiano
Español
Português

www.forgottenbooks.com

Mythology Photography **Fiction**
Fishing Christianity **Art** Cooking
Essays Buddhism Freemasonry
Medicine **Biology** Music **Ancient
Egypt** Evolution Carpentry Physics
Dance Geology **Mathematics** Fitness
Shakespeare **Folklore** Yoga Marketing
Confidence Immortality Biographies
Poetry **Psychology** Witchcraft
Electronics Chemistry History **Law**
Accounting **Philosophy** Anthropology
Alchemy Drama Quantum Mechanics
Atheism Sexual Health **Ancient History**
Entrepreneurship Languages Sport
Paleontology Needlework Islam
Metaphysics Investment Archaeology
Parenting Statistics Criminology
Motivational

K.

Porzellan

von

Ludwig Schnorr v. Carolsfeld

Verlagsbuchhandlung Richard Carl Schmidt & Co.

Fernspr.: Lützow 5147 / BERLIN W 62 / Lutherstraße Nr. 14

BIBLIOTHEK FÜR KUNST- UND ANTIQUITÄTENSAMMLER

Weitere Bände sind in Vorbereitung

Zu diesen Preisen kommt noch der ortsübliche Sortimentszuschlag

Bibliothek für Kunst- und Antiquitätensammler
Band 3

PORZELLAN

der europäischen Fabriken des
18. Jahrhunderts

von

Ludwig Schnorr v. Carolsfeld

Dritte, durchgesehene und erweiterte Auflage

Neudruck

Mit 143 Abbildungen
und 2 Markentafeln

BERLIN W 62
Richard Carl Schmidt & Co.
1920

Roßberg'sche Buchdruckerei, Leipzig

orwort.

Das vorliegende Buch ist als Einführung für den Sammler und Liebhaber europäischen Porzellans gedacht. Der Schwerpunkt liegt in der Geschichte der deutschen Manufakturen. Deutschland gebührt, ganz abgesehen von der Erfindung des europäischen Porzellans, der unbestrittene Ruhm, einen klassischen, für die meisten europäischen Länder vorbildlichen Porzellanstil geschaffen zu haben.

Von allen Objekten des Kunsthandels ist das Porzellan des 18. Jahrhunderts vielleicht am heißesten begehrt, und kaum auf einem anderen Gebiet dürfte die Sammelleidenschaft so stark entwickelt sein. Noch heute gilt die Bemerkung Augusts des Starken in einem Brief an den Grafen Flemming, der ihm seine Orangerie in Übigau bei Dresden zum Kauf angeboten hatte: „Ne scavez vous pas qu'il est des oranges comme des porcelaines, que ceux qui ont une fois la maladie des uns ou des autres ne trouvent jamais qu'ils en ayent assez et que plus ils en veulent avoir." (Sponsel, Kabinettstücke, S. 10.)

Der ernsthafte Sammler wird sein Interesse ganz von selbst einem bestimmten Gebiet zuwenden und seine Kenntnisse neben der praktischen Sammeltätigkeit durch das Studium der einschlägigen Literatur zu erweitern suchen. Erst dann hat das Sammeln einen Sinn und innere Berechtigung.

An dieser Stelle sei besonders Herrn Professor Dr. Ernst Zimmermann, der eine Reihe von Abbildungen aus seinem Werk „Frühzeit und Erfindung des Meißner Porzellans" und andere Vorlagen

VI Vorwort.

bereitwilligst zur Verfügung stellte, der herzlichste Dank ausge-
sprochen, ebenso Herrn Professor Dr. Christian Scherer in Braun-
schweig für die Darleihung mehrerer Vorlagen zu seinem Buch
über Fürstenberger Porzellan. Der Dank gilt auch dem Verlag
von Georg Reimer in Berlin für die Erlaubnis zur Wiedergabe
der Abbildungen aus den genannten beiden Werken. Schließlich
sei auch der Direktion des Kunstgewerbemuseums der Stadt Leipzig
für die Überlassung mehrerer Photographien herzlich gedankt.

Inhaltsverzeichnis.

Einleitung.

Das Porzellan verdankt seinen Namen der äußeren Ähnlichkeit mit einer rundlichen, glatten weißen Seemuschel, die im Italienischen porcella (Schweinchen) genannt wird. Die beiden Hauptbestandteile des Porzellans sind die feuerbeständige weiße Kaolinerde (ein Zerfallprodukt tonerdehaltiger Silikate) und der schmelzbare Feldspat. Beide ergeben, innig gemischt und in einem Feuer von hoher Temperatur gebrannt, einen reinweißen, durchscheinenden, völlig dichten und stahlharten Scherben. Die ähnlich zusammengesetzte Glasur wird nach einem ersten Brand von niedriger Temperatur (Verglühbrand) aufgetragen und verbindet sich im zweiten hohen Feuer (Gutfeuer oder Garbrand) unlöslich mit dem Scherben. Wie jede Töpferware schwindet auch das Porzellan im Feuer erheblich, nahezu um ein Sechstel.

Nur wenige Farben vertragen die hohe Hitze des Gutfeuers, die notwendig ist, um dem Porzellan Dichtigkeit, Härte und Glasur zu verleihen. In Europa hat man sich fast ganz auf eine einzige Unterglasur- oder Scharffeuerfarbe, das Kobaltblau, beschränkt. Nach dem ersten Verglühbrand, der dem Gefäß die nötige Festigkeit gibt, wird das Geschirr bemalt, in die breiartige Glasurmasse getaucht, die der poröse Scherben aufsaugt, und dann dem hochgradigen Gutfeuer ausgesetzt. Die Malerei (Farbe) verbindet sich aufs innigste mit dem Scherben und wird außerdem durch die Glasur vor Abnutzung geschützt. Das bekannteste Beispiel kobaltblauer Unterglasurmalerei ist das fälschlich Zwiebelmuster genannte Astermuster der Meißner Manufaktur.

Mehrfarbige Malerei und Vergoldung wird auf die Glasur nach dem Gutfeuer aufgetragen und in einem dritten schwachen Feuer, durch Kapseln von feuerfestem Ton (sog. Muffeln) geschützt,

Schnorr v. Carolsfeld, Porzellan. 1

eingebrannt. Den Farben sind Flußmittel beigemischt, die im Brande die Verbindung mit der Glasur bewirken. Die Überglasur- oder Muffelfarben sind wenig dauerhaft im Gebrauch, die Palette ist aber nahezu unbeschränkt bei der großen Zahl der verwendbaren Metalloxyde. Bisweilen hat man auch eine Kombination von Unterglasurfarben und Muffelfarben nach ostasiatischem Vorbild (z. B. in Meißen und Wien) versucht.

Man unterscheidet in der Hauptsache drei verschiedene Arten von Porzellan:

1. Das ostasiatische (chinesische und japanische) Porzellan, das infolge seines größeren Gehaltes an Feldspat weniger hart ist als das 'europäische Hartporzellan und auch eine anders zusammengesetzte, durchsichtigere, oft grünliche oder bläuliche Glasur aufweist. Die Gefäße werden vor dem Auftrag der Unterglasurfarben und der Glasur nicht in einem ersten Brand verglüht. Die geringere Garbrandtemperatur gestattet eine reichere Farbenskala als beim europäischen Hartporzellan. Die wunderbare Leuchtkraft und Abstufung des chinesischen Unterglasurblau ist in erster Linie dieser technischen Eigentümlichkeit zuzuschreiben.

2. Das europäische Hartporzellan, das infolge seiner andersartigen Natur nicht die gleichen Dekorationsmöglichkeiten wie das ostasiatische Porzellan zuläßt und daher auch anders beurteilt werden muß. Unter allen europäischen Manufakturen hat Meißen und Berlin die keramisch beste Zusammensetzung der Masse aufzuweisen.

3. Das Frittenporzellan (pâte tendre), das streng genommen kein keramisches Produkt ist, da es erdige Bestandteile so gut wie gar nicht, und Kaolin überhaupt nicht enthält. Es steht dem Glase näher als dem Porzellan. Gleichwohl kann eine Betrachtung im folgenden nicht umgangen werden, weil der künstlerische Einfluß (vor allem von Sèvres) auf die fremden, Hartporzellan fabrizierenden Manufakturen in der zweiten Hälfte des 18. Jahrhunderts außerordentlich stark gewesen ist.

Die Herstellung der pâte tendre ist äußerst umständlich: Quarzsand, Salpeter, Seesalz, Soda, Alaun und Gips oder Alabasterspäne

werden vermengt und zu einer weißen Frittenmasse in 50stündigem Feuer gebrannt, sodann zu Pulver gestoßen, mit Ton vermengt und nach wochenlanger Prozedur mit grüner Seife und kochendem Wasser zu bildsamen Klumpen verarbeitet. Ähnlich kompliziert ist auch die Bereitung der bleihaltigen Glasur. Die Farben verschmelzen im Brande förmlich mit der Glasur und erhalten dadurch die unvergleichliche Leuchtkraft, die mit der Technik des Hartporzellans nicht annähernd erreicht werden kann. Dazu kommt noch, daß die niedrige Garbrandtemperatur die Anwendung der zartesten Farben gestattet. Als Gebrauchsgeschirr ist das Frittenporzellan freilich auf die Dauer nicht verwendbar, da die Masse gegen Temperaturunterschiede empfindlich und die Glasur infolge ihres Bleigehaltes leicht der Abnutzung unterworfen ist.

Von dem in Frankreich, Belgien, Italien und Spanien gebräuchlichen Frittenporzellan unterscheidet sich das englische, sog. Knochenporzellan äußerlich nicht wesentlich. Es besteht in der Hauptsache aus kalkhaltigem Porzellanton, einem feldspatartigen Mineral, plastischem Ton, Feuerstein und phosphorsaurem Kalk (Knochenasche und Phosphorit). In künstlerischer Beziehung kann es sich nicht annähernd mit dem französischen Frittenporzellan messen, und im praktischen Gebrauch ist es fast völlig von dem wohlfeilen Steingut verdrängt worden, das in England in vorzüglicher Qualität hergestellt wurde.

Versuche zur Herstellung von Porzellan in Europa vor der Erfindung durch Johann Friedrich Böttger.

Die ersten ostasiatischen Porzellane sind vermutlich durch die Kreuzfahrer nach dem Abendland gebracht worden. Im 13. Jahrhundert berichtet der Venezianer Marco Polo, der auf seinen Reisen tief in Ostasien eingedrungen war, das chinesische Porzellan würde in der Stadt Tingui aus einer Erde hergestellt, die man wie Erz aus Minen gewönne und Jahrzehnte der Witterung preisgäbe, bevor man sie verarbeite. Es ist klar, daß mit dieser Erde das Kaolin, der wesentliche Bestandteil des Porzellans, gemeint ist. Größere Mengen ostasiatischen Porzellans sind wohl erst seit der Entdeckung des Seewegs nach Ostindien (1498) in Europa eingeführt worden.

Die Kostbarkeit und Schönheit des ostasiatischen Porzellans hat in der Folgezeit die Alchimisten Europas immer aufs neue zur Nachahmung gereizt. Sie alle haben aber bis zum Auftreten Böttgers das Problem auf einem Wege zu lösen versucht, der nie zum Ziel führen konnte. Über die Herstellung einer porzellanähnlichen Ware, eines frittenartigen Surrogats, sind sie nicht hinausgelangt, obwohl Marco Polos Bericht ganz deutlich eine Erde als Hauptbestandteil des Porzellans nennt. Soviel sich heute noch nachweisen läßt, hat erst Böttger das Problem auf rein keramischem Wege zu lösen versucht.

In Venedig, das stets rege Handelsbeziehungen zum Orient unterhielt und auch auf künstlerischem Gebiet starke Anregungen vom Orient empfing, wurden die ersten Versuche schon Ende des 15. Jahrhunderts unternommen. Im Jahre 1470 wird berichtet, daß ein gewisser Maestro Antuonio aus Bologneser Erde Gefäße hergestellt habe, die durchsichtig glasiert und bemalt gewesen seien. Die Töpfer und Alchimisten Venedigs sollen damals in eine

gewaltige Aufregung geraten sein. 1518 rühmt sich ein Spiegel-
fabrikant in Venedig, Leonardo Peutinger, durchsichtiges Porzellan
gleich dem chinesischen „von jeglicher Art" machen zu können.
Von diesen Versuchen verlautet aber in der Folgezeit nichts weiter.

Die Experimente, die an den Höfen von Pesaro, Turin und
Ferrara angestellt wurden, hatten keinen nennenswerten Erfolg.
Zu wirklich greifbaren Resultaten führten die Versuche, die in
Florenz, am Hofe Franz I. (1547—1587) gemacht wurden. Dem
Großherzog, der selbst Alchimie trieb, soll es mit Hilfe eines Griechen
gelungen sein, Porzellan herzustellen. Von diesem sog. Medici-
Porzellan haben sich noch verhältnismäßig viel Stücke erhalten
(etwa 40—50, z. B. im South Kensington-Museum, im British
Museum in London, im Berliner Kunstgewerbemuseum). Es sind
zumeist Teller, Schalen und Flaschen, mit Kobaltblau oder Mangan
unter einer Bleiglasur dekoriert. Als Marke tragen sie die Dom-
kuppel von Florenz und ein F in Blau. Das Medici-Porzellan ist
ein frittenartiges Produkt, das äußerlich eine gewisse Ähnlichkeit
mit Porzellan aufweist. Der nahezu weiße Scherben ist mit dem
Stahl nicht ritzbar. Der Eindruck wird durch die trübe, leicht
verletzbare Bleiglasur beeinträchtigt. Der Dekor zeigt meist
persisches und chinesisches Pflanzenornament, modifiziert durch
italienischen Geschmack.

Neben Italien bemühte sich hauptsächlich Frankreich um die
Nacherfindung des Porzellans, allein ohne einen Schritt weiter zu
kommen. Weder Claude Réverend, einem Pariser Töpfer, noch
Louis Potérat in Rouen ist die Herstellung von echtem Porzellan
gelungen. Das Resultat kann immer nur ein porzellanähnliches
Surrogat gewesen sein, das aus denselben Öfen wie die Fayence
hervorging. Im Anfang des 18. Jahrhunderts entstanden eine
ganze Reihe von Fabriken, die dieses Frittenporzellan herstellten:
St. Cloud, Chantilly, Lille, Mennecy-Villeroy, endlich 1738
Vincennes. Aus der letztgenannten Fabrik ging schließlich die
Staatsmanufaktur zu Sèvres hervor, deren berühmte Erzeugnisse
in pâte tendre die Endresultate und Höchstleistungen all der
Bestrebungen darstellen, die vergeblich auf die Erfindung des

echten Porzellans gerichtet waren. Als Sèvres um das Jahr 1770 die Herstellung von Hartporzellan gelungen war, vermochte es den Vorsprung der deutschen Manufakturen nicht mehr einzuholen.

In England mühte sich in der zweiten Hälfte des 17. Jahrhunderts John Dwight um die Erfindung des Porzellans, und 1671 soll er sein Ziel angeblich erreicht haben. Aber die beglaubigten Stücke seiner Hand, sowie die erhaltenen Rezeptbücher beweisen weiter nichts, als daß er ein weißes, steinzeugartiges Produkt zustande brachte, das mit echtem Porzellan nichts gemein hat. Zur selben Zeit soll Prinz Ruprecht von der Pfalz während seines Aufenthaltes in England einen ungarischen Töpfer zu sich berufen haben, der aus einer kreideweißen Mischung von Erden ein dem chinesischen Porzellan ähnliches, durchscheinendes Produkt zu brennen verstand.

Die Erfindung des roten Steinzeugs durch Böttger. Die Meißner Manufaktur als Steinzeugfabrik.

Während die temperamentvolle, auf raschen Erfolg bedachte Natur des Romanen sich mit der Herstellung eines porzellan-

Abb. 1.
Böttgersteinzeug, ungeschliffen. Dresden, Porzellansammlung. Aus Zimmermann, Erfindung und Frühzeit des Meißner Porzellans.

Die Erfindung des roten Steinzeugs durch Böttger.

ähnlichen Surrogats zufrieden geben mußte, ohne das wahre Wesen des Porzellans ergründet zu haben, hat der erste Deutsche, der sich ernsthaft mit dem Problem befaßte, nach einer Reihe ganz planmäßig angestellter Untersuchungen zunächst das Prinzip der Porzellanbereitung erforscht, bis das Resultat klar vor Augen lag.

Der Mann, der neben dem eigentlichen Erfinder, Johann Friedrich Böttger, genannt werden muß, ist der Mathematiker und Physiker Ehrenfried Walther v. Tschirnhausen. Im Dienste Augusts des Starken durchforschte er Sachsen auf seine Bodenschätze hin, legte Schleif- und Poliermühlen zur Bearbeitung der edlen Gesteine, Glashütten und Brauereien an und suchte so, nach dem Merkantilsystem Frankreichs, den Reichtum des Landes zu mehren. Kein Wunder, daß er sich auch um die Erfindung des Porzellans mühte. Bei der leidenschaftlichen Vorliebe Augusts des Starken für ostasiatisches Porzellan ist Tschirnhausen vielleicht der Gedanke gekommen, durch die Produktion im eigenen Lande dem Volke die Unsummen zu sparen, die fortwährend ins Ausland flossen, um die unersättliche Leidenschaft des Königs, die er selbst einmal in einem Brief an den Grafen Flemming als „maladie" bezeichnet hat, zu befriedigen. Freilich hörte der König auch dann nicht auf, ostasiatisches Porzellan zu kaufen, als seine Manufaktur längst zu achtbarer Leistungsfähigkeit gediehen war.

Tschirnhausen machte seine Versuche etwa seit dem Jahre 1699. Er konstruierte riesige Brennspiegel und Brenngläser, die an sich schon Wunderwerke der Technik waren, und schmolz vermittelst ihrer Glut die zu untersuchenden Stoffe, vor allem Metalle. Das Verfahren gestattete leicht die Beobachtung des Schmelzprozesses. Tschirnhausen glaubte schließlich auch, das Geheimnis des echten Porzellans entdeckt zu haben. Daß ihm aber die Erfindung ebensowenig glückte, wie seinen Vorgängern, beweist allein die Tatsache, daß er die in seiner „Porzellanmasse" hergestellten Gefäße in den Öfen der Dresdner Töpfer und in den Glashütten brennen ließ, d. h. unter Hitzegraden, die bei weitem nicht ausreichen konnten, um wirkliches Hartporzellan gar zu brennen. Bis auf eine kleine rechteckige Dose (ehemals Sammlung Emden, jetzt in der Dresdner

Porzellansammlung), die Ernst Zimmermann[1] mit Recht Tschirn-
hausen zuschreibt, hat sich kein einziges von diesen Versuchs-
stücken bisher nachweisen lassen. Die Dose besteht aus einer
graugelben, durchscheinenden, porzellanähnlichen-Masse, ist glatt
geschliffen und mit eingeschnittenem Laub- und Bandwerk verziert.
Der Deckel zeigt, ebenfalls eingeschnitten, das Profilbild Augusts
des Starken und das Initial AR; die Unterseite die Krönung des
Königs, in Gestalt des Herkules, durch einen weiblichen Genius.
Beide Darstellungen sind nach einer sächsischen Medaille kopiert,
die 1697 zur Erinnerung an die Krönung Augusts als König von
Polen in Dresden geschlagen wurde. Vier Jahre später verlor der
König Polen und erlitt eine Niederlage nach der anderen; die Dose
kann also nur kurz nach der Krönung gearbeitet worden sein, da
man nach der Katastrophe kaum noch an vergangene glücklichere
Zeiten erinnert hätte.

Die Annahme, daß es Tschirnhausen nicht gelang, echtes Por-
zellan herzustellen, wird aber noch dadurch bestätigt, daß er dem
König im Jahre 1703 über seine Porzellanversuche nichts zu sagen
wußte, als er Bericht über seine bisherigen Unternehmungen er-
statten sollte. Erst als Böttger auf den Plan trat, wurden die
Untersuchungen mit erneutem Eifer aufgenommen.

Das abenteuerliche Leben dieses Mannes ist bisher in einer
Weise übertrieben worden, daß die eminente Bedeutung des Er-
finders und Keramikers daneben fast ganz verdunkelt worden ist.
Erst vor kurzem hat Ernst Zimmermann die Ehrenrettung Böttgers
unternommen. Es war keine dankbare Aufgabe, denn er war ge-
nötigt, die zahlreichen Widersprüche und Irrtümer, die sich in der
1839 erschienenen, von Engelhardt verfaßten Biographie Böttgers
finden, bis ins kleinste zu widerlegen, ehe er an den Aufbau seiner
Biographie gehen konnte. Auf Grund wichtiger archivalischer
Forschungen, und vor allem an der Hand der wichtigsten Zeugen
der Böttgerschen Tätigkeit, der keramischen Produkte, hat er die

[1] Eine Porzellanarbeit Tschirnhausens. Cicerone, 1. Jahrg. Heft 6
S. 186.

Abb. 2.
Deckelvase in geschliffenem Böttgersteinzeug. Höhe 55 cm. Dresden,
Porzellansammlung. Aus Zimmermann, Frühzeit und Erfindung des
Meißner Porzellans.

Bedeutung dieses Mannes in überzeugender Weise dargestellt.[1] An Stelle des abenteuerlichen Alchimisten und Goldmachers, wie ihn Engelhardt ganz einseitig schildert, sehen wir die Gestalt eines der bedeutendsten Keramiker, der, mit außerordentlichen Gaben ausgestattet, fast spielend den Weg zum ersehnten Ziel finden sollte, den Tschirnhausen mit all seinen für jene Zeit bedeutenden Kenntnissen in der Chemie und Mathematik verfehlte.

Johann Friedrich Böttger wurde 1682 zu Schleiz als Sohn des dortigen Münzkassierers geboren. Mit sechzehn Jahren kam er nach Berlin in die Lehre des Apothekers Zorn, um Medizin zu studieren. Schon frühzeitig hatte sich bei ihm eine besondere Neigung zur Chemie gezeigt. Diesem Hang konnte er nun nachgehen. Er ergab sich der Alchimie, die, trotz der mystischen Umkleidung, damals als eine durchaus ernste Wissenschaft galt, wenn sie auch manchen auf Abwege führte. Man glaubte, daß alle Metalle auf drei verschiedene Grundstoffe zurückgeführt werden könnten: das Quecksilber oder Merkur, den Schwefel und das Salz, und daß es nur darauf ankäme, das richtige Mischungsverhältnis durch Zerlegen in die drei Grundstoffe festzustellen. Auf diese Weise hoffte man schließlich auch echtes Gold gewinnen zu können. Dieser empirisch-exakten Methode, die auf Grund des Experimentes wie unsere heutige Naturwissenschaft zum Ziele zu gelangen suchte, standen andere gegenüber, die auf mystischem Wege, mit Hilfe des „Steins der Weisen" minderwertige Stoffe in edle Metalle verwandeln zu können glaubten. Böttger soll beide Wege verfolgt haben. Er erregte das größte Aufsehen und mußte schließlich fliehen, da König Friedrich I. ihn in Haft nehmen lassen wollte. Er gedachte seine Studien in Wittenberg fortsetzen zu können, wurde aber weiter verfolgt und begab sich unter den Schutz des Kurfürsten von Sachsen, Augusts des Starken, der ihn in Dresden in festes Gewahrsam brachte, da er hoffte, sich die Künste Böttgers zunutze machen zu können. Bei den unruhigen Zeiten mußte Böttger des öfteren sein Domizil wechseln, denn um keinen Preis

[1] Die Erfindung und Frühzeit des Meißner Porzellans. Mit 1 Farbentafel und 111 Abb. im Text. Berlin 1908. Verlag von Georg Reimer.

wollte man ihn in Feindeshand fallen lassen. Bald war er auf der Festung Königstein, bald auf der Albrechtsburg in Meißen interniert, bis ihm endlich 1706, nach dem Frieden von Altranstädt, in Dresden auf der Venusbastei, an der Stelle des jetzigen Belvedere, ein Laboratorium angewiesen wurde. Ein ganzer Stab von Leuten wurde Böttger unterstellt, um ihm behilflich zu sein. Dazu gehörte auch Tschirnhausen, der zwar sein eigenes Laboratorium inne hatte, aber mit Böttger gemeinsam laborierte. Bei diesen Versuchen leisteten wieder die von Tschirnhausen konstruierten Brennspiegel und -gläser große Dienste. Mit ihrer Hilfe wurden die verschiedensten Metalle geschmolzen und allerhand Gestein zum Verglasen gebracht. Offenbar hoffte man, auf diesem Wege das Geheimnis der Zusammensetzung des Goldes zu ergründen. Andauernde Mißerfolge zwangen jedoch dazu, die früher von Tschirnhausen angestellten Versuche zur Hebung der Industrie durch Gründung von Manufakturen wieder aufzunehmen: die Ungeduld des Königs, der auf Böttger die größten Hoffnungen gesetzt hatte, mußte durch greifbare Resultate beschwichtigt werden. Seit dem Jahre 1707 hat Böttger ganz systematisch die verschiedenen Erden des Landes auf ihre Brauchbarkeit für die Industrie untersucht, und so wurde er ganz von selbst auf das Gebiet der Keramik gelenkt. Tschirnhausen brachte Böttger auf die Idee, die vielbegehrte Delfter Fayence nachzuahmen, und schon im Jahre 1708 wurde mit Hilfe holländischer Arbeiter und des Drehers Eggebrecht aus Berlin die Fabrikation in der neugegründeten „Stein- und Rundbäckerei" begonnen.[1] Unter Eggebrecht als Pächter hat es die Fabrik zu ansehnlichen Leistungen gebracht; sie bestand bis zum Ende des 18. Jahrhunderts. Die Dresdner Porzellansammlung bewahrt eine Reihe von Erzeugnissen dieser Fayencefabrik, darunter einen großen Kübel in Blaumalerei, mit gespritztem Grund und Blumen, Vögeln und Chinesereien in weiß ausgesparten Feldern, ferner große barocke Deckelvasen mit Volutenhenkeln und Masken, blaugemalten Bandornamenten und Chinesen- bzw. Hafenszenen.

[1] Vgl. Zimmermann, Dresdner Fayencen. Cicerone, 3. Jahrg. S. 205 ff. mit 11 Abb.

Bei einer 79 cm hohen schlanken Flaschenvase mit Blaumalerei hat man sich direkt an ein chinesisches Vorbild gehalten, das in der Dresdner Porzellansammlung nachweisbar ist.

Böttger ging bei seinen Versuchen auf nichts Geringeres als die Erfindung des Porzellans aus. Sicher ist, daß er sich schon mehrere Jahre, wenigstens theoretisch, mit dem Problem des Porzellans befaßt hatte. Das erweisen verschiedene Rezepte, die

Abb. 3.
Böttgersteinzeug, geschliffen. Dresden, Porzellansammlung. Aus
Zimmermann, Frühzeit und Erfindung des Meißner Porzellans.

er eigenhändig aufgezeichnet hat. Das ersehnte Ziel erreichte er freilich erst auf einem Umwege. Zunächst gelang ihm die Herstellung einer dem chinesischen roten Steinzeug verwandten, aber viel härteren Masse, die aus einer Mischung von rotem Bolus (später rotem Ton von Okrilla bei Meißen) und feingeschlämmtem Lehm bestand. Dieses Steinzeug hat einen völlig dichten, mit dem Stahl nicht ritzbaren Scherben, der beim Anschlagen einen hellen scharfen Klang hören läßt. Die Farbe ist in der Regel rotbraun und erscheint um so dunkler, je stärker der Brand war. Durch die Verbindung der in der roten Erde enthaltenen Eisenteile mit dem Sauerstoff bildete sich auf der Oberfläche

bei zu starkem Brand eine graubraune, der Farbe gebrannten Kaffees ähnelnde Schicht (Eisenoxydul). Solches „überhitztes" Steinzeug nennt man auch „Eisenporzellan". Dieser wohl selten beabsichtigte Niederschlag ließ sich vermeiden, indem man die Stücke beim Brand durch Kapseln aus feuerfestem Ton schützte. Das Böttgersteinzeug hatte gegenüber der chinesischen Ware den Vorzug, wie ein Edelstein Schliff, Schnitt und Politur anzunehmen. Durch den Schliff ließ sich auch die dunkle Haut

Abb. 4.
Böttgersteinzeug mit eingeschnittenem Ornament. Dresden, Porzellansammlung. Aus Zimmermann, Frühzeit und Erfindung des Meißner Porzellans.

des „Eisenporzellans" entfernen, wenn sie nicht durch braune oder schwarze Glasur verdeckt wurde.

Die Herstellung von Gefäßen wollte anfangs nicht recht glücken, bis der Pirnaer Töpfermeister Peter Geitner gewonnen wurde, der die Gefäße auf der Töpferscheibe aufdrehte. Die künstlerische Gestaltung vertraute man auf Befehl des Königs dem Goldschmied und Hofsilberarbeiter Johann Jakob Irminger aus Augsburg an, der sich seiner Aufgabe mit großem Geschick unterzog. Ohne ihn wäre das Steinzeug der Böttgerschen Periode kaum zu so großer Vollendung gelangt. In der ersten Zeit wurden chinesische Gefäße und Figuren abgeformt; unter Irminger aber gewann der europäische

Zeitstil, und zwar der von Frankreich abhängige Augsburger Gold-schmiedstil, mehr und mehr Geltung auf die Formgebung. Die Übertragung der von den Gesetzen der Architektur durchdrungenen Goldschmiedeformen auf das Steinzeug mag unkeramisch erscheinen, ebenso die umständliche Behandlung nach dem Brande durch Schleifen, Polieren, Schneiden usw.; aber das Böttgersteinzeug muß (bei seiner Ausnahmestellung in der Keramik) anders beurteilt werden, als die bisher gebräuchlichen keramischen Verfahren. Die Beschaffenheit des Böttgersteinzeugs forderte ja direkt zu der gleichen Bearbeitung heraus wie ein edles Gestein. Und der Gold-schmied war damals zweifellos eher fähig, die Vorzüge der neuen Erfindung zur Geltung zu bringen, als der Töpfer, dessen Hand-werk ganz darniederlag. Der Goldschmiedstil Irmingers zeigt sich deutlich bei einer Gruppe von geformtem, ungeschliffenem Stein-zeug (Abb. 1). Die Ornamentik entspricht hier noch durchaus der Treibarbeit in edlem Metall. Vermutlich stammen die Ent-würfe dazu aus der Zeit, als Irminger die ersten Versuche machte, dem Steinzeug eine künstlerische Form zu geben. Tatsächlich hat Irminger Modelle für Steinzeug in Silber und Kupfer getrieben. Dabei waren ihm vermutlich die bei der Manufaktur beschäftigten Goldschmiedegesellen behilflich. Allmählich gelangte man dann zu Bildungen, die der Keramik näher liegen: die runden Gefäße wurden mit Hilfe von Schablonen auf der Töpferscheibe aufgedreht. Die glatt gehaltenen Formen erleichterten zwar Schliff und Politur, wirken aber zu leer und gedrechselt. In der Regel erhielten die Gefäße daher nach dem Aufdrehen einen Belag von geformten Ornamenten (Abb. 2 und 3). Am häufigsten sind breitlappige Blätter vom Akanthus und feingerippte, dem Lorbeer ähnelnde Blätter, die dicht gereiht von der Einschnürung am Fuß der Ge-fäße aufsteigen, Schulter und Ablauf der Vasen umfassen und sich rosettförmig um den Knauf der Deckel ordnen. Vielfach zieren Masken, allein oder von zierlichem Laub- und Bandwerk um-rahmt, den glatten Leib der Flaschen und Vasen. Daneben finden sich Blumen- und ˙Fruchtstücke in gleichmäßiger Verteilung auf Pastetennäpfen u. a., naturalistische Zweige von halberschlossenen

Rosen und Weinranken mit Träubchen, an Leib und Deckel der Gefäße geschmiegt. Der Reliefbelag ist stets mit außerordentlicher Zurückhaltung verwandt und der Gefäßform als schmückendes und belebendes Beiwerk untergeordnet. Der Schliff beschränkt sich zumeist auf den Grund, von dem sich der mattgelassene Belag abhebt. Die Formen der Gefäße lehnen sich in freier Weise an

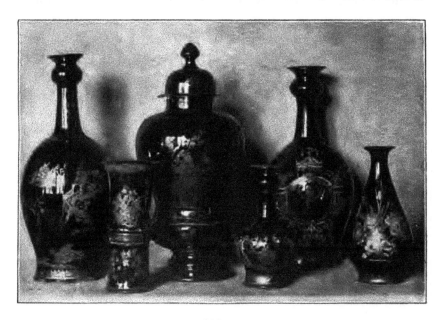

Abb. 5.
Böttgersteinzeug, schwarz glasiert und mit Lackfarben bemalt. Dresden, Porzellansammlung. Aus Zimmermann, Frühzeit und Erfindung des Meißner Porzellans.

chinesische Vorbilder an, die den Töpfern aus der reichen Sammlung des Königs zur Verfügung standen. In der häufigeren Gliederung und stärkeren Profilierung der Gefäße macht sich der europäische Geschmack geltend.

Bei der Verbindung von Schliff, Politur und Schnitt ist selten Reliefbelag vorhanden (Abb. 4). Man brauchte größere Flächen, um das feinverzweigte Laub- und Bandelwerk gleich der Technik des Glasschnittes mit dem Rad einzuschneiden. Reizvolle Wir-

kungen wurden erzielt, je nachdem Grund und eingeschnittenes Ornament stumpf gelassen oder poliert wurden. Geschnittenes Ornament ist meist bei kleineren Stücken angewandt worden, die wie geschnittene Gläser und Pretiosen in die Hand genommen und in der Nähe betrachtet sein wollten.

Eine andere Art der Bearbeitung war das sog. „Muscheln",

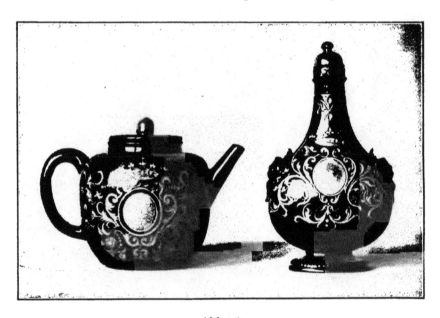

Abb. 6.
Böttgersteinzeug, schwarz glasiert, mit eingeschnittener Ornamentik. Dresden, Porzellansammlung. Aus Zimmermann, Erfindung und Frühzeit des Meißner Porzellans.

d. h. Fassettieren der Gefäße, dessen schönste Art in einem Netz von regelmäßigen, konkav geschliffenen Sechsecken besteht. Schliff, Schnitt und Politur wurden zum Teil in der „Schleif- und Poliermühle" zu Dresden ausgeführt. Im Jahre 1712 waren in Dresden sechs, in Meißen drei und in Böhmen zehn Glasschleifer für die Manufaktur beschäftigt.

Die dritte Technik, die des Glasierens und Bemalens, ist auf stärkere dekorative Wirkung berechnet (Abb. 5). Es kommen

hauptsächlich zwei Arten vor: dünne, fast durchsichtige braune, und dicke, opake schwarze Glasuren. Am häufigsten wurden die glasierten Stücke, die sich in der Form fast stets an ostasiatische Vorbilder anlehnen, oder direkte Abformungen ostasiatischen Steinzeugs sind, mit Gold, Silber, Platin und bunten Lackfarben bemalt. Eine ähnliche Wirkung hatte man um 1600 in Venedig mit schwarz

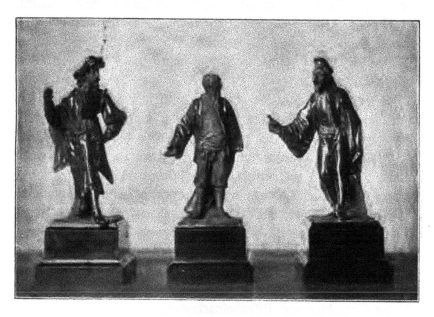

Abb. 7.
Figuren aus der italienischen Komödie. Böttgersteinzeug, zum Teil geschliffen. Museum, Gotha. Mittlere Figur Höhe 16 cm. Aus Zimmermann, Erfindung und Frühzeit des Meißner Porzellans.

glasierter Majolika versucht, später im 17. Jahrhundert in Delft. Vielleicht geht die Technik auf eine Anregung des Fayencefabrikanten Eggebrecht und der Delfter Arbeiter zurück. Ein weiteres reizvolles Dekorationsmittel der glasierten Ware war der Glasschnitt, der den roten Grund des Steinzeugs bloßlegte, so daß sich das eingeschnittene rote Ornament vom braunen oder schwarzen Grunde abhebt (Abb. 6).

In kurzer Zeit hatten Böttger und seine Gehilfen ein kera-

misches Produkt geschaffen, das hinsichtlich der Technik und der künstlerischen Durchbildung etwas ganz Neues und Vollendetes darstellte. Ein im Mai 1711 aufgenommenes Inventar über das Dresdner Lager erwähnt die mannigfachsten Gefäße, Geräte und plastischen Werke: Trinkkrüge, Teekannen, Teebüchsen, Teekoppchen und -schälchen, Zuckerbüchsen, Aufsätze, „Straußeneier", „Glocken", „Brunnen" (Weihwasserkessel), Messerschalen, Konfektschälchen, Spülnäpfe, Salzfäßchen, Tabakspfeifenköpfe, Stabknöpfe, Messer- und Gabelgriffe; Vitelliusköpfe, Apolloköpfe, Kinderköpfe, kleine römische Köpfchen, einen „Konfuzius", zwei Bilder (Reliefs) u. a.

Die figürlichen Stücke wurden sämtlich geformt, und zwar scheint man sich in der ersten Zeit mit der Abformung oder Nachbildung leicht erreichbarer plastischer Werke begnügt zu haben. Der Vitelliuskopf und die römischen Köpfchen sind offenbar nach antiken Vorbildern gearbeitet, der Apollokopf ist der Berninischen Gruppe Apoll und Daphne entlehnt; der bekannte Kinderkopf und der stehende Putto mit der Muschel gehen wohl auf Fiammingo zurück; der „Konfuzius" und andere Figuren sind Abformungen chinesischer Arbeiten; die Reliefs Judith mit dem Haupt des Holofernes, die heilige Familie und der Johannesknabe, der Kopf eines bärtigen Märtyrers, aber auch manche Figuren tragen durchaus den Charakter von Elfenbeinarbeiten.

Die selbständigeren Figuren verraten die Hand eines sehr geschickten Künstlers, der etwa dem Kreis von Balthasar Permoser angehört. Der Goldschmied Irminger kommt für diese Gattung kaum in Betracht. Die Figuren sind frisch modelliert, ausdrucksvoll in der Silhouette und, in Anbetracht ihrer geringen Größe, fast zu monumental aufgefaßt. Zum Besten, was dieser unbekannte Modelleur geschaffen hat, gehört eine Folge von Figuren aus der italienischen Komödie (sechs im Museum zu Gotha), von einer Drastik der Gebärdensprache, die durchaus ungewöhnlich ist und die von starkem künstlerischen Temperament zeugt (Abb. 7). Von gleicher Frische ist die Figur eines Bauern in der Sammlung Heidelbach in Paris. Bei diesen Statuetten sind die Gewänder

geschliffen und poliert, die nackten Partien dagegen stumpf gelassen. Bei anderen Figuren, z. B. den Kruzifixen, ist der ganze Körper geschliffen und poliert, die Gewandung stumpf. Gelegentlich wurden die Figuren auch glasiert und mit Lackfarben bemalt.

Die kleine Statuette Augusts des Starken in Rüstung und Mantel, mit dem Marschall- stab in der Rechten, ist sicher schon in den ersten Jahren der Steinzeugfabrikation ent- standen (Abb. 8). Man hat sie mit Unrecht demselben Modelleur zuweisen wollen, der die gleichgroße, in mehre- ren farbig bemalten Exem- plaren bekannte Porzellan- statuette des Königs als rö- mischer Imperator geschaffen hat, eine Arbeit, die der Böttgerzeit nicht mehr an- gehört (Abb. 15).

Die Steinzeugfiguren der Böttgerschen Periode nehmen zweifellos innerhalb der deut- schen Kleinplastik einen be- achtenswerten Rang ein. Die technische Eigentümlichkeit des Schleifens hat sie vor

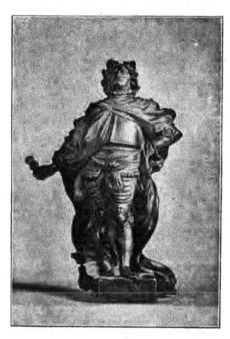

Abb. 8.
August der Starke. Rotes Böttgerstein- zeug. Höhe 11$^1/_2$ cm. Berlin, Kunst- gewerbemuseum.

Kleinlichkeit bewahrt, die beispielsweise bei mancher Elfenbein- arbeit der Zeit nicht immer vermieden worden ist. Bis zum Auftreten Kirchners und Kändlers sind die Böttgerschen Stein- zeugfiguren auch durch kein Werk der Porzellankunst übertroffen worden.

Das Böttger-Steinzeug ist nicht ohne Nachahmungen geblieben. Trotz strengster Aufsicht konnte nicht verhindert werden, daß

Arbeiter der Fabrik entwichen und anderswo ihre Dienste an-
boten. Schuld daran waren die äußerst mißlichen finanziellen
Verhältnisse der Meißner Manufaktur. In der kritischsten Zeit,
um das Jahr 1713, bot ein gewisser Samuel Kempe, der im Labora-
torium von Tschirnhausen und Böttger beschäftigt gewesen war,
seine bergmännischen Kenntnisse in Berlin an, und als man seine
Vergangenheit ergründet hatte, glaubte man in ihm den geeigneten
Mann gefunden zu haben, um mit seiner Hilfe ein Konkurrenz-
unternehmen gegen die Meißner Fabrik zu gründen. Doch erwies
sich Kempe als unfähig. Erst als andere „erfahrene Leute" heran-
gezogen worden waren, gelang die Herstellung einer roten, dem
Meißner Fabrikat fast gleichenden Steinzeugmasse. Der preußische
Etatsminister Friedrich von Görne, der die Untersuchungen ver-
anlaßt hatte, gründete nun auf seinem Gut in dem Städtchen
Plaue a. d. Havel eine Fabrik, die der Maler und Lackierer David
Pennewitz leitete.[1] Mit Pennewitz schloß der Minister 1714 sogar
einen Sozietätsvertrag ab. Auf Böttgers Veranlassung mußte sich
im folgenden Jahr einer seiner Gehilfen, Johann Georg Mehlhorn,
als Arbeiter nach Plaue verdingen, um die Zustände der Fabrik
auszukundschaften. Dieser berichtete nach seiner Rückkehr, daß
man in Plaue das rote Steinzeug „ziemlich gut und dem hiesigen
nicht unähnlich" herzustellen vermöchte. Nur die schwarze Glasur
könnte man nicht zustande bringen. Ebensowenig verstünde man
etwas von der Bereitung des Porzellans. Die Plauer Fabrik rentierte
sich nicht. Görne bot sie sogar 1715 August dem Starken zum
Kauf an, der das Anerbieten aber auf Böttgers Rat ausschlug.
Trotzdem hielt sich die Fabrik von 1720 an unter der Leitung
von Pennewitz noch bis zum Jahre 1730. Um den Absatz zu fördern,
waren in verschiedenen Städten Warenlager errichtet: außer in
Berlin in Braunschweig, Zerbst, Lenzen, Breslau, Magdeburg, Ham-
burg, Kassel, Danzig, Königsberg und anderswo.

Der größte Bestand an Plauer Steinzeug befindet sich im Berliner

[1] Ernst Zimmermann, Plaue a. d. Havel, die erste Konkurrenzfabrik
der Meißner Manufaktur und ihre Erzeugnisse. Monatshefte für Kunst-
wissenschaft, 1. Jahrg. (1908) S. 602 ff. Mit 6 Abb. ¦

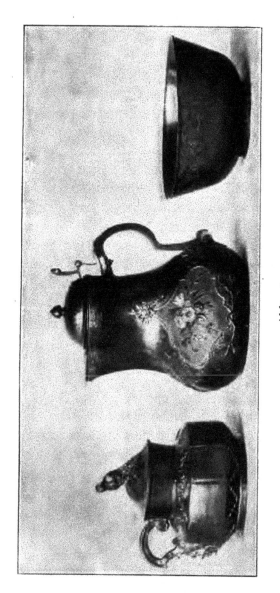

Abb. 9.

Rotes Steinzeug aus Plaue a. d. Havel, um 1715. Berlin, Kunstgewerbemuseum.

Kunstgewerbemuseum; andere Stücke bewahren das Hohenzollern-
museum, die Dresdner Porzellansammlung, das Museum in Gotha,
das Kestner-Museum in Hannover (Auktion Lanna, Berlin 1910,
Nr. 1517, dort als Böttgersteinzeug), das Nordböhmische Gewerbe-
museum in Reichenberg und einige Privatsammlungen.

Die Bestimmung der Plauer Fabrikate geht von einem Stück
aus, das Sybel[1] in seinem 1811 erschienenen Artikel über das
Städtchen Plaue unter anderen Arbeiten derselben Fabrik erwähnt.
Es ist „ein braunes Gefäß, verziert mit vergoldetem grotesken
Löwenkopf am Henkel, und rot und weiß grell koloriertem Papagei
auf dem Deckel". Dieser Beschreibung entspricht fast genau ein
Deckelgefäß im Berliner Kunstgewerbemuseum (Abb. 9 links), nur
findet sich dort statt des Löwenkopfes am Henkelansatz eine faun-
ähnliche Maske mit Spitzohren. Das Gefäß ist geschliffen und
poliert, der Papagei in Lackfarben weiß und rot bemalt, die Kon-
turen der schwach erhabenen Blattkränze und die Maske sind
kalt vergoldet. Die Masse unterscheidet sich von der des Böttger-
steinzeugs vor allem durch Ungleichmäßigkeit der Farbe, eine
Folge mangelhafter Durcharbeitung der verwendeten Erden. Wie
alle übrigen Arbeiten der Fabrik von Plaue ist es nicht geformt,
sondern freihändig gearbeitet, infolgedessen ist auch die Wandung
unverhältnismäßig stark geraten. Die Modellierung im einzelnen
läßt jede Sorgfalt vermissen, und durch den Schliff ist die Un-
exaktheit in keiner Weise behoben worden. Die eigentliche Be-
stimmung des Gefäßes geht aus dem Äußeren gar nicht hervor.
Der Aufbau ist plump. Im einzelnen zeigen sich Ähnlichkeiten mit
Augsburger Goldschmiedearbeiten, jedoch eher mit älteren Stücken
aus der zweiten Hälfte des 17. Jahrhunderts als mit gleichzeitigen,
wie sie z. B. Irminger geschaffen hat. Zum Vergleich mag hier ein
Pokal der Augsburger Wundärzte von 1661 im Berliner Kunst-
gewerbemuseum genannt sein. Daran finden sich ganz ähnliche
Akanthusblattkränze, ähnliche groteske Masken und ein bunt be-
malter Papagei als Deckelknauf. Die Arbeiter der Plauer Fabrik

[1] Nachrichten von dem Städtchen Plaue a. d. Havel, insonderheit von der
dort angelegten Porzellanmanufaktur. Neue Berlinische Monatsschrift 1811.

sollen ja auch aus Augsburg verschrieben worden sein, und von dort brachten sie die Formen der Goldschmiede. Andere Stücke sind mit aufgelegten, in kalten Farben bemalten Blumen dekoriert, die in mattem Feld auf dem polierten Grunde stehen. Die Henkel sind meist kantig und sehr ungeschickt an den Gefäßen angesetzt. Wie in Meißen hat man auch die Gefäße durch Muschelung und eingeschnittenes Ornament verziert. Das eingeschnittene Laub- und Bandelwerk schließt sich bisweilen sehr eng an die Deckerschen Grotesken an, wie bei einer Kanne im Berliner Kunstgewerbemuseum. Als sicheres Plauer Fabrikat erweist sich schließlich eine schwarz glasierte profilierte Dose (ebenda) durch die Übereinstimmung des eingeschnittenen Bandelwerkes, das bei der ungewöhnlich dicken Glasur den roten Grund des Steinzeugs nicht bloßlegt.[1]

Auch figürliche Plastik ist in Plaue hergestellt worden, doch hat sich bisher noch kein einziges Stück nachweisen lassen. Eine „übersilberte Figur", die Sybel nebst einer Vase der Sammlung der Berliner Porzellanmanufaktur schenkte, ist leider nicht mehr vorhanden. Daß die Plauer Fabrik über einen außerordentlich geschickten Modelleur verfügte, beweist die Figur eines buckligen Zwerges auf dem Deckel einer achteckigen Plauer Vase im Berliner Kunstgewerbemuseum.

Fabrikmarken oder Arbeiterzeichen finden sich an keinem einzigen Plauer Stück. Die Bemerkung Sybels, daß die Plauer Fabrikate eingebrannte Nummern trugen, nach denen die Verkaufspreise festgestellt wurden, bezieht sich wahrscheinlich auf die Fayence.

Auf die Nachahmungen des Böttgersteinzeugs in Bayreuth braucht hier nicht näher eingegangen zu werden. Angeblich wurde diese Fabrik von Samuel Kempe, der bei der Gründung der Manufaktur in Plaue eine Rolle spielte, ins Leben gerufen.[2] In Bayreuth

[1] Das Inventar des Schlosses Monbijou in Berlin vom Jahre 1738 (Kgl. Hausarchiv) verzeichnet 45 Stück von „Plauenschen Porzellain": 10 Kaffeekannen, 1 Teekessel, 3 Teetöpfe, 4 Krüge, 1 Spülkumme, 1 Zuckerdose, 6 Teetassen, 12 Teller, 6 Unterschalen, 1 „Brand-Ruthe". Der größte Teil dieser Geschirre war schwarz glasiert. .

[2] Sie hing mit der Bayreuther Fayencefabrik zusammen. Die wenigen bezeichneten Stücke tragen eine den Bayreuther Fayencen entsprechende

ist in der Hauptsache glattes, verhältnismäßig anspruchloses Geschirr aus einer roten, aber nicht steinzeugharten 'Masse hergestellt worden, die ihrer Porosität wegen stets glasiert wurde (Abb. 10). Am häufigsten findet sich eine durchsichtige braune Glasur, seltener eine gelbe; nach dem Inventar des Schlosses Mon-

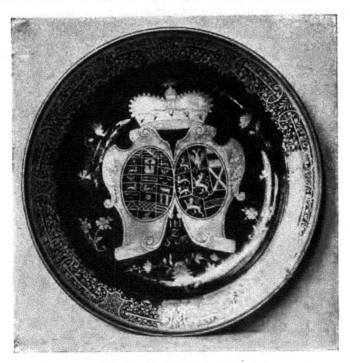

Abb. 10.
Braunglasierter Teller mit Goldmalerei. Bayreuth um 1730. Berlin, Kunstgewerbemuseum.

bijou soll es auch eine schwarze Ware gegeben haben. Die Geschirre sind mit fein gemalten Jagdszenen oder Chinoiserien und Laub- und Bandelwerkbordüren dekoriert, und zwar die braun glasierten in ﾍingebranntem Gold oder Silber, die gelben in Silber.

Markierung. Vgl. E. W. Braun, Einiges über rotes Bayreuther Steinzeug. Cicerone, 1. Jahrg. S. 502 ff. Mit 4 Abb. — Ferner: Stieda, Die keramische Industrie in Bayern während des 18. Jahrhunderts. Leipzig 1906.

Figuren, Bäume, Tiere und Ornament sind in rein dekorativer Weise zur Belebung und Füllung der Fläche verwandt. Die Bayreuther Fabrik scheint bis zum Ende des 18. Jahrhunderts bestanden zu haben; ihre Blüte fällt in die Zeit zwischen 1730 und 1750. Bemerkenswert ist das Vorkommen von Steinzeug, das sich von dem Böttgerschen in nichts unterscheidet, aber die eingepreßte Marke des mehrere Jahrzehnte vor Böttger tätigen holländischen Töpfers Ary de Milde trägt: einen laufenden Fuchs mit der Umschrift „Ary de Milde" im Oval. Von Ary de Milde, M. de Milde, Lambert van Eenhorn und Jacobus de Caluve kennt man sonst nur schwach gebrannte rote Tonware in Nachahmung chinesischen Steinzeugs. In den Fayenceöfen konnten die Holländer unmöglich rotes Steinzeug soweit gar brennen, daß es Schliff und Politur annahm, wie eine kleine Teekanne in einfacher chinesischer Form mit der Marke des Ary de Milde (Berliner Kunstgewerbemuseum). Vermutlich handelt es sich um Abformungen von Arbeiten Ary de Mildes in Böttgersteinzeug, wobei die eingestempelte Marke mit übertragen wurde.

Die Erfindung des Porzellans durch Böttger. Die Meißner Manufaktur als Porzellanfabrik von 1710 bis zum Tode Böttgers im Jahre 1719.

Die Versuche mit dem roten Steinzeug haben Böttger glücklicherweise davon abgehalten, das Prinzip des Porzellans auf einem anderen Wege als dem keramischen zu suchen. Der Zufall hat sicher bei der Erfindung eine sehr viel geringere Rolle gespielt, als gemeinhin angenommen wird. Bedenkt man, mit welcher Beharrlichkeit die verschiedenen Erden von Böttger und Tschirnhausen auf ihr Verhalten im Feuer hin untersucht wurden, so kann das Endergebnis nicht allzu sehr überraschen. Auf der Suche nach einer sich weißbrennenden Erde ist Böttger auch auf das Kaolin, den wesentlichen Bestandteil des Porzellans, gestoßen. Da es im Feuer unveränderlich blieb, lag der Gedanke nahe, diese weiße Erde mit einem Flußmittel zu mischen, das, wie der Lehm bei der Bereitung des roten Steinzeugs, die unschmelzbaren Moleküle des

Kaolins im Feuer zur Einheit verschmolz. Weiße Flußmittel hatte man in den kieselsäurehaltigen Mineralien, wie Kreide, Marmor, Alabaster u. a., zur Verfügung. Das richtige Mischungsverhältnis mußte durch Experimentieren gefunden werden.

Bei der strengen Geheimhaltung aller Vorgänge im Laboratorium Böttgers ist der Zeitpunkt der vollendeten Erfindung nicht festgelegt. Man darf annehmen, daß Böttger im Laufe des Jahres 1708 die Erfindung des roten Steinzeugs gelungen ist und noch gegen Ende desselben Jahres die Herstellung des echten weißen Hartporzellans. Bald darauf erfand er auch die Porzellanglasur, ein Beweis, daß die ganze Erfindung kaum ein Produkt des Zufalls, vielmehr das Endresultat einer Reihe systematisch angestellter Versuche sein kann; denn es war fast ebenso schwierig, die geeignete Glasur für das Porzellan zu finden, als die Porzellanmasse selbst.

Am 28. März 1709 reichte Böttger an den König ein Memoriale ein, in dem er an erster Stelle hervorhebt, daß es ihm gelungen sei, „den guten weißen Porzellain samt der allerfeinsten Glasur und allem zugehörigen Mahlwerk, welcher dem Ostindischen wo nicht vor, doch wenigstens gleich kommen soll", herzustellen. Böttger ruhte nicht eher, als bis die Weiterführung seines Unternehmens durch die Gründung der Porzellanmanufaktur in Dresden· gesichert war. Diese erfolgte durch Kgl. Erlaß vom 23. Januar 1710. Am 6. Juni desselben Jahres wurde die Fabrik aus Gründen der Sicherheit auf die stark isolierte Albrechtsburg in Meißen verlegt. Zum Direktor ernannte man den Doktor Nehmitz, der von Anfang an Böttger zur Seite gestanden hatte. Böttger selbst blieb in Dresden und erschien nur selten in der Manufaktur. Das Geheimnis der Porzellanbereitung hatte er auf Befehl des Königs teils dem Doktor Nehmitz, teils dem anderen Leiter der Fabrik, Dr. Bartelmei, mitteilen müssen, damit niemand das „Arkanum" ganz wisse.

Eine fabrikmäßige Herstellung des Porzellans konnte erst nach mehreren Jahren erfolgen. Die Fabrikation des Steinzeugs stand so lange im Vordergrund, bis die Brennöfen und die Masse des Porzellans so weit verbessert waren, daß größere Mengen mit Aussicht auf Erfolg gebrannt werden konnten. Der Colditzer Ton,

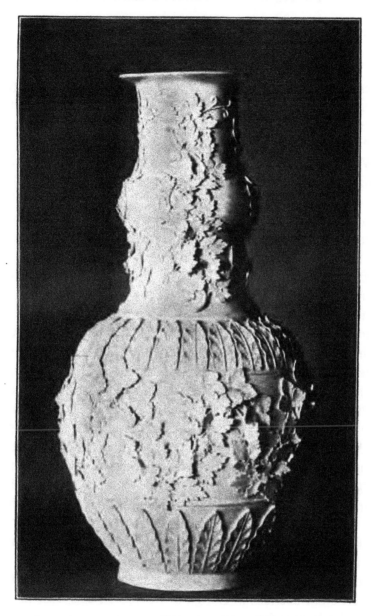

Abb. 11.
Vase in Böttgerporzellan. Höhe 42 cm. Dresden, Porzellan-
sammlung. Aus Zimmermann, Frühzeit und Erfindung
des Meißner Porzellans.

den man im Anfang verwendete, bewährte sich nicht. Schließlich fand Böttger in der sog. „Schnorrschen Erde", dem Kaolin aus Aue im sächsischen Vogtland, auf dem Grund und Boden des Hammerherrn Veit Hans Schnorr von Carolsfeld, das geeignete Material, das seit dem Jahre 1711 fast ausschließlich in der Meißner Manufaktur verwendet werden sollte und erst nach etwa 150 Jahren durch das bei Meißen entdeckte Kaolin ersetzt wurde.

Während der Böttgerschen Periode war das Resultat der Brände niemals mit Sicherheit vorauszusehen. In der Regel mißriet ein Teil der Stücke, nicht selten waren die Brände ganz ergebnislos. Doch gelang es Böttger, sowohl die Masse wie die Öfen so wesentlich zu verbessern, daß die Fehlresultate erheblich verringert wurden. Drei Jahre vor seinem Tode stellte er eine Masse her, die im Feuer „fast gar nicht" schwand, d. h. dem Feuer besser standhielt als die früher verwandte Porzellanmasse. An diesem Produkt war kaum noch etwas auszusetzen. Während der Scherben des bis dahin hergestellten Porzellans meist gelblich und wenig durchscheinend, die Glasur, besonders an Stellen, wo sie leicht zusammenfließen konnte, grünlich und blasig war, gelang es nunmehr, ein fast reinweißes Porzellan mit dünner, farbloser Glasur herzustellen.

Die Formgebung der Gefäße blieb im wesentlichen dieselbe wie beim roten Steinzeug. Das lag vielleicht weniger an der Unfähigkeit der künstlerischen Kräfte, sich dem neuen Material anzupassen, als an den mißlichen finanziellen Verhältnissen, unter denen das Böttgersche Unternehmen immer zu leiden hatte. Die vorhandenen Modelle für das Steinzeug wurden einfach in Porzellan ausgeformt oder nur wenig abgeändert. Unverkennbar ist ein stärkerer Anschluß an die Ornamentik des Dresdner Barockstils, wie er am reinsten bei den Zwingerbauten Pöppelmanns (1711—1722) zum Ausdruck gekommen ist. Die mit Reliefbelag verzierten Stücke sind oft stark überladen. Ein gutes Beispiel ist eine Vase in Form eines Flaschenkürbisses mit einem die ganze Wandung deckenden Belag von Blattkränzen und Weinranken (Abb. 11). Schon frühzeitig scheint man den Versuch gemacht zu haben, den Steinzeugstil zu verlassen. Zu diesen Versuchen gehören offenbar Gefäße

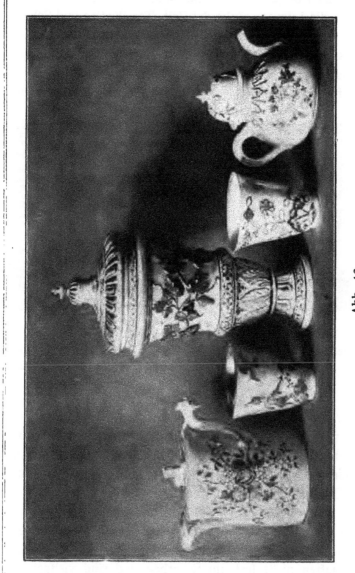

Abb. 12.

Böttgerporzellan mit eingebrannten Farben. Dresden, Porzellansammlung. Aus Zimmermann, Frühzeit und Erfindung des Meißner Porzellans.

mit doppelter, außen durchbrochener Wandung in einer Art Laub-
sägestil, nach dem Muster chinesischer Porzellane. Die besten
Erzeugnisse der Böttger-Periode sind zweifellos die ganz schlichten
Geschirre für die Luxusgetränke der Zeit, Tee, Kaffee und Schoko-
lade. Hier ist der Reliefbelag entweder ganz verdrängt oder nur
an den entscheidenden Stellen verwandt. Die glatten Wandungen
sind der Malerei vorbehalten.

Von Anfang an war Böttger darauf bedacht, seine Geschirre

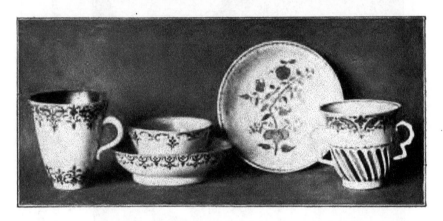

Abb. 13.
Böttgerporzellan mit Malerei in Lüsterfarbe. Dresden, Porzellan-
sammlung. Aus Zimmermann, Frühzeit und Erfindung des Meißner
Porzellans.

mit eingebrannten Emailfarben zu dekorieren. Die Gefäße mit
Reliefbelag in der Art des roten Steinzeugs blieben meist unbemalt,
sonst beschränkte sich die Bemalung auf den Reliefbelag. Auf-
gelegte Weinranken z. B. wurden in Grün und Purpur dekoriert,
stilisiertes Ornament in Purpur und Blau.

Farbiger Dekor findet sich bereits an den beiden Probestücken,
die Böttger dem König 1710 vorlegen ließ, einem glasierten und
einem unglasierten Schokoladebecher. Die Farben, namentlich
das Grün, haften nicht fest am Scherben und sind vielfach ab-
geblättert. Der ersten Zeit scheinen ziemlich ungeschickt gemalte
Blumen und Früchte, sehr primitive Landschaften und Chinesereien

anzugehören, die die Wandungen der Teekannen, Becher und Tassen zieren (Abb. 12). Technisch und künstlerisch bedeutend höher stehen Geschirre mit mehrfarbigem Pflanzenornament in An-lehnung an chinesische Vorbilder (Abb. 13). Unter den Farben spielt hier das schöne lüstrierende Purpurviolett eine Rolle, das auch später unter dem Maler Herold verwandt wurde und immer ein sicheres Kennzeichen der Echtheit bildet. Am erfreulichsten ist der meist einfarbige Dekor von Laub- und Bandelwerk in Gold, (schwarz oxydiertem) Silber und goldkonturiertem Purpurlüster.

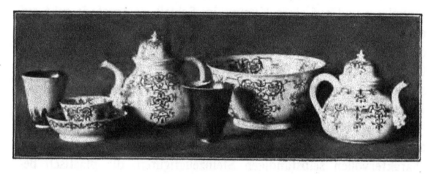

Abb. 14.
Böttgerporzellan mit Malerei in Silber. Dresden, Porzellansammlung.
Aus Zimmermann, Frühzeit und Erfindung des Meißner Porzellans.

Dieses verschlungene, symmetrisch angeordnete Ornament findet sich auf den bereits oben erwähnten Tee- und Kaffeegeschirren, die nach Masse und Glasur offenbar der letzten Zeit der Manu-faktur unter der Administration von Böttger angehören (Abb. 14). Das Kobaltblau unter der Glasur, auf das der König besonderen Wert legte, ist Böttger niemals recht gelungen. Erst 1720 brachte es David Köhler, neben dem Maler und Goldarbeiter Funke und dem Massebereiter Georg Schubert einer der besten Arbeiter der Manufaktur, glücklich zustande. Offenbar hoffte man, der Kon-kurrenz des chinesischen Blauporzellans und der Delfter Fayence wirksam begegnen zu können. Hier möge noch auf eine Gattung von Geschirren hingewiesen werden, deren Bemalung wegen orna-

mentaler Einzelheiten meist für Manufakturarbeit gehalten wird.[1] Es sind zumeist Teile von Kaffeeservicen, bemalt mit verschlungenem, von Perlschnüren begleitetem Bandwerk in ausgezeichneter Goldmalerei und figürlichen, meist bildmäßigen Szenen in Eisenrot und Purpur, in Eisenrot und Schwarzlot oder in sehr unvollkommen geratenen blassen Emailfarben. Die Figurenszenen umsäumt ein Band, das von einer Kette von Punkten und Pfeilspitzen begleitet wird. An den Kannenhälsen findet sich auch das für die Frühzeit Meißens charakteristische Ornament gezackter Halbmonde in Gold. Die figürliche Malerei auf einer Teekanne in der Dresdner Porzellansammlung und auf einer Kumme im Schloß zu Arnstadt geht auf einen Stich von La Surugue nach Watteaus „Musikstunde" aus dem Jahre 1719 zurück. Zimmermann nimmt an, daß es sich um Originalarbeiten der Meißner Manufaktur handelt. Das Wahrscheinliche aber ist, daß alle diese Malereien in einer Augsburger Hausmalereiwerkstatt entstanden sind.

Auffallend spärlich und unbedeutend sind die Porzellanfiguren der Böttger-Periode, besonders im Vergleich mit den vielfach sehr charaktervollen selbständigen Steinzeugfiguren, die plastisch beachtenswerte Leistungen darstellen. Der Grund mag darin zu suchen sein, daß die Fabrik in erster Linie auf die Herstellung von Gebrauchsgeschirr bedacht sein mußte. Auch mag der Brand frei bewegter Figuren in der noch unvollkommenen, zum Reißen und Schwinden neigenden Masse große Schwierigkeiten bereitet haben. So begnügte man sich mit kleinen, in der Bewegung zusammengehaltenen Figuren, die noch dazu häufig auf fremde Vorbilder zurückgehen, wie die hockenden Pagoden (Räucherchinesen), die weiß blieben oder vergoldet, versilbert und mit Emailfarben bemalt wurden. Noch unsicher ist die Datierung der farbig bemalten kleinen Porträtstatuette Augusts des Starken als römischer Imperator im Hermelinmantel (Abb. 15). Sie ist bald in die Böttger-Periode gesetzt, bald Ludwig Lücke (1728/29), bald Gottlob Kirchner

[1] Zimmermann, Frühe Watteauszenen auf Meißner Porzellan. Cicerone 1. Jahrg. Heft 1. Mit 4 Abb.

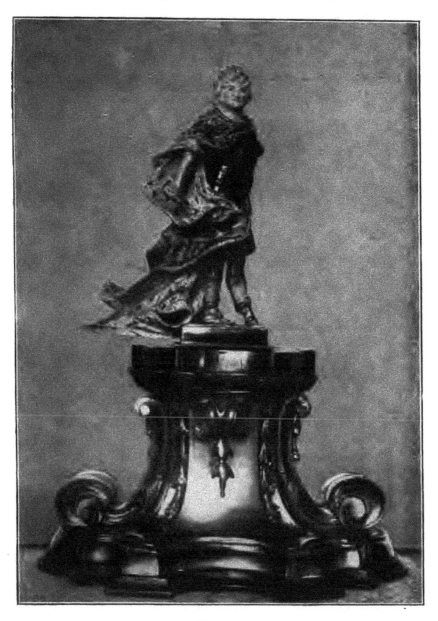

Abb. 15.
August der Starke. Porzellan mit schwach eingebrannter Malerei.
Meißen, Frühzeit. Höhe mit vergoldetem Bronzesockel $19^1/_2$ cm.
Braunschweig, Museum.

(1732) zugewiesen worden. Wahrscheinlich ist sie um 1725, etwa gleichzeitig mit den sog. Callot-Figuren, entstanden.

Eigentliche Fabrikmarken zum Schutz gegen Nachahmungen finden sich während der ganzen Böttgerschen Periode nicht, weil eine ernsthafte Konkurrenz nicht zu fürchten war. Die seltenen,

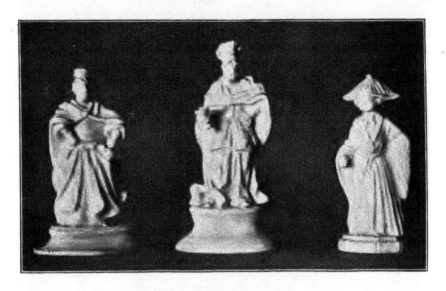

Abb. 16.
Meißner Porzellanfiguren. Dresden, Porzellansammlung. Mittlere Figur Höhe 12 cm. Aus Zimmermann, Frühzeit und Erfindung des Meißner Porzellans.

auf Böttgersteinzeug vorkommenden eingeritzten Marken, die bisweilen eine entfernte Ähnlichkeit mit der späteren, nicht vor 1723 gebräuchlichen Schwertermarke haben (eine Kanne im Berliner Kunstgewerbemuseum), sind lediglich als Arbeiterzeichen anzusehen. Auch an den Porzellanen der Böttger-Periode sind Markierungen nur bei Versuchsstücken angebracht worden.[1]

[1] Zimmermann a. a. O. Abb. 94.

Die Meißner Manufaktur unter Herold und Kändler, von 1720 bis zur Mitte des 18. Jahrhunderts.

Die beispiellose Entwicklung der Meißner Manufaktur seit dem Tode Böttgers bis zur Mitte des 18. Jahrhunderts ist fast allein das Werk zweier Künstler, des Malers Johann Gregor Herold (Höroldt) und des Bildhauers Johann Joachim Kändler. Herold und Kändler haben die Stilrichtung der Meißner Fabrik im wesentlichen bestimmt. Ihr Einfluß auf die neben ihnen tätigen Maler und Modelleure war so nachhaltig, daß die Einheitlichkeit des Stiles vollkommen gewährleistet wurde.

Nach dem Tode Böttgers nahm eine Kommission die Reorganisation der Manufaktur in die Hand. Sie traf mit der Berufung des Malers Herold von der 1718 begründeten Wiener Fabrik eine glückliche Wahl. Herold hat freilich seit seinem Eintritt in die Manufaktur im Jahre 1720 bis zur Berufung Kändlers (1731) eine fast unumschränkte Herrschaft ausgeübt. Bis zum Auftreten Kirchners und Kändlers kam die Plastik über bescheidene Versuche nicht hinaus, und die Gefäßkunst hielt sich viel mehr an ostasiatische als an europäische Vorbilder. Diese einseitige Richtung mag in der Vorliebe Augusts des Starken für ostasiatisches Porzellan und dem Wunsch, ein ähnliches Produkt im eigenen Lande herzustellen, begründet sein. Auffallend ist jedenfalls der völlige Stilwandel seit dem Regierungsantritt August III., als der Minister Graf Brühl bestimmend auf die Entwicklung der Manufaktur einwirkte. Aus der Durchdringung der beiden extremen Richtungen eines Herold und Kändler erwuchs schließlich der große Stil der Meißner Manufaktur, als deren bedeutendste Schöpfungen die um 1740—45 entstandenen Liebesgruppen angesehen werden müssen. In der Wechselbeziehung zwischen Form und Farbe liegt die Stärke der Meißner Fabrik und ihre Überlegenheit über die anderen Manufakturen.

Herold war aus Jena gebürtig. Mit 23 Jahren trat er sein Amt als Vorsteher der Malerei an. Zunächst hatte er nur die Bunt-

malerei zu beaufsichtigen, seit 1726 auch die Goldmalerei. Die Probestücke, die er 1720 der Kommission vorlegte, bewiesen, daß seine Technik der in Meißen bisher geübten weit überlegen war. Die Farbenskala Herolds war reicher als zur Zeit Böttgers, die Farben entwickelten sich gleichmäßiger im Feuer und hafteten fester auf der Glasur. Am gebräuchlichsten waren: ein leuchtendes Eisenrot, Purpur, zweierlei Grün, Gelb und ein helles, bisweilen auch ein dunkles Blau. Ein brauchbares Kobaltblau unter der Glasur war dem Arbeiter David Köhler im Jahre 1720 endlich gelungen. Man konnte aber gar nicht daran denken, in der Blaumalerei mit Ostasien zu wetteifern, weil das Kobaltblau bei der hohen Garbrandtemperatur leicht zu schwarz geriet, oder gar verbrannte. Der Unterschied liegt auch darin, daß die Unterglasurfarbe in China bereits auf den lufttrockenen Scherben, in Meißen und den anderen Fabriken von Hartporzellan erst auf das verglühte Stück gemalt wurde.

Herolds technisches Geschick äußerte sich auch in Verbesserungen, durch die das Schiefbrennen der Geschirre im Gutfeuer vermieden wurde. In das unter Böttger arg verrottete Personal der Fabrik kam allmählich Zucht und Ordnung. Herolds Geschick in Verwaltungsangelegenheiten verdankt die Manufaktur den von Jahr zu Jahr steigenden Gewinn. In der Zeit von 1731—53 hatte die Fabrik einen Überschuß von $1^1/_2$ Millionen Talern zu verzeichnen, für damalige Verhältnisse eine ungeheure Summe.

Zu Herolds ausgezeichneter technischer Begabung und seinem Organisationstalent gesellte sich sein hervorragendes künstlerisches Vermögen. Die Einseitigkeit seiner Richtung im ersten Jahrzehnt, d. h. die starke Anlehnung an ostasiatische Vorbilder nach Form und Dekor der Geschirre, darf keineswegs auf einen Mangel an Erfindungsgabe zurückgeführt werden; vielmehr war, wie auf anderen künstlerischen Gebieten, der Wille des Königs in erster Linie maßgebend. August der Starke plante, das 1717 vom Grafen Flemming gekaufte, in der Dresdner Neustadt gelegene Holländische oder Japanische Palais, eine Schöpfung von Pöppelmann, dem genialen Erbauer des Zwingers, durchweg mit Porzellan auszu-

statten.[1] Dafür wurden nicht nur die reichen Bestände ostasiatischen Porzellans verwandt, die der König für Unsummen erworben hatte, sondern auch Meißner Erzeugnisse. Die Räume erwiesen sich als unzureichend, und so beschloß der König eine Erweiterung des kleinen Palais, in dem 1727 noch ein Abschiedsfest gegeben wurde. Der ganze Bestand an Porzellan wurde ausgeräumt, und ein Teil der besten, vorwiegend Meißner Stücke, im sog. Turmzimmer des Dresdner Residenzschlosses[2] provisorisch aufgestellt. Zur Ausstattung des Erweiterungsbaues gab der König umfangreiche Bestellungen in Meißen auf, u. a. wurden der Fabrik chinesische und japanische Stücke als Vorbilder übergeben. August der Starke starb 1733, und unter seinem Nachfolger August III. (gest. 1763) gelangte nur ein Teil der bestellten Stücke zur Ausführung. Die im Turmzimmer des Dresdner Schlosses provisorisch untergebrachten und dort verbliebenen Porzellane wurden in den 40er Jahren des 18. Jahrhunderts durch eine Reihe Stücke von Kändlers Hand, so die Schneeballvasen und -kannen, die Elementenvasen, die Fontänen mit den vier Weltteilen von Kirchner, bemalte kleine Vögel und Figuren, darunter das Pilgerpaar u. a., vermehrt. Für die Kenntnis der frühen Arbeiten Herolds ist ein Studium des Turmzimmers unerläßlich. Man bekommt hier einen lebendigeren Begriff von der damals üblichen Art der Aufstellung von Porzellan, als durch die Entwürfe in den Stichwerken der damaligen Architekten (z. B. Daniel Marot, Decker, Salomon Kleiner, Schübler u. a. Ein gutes Beispiel einer Porzellandekoration ist das von Eosander v. Göthe angeordnete Kabinett im Charlottenburger Schloß vom Anfang des 18. Jahrhunderts).

Unter den Meißner Arbeiten im Turmzimmer des Dresdner Schlosses interessieren vor allem eine Anzahl von Vasen in chinesischen Formen mit ganz frei behandelter Malerei in ostasiatischem

[1] Vgl. Sponsel, Kabinettstücke der Meißner Porzellanmanufaktur von Johann Joachim Kändler. Leipzig 1900.

[2] Vgl. Zimmermann, Das Porzellanzimmer im Kgl. Schlosse zu Dresden. Dresdner Jahrbuch 1905. Verlag Wilhelm Baensch. Daraus die Abb. 17 u. 24.

Stil (Abb. 17). Man sucht vergebens nach direkten Vorbildern. Der Dekor, zumeist Astern und phantastische Vögel, ist ganz zwanglos, unter Vermeidung irgendwelcher Symmetrie, auf dem Gefäßkörper entwickelt. Durchaus ungewöhnlich und von Ostasien unabhängig ist die Farbenskala: ein feuriges glänzendes Eisenrot, Violett, Gelb, zweierlei Grün, darunter ein smaragdartiges, vor allem ein tiefes, fast schwarzes Blau und Gold. Die Farben sind in breiten Flächen, ohne Modellierung hingesetzt und zu wunderbarer Harmonie gestimmt. Die meisten dieser Stücke tragen als Marke am Boden das kgl. Monogramm A R. Die künstlerische Freiheit Herolds zeigt sich auch gelegentlich in der Verwendung von europäischem Goldspitzenornament, das die Hälse der Vasen ziert. Daß es sich bei dieser ganzen Gruppe um Versuchsstücke handelt, die nur in wenigen Exemplaren hergestellt wurden, beweist die Seltenheit derartig bemalter Vasen. Außer den Stücken im Turmzimmer finden sich nur ganz vereinzelte Exemplare, die meist persönliche Geschenke des Königs an befreundete Fürstlichkeiten gewesen sind. Bei einer anderen Gruppe, die wohl gleichzeitig mit der genannten, etwa um 1725, entstanden sein mag, ist der Dekor von Chrysanthemen, Päonien und phantastischen Vögeln großzügiger und, dank der Beschränkung auf wenige Farben (vor allem Eisenrot, Lichtblau, zweierlei Grün, Purpur und Gold), von einheitlicherer Wirkung (Abb. 18). Sehr selten findet sich ein anderes Motiv von stark dekorativem Charakter: Lotosblumen in bewegtem Wasser, dessen bogenförmig stilisierte Wellen in mehreren Farben abgestuft sind (darunter dunkles Überglasurblau und Purpurlüster).

In der späteren Zeit, vor allem seit den 30er Jahren, hat Meißen diesen großzügigen Dekor, der wie eine geistreiche Paraphrase auf ostasiatische Vorbilder erscheint, verlassen und sich mehr auf direktes Kopieren chinesischer und japanischer Motive verlegt. Die Sammlung des Königs bot ein reiches Vorbildermaterial. Besonders beliebt war das japanische sog. Imariporzellan[1] aus

[1] Imari war der Ausfuhrhafen für das meist in der Stadt Arita (Provinz Hizen) fabrizierte Porzellan.

Abb. 17. Vasen in ostasiatischem Stil. Meißen um 1725. Dresden, Schloß.

dem Anfang des 18. Jahrhunderts, das bis zur Täuschung ähnlich kopiert wurde. Doch hat man diesen miniaturartig feinen Dekor fast ausschließlich bei Gebrauchsgeschirr verwandt, seltener bei großen Schmuckgefäßen. Die Gebrauchsgeschirre, in der Hauptsache Tee- und Kaffeeservice, sind meist glatt oder achteckig gestaltet, und nur selten zeigen die Henkel, Tüllen und Deckelknäufe barocke Bildungen im Stil der Zeit. Malereien der chinesischen „Grünen Gruppe" (famille verte, um 1700) oder der etwas späteren „Rosa Gruppe" (famille rose) mit ihren dick aufliegenden, blassen Schmelzfarben sind in Meißen nur ganz selten nachgeahmt worden. Für den Imaridekor ist die sparsame, meist in Eisenrot, Meergrün und emailartig aufliegendem, leuchtendem Blau, wenig Gelb und Purpur gehaltene Malerei charakteristisch. Dazu tritt bisweilen noch etwas Gold und Schwarz. Das Blau und Grün ist in Meißen freilich nicht immer gut geraten. Die häufigsten Motive sind:

Abb. 18.
Vase in ostasiatischem Stil. Meißen um 1725.
Dresden, Porzellansammlung.

aus Felsen wachsende Päonien mit zickzackartig bewegten Stengeln; gekreuzte Garben und bunte Streublumen in Sternform; das aus Bambus, Kiefer, Kirschblüten und Reisighecken gebildete sog. „Astmuster"; das gelbe Tigermuster mit Bambus und Kirschblüten, das ebenso wie das chinesische rote Drachenmuster für den Gebrauch des Königs bestimmt war. Daneben kommen unzählige Varianten vor. Figürliche Motive sind selten direkt kopiert worden. Für die umfangreichen Speisegeschirre der 30er Jahre wurde der Dekor in Anlehnung an ostasiatische Vorbilder zusammengestellt. Viele der sächsischen Adelsfamilien hatten ihr besonders gemaltes Service, wenn auch die Geschirrformen häufig die gleichen waren (z. B. das Oziermuster). Das Vitzthumsche Service zeigt einen Schmetterling auf einem Zweig und bunte Blütenzweige am Rand verstreut; das Kyaw-Service einen Drachen, Kranich und Käfer mit „indianischen" Blumen und kleinen Schmetterlingen. Auch Wappenservice, wie das des russischen Generalfeldmarschalls Grafen v. Münnich (1738), wurden mit indianischen Streublumen verziert. Man verstand es vortrefflich, die unvermeidlichen Fehler in der Glasur durch Streublumen oder fliegende ·Insekten zu verbergen.

Die Verbindung von Unterglasurblau mit Malerei über der Glasur nach ostasiatischem Vorbild ist in Meißen nur in beschränktem Maße angewandt worden. Vor allem vermied man eine Nachbildung der ordinären, namentlich in Japan fabrizierten Exportware in Unterglasurblau, Eisenrot und Gold. Bei den wertvollen Meißner Erzeugnissen in dieser Doppeltechnik bildet die Blaumalerei nur den Rahmen für die chinesischen Motive in mehrfarbiger Schmelzmalerei (Purpur, Eisenrot, Grün, Gelb, Gold). Herold hat auch hierin einen frei an ostasiatische Motive anklingenden Stil geschaffen.

Eine besondere Spezialität Herolds waren die Chinoiserien. Eine große Anzahl der in radiertem Gold ausgeführten Chinesenmalereien scheinen zwar noch unter Böttger, oder ohne die Mitwirkung von Herold im Anfang der 20er Jahre entstanden zu sein (in Betracht kommt der Goldschmied Funcke, der von 1713—26

die Goldmalerei beaufsichtigte), aber Herold hat dieses zeitgemäße
Genre erst zur vollen Entfaltung gebracht. Chinoiserien bildeten
damals, bei den lebhaften Beziehungen zwischen Europa und Ost-
asien, ein beliebtes Thema im gesamten Kunstgewerbe. Watteau
und sein Lehrer Gillot, später Jean Pillement, Boucher und andere
haben, angeregt durch Kupferstiche in holländischen Reisebeschrei-
bungen, dieser Mode ihren Tribut gezollt. In Deutschland trugen
die Kupferstichvorlagen der Augsburger Stecher und die deutschen
Ausgaben der fremden Reisewerke viel zur Verbreitung dieser
Chinesenmanie bei, die das gesamte Kunsthandwerk ergriff und
auch in der Architektur deutlich zu spüren ist. Herold muß als
der Schöpfer und Anreger der in Meißen seit dem Beginn der 20er
Jahre mit Vorliebe gepflegten Chinoiserien freieren Stils angesehen
werden. Wir kennen eine Radierung von seiner Hand mit der
Bezeichnung „J. G. Höroldt inv. fecit 1726" (Abb. 19) und
eine im Turmzimmer des Dresdner Residenzschlosses stehende
Stangenvase[1] mit Chinoiserien in den vom gelben Grund ausge-
sparten Feldern und der Bezeichnung: „Johan Gregorius Hörold
inv: Meißen den 22. Jan. anno 1727". Eine andere unbezeichnete
Radierung, die wie die genannte in der Bibliothek des Berliner
Kunstgewerbemuseums aufbewahrt wird, ist sicher auch Herold
zuzuweisen.[2] Sie ist wegen der Darstellung eines vasenmalenden
Chinesen interessant (auf der Vase Chinesereien). Beide Radie-
rungen waren offenbar als Vorlagen für die Herold unterstellten
Maler bestimmt.

Man kann in der Hauptsache zwei Arten von bunten Chinesen-
malereien unterscheiden: die eine erweist sich als Nachahmung
ostasiatischer Motive mit ziemlich schematisch behandelten, wesen-
losen Figuren, die mit haarscharfem Pinsel, oft bis zur Karikatur
verzerrt, gezeichnet und nur im Gewand durch verschiedene Strich-

[1] Abb. bei Zimmermann, Dresdner Jahrbuch 1905 S. 77.

[2] Nagler, Künstlerlexikon VI. S. 220 nennt: „fünf leicht und geist-
reich auf weißem Grund geätzte Blätter mit menschlichen Figuren, Ge-
flügel, Bäumen, Pflanzen, in chinesischem Geschmacke und mit 1726
datiert".

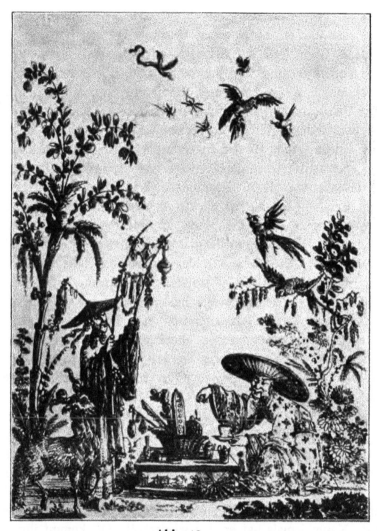

Abb. 19.
Radierung bez.: „J. G. Höroldt inv. et fecit 1726." Bibliothek
des Berliner Kunstgewerbemuseums.

lagen modelliert sind.[1] Die Figuren bewegen sich auf schmalem,
mit bunten Blumenstauden besetztem Terrain. Der Hauptreiz

[1] Ein gutes Beispiel in farbiger Wiedergabe bei Brüning, Euro-
päisches Porzellan, Berlin 1904, Taf. VIII. — Dasselbe bei Dönges,
Meißnèr Porzellan, Taf. II.

beruht in der geschmackvollen Wahl und der dekorativen Verteilung der Farben, unter denen Eisenrot, Purpur, Hellblau, verschiedenes Grün, Gelb und Schwarz vorherrschen.

Die andere Gattung von Chinesereien muß auf Grund der vollen Bezeichnung auf der erwähnten Radierung und am Boden der gelben Fondvase im Turmzimmer des Dresdner Schlosses als besondere Erfindung Herolds angesehen werden. In diesen freieren Darstellungen verkörpert sich ungefähr die Vorstellung der Europäer vom Leben und Treiben der Chinesen und Japaner. So groß auch der Respekt vor ihren Erfindungen und ihren künstlerischen Fähigkeiten sein mochte, so blickte man doch mit einer gewissen Geringschätzung auf sie herab wie auf eine Rasse niederer Stufe. Fast in allen Darstellungen der europäischen Kunst des 18. Jahrhunderts spielt der Chinese oder der Japaner die Rolle einer komischen Figur. Etwas Clownhaftes steckt in seinem Gebaren. Das ergab sich wie von selbst bei der Zusammenstellung mit allerhand fabelhaftem und komischem Getier, mit Drachen, geflügelten Schlangen, Affen und Papageien. Unwillkürlich übertrug sich etwas von der grotesken Komik dieser Tierwelt auf die Menschen. Auch Herold hat seine Chinesen so geschildert: als Menschen mit engem Gesichtskreis, philiströs in ihrer Beschäftigung und komisch in ihrem Gebaren. Promenierend, schwatzend und teetrinkend, scheinbar sorglos, verbringen sie ihre Tage. Ihre ärgsten Feinde sind geflügelte Schlangen und Insekten, die sie mit dem Fächer abwehren. Eine Art Schlaraffenland ist es, das uns in immer neuen und amüsanten Variationen vor Augen geführt wird. Herolds Phantasie ist unerschöpflich in der Erfindung dieser Chinesenbilder. Kaum jemals hat er sich wiederholt. Oft kommt ihm ein launiger Einfall angesichts des Gefäßes, das er bemalt, wie bei der Kaffeekanne (Abb. 20), auf deren Henkel ein Chinese hockt, indem er aus einer Kanne Tee in die Schale des untenstehenden Genossen gießt.

Die Figuren dieser Gattung sind im Vergleich zu der erstgenannten kleiner und plastischer durchgebildet. Sie sind nicht bloße Schemen, sondern leibhaftige Gestalten mit lebhaften, dem

Europäer verständlichen Mienen und Bewegungen. Ein wichtiges Dokument, das nachweislich der Meißner Manufaktur entstammt, bewahrt die Sammlung des Herrn Wilhelm Schulz in Leipzig: ein aus zahlreichen Einzelblättern zusammengesetztes Skizzenbuch mit Chinesendarstellungen, meist Federzeichnungen. Manche Blätter scheinen nach fremden Vorbildern kopiert zu sein. Andere sind mit flotter Feder skizziert und leicht getuscht. Ihre Verwandtschaft mit den Chinesenbildern Herolds ist so groß, daß man sie unbedenklich diesem Meister zuweisen kann. Vermutlich handelt es sich um ein Vorbilderheft für die Meißner Maler; die Blätter sind stark abgenutzt, ein Teil der Zeichnungen ist durch Nadelstiche übertragen worden.

Abb. 20.
Kaffeekanne. Meißen um 1725. Höhe 17$^1/_2$ cm Berlin, Kunstgewerbemuseum.

Herold unterschied sehr genau zwischen einem Dekor kleiner, auf eine Betrachtung in nächster Nähe berechneter Stücke, wie Service geringen Umfangs, Dosen, Stockgriffe und ähnliches, und einer Bemalung größerer, auf weite Entfernung wirksamer Geschirre, wie Vasen zum Schmuck der Wände, große Tafelservice und dergleichen. Es ist erstaunlich, mit welchem Geschick er die verschiedensten Aufgaben zu bewältigen wußte. Die Chinesenbilder laufen entweder friesartig um den Körper der Gefäße (vgl. die Kanne Abb. 20), oder sie sind auf dem Gefäß verteilt und medaillonartig von Kartuschen in Laub- und Bandelwerk und Gittermuster umschlossen. Mit dem in Gold, Purpur und Eisenrot gemalten Ornament ist häufig jener kostbare, perlmutterartig leuchtende Purpurlüster verbunden, dessen Nachahmung bisher noch keinem Fälscher gut geglückt ist. Das Laub- und Bandelwerk trägt durchaus

europäischen Charakter im Stile von Bérain, seiner Nachfolger und Nachahmer. Neben den Chinoiserien erscheinen, besonders seit den 30er und 40er Jahren, europäische Motive, die in gleicher Weise beim Dekor der Geschirre verwandt wurden. Sie sind teils selbständige Erfindungen, teils Kopien oder Umbildungen von

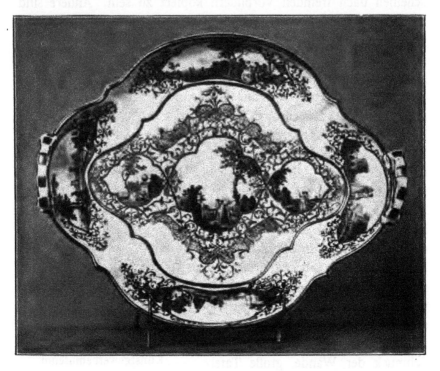

Abb. 21.
Anbietplatte mit Watteauszenen. Meißen, um 1740. Breite 25 cm.
Berlin, Kunstgewerbemuseum.

Kupferstichvorlagen. Besonders beliebt waren Hafenbilder mit Chinesen und Kaufleuten, Flußlandschaften, Parkszenen mit Liebespaaren nach Stichen Watteauscher Bilder (Abb. 21 u. 22), Darstellungen von Bergleuten, Reitergefechte nach Rugendas, Wouwermann u. a., Jagdbilder (Abb. 23). Diese miniaturartig fein gemalten Szenen sind entweder bunt wie die Chinoiserien, oder einfarbig (en camaïeu) in Purpur, seltener im Eisenrot oder Schwarz.

In engem Zusammenhang mit den Plänen einer Porzellan-
ausstattung des Holländischen oder Japanischen Palais in Dresden
steht die Erfindung der sog. „Fondporzellane", d. h. Geschirre

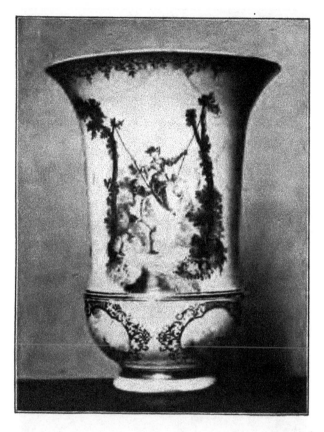

Abb. 22.
Vase mit bunter Malerei nach Watteau. Meißen um 1740. Marke A R
Höhe 25¹/₂ cm. Berlin, Kunstgewerbemuseum.

mit einfarbigem Grund und weiß ausgesparten Feldern (Reserven),
in denen Malereien verschiedener Gattung stehen. Im Japanischen
Palais sollte jeder der mit Meißner Porzellan ausgestatteten Säle
Geschirre in einer bestimmten Fondfarbe zeigen. Die Anregung
zu den Geschirren mit farbigen Gründen gaben wohl die um 1700

entstandenen chinesischen Vasen mit gespritztem Grund in Unter-
glasurblau (bleu fouetté) und weiß ausgesparten Feldern mit unter-
glasurblauer Malerei oder bunten Schmelzfarben. In Meißen wurden

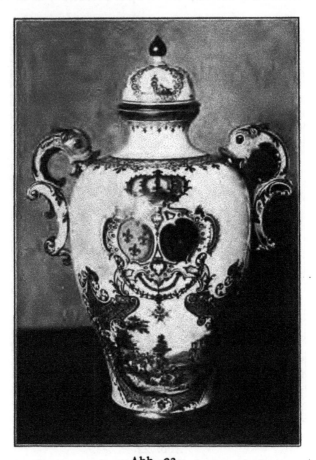

Abb. 23.
Vase mit Jagdszenen und den Wappen von Frankreich und Navarra.
Meißen um 1745. Dresden, Porzellansammlung.

außer den verhältnismäßig seltenen Fondfarben in gespritztem
Blau und in gleichmäßig aufgetragenem, dunklem Unterglasurblau
die mannigfaltigsten Farben über der Glasur als farbige Gründe
verwandt: ein helles bis dunkles Zitronengelb, Blaßviolett, Apfel-
grün, Himmelblau, Stahlgrün, Meergrün, „Pfirsichblüten", Grau,

Purpur und Rot, darunter ein der reifen Hagebutte ähnelndes. Damit ist die Zahl der Fondfarben noch nicht erschöpft. Am frühesten scheint Gelb angewandt worden zu sein: ein Stück der Dresdner Porzellansammlung trägt das Datum „1. Jan. 1726“, ein Spülnapf im Berliner Kunstgewerbemuseum mit ziemlich unvollkommenem dünnen Gelb und Chinesenmalerei in rund ausgesparten Feldern die Bezeichnung „Meißen den 27. Augusti 1726“ in Unterglasurblau unterm Boden, das gleiche Datum findet sich an einem Stück mit braungrün geflecktem Fond in der Dresdner Porzellansammlung. Die gelbe Stangenvase mit der vollen Bezeichnung Herolds und der Jahreszahl 1727 wurde bereits genannt. Eine große Zahl der Fondporzellane sind mit dem königlichen Monogramm A R bezeichnet. Eine im Turmzimmer des Dresdner Residenzschlosses aufbewahrte balusterförmige Deckelvase mit braungrünem Grund (Abb. 24) ist wegen der Darstellung interessant:

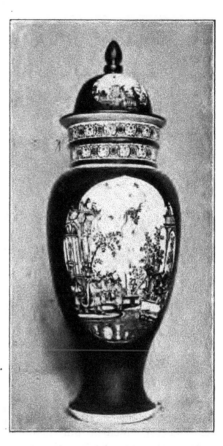

Abb. 24.
Vase mit grünem Fond. Meißen um 1725. Dresden, Schloß.

Das eine ausgesparte Feld zeigt einen gekrönten Herrscher mit den unverkennbaren Zügen Augusts des Starken, dem chinesisch gekleidete Personen ein Rollbild mit der Ansicht der Albrechtsburg in Meißen (der Porzellanfabrik) vorweisen, während im Vordergrunde eine Reihe großer Vasen zur Besichtigung bereitstehen.

Nicht selten sind indianische oder auch deutsche Blumen, Käfer, Schmetterlinge u. a. über den farbigen Grund verstreut (Abb. 25). Die Reserven haben meist die Form des Vierpasses, Kreises oder der Ellipse. Sie stehen entweder ohne Umrahmung auf dem farbigen Grund oder sie sind durch eine Goldlinie abgesetzt bzw. von einer Kartusche im Laub- und Bandelwerkstil gefaßt.

Abb. 25.
Vase mit gelbem Fond und bunter Malerei. Meißen um 1740. Höhe 38¹/₂ cm. Berlin, Kunstgewerbemuseum.

Die Blaumalerei unter Glasur hat in Meißen ebensowenig wie in den übrigen deutschen Manufakturen eine hohe Stufe technischer oder künstlerischer Vollendung erreicht. Das wunderbar abgestufte, leuchtende Blau des chinesischen Porzellans konnte bei der höheren Garbrandtemperatur des europäischen Hartporzellans nicht erzielt werden. Die außerordentliche Dauerhaftigkeit der mit dem Scherben innig verschmolzenen, durch die Glasur geschützten Malerei ließ das Blauporzellan in erster Linie für Gebrauchsgeschirr geeignet erscheinen. Größere Prunkstücke, wie die beiden mit A R signierten Flötenvasen (Abb. 26) im Berliner Kunstgewerbemuseum, sind ziemlich vereinzelt hergestellt worden. Man hielt sich im allgemeinen eng an ostasiatische Vorbilder und kopierte sie häufig so getreu als möglich. Im Turmzimmer des Dresdner Residenzschlosses finden sich Kopien chinesischer Deckelgefäße mit unterglasurblauem Grund und weiß ausgesparten Mumezweigen auf schmelzenden Eisschollen, wohl Ergänzungen der

vorhandenen chinesischen Vasen. Einen freieren Charakter tragen die Stücke, bei denen die Blaumalerei unter der Glasur gewissermaßen nur den Rahmen für die Schmelzmalerei auf der Glasur bildet, aber auch hier sind die Motive ostasiatischer Herkunft. Unter den Gebrauchsgeschirren ist das sog. „Zwiebelmuster", richtiger Astermuster, am verbreitetsten gewesen. Die Blaumaler haben die von ihnen gemalten Stücke häufig mit der Schwertermarke und einem Buchstaben (meist dem Anfangsbuchstaben ihres Namens) oder mit einer anderen Signatur gekennzeichnet. Ein K in Unterglasurblau unter der Schwertermarke ist bei Stücken bis zur ersten Hälfte des 18. Jahrhunderts meist auf den Blaumaler Johann Kretzschmar zu deuten, bei Geschirren der späteren Zeit auf Kolmberger; Mö auf Möbius usw. Europäische Motive kommen erst in der zweiten Hälfte auf, z. B. „deutsche Blumen", der Dekor mit Girlanden und „spielenden Kindern à la Raphael".

Abb. 26.
Flötenvase mit Blaumalerei unter Glasur.
Marke A R. Meißen um 1730. Höhe
36 cm. Berlin, Kunstgewerbemuseum.

Die plastische Produktion Meißens seit dem Eintritt Herolds

bis gegen Ende der 20er Jahre ist ohne Bedeutung. Dem bewährten Hofgoldschmied Irminger wurde nach dem Tode Böttgers weiterhin die Aufsicht über die Herstellung der „Façons" übertragen. Das Modellieren, Formen, Drehen und Verputzen besorgten ehemalige Töpfer, unter denen einige recht brauchbar gewesen sein müssen, wie Georg Fritzsche, Wildenstein, Gottfried ·Müller, Schmieder und Krumpholz. Zu selbständigen Arbeiten dürfte ihr Talent freilich kaum ausgereicht haben. Vielmehr formten sie fremde Modelle ab oder formten Gipsformen aus, die von auswärts gesandt wurden. So berichten die Akten vom Januar 1725, daß der Dresdner Faktor Chladni 161 Stück Gipsformen „von allerhand nationen und andern Figuren, die er von einem gewissen Augspurger erhalten hatte", zur Herstellung von Porzellanen nach Meißen brachte. Offenbar sind darunter auch die sog. Callot-Figuren gewesen, über deren Entstehungszeit bisher immer Meinungsverschiedenheit geherrscht hat. Diese 7—12 cm großen, ziemlich primitiv modellierten Zwergenfiguren kommen mit sparsamer Vergoldung und Bemalung vor. Den Modellen liegen zum Teil Stichvorbilder aus einem 1716 bei Wilhelmus Koning in Amsterdam erschienenen Kupferwerk mit 57 Narrendarstellungen zugrunde.[1] Die Modelle wurden damals vorzugsweise in Holz geschnitzt, wie beispielsweise 1725 von den Figuren für ein Schachspiel berichtet wird, die in Gold und Purpur bemalt waren. Im selben Jahre wird erwähnt, daß der Bildhauer Gottfried Müller die Modelle zu einem Pagoden und zu einem geflügelten Drachen, die als Unterlage für ein Kaffeefäßchen dienen sollten, in Holz geschnitzt habe. Die Beschreibung paßt zu einem im Bayerischen Nationalmuseum aufbewahrten Fäßchen,[2] dessen Gestell von je zwei hockenden

[1] „Ill Calotto resusciato. Oder neu eingerichtes Zwerchen Cabinet. Le Monde est plein de sots joieux. Les plus petits sots sont les mieux. De Waereld is vol Gekken-Nesten de Klynste Narren zyn de beste. 1716 tot Amsterdam gedruckt by Wilhelmus Koning." Ein Exemplar in der Lipperheide-Bibliothek des Berliner Kunstgewerbemuseums.

[2] Abb. bei Hofmann, Das Europäische Porzellan im Bayerischen Nationalmuseum, Nr. 78, Taf. 6. — Hofmann setzt das Exemplar nach dem aufgemalten Kalenderblatt ins Jahr 1728.

Chinesenfiguren getragen wird. Zwischen den Chinesen sitzt auf der einen Seite ein vogelartiger Drache, auf der andern ein fetischartiger Pagode mit Glöckchen in den großen abstehenden Ohren und um den Hals. Die Akten der Jahre 1728/29 berichten, daß aus Augsburg und von einem Regensburger Kaufmann je ein Modell zu einem Uhrgehäuse geliefert wurde. Die Kaiserliche Eremitage zu St. Petersburg bewahrt eine 37 cm hohe Meißner Uhr mit durchbrochenem barocken Gehäuse, das anscheinend auch auf ein Holzmodell zurückgeht. Die Uhr trägt die Blaumarke KPM nebst Schwertern und die Bezeichnung in Gold: ,,den 17 Majus Anno: 1727''. Offenbar war die Uhr ein persönliches Geschenk Augusts des Starken an den jungen Zaren Peter II., auf dessen Regierungsantritt sich das Datum bezieht, wie Berling[1] festgestellt hat. Bei einem zweiten Exemplar dieser Uhr (Sammlung Feist, Berlin) finden sich an Stelle der ruhenden Löwen in den drei Bogennischen hockende Chinesenfigürchen. Die Bemalung beider Uhren mit farbigen Chinesenbildern und Arabesken ist außergewöhnlich gut, so daß nur Herold selbst als Maler in Frage kommt. Herold bezog bis 1731 kein festes Gehalt, sondern rechnete mit der Manufaktur über jedes Stück ab. Die wichtigen und gut bezahlten Aufträge, namentlich wenn sie vom Hofe kamen, hat Herold selbst ausgeführt. Seine Gehilfen bezahlte er nach Gutdünken.

Mit den gesteigerten Ansprüchen an die Manufaktur machte sich der Mangel an geschulten Bildhauern und brauchbaren Gehilfen immer fühlbarer. Am 29. April 1727 wurde der um 1706 in Merseburg geborene Gottlob Kirchner, der damals in Dresden lebte, mit einem Jahresgehalt von 220 Talern in Meißen angestellt. Die Akten berichten, daß Kirchner sich der Porzellantechnik nicht recht anzupassen verstand. Seine Modelle waren anscheinend kompliziert und zerbrechlich und mußten in Holz geschnitten werden. Doch wird seine Erfindungsgabe gerühmt. Trägheit und unordentlicher Lebenswandel gaben schließlich den Anlaß zu seiner Entlassung im Februar 1729. In einem Bericht

[1] Kunst und Kunsthandwerk 1914, Meißner Porzellan in der Eremitage zu St. Petersburg. Abb. Fig. 4.

vom 15. März 1728 sind als Arbeiten Kirchners genannt: „Uhr-
gehäuse, Schnupftabaksdosen, Leuchter, Wasch- und Gießbecken,
auch andere Modelle von gar angenehmer Invention." Ein Uhr-
gehäuse hat bereits Berling[1] mit Recht Kirchner zugewiesen. Auf
hohem passigen und profilierten Sockel mit vier liegenden Sphinxen
ruht das barocke Gehäuse, auf dessen Eckvoluten und baldachin-
artiger Bekrönung drei weibliche Gestalten sitzen. Zwei Putten
unterhalb des Baldachins halten die Zipfel einer mit Rauten und
Arabesken bemalten Draperie, die das Zifferblatt freiläßt. Auf-
fallend sind die langgestreckten Glieder und die winzigen Köpfe
der weiblichen Gestalten. Die Putten mit ihren dicken wasser-
köpfigen Schädeln sind im Verhältnis viel zu groß geraten. Wie
weit die Uhr eine selbständige Leistung Kirchners darstellt, läßt
sich schwer beurteilen. Bei einer anderen Uhr in der Sammlung
von Klemperer in Dresden ist der Zusammenhang mit den übrigen
Werken Kirchners viel deutlicher (Abb. 27). Das Gehäuse ist
schwungvoll im Aufbau und phantastisch in der Durchbildung, ein
Werk, das ganz aus dem Geist des Dresdner Spätbarock erwachsen
ist. Das mehrfach profilierte Gesims des von Faunen gestützten
japanisierenden Daches erinnert an Motive am Ostpavillon des
Dresdner Zwingers. Doch sind alle Profile dem Material ent-
sprechend weich verbrochen. Das Ganze ist durchaus plastisch
empfunden. Als Bekrönung könnte die bei Berling[2] abgebildete
14 cm hohe Chronosfigur gedient haben. Sie geht stilistisch eng

[1] Meißner Festschrift 1910 S. 13. — Eine Abb. der Uhr in der Samm-
lung Darmstädter, Berlin, bei Berling, Meißner Porzellan 1900, Fig. 160.
Ein zweites Exemplar in der Sammlung von Klemperer in Dresden,
ein drittes bei Pannwitz, versteigert 1905 bei Helbing Nr. 411. Die oberste
Figur nicht zugehörig, ebenso wie bei dem vierten Exemplar in der
Sammlung King, versteigert 1914 bei Christie Nr. 265. Ein Fragment
des Gehäuses allein in der Sammlung Francis Baer, versteigert 1913 bei
Helbing Nr. 41.

[2] Meißner Festschrift 1910, Fig. 2. — Nach Berling ist der Chronos
eine Variante der obersten sitzenden Figur des vorher erwähnten Ge-
häuses mit den vier Sphinxen. Allein, bei allen drei intakten Exemplaren
findet sich als Bekrönungsfigur die gleiche sitzende weibliche Gestalt.

Abb. 27.
Uhrgehäuse von G. Kirchner. Meißen um 1727/28. Dresden, Sammlung
von Klemperer.

mit dem Uhrgehäuse zusammen. Die eigentümliche Kurve, die von dem seitwärts gestellten Fuß bis hinauf zur linken Achsel läuft, bildet förmlich die Fortsetzung der Linie des geschwungenen Daches. Ein Hauptwerk Kirchners aus der Zeit seiner ersten Meißner Tätigkeit ist der in mehreren Exemplaren und Fragmenten

Abb. 28.
Waschbecken von einer Tischfontäne von G. Kirchner. Meißen um 1727/28. Berlin, Kunstgewerbemuseum.

erhaltene Waschbrunnen.[1] „Wasch- und Gießbecken" sind in dem bereits erwähnten Bericht vom 15. März 1728 als Arbeiten Kirchners genannt. Daß es sich um ein plastisch sehr beachtenswertes Stück handelt, geht schon daraus hervor, daß es bisher immer für eine

[1] Vollständige Exemplare in der Dresdener Porzellansammlung, in der Sammlung Dosquet, Berlin, und im Berliner Kunstgewerbemuseum. Fragmente u. a. im Bayerischen Nationalmuseum, in der Eremitage zu St. Petersburg und im Berliner Stadtschloß (hier das Becken allein, wohl das schönste Exemplar).

Arbeit Kändlers aus der Mitte der 30er Jahre galt.[1] Der Wasch-
brunnen besteht aus drei Teilen. Das muschelförmige Waschbecken
(Abb. 28) ruht auf Löwenfüßen in vergoldetem Silber. Als Wasser-
behälter dient eine Muschel, die ein Atlant mit den Händen auf
der Schulter balanciert. Die Figur steht auf muschelig geripptem
Postament, gegen das sich ein hockendes Faunenpaar stemmt. Die
Verwandtschaft des Atlanten mit der erwähnten Chronosfigur, des
Faunenpaares mit den beiden gebälktragenden Faunen an dem Uhr-
gehäuse der Sammlung von Klemperer (Abb. 27), des Faunenkindes am
Sockel des Waschbrunnens mit den Putten der Sphinxuhr ist so über-
zeugend, daß nur Kirchner als Urheber in Frage kommt. Zwei überein-
stimmende weiß glasierte Tischfontänen im Turmzimmer des Dresdner
Residenzschlosses stellen eine Variante des genannten Waschbrunnens
dar.[2] Hier wird die gleiche Atlantenfigur von vier die Weltteile ver-
körpernden männlichen Gestalten getragen. Die vier Sockelfiguren
zeigen deutlich den stilistischen Zusammenhang mit den urkund-
lich gesicherten Arbeiten Kirchners aus den Jahren 1731—32.

Nach der Entlassung Kirchners wurde der als Elfenbeinschnitzer
bekannte Ludwig Lücke angestellt.[3] Er wird unterm 25. April
1728 als Modellmeister bezeichnet. Lücke modellierte „allerhand
Sorten Henkel und Figuren zu großen Aufsätzen, Modelle zu Tabaks-
köpfchen und Tabaksstopfern". Seine Arbeiten befriedigten jedoch
so wenig, daß im Februar 1729 seine Entlassung verfügt wurde.
Über seine Leistungen berichtet die Kommission unterm 25. Sep-
tember 1728: er verstehe von der Zeichnung wenig, von der Archi-
tektur gar nichts. Er verstehe nicht, Modelle aus Holz zu fertigen,
seine Tonmodelle gingen aber bald in Stücke und könnten so den
Arbeitern nicht als Vorlage dienen. An dem Modell zu einem
Pokal mit Zieraten tadelt sie, daß daran kein Fasson wäre. Ob-
wohl wir eine ganze Reihe bezeichneter Elfenbeinarbeiten Lückes,
auch vollbezeichnete Porzellanfiguren aus seiner Wiener Zeit, kennen,

[1] Zimmermann, Dresdner Jahrbuch 1905 S. 81.
[2] Abb. bei Zimmermann im Dresdner Jahrbuch 1905 S. 80.
[3] Scherer, Elfenbeinplastik. Monographien des Kunstgewerbes VIII.
Abb. 72—75.

ist es bisher nicht gelungen, eine einzige Arbeit für die Meißner
Manufaktur festzustellen. Lückes Begabung als Schnitzer steht außer
allem Zweifel. Sein Interesse für das Anatomische war freilich stark
überwiegend und einer freien künstlerischen Entfaltung hinderlich.
 Ein Jahr nach Lückes Abgang wurde Kirchner wieder an-
gestellt. Man ernannte ihn 1731 zum Modellmeister und übertrug
ihm die Aufsicht über das gesamte Formerpersonal. Auch wurde
ihm aufgetragen, ein Buch anzulegen, in das „die vorhandenen
oder auch von ihm zu erfindenden oder auch auf andere Weise ·
zur Fabrik zu übernehmenden Modelle" mit verkleinerten Zeich-
nungen eingetragen werden sollten. Dieses Verzeichnis ist leider
bisher noch nicht aufgefunden worden. In der Instruktion vom
Mai 1731 heißt es, Kirchner habe für „große Vasen und solche
Sorten, die vor andern Ihro Kgl. Maj. verlangen, Modelle zu machen".
Es handelte sich um Porzellanarbeiten zur Ausstattung des Japani-
schen Palais, die seit einer Reihe von Jahren geplant und nun mit
allen Mitteln gefördert werden sollte. Da Kirchners Kräfte zur
Bewältigung dieser Arbeiten nicht ausreichten, wurde ein zweiter
Modelleur neben Kirchner berufen. Die Wahl fiel auf Johann
Joachim Kändler, dessen Arbeiten für die Ausstattung des Grünen
Gewölbes die Aufmerksamkeit Augusts des Starken erregt hatten.
Die Folgezeit beweist, daß die Wahl gar nicht glücklicher hätte
getroffen werden können. Kändler hat während der langjährigen
Tätigkeit für die Meißner Manufaktur (er starb 1775) sein Amt
mit beispielloser Hingabe und Treue verwaltet. Er ist der eigentliche
Schöpfer des figürlichen Porzellanstils in Europa, der vorbildliche
Lehrer einer ganzen Generation von Künstlern gewesen. Ihm ver-
dankt die Meißner Manufaktur in erster Linie die Stetigkeit ihrer
Entwicklung und den Ruf, den sie in aller Welt genoß.
 Kändler ist 1706 zu Fischbach bei Arnsdorf in Sachsen geboren. ·
Er kam 1723 in die Lehre des Holzbildhauers Thomä, eines ziemlich
unbedeutenden Meisters, der u. a. die beiden Nymphenbrunnen am
Neustädter Markt in Dresden, sowie unter Permosers Oberleitung
einige der Skulpturen am Pöppelmannschen Zwinger geschaffen
hat. Nach dem Kommissionsbericht vom 3. September 1731 sollte

Kändler in Meißen „insonderheit die vor Ihro Kgl. Maj. bestellte großen Vasen und allerhand Arthen Tiere mit dem bereits in Diensten stehenden Modellmeister Kirchnern verfertigen". Die Schwierigkeit, den Anteil Kirchners und Kändlers an den Arbeiten für das Japanische Palais voneinander zu scheiden, ist nicht so groß als es den Anschein erweckt. Johann Georg Keyßler berichtet in seinen „Neuesten Reisen" (Hannover 1740/41) unterm 23. Oktober 1730, sieben Monate vor Kändlers Anstellung, über die geplante Porzellanausstattung des Japanischen Palais in Dresden, das damals gerade umgebaut wurde. Er erwähnt auch eine Anzahl fertiger Porzellanarbeiten, unter denen er die Büste des Hofnarren Josef Fröhlich besonders hervorhebt, die zweifellos mit der in der Dresdner Porzellansammlung erhaltenen identisch ist; ferner Vögel und Tiere und „rothe Gefäße von unterschiedener Erfindung", die zwischen die Tiere zu stehen kommen sollten. Daß als Modelleur dieser Stücke nur Kirchner in Frage kommt, ist mehr als wahrscheinlich. Schon Sponsel[1] nahm an, daß die primitiveren Tiere in der Dresdner Porzellansammlung von der Hand Kirchners stammen. In Frage kommen u. a. ein Nashorn, ein Elefant, ein Fuchs, ein Bär, ein Kronenaffe und eine Trappe.[2] Auch die Hundegruppe (Abb. 31) dürfte von Kirchner modelliert sein. Berling[3] schreibt Kirchner noch einen großen Papagei und eine Bachstelze zu. Die von Keyßler erwähnten „rothen Gefäße von unterschiedener Erfindung" dürften die 70—80 cm hohen rotlackierten Groteskvasen sein, die zum Teil nach Stichen des Jacques Stella (1667 in Paris erschienen) modelliert sind.[4]

Aktenmäßig sicher bezeugt sind eine Reihe von Arbeiten Kirchners aus den Jahren 1731 und 1732. 1732 entstand ein großer Apostel Petrus, der offenbar mit dem im Leipziger Kunstgewerbemuseum erhaltenen 97 cm hohen Exemplar identisch ist (Abb. 29 u. 30). Er war ursprünglich kalt bemalt. Der Brand großer Stücke machte ungeheure Schwierigkeiten. 1732 berichtet die

[1] Kabinettstücke, Leipzig 1900, S. 67 f.
[2] Abb. bei Sponsel a. a. O. S. 69, 71, 91, 92r, 94, 97.
[3] Meißner Festschrift 1910, Taf. 4, Nr. 6 u. 7.
[4] Vgl. Brüning, Porzellan, Berlin 1914, Abb. 44—46.

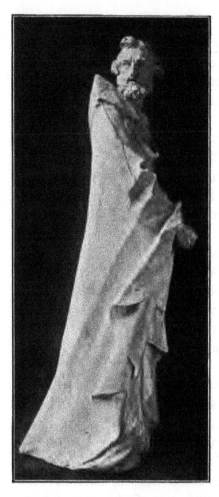

Abb. 29.
Apostel Petrus von Kirchner, Meißen
1731. Höhe 97 cm, Leipzig, Kunst-
gewerbemuseum.

Kommission, daß noch kein einziger der großen Apostel gelungen sei. Die Figuren waren für die Kapelle des Japanischen Palais bestimmt. Ein Blick auf die Abbildungen zeigt, daß dieser Kirchnersche Apostel ein außerordentlich bedeutsames Meisterwerk darstellt, dem in der Geschichte der deutschen Plastik ein Ehrenplatz gebührt. Gleichwohl ist er fast ganz unbekannt oder unbeachtet geblieben. Die Bedeutung dieser Figur wird so recht klar, wenn man sie mit der etwa gleichzeitig entstandenen Kändlerschen Petrusstatue in der Dresdner Porzellansammlung vergleicht.[1] Kirchner verzichtet auf das traditionelle Standmotiv des Barock mit deutlich unterschiedenem Stand- und Spielbein. Der Körper wird durch den bis zum Boden reichenden Mantel völlig verdeckt. Aus den großzügig geformten Gewandmassen wächst die freie Schulter mit dem energisch zur Seite gewandten Kopf des fanatischen Apostels. Besonders glücklich ist die Ansicht von der Seite, nach der der Kopf sich wendet: der Aufbau der Figur mit dem schräg nach oben gerichteten Faltenzug

[1] Abb. bei Sponsel a. a. O. S. 84.

der Gewandung kommt hier noch klarer zur Geltung als in der Vorderansicht (Abb. 29). Angesichts dieses Meisterwerkes kann man nur bedauern, daß Kirchner nicht länger an der Meißner Manufaktur verblieb, oder daß man ihn nicht zu Aufgaben heranzog, die seiner auffallend starken, auf das Große gerichteten Begabung entsprachen. Kändlers Apostel Petrus, „auf Romanische Art gekleidet", hält durchaus nicht den Vergleich mit dem Petrus Kirchners aus. Das in der Dresdner Porzellansammlung erhaltene Exemplar ist im Brande derartig verzogen, daß es mit der Plinthe in einen Gipsblock eingelassen werden mußte; aber es läßt sich trotzdem erkennen, daß das Standmotiv mit dem zur Seite gesetzten rechten Spielbein unglücklich gewählt ist, daß die Haltung der Hände ziemlich nichtssagend, der Ausdruck des Gesichts leer ist.

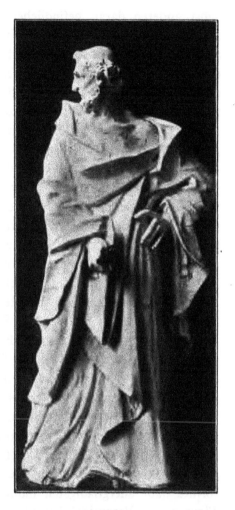

Abb. 30.
Apostel Petrus von Kirchner, Meißen 1731. Höhe 97 cm. Leipzig, Kunstgewerbemuseum.

Im Jahre 1731 modellierte Kirchner nach einem ihm übergebenen Modell einen mit Postament etwa 56 cm hohen hl. Nepomuk; 1732 „den heil. Wenceslaum nebst einem Postament, so mit Kriegsarmaturen und anderen Figuren verziert war," „ein großes Marien-Bildt, den Herrn Christum auf dem Schoß liegend habende

nebst anderen daran befindlichen Ornamenten" und „den soge-
nannten heil. Antonium von Padua nebst einem Postament mit
allerhand Zierrathen". Die drei letztgenannten Gruppen sind in
der Dresdner Porzellansammlung erhalten.[1] Sie galten früher, wie
die übrigen Arbeiten Kirchners, für Werke Kändlers. Doch läßt
sich ein größerer Stilunterschied zu einer Zeit, in der individuelle
Eigenart stark der Konvention unterlag, kaum denken. Man ver-
gleiche nur, um ein schlagendes Beispiel zu nennen, Kirchners
Madonna auf der Weltkugel aus der Antoniusgruppe mit der von
Kändler modellierten Maria![2] Der stark persönliche Stil Kirchners
äußert sich auch hier wieder in der Art der Gewandbehandlung.
Dadurch, daß der Mantel auf dem Scheitel des Kopfes liegt und
beiderseits die Gestalt mitsamt den Armen umschließt, wird eine
monumentale Geschlossenheit erreicht, wie sie Kändler niemals
versucht hat. Durch den energischen Wurf des Mantels ent-
stehen sehr bestimmt geführte, teilweise unterschnittene Schräg-
falten und eigentümlich bewegte Saumlinien, die der Figur einen
Rhythmus von beständigem Fluß verleihen. Geschlossenheit im
Aufbau und Lebendigkeit in der Durchbildung zeichnet auch die
Pietà aus, ein Werk, das in der gleichzeitigen deutschen Plastik
ebenso einzig dasteht wie der Apostel Petrus und die Marienfigur.
Im August 1732 modellierte Kirchner „ein klein Modell zu einer
Königsstatue", die er im September drei Ellen groß arbeitete.
Weder von dem kleinen Modell noch von der großen Figur hat sich
eine Spur gefunden. Kirchner hielt sich 1736 in Dresden auf und
formte „auf allergnädigsten mündlichen Befehl" in Meißen zwei
Figuren aus. Vermutlich handelte es sich um die Statuette Augusts
des Starken, die das Gegenstück zu einer von Kändler im Jahre
1736 modellierten, 44 cm hohen Figur Augusts III. bildete. Die

[1] Abb. bei Sponsel a. a. O. S. 116—117.
[2] Meißner Festschrift 1910, Abb. 5 u. 49. — Berling hält die Kirchner-
sche Madonna merkwürdigerweise für ein Werk Kändlers (ebenda S. 15,
im Widerspruch zu Anm. 62); die Neuausformung weist gegenüber der
alten Ausformung einige Änderungen auf. Möglicherweise ist die alte
Form später „aufrepariert".

Abb. 31.
Hundegruppe, Meißen um 1731. Dresden, Porzellansammlung.

Dresdner Porzellansammlung besitzt eine 41 cm große Statuette Augusts des Starken[1] in der Tracht eines römischen Imperators mit der eingeritzten Bezeichnung „G. K.". Der Stil der Figur spricht dafür, daß sie mit der von Kirchner ausgeformten Königsstatue identisch sein kann.

Über das weitere Schicksal Kirchners, der als erster wirklicher Plastiker der Meißner Manufaktur und Vorläufer Kändlers von großer Bedeutung ist, findet sich nur eine kurze Notiz bei Heinecken.[2]

Obwohl die Kommission in ihrem Bericht vom 28. März 1732 Kirchner das Zeugnis ausstellt, daß er „seine Arbeit wohl verstehet und nutzbar zu gebrauchen ist, auch den anderen Modellierer Kändlern nach seinen Inventionen und sonst übertrifft", ist sie nach dem Abgang Kirchners der Ansicht, daß Kändler sehr wohl die noch unerledigten Arbeiten vollenden könne, da „überdies zwei im Poussieren (Bossieren) geschickte junge Leute, Schmieder und Krumbholz, sich bei der Manufaktur befänden". Kändler wurde an Stelle Kirchners zum Modellmeister ernannt. Herold blieb freilich nach wie vor oberster technischer Leiter der Manufaktur. Zwischen ihm und Kändler kam es in der Folgezeit zu fortwährenden Reibereien. Das änderte sich erst einigermaßen, seitdem Kändler die Leitung über die Former, Modelleure und Dreher übertragen wurde, wohl seit 1740.

Nach Kirchners Ausscheiden schuf Kändler die zahlreichen Modelle der fürs Japanische Palais bestellten, teilweise lebensgroßen Tierfiguren, die entweder mit Lackfarben oder mit eingebrannten Farben bemalt wurden. Wenn man bedenkt, daß es sich um eine ganz neuartige Aufgabe handelte, daß Kändler zur Herstellung

[1] Aus der Sammlung Fischer, Dresden. Versteigert 1906 bei Heberle in Köln Nr. 740, mit Abbildung.

[2] Nachrichten von Künstlern und Kunstsachen. Leipzig 1768: „Gottlieb (!) Kirchner, ein Bildhauer und Modellmeister, aus Meißen, kam die letzten Jahre seines Lebens nach Berlin, wo er verschiedenes gearbeitet, sonderlich viele Modelle in Thon verfertiget hat. Er malte auch zum Zeitvertreib in Ölfarben."

der Modelle nur wenige Jahre gegönnt wurden, daß er nebenbei noch eine Reihe anderer Aufträge erledigen mußte, so kann man die Lösung nur bewundern. Der größte Teil der Tiere ist noch in der

Abb. 32.
Terrine aus dem Sulkowsky-Service von Kändler. Meißen, 1735—38.
Höhe 52 cm. Berlin, Kunstgewerbemuseum.

Dresdner Porzellansammlung erhalten. Als Tierbildnisse in unserem Sinne darf man sie freilich nicht ansehen. Die geplante Aufstellung der Figuren in der oberen Galerie des Japanischen Palais forderte eine dekorative Wirkung, d. h. eine auf das Wesentliche der Erscheinung gerichtete Stilisierung. Das Charakteristische

der verschiedenen Tiere, unter denen einheimische und fremd-
ländische Vögel vorherrschen, ist oft mit erstaunlicher Sicherheit
erfaßt.

Eine wichtige Aufgabe für Kändler bestand in der Durchbildung
der Gefäße im europäischen Zeitstil. Herold hatte die glatten, ein-
fachen ostasiatischen Formen für seine Malereien bevorzugt. Als
Kändler in die Manufaktur eintrat, fand er, wie es in einem seiner
Berichte heißt, „nicht einen rechtschaffenen Henkel" vor. Es
scheint, daß er sich zunächst der Henkel, Tüllen, Füße und Deckel-
knäufe annahm und die Gefäßkörper in der überkommenen Form
bestehen ließ. Erst seit dem Auftreten Kändlers wurden umfang-
reiche Tafelservice in Meißen geschaffen. Bis dahin beschränkte
man sich auf Frühstücksservice für eine Person (Solitaire), für
zwei (Tête-à-tête) oder mehr Personen. Das Solitaire und Tête-
à-tête besteht in der Regel aus einem Tablett zur Aufnahme der
Geschirre, aus Kaffee-, Milch- und Teekanne, Zuckerdose, Spül-
napf, einer flachen Schale für die Löffel, Teebüchse und einer bzw.
zwei Tassen, die zunächst in gleicher Weise für Tee und Kaffee
benutzt wurden. Erst in den dreißiger Jahren scheint die Kaffee-
tasse in höherer Form aufgekommen zu sein. Für Schokolade
bediente man sich schon seit der Böttgerzeit der hohen Becher mit
ein oder zwei Henkeln.

Die beiden umfangreichsten Tafelservice von Kändlers Hand
waren für den Oberstallmeister Grafen Alexander Joseph v. Sul-
kowsky und den Minister Grafen Heinrich Brühl bestimmt. Das
Sulkowsky-Service entstand in den Jahren 1735—1738, das Brühl-
sche, sog. Schwanenservice, in den Jahren 1737—1741. Auffällig
ist der Stilunterschied zwischen beiden Tafelgeschirren, obwohl
sie zeitlich dicht aufeinander folgen.

Für die Terrine des Sulkowsky-Services (Abb. 32) hat eine der
silbervergoldeten, in der Dresdner Hofsilberkammer aufbewahrten
Soupièren des Augsburger Goldschmiedes Johannes Biller als Vor-
bild gedient (die eine mit dem Datum 1718). Kändler hat die Ge-
samtproportionen gefälliger und den schildhaltenden Löwen auf
dem Deckel kleiner gestaltet. Aus Rücksicht auf die Schwere des

Gefäßes mußten die Volutenfüße kräftiger gebildet und steiler gestellt werden. Auch der Kandelaber mit der sitzenden Frauen-figur geht möglicher-weise auf ein Vorbild in Edelmetall zurück (Abb. 33). Die ge-schwungene Form der Leuchterarme ist nur in widerstandsfähigem Metall denkbar. Auch das eingeritzte und gestochene Gewand-muster der leuchter-tragenden Figur er-innert an die Gold-schmiedetechnik. Die häufig vorkommende Saucière ist mit ge-ringen Änderungen für andere Service ver-wandt worden. Jedes Stück des Services trägt das Alliance-wappen der Familien Sulkowsky-Stein. Die Bemalung beschränkt sich neben der Ver-goldung der plasti-schen Teile auf bunte, wie zufällig über die glatten Flächen ge-streute „indianische

Abb. 33.
Leuchter aus dem Sulkowsky-Service von Känd-ler. Meißen, 1735—38. Höhe 55 cm. Berlin, Kunstgewerbemuseum.

Blumen". Bei den größeren Stücken des Services finden sich noch auffallend viele technische Mängel in der Masse. Die grünliche Glasur ist stellenweise haarrissig.

5*

Während das Sulkowsky-Service vor Jahren durch den Kunsthandel zerstreut worden ist, wird das Schwanenservice als 'Gräflich Brühlsches Familienfideikommiß im Schlosse Pförten sorgsam gehütet. Es umfaßt noch etwa 1400 Stück. Ein Teil ist den Kunstgewerbemuseen in Berlin und Dresden leihweise überlassen worden.

Beim Schwanenservice hat Kändler den Augsburger Goldschmiedestil verlassen und sich dem französischen Rocaillestil, der

Abb. 34.
Teile aus dem Schwanenservice von Kändler. Meißen 1737—41. Leuchter
Höhe 23$^1/_2$ cm. Berlin, Kunstgewerbemuseum.

das reife Rokoko vorbereitet, zugewandt. Für die einarmigen Leuchter mit den kletternden Putten (Abb. 34) hat ein Stich von Desplaces nach dem Entwurf von Juste-Aurèle Meissonnier (geb. 1693 in Turin, seit 1723 in Paris, gest. 1750) als Vorbild gedient.[1] Aber auch sonst ist Meissonniers Stil unverkennbar. Die Form

[1] Das Gesamtwerk von Meissonnier bringt drei ·wenig verschiedene Entwürfe, deren einer die Jahreszahl 1728 trägt.

der Gefäße mit ihrer muschelig gerippten Oberfläche und den wellig bewegten Rändern, die unruhige Silhouette der großen Terrinen mit dem naturalistischen Belag von Muscheln und Pflanzen entsprechen den Meissonnierschen Entwürfen für Goldschmiedearbeiten. Der urwüchsige, durchaus unakademische Stil Meissonniers scheint Kändler plötzlich in Fleisch und Blut übergegangen zu sein. Diese auf lebendiger Naturanschauung basierende Richtung mußte Kändler als Plastiker viel willkommener sein, als der strenge Augsburger Goldschmiedestil, in dessen Bahnen er noch eben gewandelt war. Manche Idee zum Schwanenservice scheint ihm Meissonnier eingegeben zu haben, z. B. die Gruppen von Nereiden, Tritonen, Putten und Seetieren auf den Deckeln der Terrinen und anderes mehr. Freilich hat Kändler diese Anregungen in so selbständiger Weise verarbeitet, daß von einer Abhängigkeit schlechterdings nicht gesprochen werden kann. Dem Service liegt eine einheitliche Idee zugrunde: es verherrlicht die Gottheiten und Fabelwesen des Meeres und das im Wasser lebende Getier. Die Bezeichnung „Schwanenservice" rührt daher, daß der Schwan das bevorzugte Tier des Services ist. Von allem im Wasser lebenden Getier mußte ja auch der Schwan mit seinem schneeweißen, glatten Gefieder zur Nachbildung in Porzellan reizen. Im Spiegel der Teller und Schüsseln, an den Wärmeglocken, den Bechern, Tassen u. a. findet sich ein stets wiederkehrendes Reliefmuster von Schwänen und Reihern auf dem Wasser. Die großen Pastetenbüchsen und Saucièren haben die Gestalt schwimmender, von Putten gelenkter Schwäne. Die Nereiden und Tritonen als Träger von Konfektschalen sind außerordentlich beachtenswerte plastische Leistungen (Abb. 35). Bei den Terrinen fällt der organische Aufbau und die lebendige Beziehung der einzelnen Teile zueinander auf (Abb. 36). Über gewisse Bizarrheiten im einzelnen muß man sich freilich hinwegsetzen. Die Bemalung des Services ist sparsam. Die Spiegel der Teller und Schüsseln mit dem Schwanenmuster sind weiß geblieben. Wie beim Sulkowsky-Service zieren bunte indianische Blumen die Ränder, die ebenso wie die Kartuschen reich vergoldet sind. In wirkungsvollem Gegensatz zu dem Weiß des Porzellans

stehen die in kräftigen Farben bemalten Seetiere und Muscheln. Bei den figürlichen Teilen ist das Inkarnat nur an den Brüsten, Fingern und Zehen durch rötliche Tönung belebt; Haar, Augen und Mund dagegen sind in kräftigen, auf Fernwirkung berechneten

Abb. 35.
Konfektschale aus dem Schwanenservice von Eberlein. Meißen 1737—41.
Höhe 36 cm. Berlin, Kunstgewerbemuseum.

Farben bemalt. Man muß sich bei der Beurteilung des Schwanen-services stets vergegenwärtigen, daß es als Prunkgeschirr geschaffen ist, und daß es seine volle Wirkung erst beim Arrangement auf der Tafel, im Schein der flackernden Kerzen und im Schmuck der

Früchte und Blumen zur Geltung bringen kann. Bei der Arbeit für das Brühlsche Service wurde Kändler von Johann Friedrich Eberlein unterstützt, der seit 1735 an der Manufaktur beschäftigt

Abb. 36.
Terrine aus dem Schwanenservice. Meißen 1737—41. Höhe 53 cm.
Berlin, Kunstgewerbemuseum.

war und bereits 1750 starb. Von seiner Hand rührt die schalentragende Nereide her (Abb. 35).

Zur gleichen Zeit, in der das Schwanenservice entstand, modellierte Kändler für die Schwiegermutter Augusts III., die

Kaiserin Amalie von Österreich, eine ganze Altargarnitur mit zwölf Aposteln, letztere nach Vorbildern in San Giovanni in Laterano von der Hand verschiedener Bildhauer aus der Umgebung Berninis. Die Gewänder der Apostel sind in Gold gemustert, ebenso die festverbundenen Sockel mit dem farbigen Wappen der Kaiserin, einer geborenen Prinzessin von Braunschweig-Lüneburg († ·1741). Ein Exemplar des Matthäus (nach der Statue des Camillo Rusconi) im Berliner Kunstgewerbemuseum gibt die Abbildung 37 wieder. Kändler modellierte ihn in den Jahren 1740—1741. Wie es scheint, unterblieb damals die Absendung der Stücke nach Wien. Die im Hofmuseum zu Wien befindliche Altarausstattung wurde (nach Angaben des Führers)[1] 1750 von August III. an Maria Theresia geschenkt. Es sind ein Kruzifix, sechs Leuchter, ein „Credentz-Teller" nebst zwei „Krügel zum Wein und Wasser", zwei Kanonestafeln, ein Weihwasserkessel nebst Wedel, ein Leuchterkörbchen, der Fuß eines kleinen Kruzifixes und vierzehn Apostelstatuen. Auf Schloß Pförten befinden sich zwei Apostelstatuen und eine Madonna auf der Weltkugel, die zu der Serie gehören.[2]

Kändler modellierte 1744—46 zusammen mit Peter Reinicke eine Reihe etwa 33 cm hohe Büsten Habsburger Kaiser, offenbar Geschenke an das Wiener Kaiserhaus.[3]

Die Ausführung dieser Arbeiten bedeutete zweifellos schon ein Überschreiten der engen Grenzen, die dem Porzellan seiner Natur nach gesteckt sind. Das gilt noch viel mehr von einer Reihe der sog. Kabinettstücke, die Kändler gegen Ende der dreißiger und zu Beginn der vierziger Jahre modellierte, und die oft ganz malerische Vorwürfe behandeln, wie den Tod des heil. Xaver (bei Nacht!), eine große Kreuzigungsgruppe mit zahlreichen Figuren und anderes. Der größte Teil dieser Gruppen ist in der Dresdner Porzellan-

[1] „Übersicht der Kunsthistorischen Sammlungen des Allerhöchsten Kaiserhauses", 1904, S. 228.

[2] Abb. bei Berling a. a. O. Taf. XXII.

[3] Vgl. Braun, Die Büste Kaiser Josefs I. von Kändler. Cicerone, II. Jahrg. 1910 S. 120. Mit 1 Abb.

sammlung erhalten, ebenso eine 95 cm große Statue Augusts III. in polnischer Tracht. Als Verirrung muß aber der Plan gelten, ein überlebensgroßes Reiterstandbild Augusts III. auf hohem Sockel, umgeben von allegorischen und mythologischen Figuren, in Porzellan, womöglich farbig bemalt, herzustellen. Kändler fertigte das kleine, in Porzellan ausgeführte Modell des Reiterdenkmals in den Jahren 1751—1753 und vollendete auch ein großes Gipsmodell, von dem sich nur der Kopf des Königs in der Dresdner Porzellansammlung erhalten hat. Ein weißglasiertes, teilweise vergoldetes Exemplar des kleinen Modells steht ebenfalls dort, ein farbiges Exemplar bewahrt die Sammlung List in Magdeburg, eine farbig bemalte Friedensgöttin vom Sockel des Denkmals das Berliner Kunstgewerbemuseum. Die Ausführung im großen wurde zwar begonnen, scheiterte jedoch an den technischen Schwierig-

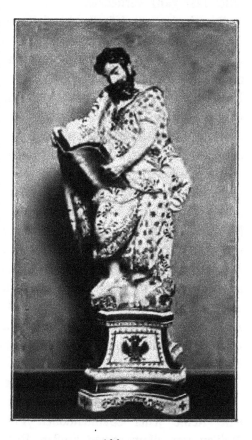

Abb. 37.
Apostel Matthäus von Kändler. Meißen 1740—41. Mit Goldmalerei und dem Wappen der Kaiserin Amalie v. Österreich. Höhe 45 cm. Berlin, Kunstgewerbemuseum.

keiten; dazu kam noch die ungünstige politische Lage. Zu den weniger erfreulichen Arbeiten Kändlers gehören auch die vier Elementenvasen (nach 1741) und die Vasen mit den Medaillonbildnissen Ludwigs XV. und Augusts III. (um 1747—50). Die

letzteren beiden Vasen hat Kändler auch mit einem Belag von Schneeballblüten ausgeführt, die die barocke Grundform des Gefäßes fast ganz verdecken.

Die einzige von Kändler bezeichnete Arbeit ist die weißglasierte Gruppe einer von Meergöttern geleiteten Amphitrite im Muschelwagen (Dresdner Kunstgewerbemuseum). Sie gehört zu einem großen Tafelaufsatz, der 1772—74 auf Bestellung der Kaiserin Katharina II. von Rußland von Kändler und Acier modelliert wurde. 18 der größeren Modelle stammen von Kändler. Das Original ist noch nahezu vollständig im Schloß Oranienbaum erhalten.[1] Der stilistische Zusammenhang des bezeichneten Stückes mit den Figuren und Gruppen des Schwanenservices ist zwar unverkennbar, aber es macht sich bereits eine Neigung zum Klassizismus geltend, der damals durch Vermittelung des Italieners Lorenzo Mattielli auf die heimische Plastik einwirkte. In manchen mythologischen Figuren Kändlers spürt man antike Vorbilder.[2] Wie weit Mattielli selbst zu Arbeiten für die Manufaktur herangezogen wurde, ist noch ungewiß. Graf Brühl gestattete ihm 1740, „sich, so oft er es nötig haben möchte, im Werk (d. h. in der Manufaktur) umzusehen".[3] Sein Neptunbrunnen im Garten des Brühlschen Palais zu Dresden-Friedrichstadt (1741—44 nach Entwürfen Longuelunes) ist 1745/46 von Kändler mit Hilfe von Eberlein und Ehder für den Grafen Brühl in Porzellan nachgebildet worden.

In die Zeit der Entstehung des Schwanenservices fallen schon eine Reihe jener spannenhohen Figuren und Gruppen, denen Meißen vor allem seinen großen Ruf verdankt. Angeregt durch das Leben und Treiben der Hofgesellschaft, die Theateraufführungen, Schäferspiele und karnevalistischen Umzüge, hat Kändler seine berühmten Gruppen von Kavalieren und Damen, in Hoftracht oder Schäferkleidung, die zahllosen L i e b e s g r u p p e n aus der

[1] Berling, Die Meißner Porzellangruppen der Kaiserin Katharina II. in Oranienbaum. Dresden 1914.

[2] Man vergleiche nur die Statuette einer Venus mit Amoretten (Abb. bei Hirth, Deutsch Tanagra, München 1898, Taf. 84) und die mediceische Venus.

[3] Berling a. a. O. S. 72 u. 99.

italienischen Komödie und der französischen Oper geschaffen, die noch heute unsere restlose Bewunderung herausfordern, und die zu den begehrtesten und kostbarsten Objekten der Sammler gehören, gerade deshalb aber auch mit größtem Raffinement gefälscht und in den Handel gebracht werden. In diesen Figuren und Gruppen vom Ende der dreißiger und Anfang der vierziger Jahre offenbart sich Kändlers Können am reinsten; denn hier hat er, frei von allem mythologischen und allegorischen Ballast, unmittelbar aus der Anschauung heraus gestalten können. Die Anregungen, die ihm Kupferstiche bieten konnten, sind sehr gering anzuschlagen. Zweifellos gebührt Herold neben Kändler ein Hauptverdienst an der unvergleichlich dekorativen Wirkung der

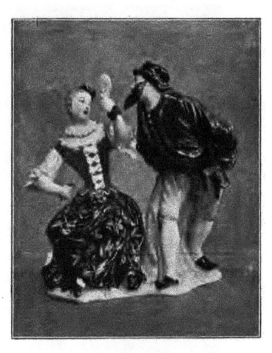

Abb. 38.
Gruppe aus der ital. Stegreifkomödie (Commedia dell' arte). Meißen, vor 1740. Höhe 16 cm.

Meißner Figuren und Gruppen. Die frühen, etwa zur Zeit des Sulkowsky- und Schwanenservices entstandenen Figuren sind noch durchaus im Geist des Barock gestaltet. Der Aufbau ist geschlossen, die Formgebung knapp und auf das Wesentliche beschränkt. Auch der Dekor in kräftigen ungebrochenen Farben entspricht dem Geschmack des Barock. Tiefes, glänzendes Schwarz oder Braun, leuchtendes Eisenrot, Hellblau, Chromgelb, Kupfergrün, Purpur und Gold vereinigen sich zu wunderbar harmonischen

Akkorden. Man verschmäht naturalistische Details und gibt bei der Tönung des Inkarnats, bei der Bemalung der Augen, des Mundes und Haares nie mehr, als für den Gesamteindruck nötig

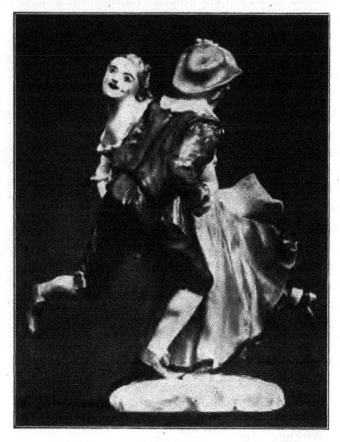

Abb. 39.
Tanzendes Paar. Meißen, vor 1740. Höhe 15 cm. Kaiser-Friedrich-Museum, Berlin.

scheint. Die weißen Sockel sind vielfach mit farbig gehöhten plastischen Blumen besetzt. In dieser Gattung von Figuren hat der figürliche Porzellanstil Europas seinen klassischen Ausdruck gefunden.

In unseren öffentlichen Museen wird man sich fast vergeblich

nach Kändlerschen Gruppen aus der Glanzzeit Meißens umsehen. Man ist in erster Linie auf den alten Besitz adeliger und fürstlicher Familien und auf die jüngst entstandenen Privatsammlungen angewiesen. Selbst die Kgl. Porzellansammlung in Dresden besitzt nur eine einzige Krinolin-

gruppe, die annähernd einen Begriff von der Qualität dieser Gattung zu geben vermag. Eine ganz frühe Kändlergruppe, die etwa in die Zeit der Entstehung des Sulkowsky-Services gehört, gibt die Abbildung 38 wieder: den stets betrogenen Pantalone und Colombine, Figuren der italienischen Stegreifkomödie, die im 18. Jahrhundert an allen Höfen Deutschlands gespielt wurde. Das in groben Strichen gezeichnete rote Haar, Augen und Mund des Mädchens sind noch ebenso behandelt, wie bei den weiblichen Halbfiguren an der Sulkowsky-Terrine. Der schwarze Rock mit dem naturalistischen Ornament von grünem Gezweig und violetten Blüten steht in wirkungsvollem Kontrast zu dem glänzend roten Mantel des Pan-

Abb. 40. Figur von Kändler. Meißen, um 1740—45. Höhe 16 cm. Sammlung Feist, Berlin.

talon. Eine häufig vorkommende Gruppe der Frühzeit, das tanzende Bauernpaar (Abb. 39, nach dem Exemplar im Kaiser-Friedrich-Museum, Berlin), ist vorzüglich für die Ansicht von allen Seiten komponiert und in den kräftigsten Farben (schwarz, eisenrot, purpur, gelb, blau) dekoriert. Eine der berühmtesten Krinolingruppen gibt

die Abbildung 41 wieder. Die Sammlung Feist in Berlin bewahrt
zwei im Dekor verschiedene Exemplare. Von dem Reiz der farbigen
Behandlung vermag freilich die Reproduktion keine Vorstellung zu
geben. Die sitzende Dame mit dem breit ausladenden Krinolinrock
beherrscht völlig die Situation. Neben ihr verschwinden der kniende,

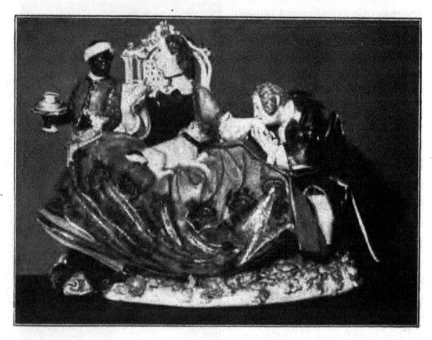

Abb. 41.
Krinolingruppe. Meißen, um 1740—45. Höhe 14¹/₂ cm. Sammlung
Feist, Berlin.

den Handkuß wagende Kavalier und der kleine Mohr mit dem
Präsentierteller fast ganz. Der außerordentlich feine Rhythmus der
Gruppe wird durch die sorgsam verteilten Farben noch besonders
betont. (Krinolinrock hellblau, mit Bordüre von eisenroten und
goldenen Päonien, Mieder schwarz, Oberkleid gelb mit Streifen in
Purpur. Rock des Kavaliers schwarzbraun mit goldenen Säumen,
Gewand des Mohren violett und grün.) Zu den glücklichsten Schöp-
fungen Kändlers kann man wohl die Gruppe des sich küssenden
Paares zählen (Abb. 42). Die Einfachheit und Geschlossenheit im

Aufbau ergibt sich ganz zwanglos aus dem Motiv. Der Dekor be-
schränkt sich auf wenige Farben: Schwarz und Gold und die in
Eisenrot, Purpur, Gelb, Blau und Grün gehaltenen indianischen
Streublumen auf dem Rock der Dame. Die kokette kleine Krinolin-

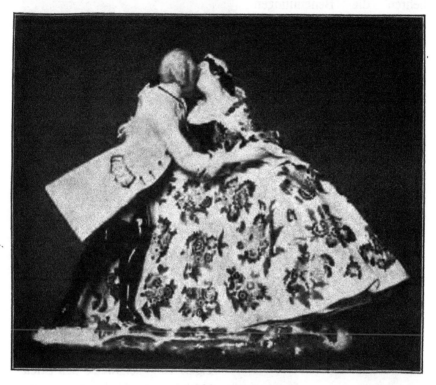

Abb. 42.
Krinolingruppe. Meißen, um 1740—45. Höhe 20 cm. Sammlung
Feist, Berlin.

dame mit dem Fächer (Abb. 43), das Gegenstück zu einem Kavalier
im Schlafrock, vermag dank ihres breiten Rockes auf eigenen Füßen zu
stehen. (Türkisblauer Rock mit roten und violetten Blumen, violettes
Mieder, Mantel schwarz mit Streublumen, innen rot.) Vor der Ge-
pflogenheit, die Meißner Gruppen und Figuren mit den Namen
historischer Persönlichkeiten in Verbindung zu bringen, kann nicht
eindringlich genug gewarnt werden. Außer bei der Statuette des
Hofnarren Joseph Fröhlich, die durch die Aufschrift auf den Trag-

bändern der Hosen sicher be-
nannt werden kann, und der
Gruppe des Baron Schmiedel
und Joseph Fröhlich ent-
behren die Benennungen
meist jeder Grundlage.

Kändler und seine Mitar-
beiter nahmen sich gelegent-
lich auch Stiche zum Vorbild.
So modellierte er u. a. eine
Serie von Pariser Ausrufern,
sog. Cris de Paris, nach
Bouchardons Entwürfen (ge-
stochen von Michel le Clerc).
Die erste Aufgabe der Stiche
erschien 1737; die Meißner
Nachbildungen dürften nur

Abb. 43.
Krinolinfigur nach Pater. Meißen, um
1740—45. Höhe 14^1/$_2$ cm. Sammlung
Darmstaedter, Berlin.

Abb. 44.
Garçon Boulanger. Stich aus den
Cris de Paris, nach Bouchardon.
Paris 1737.

wenige Jahre später entstanden
sein. Möglicherweise handelt es
sich um eine Bestellung von Paris
aus. Die Abbildungen 44 und 45
zeigen vergleichsweise das Stich-
vorbild eines Bäckerjungen und
die Nachbildung in Porzellan.

Die Porzellanfiguren fanden
hauptsächlich Verwendung bei
der Ausschmückung der fest-
lichen Tafel. So erklären sich
auch die weißen Sockel der Figu-
ren und die aufgelegten pla-
stischen Blumen. Bei besonderen
festlichen Gelegenheiten wur-
den, wie es seit dem Mittel-

alter Brauch war, auf der Mitte der Tafel oder auf besonderen Tischen sog. Schauessen[1] errichtet; man baute kleine Tempel, Paläste und Häuser inmitten von gärtnerischen Anlagen auf, die von Alleen durchzogen waren, und innerhalb der Gärten standen Pyramiden, Felsen und Lauben, die von Figürchen belebt waren. Das Schauessen stand in Beziehung zu den gefeierten Personen. In früherer Zeit waren alle diese Gebilde aus Zuckerwerk oder Wachs geformt. Jetzt sah man im Porzellan einen willkommenen und dauerhaften Ersatz für das vergängliche Material. Welchen Umfang solche Tafeldekorationen annehmen konnten, geht aus dem Inventar der Konditorei des Grafen Brühl aus dem Jahre 1753 hervor. Hier werden u. a. aufgeführt: 4 Kirchen, 2 Tempel, 2 italienische Türme, 51 Stadt-häuser, 13 Bauernhäuser, 5 Scheunen, 13 Ställe, 20 Ni-schen, 48 Pyramiden, 6 Gon-deln; Felsen-Grotten, Bassins und Schalen zu Wasserkünsten; Altäre, Postamente, Säulen, Kapitäle, Gesimse und Vasen, Kronen und Kurhüte, Schilder, Palmen, Blumenkrüge und Orangentöpfe. Von großen Stücken wird ein sog. Ehren-tempel erwähnt, der aus 264 Teilen bestand; dazu gehörten 74 Figuren. Einen Meißner Ehrentempel mit Figuren er-warb kürzlich das Kunstgewer-bemuseum zu Frankfurt a. M.[2]

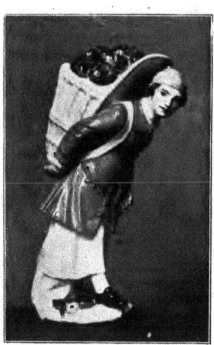

Abb. 45.
Garçon Boulanger, von Peter Reinicke. Nach dem Stichvorbild Abb. 44. Mei-ßen, um 1740—1745. Kunstgewerbe-museum, Berlin.

[1] Vgl. Brüning, Schauessen und Porzellanplastik. Kunst u. Kunst-handwerk. Wien 1904, S. 130 ff.
[2] Trenkwald, Ein Tafelaufsatz von J. J. Kändler. Cicerone, 1. Jahrg. 1909 S. 279 ff.

Die Meißner Manufaktur seit der Mitte des 18. Jahrh. bis zum Ende der Periode Marcolini (1814).

Um die Mitte des 18. Jahrhunderts hatte die Meißner Manufaktur ihren Höhepunkt bereits überschritten. Herold und Kändler waren zwar noch bis 1765 bzw. 1775 tätig, aber ihre Kraft mußte doch schließlich erlahmen. Sie vermochten sich der veränderten Geschmacksrichtung nicht mehr recht anzupassen und mußten es mit ansehen, daß ihnen jüngere Künstler vorgezogen wurden. Graf Brühl hatte dreißig Jahre, von 1733 bis zu seinem Sturze 1763, die Leitung der Manufaktur inne. Während des Siebenjährigen Krieges war die Existenz der Manufaktur eine Zeitlang ernstlich bedroht. Aber diese Krise wurde glücklich überwunden, obwohl eine Reihe der tüchtigsten Künstler ausschieden. Kändler hat damals ein günstiges Angebot des Königs von Preußen ausgeschlagen.

Nach Brühls Sturz versuchte man allerhand künstliche Mittel, um die nachlassenden künstlerischen Kräfte der Manufaktur zu beleben. Man kaufte Kupferstiche zur Anregung für die Maler und Bildhauer und errichtete schließlich 1764 eine Kunstschule in Meißen unter der Leitung des ziemlich unproduktiven, künstlerisch durchaus abhängigen Hofmalers und Professors an der Dresdner Kunstakademie Christian Wilhelm Ernst Dietrich; wie es hieß: „zur Aufhilfe des Verfalls der Malerei und Bildhauerei bei der Manufaktur". Dietrich waren Herold sowohl wie Kändler unterstellt, soweit es sich um künstlerische Fragen handelte. Er berief 1764 den Bildhauer Michel Victor Acier, einen Schüler der Pariser Akademie, nach Meißen und sicherte ihm völlige Selbständigkeit neben Kändler.

Unter dem Grafen Camillo Marcolini, der von 1774—1814 die Manufaktur leitete, gelangte die antikisierende Richtung zur Herrschaft. Marcolini hatte den festen Willen, den drohenden Verfall der Fabrik mit allen Mitteln zu verhindern. Die finanziellen Verhältnisse der Manufaktur, die mit einer jährlichen Unterbilanz von 50000 Talern arbeitete, suchte er durch Herabsetzung von Besoldungen und Pensionen, sowie durch Versteigerungen der all-

mählich angesammelten Warenvorräte in anderen Ländern zu bessern. Aber der ganze Organismus des einst so berühmten Werkes war innerlich krank und konnte durch künstliche Mittel nicht mehr belebt werden. Dazu kam noch die starke Konkurrenz von Sèvres und Wien, dessen Manufaktur gerade gegen Ende des 18. Jahr-

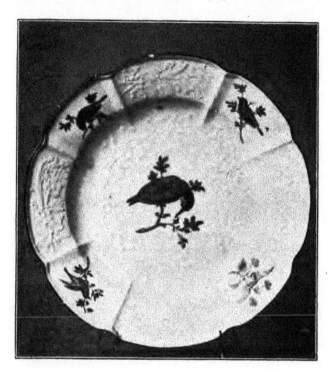

Abb. 46.
Teller mit dem Muster „Gotzkowsky erhabene Blumen". Meißen, nach
1741. Berlin, Kunstgewerbemuseum.

hunderts einer neuen Blüte entgegenging. Während der Marcolini-Periode führte die Meißner Manufaktur eigentlich nur ein Schein-dasein. Aus dem fast hundertjährigen Schlaf sollte sie erst erwachen, als der neue Stil und die Errungenschaften der modernen Technik zu neuen Taten herausforderten.

Um die Mitte des 18. Jahrhunderts steht Meißen völlig im Banne des Rokoko. Alle Schwere, die der klassischen Periode um

1740 noch anhaftete, scheint überwunden zu sein. Das Material wurde mit spielerischer Leichtigkeit bewältigt. Hand in Hand mit der Auflockerung der Form ging die Aufhellung der Palette. Blasse Töne, z. B. lichtes Purpurviolett, Grün und Blaßgelb herr-

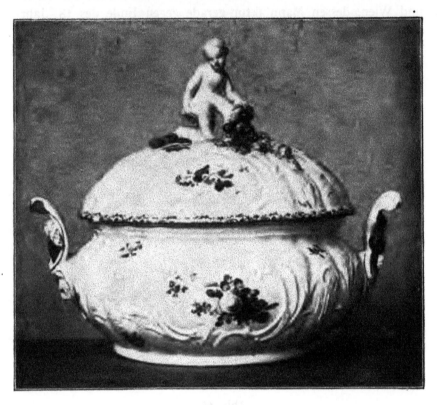

Abb. 47.
Terrine mit „Dulongs Reliefzierat". Meißen, Mitte 18. Jahrhundert.
Berlin, Kunstgewerbemuseum.

schen vor. Auch liebte man es, sowohl bei Geschirren wie bei Figuren, größere Partien weiß zu lassen. Von Ostasien suchte man sich mehr und mehr freizumachen. Chinesische Gefäßformen und Dekors verschwanden so gut wie ganz. Als Gewandmuster bevorzugte man freilich noch immer die „indianischen Blumen". Für Geschirr in ausgesprochenem Rokokocharakter wurden fast aus-

schließlich europäische Dekors gewählt, wie „deutsche" Blumen und Früchte, Vögel, Insekten. Viefach dienten Kupferstiche als Vorbilder. Die Quellen, aus denen die Meißner Maler schöpften, hat Brüning[1] näher bezeichnet. Namentlich den mit spitzem Pinsel gezeichneten, ein- oder mehrfarbigen Streublumen und Insekten merkt man das Kupferstichvorbild noch deutlich an. Bei manchen

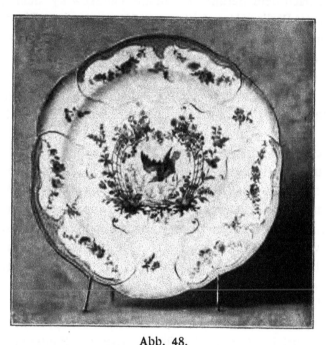

Abb. 48.
Teller nach Sèvres-Vorbild. Meißen, um 1765. Berlin, Kunstgewerbemuseum.

dieser Blumen- und Insektenmalereien ist der Schlagschatten mit gemalt, wie bei den Stichvorbildern (sog. Saxe ombré). Dieser steife, pedantische Dekor, der z. B. auf der in Abbildung 25 wiedergegebenen gelben Fondvase aus der Zeit des Schwanenservices bereits zu sehen ist, weicht später einer frischeren, offenbar durch direktes Naturstudium belebten Auffassung (vgl. die Vogelmalerei auf dem Frühstücksservice Abb. 49).

[1] Porzellan. Berlin 1907, S. 94 ff. — 2. Auflage 1914, S. 101.

Für Gebrauchsgeschirr erfand man eine ganze Reihe neuer Reliefmuster. Eines der häufigsten ist das Weidengeflechtmuster, „Ordinair Osier", das in gröberer Bildung bereits beim Sulkowsky-Service und anderen Geschirren der dreißiger Jahre vorkommt. Beim „Neu-Osier" sind die Gefäßwandungen durch s-förmige Rippen gegliedert. Das Muster „Gotzkowsky erhabene Blumen" (Abb. 46), genannt nach dem Berliner Kaufmann Gotzkowsky, dem späteren Gründer der Berliner Manufaktur, ist 1741 entstanden. Ein typisches Rokokomuster stellt sich dar in „Dulongs-Reliefzieraten" (Abb. 47), die der Malerei nur wenig Raum gönnen. Später machte sich der Einfluß Frankreichs in starkem Maße geltend. In der Dietrichschen Periode mußten sich zwei Meißner Maler auf drei Jahre in Sèvres anstellen lassen, um dann ihre Erfahrungen der Manufaktur mitzuteilen. Auch Acier mag nicht geringen Anteil an dieser Geschmacksrichtung haben. Der Teller in Abbildung 48 schließt sich nach Muster und Dekor einem Vorbild von Sèvres an. Das „Marseille-Zierat"-Muster scheint auf ein Fayencevorbild von Marseille zurückzugehen. Der Dekor von Geschirren mit Reliefmuster konnte den weniger selbständigen Malern überlassen werden, weil die Einteilung von vornherein gegeben war. Die feinsten Malereien finden sich auch in der Regel auf glattem Geschirr, und es blieb der Phantasie der Künstler bis zu einem gewissen Grade überlassen, sich die Einteilung und Musterung der Gefäße selbst zu schaffen. Ein häufig verwandtes malerisches Muster ist das Schuppenmuster oder Mosaik, meist in Purpur oder Blau; ferner ein Rautenmuster auf einfarbigem Grund. Dieser auf die Ränder beschränkte Dekor wird gewöhnlich von bogenförmig geschwungenen, in Zacken auslaufenden Rocaillen begrenzt, die die Stelle des Reliefmusters vertreten. Fondporzellane gehören auch in der Rokokoperiode nicht zu den Seltenheiten. In den ausgesparten, von Goldrocaillen umrahmten Feldern stehen dann meist bunte Blumen, Früchte, Vögel u. dgl. Wie außerordentlich leistungsfähig die Meißner Manufaktur noch in den letzten Jahren des Brühlschen Regimes sein konnte, beweist ein Frühstückservice (Abb. 49), das bereits einen Kompromiß zwischen Rokoko und Klassizismus erkennen läßt. Während

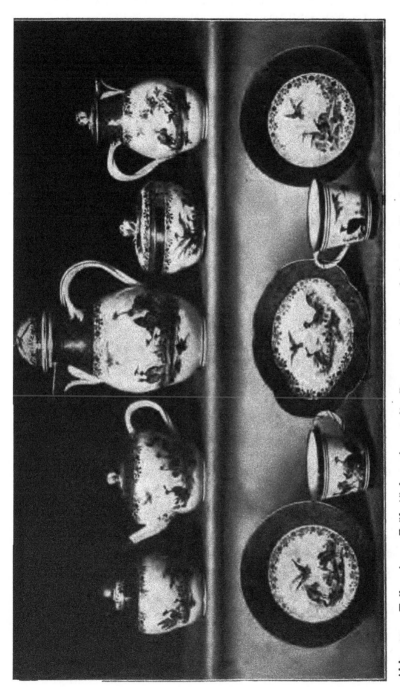

Abb. 49. Teile eines Frühstückservices mit Purpurmosaik und bunter Vogelmalerei. Meißen, um 1765.
Dr. v. Dallwitz, Berlin.

die Kannen und Dosen noch die übliche Rokokoform zeigen, macht sich in den konisch gebildeten Tassen schon der antikisierende Geschmack geltend. Auch der geradlinig begrenzte Schuppenrand in Purpur mit goldenen Sternen und die Bordüre von Rosenranken in radiertem Gold entsprechen der veränderten Stilrichtung. Die Masse mit der dünnen, fehlerlosen Glasur ist von mildem, sahne-

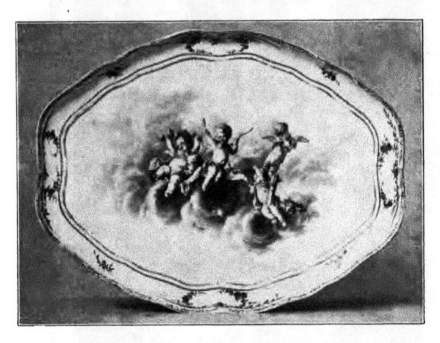

Abb. 50. Anbietplatte mit einfarbiger Malerei (Sepia) nach Boucher. Meißen, um 1770. Breite 31 cm. Berlin, Kunstgewerbemuseum.

farbigem Ton. Für die bunten phantastischen Vögel scheinen Kupferstiche als Vorbilder gedient zu haben. Die Farben (Blau, Grün, Gelb, Eisenrot und Purpur) sind vollendet aus dem Brande hervorgegangen.

Unter Dietrichs Leitung hat die Meißner Manufaktur verhältnismäßig wenig auf dem Gebiet der Gefäßbildnerei und Malerei geleistet. Die neubegründete Kunstschule in Meißen war eher geeignet, individuelle künstlerische Regungen zu unterdrücken

als zu fördern. Dietrich hatte eine einseitige Vorliebe für die Nieder-
länder des 17. Jahrhunderts, für Rembrandt, Ostade, Teniers und
andere. Seine Malereien und die Stiche nach seinen Entwürfen zeigen
freilich, daß er über eine
äußerliche Nachahmung
jener Meister nie hinaus-
gediehen ist. Begreif-
licherweise wurden jetzt
vielfach Vorwürfe der
holländischen Genre-
maler und Landschafter
als Dekor für Geschirre
verwandt. Aber man ver-
mißt die geistreiche Art
der früheren Zeit, in der
die Maler nicht einfach
die Vorlagen stumpf-
sinnig kopierten, sondern
geschickt zu verändern
verstanden. Auch die
Farbengebung wird ein-
töniger. Man liebt Ca-
maieu-Malerei in blassen
Farben, z. B. in Sepia
(Abb. 50). Ostasiatische
Dekors sind so gut wie
ganz verschwunden.

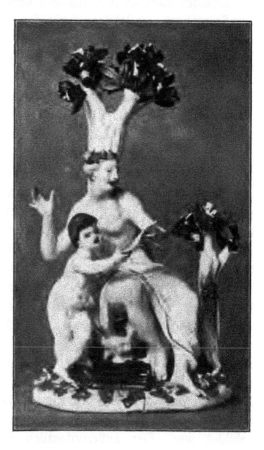

Abb. 51. Erato. Meißen, um 1745. Höhe
52 cm. Berlin, Kunstgewerbemuseum.

Die Plastik ist auch
in der zweiten Hälfte
des 18. Jahrhunderts die
Stärke Meißens geblieben. Kändler scheint sich gegen das ein-
dringende reife Rokoko anfänglich gesträubt zu haben, doch fand
er sich bald mit der neuen Richtung ab. Um 1750 vollendete er
einen großen Spiegelrahmen nebst Konsoltisch als Geschenk
Augusts III. an Ludwig XV. Das Original wird, wie so manche

Kostbarkeit, den Stürmen der Revolution zum Opfer gefallen sein. Eine Neuausformung dieses Prunkstückes für die Pariser Weltausstellung im Jahre 1900 bewahrt die Dresdner Niederlage der Meißner Manufaktur.[1] Kändler berichtet selbst im Jahre 1751, der Spiegel sei „im jetzigen Goût der kunstliebenden Welt", d. h. also im Rokokostil, gehalten. In dem lebhaft bewegten Rocaillewerk des Spiegelrahmens sitzen die neun Musen, angeführt von Apoll, der zu oberst unter der bekrönten Kartusche mit dem königlichen Initial thront. Bei dem Konsoltisch verleugnet sich die struktive Form in noch stärkerem Maße als bei dem Spiegel. Die geschweiften Beine und die Zargen sind völlig in ein unruhiges Spiel von Rocaillen aufgelöst.

Der Rocaillesockel ist das äußere Kennzeichen für die Figuren der Rokokozeit, wenn auch vielfach ältere Modelle durch Änderung der Sockel wieder marktfähig gemacht wurden. Die neue Zeit gibt sich vor allem in der Körperbildung, Haltung und Bewegung der Figuren zu erkennen. Die Gestalten werden schlanker und feingliedriger. An Stelle der summarischen Behandlung der Formen tritt eine subtilere Durchbildung als Ausgleich gegenüber der blaßfarbigen Bemalung. In der ganzen Haltung der Figuren, in ihrer Beweglichkeit und Schmiegsamkeit finden sich Analogien zu den Rokokoornamenten. Im Gegensatz zu dem symmetrischen, geschlossenen Aufbau der klassischen Kändlergruppen ist jetzt eine unsymmetrische, lockere Gruppierung die Regel. Bei Kändlers Figuren macht sich der Stilwandel weniger bemerkbar als bei denen der jüngeren Bildhauergeneration, die unter Kändler herangebildet war. Der außerordentlich begabte Johann Friedrich Eberlein wurde bereits als Mitarbeiter am Schwanengeschirr genannt (Abb. 35). Er war zehn Jahre älter als Kändler. Daraus erklärt sich auch der barocke Grundzug in seinen Werken. Aus seinen kraftstrotzenden, mitunter derben Figuren spricht eine bacchantische Lebensfreude, gleichviel, ob die Vorwürfe aus der antiken Götterwelt oder aus der lebendigen Gegenwart geschöpft

[1] Abb. bei Doenges, Meißner Porzellan, Taf. XIV.

sind. Seine reizvollsten Figuren sind wohl die stehende Polin im Reifrock (1744), die Schneidersfrau auf der Geiß, das „Klöppel-Mädel" (1746) und die Näherin. Im übrigen überwiegt das Mythologisch - Al-legorische. Am be-kanntesten sind eine Serie von Göt-tern und Tugenden auf hohen Posta-menten, die drei Grazien und die vier Jahreszeiten als große Grup-pen (1745). Ab-bildung 52 gibt eine Kändlerfigur der Rokokozeit wieder, einen Töp-fer aus der Folge der Handwerker. Eine Schöpfung Kändlers ist auch die anmutig be-wegte kleine Sta-tuette eines Ka-valiers im Masken-kostüm mit der Allongeperücke (Abb. 53), das Ge-genstück zu einer

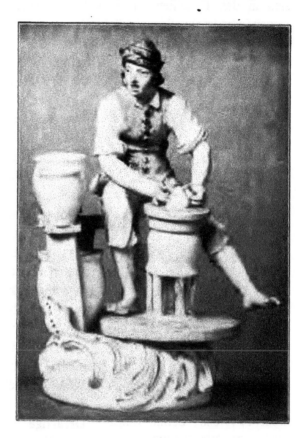

Abb. 52. Töpfer an der Drehscheibe von Kändler. Meißen, Mitte 18. Jahrhundert. Höhe 19$^{1}/_{2}$ cm. Berlin, Kunstgewerbemuseum.

Dame mit Fächer. Die Benennung des Paares als Graf und Gräfin Brühl entbehrt jeder Grundlage. Typisch für die Rokokozeit Meißens ist Kändlers bacchantische Gruppe (Abb. 54), eine Alle-gorie auf den Herbst. Sie besteht aus drei ineinandergreifenden Teilstücken und ist, vermutlich als Tafelschmuck, für die Ansicht

von allen Seiten berechnet. Die unruhige Silhouette, die sich durch die Überschneidung der beiden lebhaft bewegten Hauptfiguren ergibt, entspricht dem Geiste des Rokoko. Dieselbe Unruhe verrät sich in den Rocaillen am Sockel, die gleich brandenden Meereswogen emporschnellen, zurückfallen und langsam verebben. Bei der Bacchantin (Abb. 55) mit ihren sanft gerundeten, schmiegsamen Gliedmaßen spürt man besonders deutlich den Unterschied mit den klassischen Kändlerfiguren. Von der Herbheit und Strenge, die für die meisten Kändlerschen Figuren charakteristisch ist, findet sich keine Spur. In den Drehungen und Biegungen des Leibes und der Gelenke bis hinein in die Finger und Zehen offenbart sich dieselbe Geschmeidigkeit und Lebendigkeit, wie in dem Rocaillewerk des Sockels. Eine ganz ähnliche Gruppe, die Hochzeit des Bacchus und der Venus,[1] von Friedrich Elias Meyer, ist

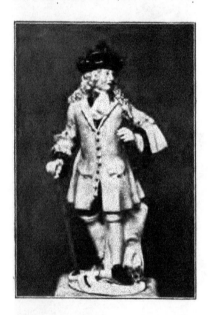

Abb. 53. Kavalier aus der französischen Komödie von Kändler. Meißen, Mitte 18. Jahrhundert. Höhe 14^1/$_2$ cm. Berlin, Kunstgewerbemuseum.

einem Stich von Le Bas nach N. N. Coypel (L'Alliance de Bacchus et de Vénus) nachgebildet.[2] Derartige Anleihen bei fremden Künstlern wurden in der Rokokozeit immer häufiger. 1741 erhielt die Manufaktur von Heinecke, dem Sekretär und Bibliothekar des Grafen Brühl, 230 Kupferstiche als Vorbildermaterial, und 1746/47 wurden dem Pariser Agenten Leleu 327 Taler für Bilder und Kupferstiche bezahlt.

[1] Abgeb. bei Berling a. a. O. Fig. 144. Bei Doenges a. a. O. Taf. XIX.
[2] Eine Reproduktion des Stiches nach dem Exemplar der Graphischen Sammlung in München bei Hirth, Formenschatz Nr. 114/15.

Der genannte Friedrich Elias Meyer (geb. 1723, seit 1748 in Meißen) war einer der begabtesten unter den jüngeren Meißner

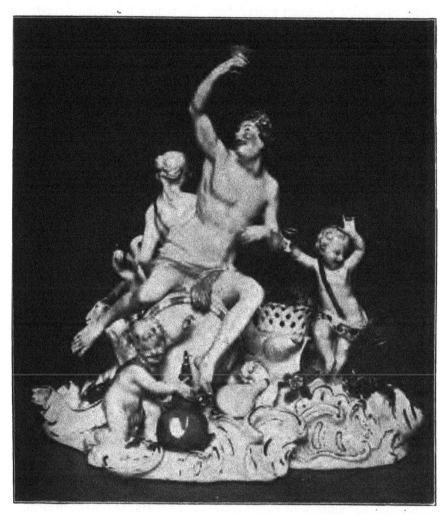

Abb. 54. Bacchantengruppe von Kändler. Meißen, Mitte 18. Jahrhundert.
Höhe 26 cm. Berlin, Kunstgewerbemuseum.

Modelleuren. Als Kändler die Berufung nach Berlin abgelehnt hatte, wurde Meyer an seiner Statt 1761 als Modellmeister für die Gotzkowskysche Fabrik gewonnen, der er auch nach der Übernahme

.durch den König bis zum Jahre 1785 treu blieb. In Berlin hat Meyer freilich unter dem Einfluß der französischen Bildhauerschule sehr bald seine Eigenart aufgegeben. Bei seinen frühesten Árbeiten für die Berliner Manufaktur ist der Zusammenhang mit seinen Meißner Figuren noch ganz deutlich zu spüren. Charakteristisch für Meyers Figuren sind die kleinen zur Seite geneigten Köpfe mit den

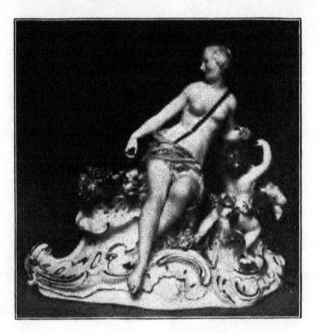

Abb. 55. Bacchantin aus der Gruppe Abb. 54.
Meißen, Mitte 18. Jahrhundert. Höhe 18$^{1}/_{2}$ cm.
Berlin, Kunstgewerbemuseum.

freundlich lächelnden Gesichtern, der oft stark übertriebene Kontrapost, mit dem einen weit vorgestellten, auf der Hacke ruhenden Bein. Von Meyer stammen unter anderem, außer der bereits erwähnten Gruppe nach Coypel, eine Folge sitzender Musikanten und Apoll und die neun Musen.[1] Gerade die letzteren bieten einen interessanten Vergleich mit den späteren in Berlin entstandenen Figuren.

[1] Abb. bei Doenges a. a. O., Abb. 36 u. 37 und Taf. XX.

Künstler vom Schlage des Elias Meyer waren es auch, die die zahllosen, dem Luxusbedürfnis der Rokokozeit unentbehrlichen sog. Galanterien schufen. Das Preisverzeichnis der Manufaktur vom Jahre 1765[1] gibt einen annähernden Begriff von der Mannigfaltigkeit der in Porzellan hergestellten Gegenstände, unter anderem Riechfläschchen, Nezessäre, Degengriffe, Messer- und Gabelhefte, Stockköpfe, „Stockhaacken", Pfeifenköpfe, Tabakstopfer, Taschenuhrengehäuse, Ohrgehänge, Tabatieren, Knöpfe, Pater noster (Rosenkränze). Auch die von plastischem Rocaillewerk belebten Geschirre der Rokokozeit sind Schöpfungen von Bildhauern. Namentlich bei den kleineren Tafelaufsätzen mit figürlichem Beiwerk war eine einheitliche Durchbildung erforderlich.

Die Berufung M i c h e l V i c t o r A c i e r s im Jahre 1764 erfolgte wohl nicht nur aus dem Grunde, um dem Wandel des Geschmackes Rechnung zu tragen und den „veralteten" Stil eines Kändler allmählich zu verdrängen, sondern auch, um Ersatz für die aus der Manufaktur ausgeschiedenen Bildhauer zu schaffen. Kändler und Acier wurde zwar Selbständigkeit zugesichert, aber trotz dieser Maßnahme ließen sich Reibereien zwischen beiden nicht vermeiden. Es gelang nur mit Mühe, Acier an die Manufaktur zu fesseln, indem man sein Gehalt stark erhöhte und ihm nach 15 jähriger Tätigkeit eine Pension von 400 Talern zubilligte. Acier ließ sich auch wirklich bereits nach 15 Jahren (1781) pensionieren. Er starb 1799 in Dresden.

Die frühen Arbeiten Aciers an der Meißner Manufaktur gehören noch dem ausgehenden Rokokostil an. Aber allmählich vollzieht sich bei ihm die Schwenkung zum Klassizismus, der damals freilich noch nicht eine Nachahmung der Antike, sondern vielmehr nur eine Mäßigung der überkommenen Rokokoformen erstrebte. Diese Schwenkung fiel Acier nicht schwer, der seine Lehrzeit in Paris unter dem Eindruck der Werke eines Falconet, Clodion, Pajou und Pigalle verbracht hatte. Aber auch die Maler des bürgerlichsentimentalen Genres, wie Greuze, Chardin und Moreau le Jeune,

[1] Abgedruckt bei Berling a. a. O. S. 195/96.

haben seinen Stoffkreis beeinflußt. In dieser Richtung ist er durch Johann Eleazar Schenau, einen Schüler von Louis Silvestre in Dresden und Paris, bestärkt worden. Schenau war von 1773—96

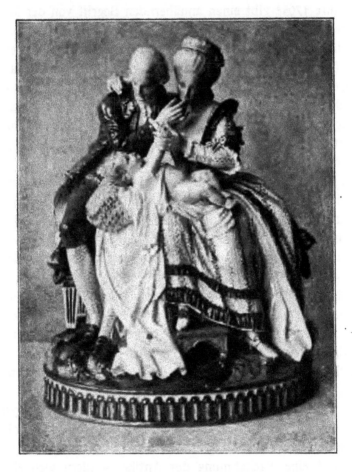

Abb. 56. Die glückliche Familie, von M. V. Acier. Meißen, um 1780.
Dresden, Porzellansammlung.

Leiter der Malereiabteilung bei der Manufaktur und hat nachweislich Entwürfe für Figuren und Gruppen geliefert.

Die späteren Arbeiten Aciers zeigen deutlich den allmählichen Verfall des eigentlichen Porzellanstils. Während Kändler stets das

Typische betonte und, der großzügigen Form entsprechend, einen kraftvollen, frei erfundenen Dekor wählte, geht Acier auf eine stärkere Individualisierung aus, die mitunter ans Porträthafte streift. Kleinliche Behandlung des Details, ängstliche Treue in der Wiedergabe des Zeitkostüms in Schnitt und Farbe sind charakteristisch für die Acier-Figuren. Die Gruppen machen leicht den Eindruck gestellter Bilder in Miniaturformat: Sie sind verstandesmäßig komponiert, aber darum auch ohne rechtes inneres Leben. Dem Zug der Zeit entsprechend bevorzugte er Vorwürfe rührseligsentimentalen und moralischen Inhalts (Abb. 56). Erotische Darstellungen, wie „Die zerbrochene Rosenbrücke" und „Die verlorene Unschuld" streifen mit ihren versteckten Andeutungen und Symbolisierungen hart ans Frivole. Diese beiden Gruppen gehören vielleicht zum besten, was Acier geschaffen hat. Doch beanspruchen sie mehr ein kulturgeschichtliches Interesse. Neben Acier ist vor allem der Bildhauer Carl Schönheit zu nennen, der aber durchaus in den Bahnen seines Meisters wandelte.

Die folgende Periode fällt schon rein äußerlich mit dem Stil Louis XVI. zusammen. Klassizistische Regungen lassen sich zwar schon früher erkennen, aber eine entschiedene Wendung zum Louis XVI.-Stil vollzieht sich doch erst unter der Leitung des Grafen Camillo Marcolini, der sich der Manufaktur mit großer Hingebung widmete, so aussichtslos auch von vornherein alle Versuche sein mußten, die Meißner Fabrik wieder auf die Höhe ihrer früheren Leistungsfähigkeit zu bringen. Daß man sich bei fremden Manufakturen neue Anregungen holte, ist schon ein deutlicher Beweis für die Unfähigkeit, sich aus eigner Kraft wieder emporzurichten. Zu selbständigen Leistungen von irgend welcher Bedeutung hat es die Meißner Manufaktur in der Marcolini-Periode nicht gebracht. Für die Gefäße suchte man Vorbilder in Sèvres, Wien und England. Die figürliche Plastik beschränkte sich auf die Nachbildung antiker Statuen und antiker Motive, oder auf die Reproduktion zeitgenössischer Marmorbildwerke in dem marmorähnlichen Biskuitporzellan.

Die antikisierende Richtung, die während der Marcolini-Periode

zum Durchbruch gelangte, hat dem eigentlichen Porzellanstil ein rasches Ende bereitet. Unter dem Zwange dieses von Gelehrten diktierten Stiles mußte jede freiere künstlerische Regung im Keime erstickt werden. Die glänzende Entwicklung, die dem Meißner Porzellan dank der großen Bewegungsfreiheit bisher beschieden war, wurde nun fast mit einem Schlage beseitigt. Winckelmann hatte nicht umsonst geeifert. „Das mehrste Porzellan ist in lächerliche Puppen geformt", so urteilt er, und empfahl als einzige Rettung aus dieser Misère die Nachahmung der Antike. Aber die trockene Art, mit der man die Kunst der Alten interpretierte, konnte die Künstler der Manufaktur kaum irgendwie anregen. Die Abbildungswerke waren schlecht, und nur selten scheinen die Künstler aus der Quelle selbst geschöpft zu haben. Die schöpferische Produktion der Meißner Manufaktur wurde eher geringer, je stärker sich die klassizistische Richtung durchzusetzen vermochte. Trotz aller Anstrengungen war man nicht imstande, die Anregungen, die die archäologischen Forschungen boten, so zu verarbeiten, daß daraus ein einheitlicher Stil erwachsen wäre, wie etwa in den Manufakturen zu Sèvres und Wien oder in der Werkstatt des Josiah Wedgwood. Die Forderungen, die der antikisierende Stil an das Porzellan stellte, waren seiner Natur direkt entgegengesetzt. Bei den Geschirren verschwanden die weißglasierten Flächen mehr und mehr unter der Bemalung und Vergoldung. Schließlich wurde das Porzellan seines selbständigen Charakters entkleidet und zum Surrogat für ein kostbareres Material herabgewürdigt, indem es farbiges Gestein und vergoldete Bronze vortäuschen mußte. An die Stelle der lebendig bewegten, unendlich variierbaren Gebilde, die der Natur des Porzellans recht eigentlich entsprachen, traten Gefäße in steifen geometrischen Formen, die man durch plastisches, der Antike entlehntes Ornament zu beleben suchte. Für die Tassen z. B. wurde die zylindrische oder konische Form mit rechteckigem Henkel bevorzugt. Eine technische Neuerung war das „schöne Gutbrennblau" (bleu royal), die tiefblaue Fondfarbe unter Glasur nach dem Vorbild von Sèvres, die 1782 nach langen Versuchen endlich gelang. Gerade dieses Blau ist in Meißen oft erstaunlich gut

geraten, auch das verschieden abgetönte Gold, mit dem die Geschirre in diesem Blau meist dekoriert wurden. Ferner verbesserte man die grüne Farbe, wie es scheint, das Grün über der Glasur, das bisher immer leicht absprang. Das Chromgrün unter Glasur, in dem das bekannte Weinkranzmuster gemalt ist, wurde 1817 eingeführt. Die Malerei verlor im allgemeinen viel von der früheren Duftigkeit und Leichtigkeit und artete bisweilen in Buntheit und Härte

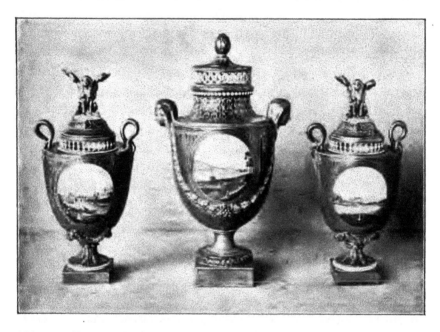

Abb. 57. Potpourrivasen mit Ansichten im Stil von Canaletto. Meißen, um 1785. Dresden, Porzellansammlung.

aus. Das gilt sowohl für die Blumen- wie für die Figurenmalerei. Miniaturporträts hat man dagegen oft außergewöhnlich fein gemalt, entweder grau in grau oder in bunten, an Pastellmalerei erinnernden Farben. Sie füllen in der Regel die oval ausgesparten Felder der Tassen mit königsblauem Grund. Es gibt Exemplare, die den unglaublich hoch bezahlten Wiener Erzeugnissen kaum nachstehen. Ziemlich selten wurden Silhouettporträts gemalt. Rein bildmäßig, im Stil gleichzeitiger Gemälde, sind die Landschaftsprospekte auf-

gefaßt. Häufig hielt man sich direkt an Gemälde, z. B. an Städte-
bilder des Bernardo Canaletto (Abb. 57). Ein letzter Rest der ehe-
dem so beliebten ostasiatischen Dekore hat sich in dem bunten,
sog. Fels- und Vogelmuster bis in die Marcolinizeit gerettet, ab-
gesehen von der Blaumalerei unter Glasur, die auch weiterhin ge-
pflegt wurde. Mehr ins Gebiet der Plastik gehören Geschirre in
Biskuit mit figürlichen, bisweilen vergoldeten Relieffriesen in An-
lehnung an Wedgwoodarbeiten. Die Versuche, die sonst in Meißen
mit der Nachahmung der englischen Jasperware gemacht wurden,
sind ziemlich mißglückt.

Noch mehr als die Gefäßbildnerei hat die figürliche Plastik
unter der Begeisterung für die Antike leiden müssen. Wie es scheint,
hat man, wenigstens solange Acier für die Manufaktur arbeitete,
die Figuren und Gruppen meist farbig staffiert. Seit den 80er
Jahren, und zum Teil schon früher, wurden die Modelle in Biskuit
ausgeführt. Doch war es unmöglich, mit der Technik des Hart-
porzellans die marmorartige Wirkung des Biskuitporzellans von
Sèvres mit seiner gelblichen, schwach transparenten Masse und
seiner samtweichen Oberfläche zu erreichen. Von den Bildhauern,
die hauptsächlich die Modelle für Biskuit schufen, sind neben Carl
Schönheit (1745—94) vor allem Chr. Gottfried Jüchtzer (1769 bis
1812) und Joh. Gottlieb Matthäi (bis 1795) zu nennen. Unter ihren
Händen entstanden zahlreiche Figuren und Gruppen in Anlehnung
an antike Motive und Nachbildungen griechischer Marmorwerke.
Man kopierte z. B. eine der Frauenstatuen, die beim Brunnengraben
über dem verschütteten Herkulaneum gefunden wurden und den
ersten Anstoß zur Freilegung der beiden antiken Städte gaben.
Jüchtzer modellierte u. a. 1789 eine Nachbildung der sog. Ildefonso-
gruppe, einer Allegorie auf Schlaf und Tod (jetzt im Pradomuseum
zu Madrid) aus dem ersten Jahrhundert v. Chr., und die figuren-
reiche Gruppe „Der Liebesmarkt" nach einem Wandgemälde, das
1759 in Herkulaneum aufgedeckt wurde und außerordentlich be-
liebt gewesen sein muß (Abb. 58). Auch Figuren auf Gemälden
des 18. Jahrhunderts in ausgesprochen plastischem Charakter
reizten die Meißner Modelleure zur Nachbildung, z. B. Pompeo

Batonis Johannes und sein Gegenstück, die büßende Magdalena (Dresdner Galerie). Sehr verbreitet waren Nachbildungen der verschiedenen Denkmäler zum Andenken an Chr. F. Gellert, unter denen zweifellos das von Oeser entworfene am anmutigsten wirkt. In diesem kühl zurückhaltenden, temperamentlosen Antikenstil

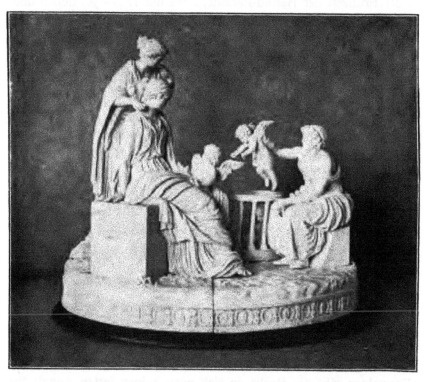

Abb. 58. Biskuitgruppe „Der Liebesmarkt", von Jüchtzer nach einem 1759 aufgedeckten Wandgemälde in Herkulaneum. Meißen, um 1785. Dresden, Porzellansammlung.

wurden auch Gruppen historischen Inhaltes modelliert, so eine Allegorie auf die Befreiung der Krim durch Kaiserin Katharina II. von Rußland (Dresden, Porzellansammlung).

Bezüglich der Marken der Meißner Manufaktur mögen noch einige Bemerkungen folgen. In der Böttgerschen Periode waren Marken zum Schutze gegen Nachahmungen noch nicht gebräuch-

lich, weil eine ernsthafte Konkurrenz nicht zu fürchten war. Erst
in den 20er Jahren, sicher aber schon vor 1725, wurden die Porzel-
lane mit Marken in Unterglasurblau versehen. Die Bezeichnungen
K. P. M. (Königl. Porzellanmanufaktur) und K. P. F. (Königl.
Porzellanfabrik) in Kursivschrift am Boden der Geschirre waren
in der Frühzeit der Herold-Periode, etwa um 1725—30, üblich und
scheinen später nicht mehr gebraucht worden zu sein. Daneben
kommt schon frühzeitig die Schwertermarke vor, und zwar die
rechtwinklig oder nahezu rechtwinklig gekreuzten Knaufschwerter
mit S-förmigen oder rechtwinklig angesetzten Parierstangen. Bis
1731 ist die Markierung der Meißner Porzellane durchaus nicht
die Regel. Zahlreiche Stücke, die vor der Glasur nicht markiert
worden waren, wurden nachträglich mit der Schwertermarke über
der Glasur (meist in hellem Blau) versehen. Seit 1731 mußten
sämtliche Geschirre vor dem Glasurbrand mit der Schwertermarke
signiert werden. Auch wurde 1731 bestimmt, daß die vom König
bestellten Porzellane das Monogramm A R erhalten sollten. Die
A R-Marke kommt aber schon früher vor. Die für den Export be-
stellten Porzellane versah man mit dem Merkurstab, gelegentlich
auch mit dem chinesischen Papierdrachen, wohl auf besonderen
Wunsch der Kaufleute, die damit eine Täuschung ihrer Kunden
beabsichtigten. Auf Täuschung waren sicher die Nachahmungen
chinesischer Marken berechnet, die sich meist auf Blauporzellanen
finden. Gegen Ende der 30er Jahre zeigt die Marke spitzwinklig
gekreuzte Schwerter mit schräg durchgezogenen Parierstangen. Im
allgemeinen gibt die Marke an sich noch keinen festen Anhalt für
die Datierung. Die sog. Punktmarke, bei der in die Mitte der von
den Schwertklingen und den schrägen Parierstangen gebildeten
rhombischen Figur ein Punkt gesetzt ist, wurde nach Berling etwa
in der Zeit zwischen 1756 und 1780 gebraucht. Um die Mitte des
18. Jahrhunderts ist die Schwertermarke meist klein und zierlich,
wie mit der Feder gezeichnet. Während der Marcolini-Periode,
nach Berling etwa seit 1780 bis nach 1814, setzte man unter
die Schwerter einen, bisweilen auch zwei Sterne. Bei Biskuit-
porzellan wurde diese Sternmarke eingeritzt und mit einem Dreieck

umschrieben. Die zum Inventar der königlichen Hofkonditoreien gehörigen Porzellane wurden in Purpur über der Glasur gezeichnet: K. H. K. W. = Königl. Hofkonditorei Warschau; K. C. P. C. = Königl. Curfürstl. Pillnitzer Conditorei. Im übrigen muß auf die Markentafel bei Berling und das von Graesse begründete, von Zimmermann in 14. Auflage herausgegebene Markenverzeichnis[1] verwiesen werden. Anfänger begehen freilich immer den Fehler, sich ganz einseitig auf das Studium der Marken zu werfen, ohne gleichzeitig die Originale heranzuziehen.

Die Wiener Manufaktur unter Du Paquier 1717—1744.[2]

Trotz der strengen Maßnahmen, die in Meißen getroffen worden waren, um das „Arcanum", das Geheimnis der Porzellanbereitung zu wahren, gelang es doch schon im Jahre 1718, also neun Jahre nach der Erfindung des europäischen Porzellans durch Böttger, in Wien eine Konkurrenzfabrik zu gründen. Dort hatte sich der aus den Niederlanden stammende Hofkriegsratagent Claudius Innocentius Du Paquier vermöge seiner Kenntnisse in der Chemie mit der Herstellung von Porzellan beschäftigt, ohne freilich zu greifbaren Resultaten zu gelangen. Die Anregung zu seinen Versuchen hatte offenbar ein Bericht des französischen Jesuiten d'Entrecolles über das chinesische Porzellan im Pariser „Journal de Scavant" vom Jahre 1716 gegeben.

Die günstigen politischen Verhältnisse in Österreich hatten zur Folge, daß durch Erlaß Karls VI. im Jahre 1717 industriellen Neugründungen weitgehende Privilegien zugesichert wurden, wie es in dem damaligen, recht sonderbaren Amtsstil hieß: zur „Einricht-, Beförder- und Vermehrung dess Kommercii".

[1] Führer für Sammler von Porzellan und Fayence usw. Verlag Richard Carl Schmidt & Co., Berlin W 62, 1914.

[2] Der Abschnitt über die Wiener Manufaktur folgt in der Hauptsache der ausgezeichneten, von Folnesics und Braun verfaßten „Geschichte der k. k. Wiener Porzellan-Manufaktur", Wien 1907.

Du Paquier ging nun daran, da seine eigenen Versuche miß-
glückten, durch Bestechung Meißener Arbeiter sein Ziel zu er-
reichen. Es gelang ihm auch, im Jahre 1717 den Emailleur und
Vergolder Hunger von Meißen nach Wien zu ziehen und zwei
Jahre später den Arkanisten und Werkmeister der Meißener Manu-
faktur Samuel Stölzel. Auch der Maler Johann Gregor
Herold, der bald darauf mit Stölzel nach Meißen ging, war an
der neubegründeten Wiener Fabrik beschäftigt. Stölzel entwich
aus Wien, nachdem er zahlreiche Modelle und Material der Fabrik
zerstört hatte, ohne Du Paquier das Arcanum vollständig mit-
geteilt zu haben. Dieser war jedoch infolge seiner allmählich ge-
sammelten Erfahrungen imstande, allein weiter zu arbeiten. Die
mißlichen finanziellen Verhältnisse der Fabrik hatten Herold und
Stölzel zur Flucht bewogen; 1720 machte sich auch Hunger aus dem
Staub und gründete in Venedig die erste italienische Porzellan-
fabrik.

Die früheren Erzeugnisse der Wiener Fabrik werden in den ver-
schiedensten Berichten der Zeit sehr gerühmt. In der Schrift von
Kückelbecher: „Allerneueste Nachricht vom Römisch Kayserl.
Hofe, nebst einer ausführlichen Beschreibung der Kayserl. Residenz-
Stadt Wien", Hannover 1730, heißt es: „In der Roßau, nicht weit
vom Lichtensteinischen Palais, ist die Porcellain-Fabrique, allwo
man ein gutes hell- und durchsichtiges und mit allerhand Figuren
gemahltes Porcellain sehr sauber arbeitet, dergestalt, daß es mit
dem Indianischen ziemlich übereinkommt; und verfertiget man
hier auch allerhand kostbare Geschirre und Aufsätze zu Früchten
und Confituren, auf Tafeln, mit allerhand Statuen, welche starck
vergoldet sind, und sehr theuer bezahlet werden. Man siehet da-
selbst einen ziemlichen Vorrath von dergleichen Arbeit, welcher
denen Liebhabern gezeiget wird" usw.

1727 rettete die Stadt Wien auf Wunsch des Kaisers Du Paquier
durch ein Darlehn vor dem drohenden Bankerott, aber weder da-
durch, noch durch verschiedene zugunsten der Fabrik veranstaltete
Lotterien besserte sich die finanzielle Lage. 1744 bot Du Paquier
seine Fabrik dem Staate an, da er sich nicht länger zu halten ver-

mochte. Er blieb auf Grund des Kaufkontraktes vom 10. Mai 1744 weiterhin Direktor, erbat aber noch im selben Jahre seine Pensionierung und starb 1751. Du Paquier hat in der letzten Zeit seiner Tätigkeit eine übermäßige Produktion entfaltet, so daß der Staat bei der Übernahme der Fabrik eine Lotterie veranstalten mußte, um das große Lager der in den Formen veralteten Waren abzustoßen.

Die Plastik tritt in der ersten Periode unter Du Paquier fast ganz in den Hintergrund. Die frühen Geschirre haben naturgemäß noch große Ähnlichkeit mit den Meißener Erzeugnissen. In der ersten Zeit wurde ja auch die Erde aus Aue im sächsischen Vogtland bezogen, und da der Meißener Arkanist Stölzel die Masse bereitete, kann der Scherben allein für die Bestimmung der frühen Wiener Erzeugnisse nicht maßgebend sein. Die Chinoiserien, die bis zur Mitte des Jahrhunderts eine große Rolle spielen, hat vermutlich der Maler Herold eingeführt, bevor er nach Meißen ging. Eins der frühesten in Wien hergestellten Stücke ist die im Hamburger Kunstgewerbemuseum aufbewahrte, unbemalte Schokoladentasse mit Doppelhenkeln und Riefelungen, auf der die Schrift eingeritzt ist: „Gott allein die Ehr und sonst keinem mehr 3 May 1719." Da Stölzel im Januar 1719 nach Wien kam, so dürfte diese Tasse wohl ein Probestück von seiner Hand sein. Das zweite datierte Stück (im Bethnal Green Museum in London) ist eine nach Delfter Vorbild gearbeitete sog. Fünffingervase, mit fächerförmig angeordneten Röhrenausläufern und Henkeln in Form von Kamelköpfen. Die Röhrenansätze sind abwechselnd mit japanischen Blumen, Bandwerk und Palmetten in Unterglasurblau und Braun bemalt. Am Boden steht die Inschrift: „Vienne 12 July 1721."

1724 sandte Du Paquier an den Nürnberger Magistrat eine Musterkollektion von seinem Porzellan, da er beabsichtigte, sich in Nürnberg niederzulassen und dort seine Fabrik weiter zu betreiben. Die noch erhaltene Liste ist interessant, weil sie über die Art der damals fabrizierten Stücke und ihre Bemalung unterrichtet. Es werden genannt:

ein Kleines Ausspühl Nap. Blau, Weiß und Gold
ein durchbrochenes Chokolate Becherl, ganz innwendig vergold
 und mit andern Farben geziret
ein durchbrochenes Caffée Schalerl mit einem goldenen Ranft
ein mit Purpurfarben gemahltes Chocolate Becherl
ein paar braune Theeschalen mit Silber und Blau

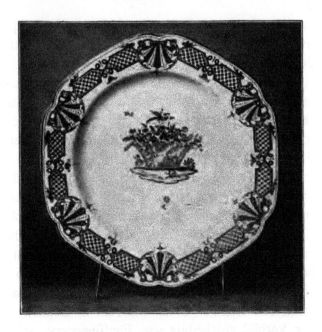

Abb. 59. Teller mit Schwarzlotmalerei und Gold.
Wien, 1735—40. Berlin, Kunstgewerbemuseum.

ein paar Caffée Schalen mit allerley Farben
eine Tobacks Pfeiffe
ein Stock Knopf
ein Blau und weiß Theeschalerl
ein paar Messer- und Gabel-Hefft.
 Aus dem Jahre 1725 stammen drei bezeichnete Stücke:
eine große runde Schüssel in der Liechtensteingalerie, mit gold-
gehöhtem chinesischem Blumenfries am Rand und den gleichen
Blumen in einem Korb inmitten des Spiegels. Auf der Rückseite

steht die Schrift: „Viennae 17.5", d. h. wohl 1725. Zwei Uhren im Turiner Museum und im Schloß Esterháza tragen die Bezeichnung: „Anno a nato Salvatore 1725", bzw. „Vien anno 1725 15 May Rußau".

Braun unterscheidet vier Hauptgruppen von malerischem Dekor in der Zeit von 1725—40:

1. Bunte Chinoiserien und japanische Blumen in der Art der japanischen Imariporzellane.

2. Bunte Laub- und Bandelwerkfriese mit Blumen und Fruchtkörben, chinesischen Pavillons, Schuppenfeldern, zumeist mit diesem ornamentalen Dekor allein, oder auch mit figürlichen oder landschaftlichen Szenen, fast regelmäßig in Feldern und Kartuschen.

3. Die Formen des ebengenannten Dekors in Schwarzlotmalerei mit Gold (Abb. 59).

4. Dekor der europäischen oder „deutschen" Blumen nach der Bezeichnung in Meißen.

Diese vier Hauptdekore kommen auch gemischt vor. Beliebt waren ferner mythologische Bilder, Genreszenen, Kriegsbilder und Puttendarstellungen. Die bunten Chinoiserien gehören zu den ältesten Stücken. Die Farben sind, bis auf ein kräftiges Eisenrot, meist in lichten Tönen gehalten: in Hellviolett, Kupfergrün, Kobaltblau, Chromgelb und Gold. Diese Farbenskala kommt auch in Verbindung mit Malerei in Unterglasurblau vor.

Eine Glanzleistung der Wiener Fabrik war die Dekoration eines Zimmers im Palais des Grafen Dubsky in Brünn (um 1725). Fast sämtliche Teile des Zimmers sind mit bemalten Porzellanplatten verschiedener Form belegt: Die Wandvertäfelung, der Kamin, die Türen, Fensterrahmen, Spiegel, Bilderrahmen, die Uhr, die Tische, Stühle und Fußschemel. Die Lüster und die mit einem Kerzenhalter versehenen Blaker bestehen ebenfalls aus Porzellan. Auf Konsolen, am Spiegel und an den Wänden sind Stangenvasen, Deckelvasen und Schokoladetassen angeordnet. Bezeichnet ist kein einziges Stück. Neben Chinoiserien finden sich bereits „deutsche" Blumen als Dekor.

Seit der Mitte der dreißiger Jahre macht sich die Formen-
sprache des herrschenden Wiener Barocks geltend. Neben den
indianischen Streublumen behauptet sich ein kräftig gezeichnetes
Laub- und Bandwerk mit Palmetten und Gittermuster. Es ziert
meistens die Ränder der Geschirre, während die indianischen
Blumen in zwangloser Weise dazwischen verteilt sind. Diese frühen
Wiener Porzellane finden sich in den deutschen Museen ziemlich
selten. Die besten Stücke bewahren die österreichischen Museen
und Privatsammlungen und das Museum zu Turin. Einer der
Maler, die in diesem Stil arbeiteten, war Joseph Philipp Danhofer,
der 1737 von der Wiener Fabrik nach Bayreuth zur Fayencefabrik
von Knöller überging. Man kann mit ziemlicher Sicherheit an-
nehmen, daß Danhofer der Urheber einer bestimmten Gruppe
von Bayreuther Fayencen ist, die in Form und Dekor der ge-
nannten Gattung den Wiener Geschirren gleichen. Das Berliner
Kunstgewerbemuseum besitzt einen Bayreuther Henkelkrug zylin-
drischer Form, mit bunten, hauptsächlich in Eisenrot gemalten
Chinoiserien; ferner eine kleine Zuckerdose mit einem liegenden
Hund als Deckelknauf und fein gemaltem Laub- und Bandelwerk
und Palmetten in Braunrot, Blau, Purpur, Grün und wenig Gelb.
Einen Wiener Deckelnapf mit Schlangenhenkeln und einem
sitzenden Türken als Deckelknauf bewahrt das Hamburger Kunst-
gewerbemuseum.

Einer der besten Maler der Wiener Manufaktur war Jakobus
Helchis, der seine Werke gelegentlich auch signierte. Er hat in
der Hauptsache Figuren und Landschaften in Schwarzlot gemalt,
so eine Deckelterrine in der Franks-Kollektion. Die Scheidung
gewisser in der Manufaktur dekorierter Stücke von den außerhalb
gemalten wird wohl niemals mit völliger Sicherheit gelingen. Neben
den Fabrikmalern, die zu Hause weißes Porzellan auf eigene Rech-
nung bemalten, haben die zahlreichen Dosen- und Emailmaler
diesen die Manufaktur aufs empfindlichste schädigenden Erwerbs-
zweig betrieben.

Die Arbeit der Modelleure beschränkte sich während der Du
Paquier-Periode in der Hauptsache auf die Durchbildung der Ge-

fäße und die plastische Gestaltung der Henkel, Füße, Deckel-
knäufe und Tüllen. Bisweilen lassen sich direkte Anlehnungen an
Metallvorbilder nachweisen. Häufig dienen ganze Figuren als
Henkel an tonnenförmigen Trinkgefäßen, Halbfiguren von Pan-
thern als Henkel an Kannen und sitzende Figürchen und Tiere
als Deckelknäufe.

Die Geschirrformen sind im Gegensatz zu den Meißener Schöp-
fungen der gleichen Zeit ziemlich plump, die Ornamente starr
und wenig entwicklungsfähig. Man sucht vergebens nach Malereien,
die in Erfindung und Durchbildung den Arbeiten Herolds in Meißen
gleichkämen. Die ganze Art der Behandlung erinnert eher an
Fayencemalerei, die ja fast stets auf gröbere, sinnfälligere Wir-
kung ausgeht.

Die Wiener Manufaktur als Staatsfabrik 1744—1784.

Die zweite Periode der Wiener Manufaktur umfaßt die Zeit
seit der Übernahme der Fabrik durch den Staat bis zum Jahre 1784,
in dem Karl Sorgenthal, der Direktor einer Wollzeugfabrik in Linz,
die Leitung übernahm. Sie steht im wesentlichen unter dem
Zeichen des heimischen Rokoko, seit den sechziger Jahren macht
sich der Einfluß von Sèvres geltend.

Seit Beginn des staatlichen Betriebes wurde eine straffere Or-
ganisation durchgeführt. Wie bereits erwähnt, wurden die ver-
alteten Warenbestände durch eine Lotterie abgestoßen. Sodann
setzte man einheitliche Preisbestimmungen für die Porzellane fest:
Schöne, tadellose Stücke sollten 50% Aufschlag, Kurrentware
30% und schlecht anzubringende, fehlerhafte Ware 20 oder 15%
über die Produktionskosten erfahren.

Um 1749 entdeckte man in Schmölnitz in Ungarn eine schöne
weiße Kaolinerde, die der bisher verwandten Passauer Erde über-
legen war. Es wurde bestimmt, daß Stücke aus der neuen Masse
mit dem Bindenschild in Unterglasurblau bezeichnet werden soll-
ten. Später kam auch böhmisches Kaolin zur Verwendung, von

1760 an wurde aber in der Regel Passauer Erde verarbeitet und mit anderen Erden aus Oberungarn und Steiermark gemischt. Der veränderten Geschmacksrichtung wurde durch Ankauf von Kupferstichvorlagen zur Anregung der Maler und Bildhauer Rechnung getragen. Dann sah man sich nach Meißener Arbeitern um, die den Rokokostil beherrschten. Ein gewisser Christian Daniel Busch hielt nur kurze Zeit aus und ging bald darauf nach Nymphenburg. Eine Probetasse mit 13 Farbenproben aus einem von Busch angefertigten Déjeuner hat sich in Wiener Privatbesitz erhalten. Unter den Farben waren ein feuriges Eisenrot und zweierlei leuchtende Grün, die bisher in Wien nicht hergestellt werden konnten. Nach Busch kam Joh. Gottfried Klinger aus Meißen, der über dreißig Jahre an der Wiener Manufaktur tätig war. Mehrere andere Meißener Maler, die um 1751 gewonnen waren, verschwanden bald wieder von der Bildfläche. Obermaler wurde dann der einheimische Maler Joh. Sigmund Fischer.

Die Stelle des Modellmeisters versah seit 1747 Johann Josef Niedermayer. Er war Lehrer für Zeichenkunst an der Wiener Akademie und blieb Modellmeister der Manufaktur, bis Anton Grassi, der Hauptmodelleur der 3. Periode unter Sorgenthal, in die Fabrik eintrat.

Die unter Du Paquier gepflegte Schwarzlotmalerei mit Gold kommt auch jetzt noch vor, doch treten an Stelle der Laub- und Bandelwerkmotive Landschaften und sog. Mosaikmusterungen. Unter der herrschenden Geschmacksrichtung verschwinden allmählich auch die Kopien ostasiatischer Vorbilder. Die „deutschen" Blumen verlieren den chinesischen Charakter, werden naturalistischer behandelt und sorgfältiger durchgeführt. Die Einwirkung französischer Stichvorbilder dokumentiert sich in Szenen galanter Gesellschaften im Freien, die in Purpur oder bunten Farben gemalt wurden. Statt der barocken Henkel und Griffe finden sich jetzt naturalistische Gebilde, wie grünes Astwerk mit Blättern und bunten Blumen in Relief.

Seit der Mitte des Jahrhunderts nehmen die Geschirrformen einen plastischeren Charakter an. Ähnlich wie bei den Sockeln

der Figuren legen sich zackige, geriefelte, meist mit Purpur ge-
höhte Reliefrocaillen um die Gefäßränder; die glatten Flächen
zeigen einen Dekor von bunten naturalistischen Streublumen,
„gesäten Blümeln", wie man sie damals nannte. Die Gesamt-
formen der Gefäße werden bewegter, entsprechend dem muschel-
igen Charakter der Reliefauflagen. In diesem Rocaillestil wurden
auch ganze Tafelaufsätze hergestellt. Um 1760 macht sich be-
reits eine Reaktion gegen diesen ausgesprochenen Rokokostil
geltend, der bald der antikisierenden Richtung weichen muß.

Seit 1750 ist der äußerst tüchtige Meißener Maler Philipp Ernst
Schindler tätig, auf den die feinen Figurenmalereien: Watteau-
szenen, Reitergefechte nach Rugendas, Schäfer- und Bauern-
bilder, Jagddarstellungen und Amoretten zurückzuführen sind.
In diese Zeit gehören die zierlich in Schwarzbraun gemalten Land-
schaften, die meist von bunten Figürchen belebt sind.

Der Einfluß von Sèvres macht sich bereits gegen Ende der
sechziger Jahre bemerkbar. 1770 wurden eine Anzahl kleinerer
Gefäßtypen von Sèvres nach Wien gesandt zur Anregung für die
Künstler der Manufaktur. Die Wirkung der Fondfarben von
Sèvres ließ sich freilich mit der Technik des Hartporzellans schwer
erreichen. Trotzdem hat die Wiener Fabrik um 1780 im Anschluß
an die französische Staatsmanufaktur ausgezeichnete Geschirre
geschaffen, die noch genügende Eigenart aufweisen. Besonders
gelungen sind die Service mit rundmaschigem Goldnetzwerk auf
dunkelblauem Grund unter Glasur und farbigen Figurenbildern
in weißen Reserven. Vorübergehend hat man auch die blauweiße
Wedgwoodware imitiert.

Die Wiener Manufaktur unter Sorgenthal 1784—1805.

Die Finanzverhältnisse der Manufaktur gestalteten sich
trotz der hohen technischen und künstlerischen Leistungen
immer ungünstiger, so daß die Fabrik 1784 zum Verkauf ausge-

boten werden mußte. Da sich kein Käufer fand, übertrug man
die Leitung dem Direktor der Wollzeugfabrik in Linz, Konrad
Sorgenthal, der die Manufaktur in kurzer Zeit wieder in die Höhe
brachte, so daß die Arbeitskräfte vermehrt werden mußten. Unter
Sorgenthal hat die Wiener Fabrik jene eigentümlichen Geschirre
im antikisierenden Stil geschaffen, die neben den Figuren der

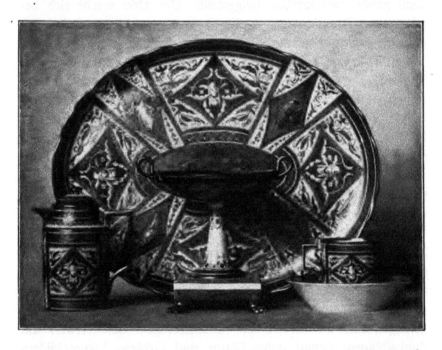

Abb. 60. Teile eines Frühstückservices im Stil pompejanischer Wand-
malereien. Wien, um 1800. Berlin, Kunstgewerbemuseum.

Rokokozeit den Hauptruhm der Manufaktur ausmachen. Die
Schöpfer dieses Stiles waren die Maler Georg Perl und Joseph
Leithner. Letzterer erfand jene schönen, metallisch lüstrieren-
den Fondfarben, die vom tiefen Violett bis zum hellen Lila und
Kupferrot spielen. Auf Perl geht die Reliefgoldtechnik zurück,
die in allen möglichen Tönungen vorkommt. Die Anregung zur
Dekoration dieser neuen Geschirre gaben die antiken Wandmalereien,
die damals in Herkulaneum und Pompeji wieder aufgedeckt wurden,

sowie die Grotesken Rafaels in den Loggien des Vatikans, die durch Stiche verbreitet waren. Abb. 60 gibt ein Frühstücksservice aus dem Besitz des Berliner Kunstgewerbemuseums wieder, das diese Gattung von Geschirren vorzüglich repräsentiert. Die Anbietplatte trägt die Jahreszahl 1799, eine der Tassen 1800. Die schlichten, glatten Formen sind lediglich für die Malerei berechnet. Der in Blaßviolett und hellem Seegrün gehaltene Grund der ovalen Platte wird durch strahlenförmig von der Mitte ausgehende Reliefgoldstreifen in acht Kompartimente geteilt, in die rautenförmige, goldene Felder gelegt sind. In den spitzen Rautenfeldern sind Tänzerinnen in bunten Gewändern nach Art pompejanischer Malereien, in den breiten Feldern Merkurköpfe grau in grau gemalt. Rankenwerk füllt die Zwickel. Ähnlich ist die Bemalung der Gefäße. Ein anderes, etwas schlichter gehaltenes Service (im selben Museum) mit der Jahreszahl 1795 ist in braunvioletter Lüsterfarbe und Reliefgold dekoriert. Diesen antikisierenden Stil hat man mit großer Freiheit immer aufs neue variiert. Als Vorlagen für die bildmäßigen Malereien dienten Stiche nach Angelika Kauffmann u. a. Auch die Maler Lampi und Füger trugen zur Bereicherung des Bildstoffes bei. Die Anregung zu den Malereien im pompejanischen Stil schöpfte man aus einer Publikation über Herkulaneum, die im Auftrag des neapolitanischen Hofes veranstaltet wurde. Der Bildhauer Anton Grassi sammelte 1792 auf einer italienischen Reise Vorbildermaterial für die Maler und Bildhauer der Manufaktur. Er brachte Stiche nach Rafaels Fresken in der Farnesina, eine Publikation über die Wanddekorationen der Titusthermen, Piranesis Stiche nach antiken Vasen, Leuchtern, Altären, Dreifüßen, nach römischen, griechischen und ägyptischen Bauten, Stiche nach alten und neueren Meistern und Kopien nach der Antike.

In den zwanziger Jahren des 19. Jahrhunderts beginnt der Verfall der Wiener Manufaktur, langsam, aber unaufhaltsam. 1864 genehmigte der Kaiser die vom Parlament beschlossene Auflassung der Fabrik.

Schnorr v. Carolsfeld, Porzellan.

Die figürliche Plastik der Wiener Manufaktur.

Die plastische Produktion setzt erst seit der Übernahme der Manufaktur durch den Staat ein. Die erste Blüte fällt in die Zeit des späteren Rokoko; was vordem entstand, beansprucht lediglich historisches Interesse. Neben Kopien von Meißener Modellen finden sich in der Frühzeit auch selbständigere Arbeiten, wie zwei Serien italienischer Komödianten und eine Reihe von Callot-figuren.

Merkwürdigerweise ist es bis jetzt nicht gelungen, die Haupt-meister der zweiten Periode festzustellen. Eine Reihe von Figuren sind durch die Signaturen für den 1750 berufenen, ehemals in Meißen tätigen Ludwig Lücke gesichert, der nur knapp ein Jahr an der Wiener Manufaktur blieb. Die Sammlung Darmstädter in Berlin bewahrt vier weiß glasierte Wiener Figuren, Kinder als Jahreszeiten, von denen der „Winter" die eingeritzte Bezeich-nung „L. v. Lück" trägt. Eine weiß glasierte Bacchantin mit einer Muschelschale in der Petersburger Eremitage ist „Lude-wig v. Lücke" signiert. Dieselbe Bacchantin und ihr Gegen-stück befand sich farbig bemalt in der ehemals Hirthschen Samm-lung.[1] Der bereits erwähnte, von 1747—84 tätige Modellmeister J. J. Niedermayer war als Lehrer der Akademie ein ausgesprochener Klassizist. Er ist offenbar aus der Schule Rafael Donners hervor-gegangen. Von ihm stammen u. a. einige Baumgruppen mit sitzen-den Götterfiguren und Putten aus dem großen Tafelaufsatz, den der Konvent des Klosters Zwettl im Jahre 1768 dem Abt Rainer I. Kollmann schenkte. Die Mythologie scheint Niedermayers Spezial-gebiet gewesen zu sein. Alle seine Figuren haben etwas Steifes und Ungelenkes. Charakteristisch ist das „griechische Profil" der Gesichter mit gerader Nase und zurückfliehender Stirn.

Die anderen Modelleure der Rokokozeit hielten sich mehr an die lebendige Natur. Allmählich bildete sich ein bestimmter Typus

[1] Abb. bei G. Hirth, Deutsch Tanagra, Nr. 640/41.

von so ausgesprochen wienerischer Eigenart heraus, daß es schwer fällt, die einzelnen Modelleure zu scheiden. Die Figuren, welche

Abb. 61. Weiß glasierte Gruppe „Anbetung der Hirten". Wien, um 1750—60. Höhe 31 cm. Berlin, Kunstgewerbemuseum.

von vornherein nicht für eine Bemalung berechnet waren, wurden sehr sorgfältig vor dem Brande nachgearbeitet (Abb. 61). Die Gestalten weltlichen Genres zeichnen sich durch ein frisches, keckes

Auftreten aus. Besonders die weiblichen Figuren sind von be-
strickendem Liebreiz. Das Wienerische zeigt sich in der ganzen
Haltung, in der leichten, tänzelnden Schrittstellung, in dem liebens-
würdigen Ausdruck der Gesichter, nicht zuletzt auch im Kostüm.
Besonders charakteristisch sind die kleinen rundlichen Köpfe mit
lächelndem, fast kindlichem Gesichtsausdruck. Man bevorzugte

Abb. 62. Jägerpaar. Wien, um 1750—60. Berlin, Kaiser-Friedrich-Museum.

die Darstellung bestimmter Berufsklassen: Ausrufer, Verkäufer,
Straßensänger, Bauern, Jäger, Schäfer u. a. Ausgezeichnet traf
man auch das gravitätisch-steife Gebaren der Hofgesellschaft.
Das vornehme Paar in Jägertracht (Abb. 62) soll angeblich Kaiser
Franz und Maria Theresia darstellen. Ein seltenes Figürchen ist
die sog. Judenbraut der Sammlung Hainauer (Abb. 63). Gelegent-
lich hat man sich auch Kupferstiche zum Vorbild genommen,
wie für die Straßenausrufer. Zu der Gruppe „die glücklichen

Eltern" (Abb. 64) hat, wie Brüning vermutet, ein Stich von Moreau le jeune nach J. B. Greuze von 1766 die Anregung gegeben. Die Bemalung der Figuren ist meist flau und wenig abwechslungsreich. Lichtes Kupfergrün, Blaßviolett, Schwarz, Hellgelb und Gold herrschen vor.

Die klassizistische Reaktion wird schließlich durch den 1778 berufenen Bildhauer Anton Grassi gefördert, der unter der Leitung von Wilhelm Beyer an dem Statuenschmuck des Schönbrunner Parkes mitgearbeitet hatte. Die Wandlung des Geschmackes macht sich jedenfalls sehr bald nach dem Eintritt Grassis bemerkbar. Auch Grassis Lehrer Wilhelm Beyer, früher der Hauptmodelleur der Ludwigsburger Manufaktur, ist an diesem Umschwung beteiligt. 1768 hatte er eine Promemoria eingereicht, mit Vorschlägen, die, wie er sich ausdrückt, „vielleicht zur erwünschten Aufnahme und Vollkommenheit der hiesigen Porzellan-Fabrique dienlich sein dörfften".

Der Einfluß von Sèvres auf die Plastik der Wiener Manufaktur ist ebenso deutlich zu spüren wie bei der Gefäßbildnerei. Die älteren

Abb. 63. Die Judenbraut. Wien, um 1750—60. Höhe 19 cm. Berlin, Sammlung Hainauer.

Bossierer waren freilich nicht mehr fähig umzulernen, und so ist Grassi seit den achtziger Jahren der einzige Vertreter dieses gemäßigten Klassizismus. Die Gruppen, die in der ersten Zeit von Grassis Tätigkeit herauskamen, sind meist noch farbig bemalt. Später wurde im Anschluß an Sèvres fast ausschließlich in Biskuit gearbeitet, das im Gegensatz zu der bläulich-

kalten Meißener Masse meist einen schwach gelblichen Ton auf-
weist.

Auch Heinrich Füger, der damalige Vizedirektor der Wiener
Akademie, hat Entwürfe für die Figurenplastik geliefert, z. B. für
eine Statue des Kaisers Joseph II., die Grassi modellierte.

Ein charakteristisches Beispiel Grassischer Plastik ist die Ge-

Abb. 64. Die glücklichen Eltern. Wien, um
1750—60. Berlin, Kunstgewerbemuseum.

sellschaftsgruppe „Der Handkuß" (Abb. 65). Nach dem Kostüm
dürfte sie etwa in die Mitte der achtziger Jahre zu setzen sein.
Sie überrascht durch die Eleganz der Linien und die glückliche
Gruppierung der Figuren, während die plastische Durchbildung
zu wünschen übrigläßt.

Nach der Reise, die Grassi 1792 nach Italien unternahm, macht
sich ein stärkerer Anschluß an die Antike bemerkbar. Grassi
brachte damals neben vielen Stichen nach antiken Statuen auch
Abgüsse nach der Antike mit, die der Manufaktursammlung ein-

verleibt wurden. Dieses Material bildete jahrelang eine Quelle der Anregung für die Maler und Bildhauer der Manufaktur. Die strenge Nachahmung der Antike wurde bald zur Regel. Johann Schaller und Elias Hütter, Schüler Grassis, modellierten antike Imperatoren-, Dichter- und Philosophenköpfe, sowie Büsten des

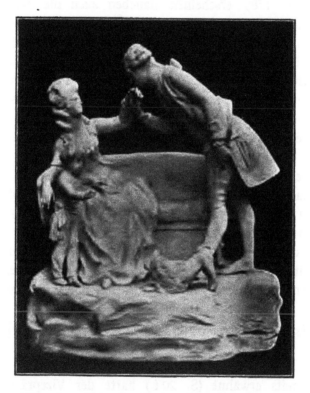

Abb. 65. Der Handkuß. Biskuitgruppe von
Anton Grassi. Wien, um 1785. Höhe 25¹/₂ cm.
Berlin, Kunstgewerbemuseum.

Kaisers Franz und des Erzherzogs Karl. Eine ausgezeichnete Biskuitbüste Joseph Haydns, von der Hand Grassis, steht im Charlottenburger Schloß (bezeichnet „Grassi 1802"").

Gegen Ende des 18. Jahrhunderts entwarf Grassi eine Reihe großer Tafelaufsätze, die er zum Teil selbst modellierte. Als Schindler starb, übernahm er sogar die Leitung der Historienmalerei.

Seit Beginn des staatlichen Regimes wurde jedes Stück mit einer Fabrikmarke, dem sog. Bindenschild, versehen, einem halbrunden Schild mit Querbalken (österreichisches Hauswappen), der anfangs mit einem Holzstempel vor. dem Brande eingedrückt, seit 1749—1825 in Unterglasurblau aufgemalt wurde. Seit dem 1. November 1783 erscheinen daneben auch die Jahreszahlen eingepreßt, und zwar bis 1800 die beiden letzten, nach 1800 die drei letzten Zahlen; statt 1783 wurde also 83, statt 1825 825 eingepreßt. Die Figuren zeigen gewöhnlich neben der Marke eingepreßte Buchstaben in der Reihenfolge des Alphabets; und zwar führte jeder Modelleur und Bossierer ein ihm zugewiesenes Zeichen. Z. B. bedeutet der eingepreßte Buchstabe W nicht Wien, sondern das Zeichen des Bossierers Kaspar Dondl. Diese Buchstaben sind aber lediglich Kontrollzeichen; sie besagen nicht, daß der betreffende Bossierer auch das Modell geschaffen hat.

Die Blau-, Bunt- und Goldmaler pflegten ebenfalls die ihnen zugeteilten Nummern auf das bemalte Stück zu schreiben, so daß es möglich ist, jeden einzelnen festzustellen.

Das gesamte Markenwesen ist, wie ersichtlich, in der Wiener Fabrik seit der Verstaatlichung wohl geregelt, im Gegensatz zu Meißen, wo die Markierungen willkürlicher und zufälliger sind.

Die Fabrik von Wegely in Berlin
1751—1757

Wie bereits erwähnt (S. 20 f.) hatte der Vizepräsident der Kurmärkischen Kammer, der spätere Minister Friedrich v. Görne, mit Hilfe des aus Meißen entwichenen Arkanisten Samuel Kempe im Jahre 1713 in Plaue bei Brandenburg a. d. Havel eine Fabrik von rotem Steinzeug nach Art der Böttgerware gegründet. Neben dem rotbraunen, geschliffenen, geschnittenen oder schwarz glasierten Steinzeug wurde in Plaue auch Fayence hergestellt, aber es gelang sicher nicht, das Geheimnis des echten Porzellans zu ergründen. Finanzielle Mißerfolge zwangen dazu, die Fabrik nach etwa 15 Jahren eingehen zu lassen.

Friedrich der Große hatte sich, wie Bekmann[1] versichert, als Kronprinz lebhaft für das Görnesche Unternehmen interessiert. Und bald nach seiner Thronbesteigung muß der Wunsch in ihm rege geworden sein, die Gründung einer Porzellanfabrik in die Wege zu leiten. Von verschiedenen Seiten meldeten sich Bewerber, z. B. 1714 der ehemalige Meißner Maler Hunger, der die Wiener Fabrik mitbegründet hatte und dann in Venedig die erste italienische Porzellanfabrik errichtete; doch wurde sein Gesuch nicht berücksichtigt.

Damals bemühte sich der Berliner Chemiker Johann Heinrich Pott auf Anregung des Königs um die Herstellung des echten Porzellans, aber vergebens. Am Ende des zweiten Schlesischen Krieges wäre Friedrich der Große leicht imstande gewesen, seinen Plan zu verwirklichen. Doch scheint der rasche Friedensschluß dem König nicht mehr ermöglicht zu haben, die Übersiedlung einer größeren Anzahl gelernter Arbeiter von Meißen nach Berlin zu bewerkstelligen. Man hört nur von zweien, dem Porzellanmaler Gerlach und dem Porzellanfabrikanten Gottlieb Kayser, die 1746 und 1747 aus der Schatulle des Königs Zahlungen erhielten.

1751 erbot sich der Wollzeugfabrikant Wilhelm Kaspar Wegely, fast zu gleicher Zeit mit den Glasschneidern Gebrüder Schackert, eine Porzellanfabrik in Berlin zu errichten. Wegely erhielt das Privileg für Berlin, die Gebrüder Schackert ließen sich in Basdorf nieder. Was die letzteren herstellten, war jedoch nur eine Art Milchglas, das mattgeschliffen und bemalt wurde. Das Hamburger Museum für Kunst und Gewerbe besitzt eine birnenförmige Kanne mit bunter Blumenmalerei und der Aufschrift „Basdorff".[2] Ein ähnliches Stück mit ganz primitiv gemalten Blumen steht im Berliner Kunstgewerbemuseum.

Wegely wurden alle erdenklichen Erleichterungen gewährt. Er erhielt das am ehemaligen Königstor in der Neuen Friedrichs-

[1] Historische Beschreibung der Chur- und Mark Brandenburg 1751.
[2] Brinckmann, Jahrbuch der Hamburg. Wissenschaftl. Anstalten, Bd. XXI, S. 36.

straße gelegene Kommandantenhaus samt dem Garten, dem dazwischenliegenden Wall und der Bastion als Geschenk; auch wurde ihm Zollfreiheit für die zur Fabrikation notwendigen Materialien zugestanden. An Stelle des Kommandantenhauses errichtete Wegely ein umfangreiches Fabrikgebäude.

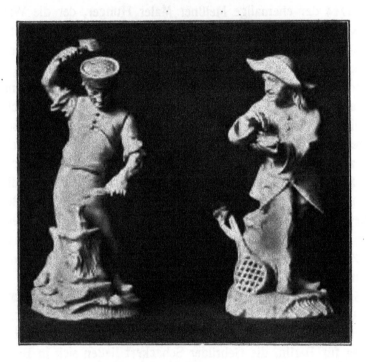

Abb. 66. „Feuer" und „Luft" aus einer Folge der vier Elemente. Fabrik von Wegely. Berlin, 1752—57. Berlin, Kunstgewerbemuseum.

Wegely gelang es im Herbst 1752, mehrere Arbeiter der Höchster Fabrik für sich zu gewinnen. Durch die Beziehungen zu Benckgraff, dem Direktor der Höchster Manufaktur, soll er auch in den Besitz feiner Dosenmasse und eines Brennofenmodells gelangt sein.

Dem außerordentlich geschätzten Miniaturmaler Isaak Jakob Clauce, der kurze Zeit in Meißen tätig war, wurde 1754 die Aufsicht über die Malerei in der Fabrik übertragen. Als Bildhauer wurde

Ernst Heinrich Reichard angestellt, von dem vermutlich die meisten plastischen Arbeiten der Wegelyschen Fabrik stammen. Er wurde später von Gotzkowsky übernommen und soll nach dessen Urteil ein weit vollkommeneres Porzellan als Wegely hergestellt haben.

Als Friedrich der Große während des Siebenjährigen Krieges Sachsen besetzt hielt, benutzte Wegely die Gelegenheit, sich in der Meißener Fabrik genau umzusehen. Seine Hoffnung, Meißener Arbeiter und Modelle entführen zu können, wurde jedoch getäuscht: der König von Preußen hatte dem Armeelieferanten Schimmelmann alle Vorräte verkauft und die Manufaktur verpachtet. Er erwartete, daß Schimmelmann eine Manufaktur in Berlin begründen würde, mußte jedoch im Jahre 1760 auf seine Aufforderung hin eine kühle Ablehnung erfahren. An den Erzeugnissen Wegelys scheint der König wenig Gefallen gefunden zu haben, und Wegely sah sich gezwungen, seine Fabrik schon im Jahre 1757 aufzugeben.

Porzellane der Wegelyschen Fabrik sind nicht allzu häufig. Die ehemals Lüderssche Sammlung, die z. T. in die Sammlung Dosquet, Berlin, übergegangen ist, war besonders reich an Wegely-Porzellan. Wichtige Bestände befinden sich im Berliner Kunstgewerbemuseum, im Kgl. Schloß zu Berlin und im Schloß zu Ansbach. In Privatsammlungen findet sich sonst verschwindend wenig. Berliner Porzellan erfreut sich im allgemeinen nicht der Liebe der Sammler. Das ist um so unbegreiflicher, als das Berliner Geschirr sicher zum besten gehört, was die Porzellankunst in der zweiten Hälfte des 18. Jahrhunderts hervorgebracht hat.

Der Scherben des Wegely-Porzellans ist rein weiß und wenig durchscheinend, die Glasur dünn und farblos. Das Kaolin wußte sich Wegely aus Aue in Sachsen zu verschaffen.[1] Die über einen

[1] Nach den Untersuchungen von Dr. Stein in der chem.-technischen Versuchsanstalt der kgl. Porzellanmanufaktur (mitgeteilt von Dr. Seger in der Tonindustriezeitung 1882, Nr. 52, S. 467/68) enthielt die beim Bau der Berliner Stadtbahn auf dem ehemaligen Fabrikgrundstück von Wegely gefundene fertige Porzellanmasse 82—85% Porzellanerde und 15—18% Feldspat und Quarz. Der auffallend geringe Gehalt an

Meter hohe, durchbrochene Ziervase im Berliner Kunstgewerbe-
museum beweist, daß man technisch schwierige Aufgaben wohl
zu meistern verstand. Weniger sicher beherrschte man die Malerei,
die bei der genannten Vase in kalten Farben ausgeführt werden
mußte. Ein großer Teil der Geschirre und Figuren blieb deshalb
wohl unbemalt.

Eine häufig vorkommende Gattung von Vasen zeigt frei auf-
gelegte Blumen, bisweilen im Verein von Vögeln und Putten. Die
plastischen Verzierungen sind oft bemalt, während der Grund weiß
geblieben ist. Bei den Geschirren fällt die Derbheit und Urwüchsig-
keit der Form auf, wie bei den Figuren. Aus manchen Einzelheiten
darf man schließen, daß die Plastiker sich auch mit der Durch-
bildung der Gefäße befaßten.

Das bekannteste Reliefmuster findet sich an einem Service,
das u. a. für den Generalpostmeister Grafen Gotter in Purpur-
malerei ausgeführt worden ist. Den Rand der Teller zieren ab-
wechselnd glatte Kartuschen und Felder von Gittermuster, um-
faßt von langgezogenen Rocaillen. Bei dem Gotterschen Service
sind im Spiegel das gräfliche Wappen mit dem Posthorn (Gotter
wurde 1752 zum Generalpostmeister ernannt), in den Kartuschen
Segelschiffe gemalt. Dasselbe Servicemuster kommt auch mit
sehr ungeschickt in Unterglasurblau gemalten deutschen Blumen
vor. Eine Terrine mit Maskeronhenkeln und einem Putto als
Deckelknauf bewahrt das kgl. Schloß in Berlin.[1]

Treffliche figürliche Malereien in Purpur finden sich auf
einfachen glatten Teetassen und Kannen. Vielleicht gehen sie auf
den Miniaturmaler Clauce zurück. Als Vorbilder dienten sicher
Kupferstiche, die bisher noch nicht festgestellt worden sind. Den
Rand ziert feinliniges Goldspitzenmuster. Die Purpurmalerei
haben vielleicht die Höchster Arbeiter eingeführt, ebenso wie die

Feldspat und Quarz erklärt die schwache Transparenz des Scherbens.
Im Brand machte sich eine starke Neigung zum Schwinden der Masse
und zum Hervortreten der Formnähte bemerkbar.

[1] Abb. bei Seidel, Friedrich derGroße und seine Porzellanmanufaktur.
Hohenzollern-Jahrbuch 1902. S. 177.

Blumenmalerei in bunten Farben, die an Höchster Dekor erinnert. Einer der Blumenmaler erhebt sich merklich über die anderen. Manche seiner Arbeiten stehen qualitativ auf der Höhe der besten süddeutschen Manufakturen. Als Farben bevorzugte man Purpur, ein schönes lüstrierendes Kupfergrün, Gelb, Blau und ein rötliches

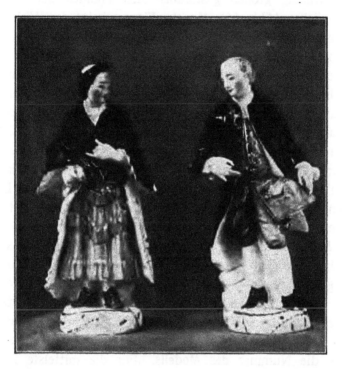

Abb. 67. Kavalier und Dame. Fabrik von Wegely.
Berlin, 1752—57. Berlin, Kunstgewerbemuseum.

Braun. Der eine Maler zeichnet die Blumen streng, der andere bebehandelt sie malerisch breit, ohne feste Kontur. Besonders beliebt ist ein purpurfarbiger gefüllter Mohn.

Die Plastik der Wegelyschen Epoche ist durchaus selbständig. Nur in ganz seltenen Fällen wurden Meißener Modelle benutzt, (z. B. ein Liebespaar mit Vogelbauer), doch hat der Modelleur kaum mehr als das Motiv übernommen. Von der höfischen Sphäre wurde

das Schaffen der Plastiker nicht berührt. Daß Friedrich der Große sich für dieses derbe, bäuerisch plumpe Volk von Gärtnern, Jägern, Marktweibern und Handwerkern nicht begeistern konnte, scheint begreiflich. Und doch haben diese Figuren mit ihrem gedrungenen Körperbau, den dicken Köpfen, grinsenden Gesichtern und übermäßig großen gestikulierenden Händen den Reiz des Ursprünglichen (Abb. 66). Manche Figur scheint der Wirklichkeit abgelauscht zu sein, z. B. ein altes Marktweib, das ein Krebs in den Finger zwickt (Sammlung Dosquet, Berlin). Die Frische der Modellierung, die Schönheit von Masse und Glasur kommt bei den unbemalten Stücken am besten zur Geltung. Die Bemalung klingt an den kräftigen Dekor der Meißener Figuren aus den vierziger Jahren an. Neben einem blassen Rosaviolett finden sich fast nur reine, ungebrochene Farben: Schwarz, Schwarzbraun, Eisenrot, Chromgelb, Blau und Gold. Typisch sind auch „indianische Blumen" als Gewanddekor in freier Anlehnung an Meißen. Die geriefelten Rocaillesockel wurden stets weiß gelassen und mit wenig Gold gehöht.

Die Marke der Fabrik von Wegely ist ein W, das fast stets in Unterglasurblau, seltener eingepreßt oder eingeritzt vorkommt. In der Regel finden sich außerdem noch an den meist geschlossenen Sockeln der Figuren drei übereinander stehende, eingepreßte Zahlen, meist durch eingeritzte, wagerechte Striche getrennt. Die oberste Zahl, meist 1 oder 2, bezeichnet sicher die Masse,[1] die unterste die Nummer des Modells. Für die mittelste Zahl ist eine Deutung noch nicht gefunden. Die Dame in Abb. 67 trägt beispielsweise die untereinander eingepreßten Zahlen 2/90/50, der Kavalier 2/90/49.

[1] Grieninger berichtet in seiner Schrift: „Vom Ursprung und Fortgang der Königlichen Aechten Porzellän Manufaktur zu Berlin": „Der Reichard war von seiner Meinung, daß die Massa und Glasur nach Verschiedenheit der Feuers Grade wenigstens in dreierlei Arten angefertigt werden müßte, nicht abzubringen . . ."

Die Fabrik von Gotzkowsky in Berlin 1761 bis 1763. Die kgl. Porzellanmanufaktur in Berlin seit 1763.

Wie erwähnt, hatte Schimmelmann die Aufforderung des Königs, in Berlin eine Porzellanfabrik anzulegen, abgelehnt. Doch bald darauf erklärte sich der Kaufmann Johann Ernst Gotzkowsky bereit, den Wunsch des Königs zu verwirklichen. Gotzkowsky gewann den Bildhauer Reichard, der unter Wegely gearbeitet und nach Auflösung von dessen Unternehmen auf eigene Rechnung Porzellan fabriziert hatte. Für 4000 Taler wurde ihm das Arcanum mitgeteilt und für 3000 Taler der Vorrat an fertigem Porzellan überlassen. In der Leipziger Straße, an der Stelle des jetzigen Herrenhauses, wurde die Fabrik errichtet. Damals erhielt J. J. Kändler in Meißen die Aufforderung, nach Berlin überzusiedeln. Da er ablehnte, berief man 1761 Friedrich Elias Meyer, einen Schüler Kändlers, als Modellmeister für die Manufaktur. Zugleich mit ihm kam der Landschaftsmaler Karl Wilhelm Böhme und einer der besten Prospekt- und Landschaftsmaler, Johann Balthasar Borrmann, aus Meißen. 1763 folgte ihnen der in der Mosaikmalerei sehr geschickte Karl Jakob Christian Klipfel, der, nebenbei bemerkt, so ausgezeichnet Klavier spielte, daß Friedrich der Große ihn an seinen Kammermusikabenden teilnehmen ließ. Das neue Unternehmen beruhte also, bis auf den bereits unter Wegely tätigen Clauce, fast ganz auf dem Können der vier aus Meißen verschriebenen Künstler.

Die Leitung der Fabrik übertrug Gotzkowsky dem sächsischen Kommerzienrat J. G. Grieninger, der sein Amt bis zum Tode im Jahre 1798 inne hatte. Gotzkowsky geriet bald in Zahlungsschwierigkeiten, und der König, der die Gründung der Fabrik angeregt hatte und Gotzkowsky für viele wertvolle Dienste Dank schuldete, fühlte sich verpflichtet, die Manufaktur im Herbst 1763 für 225000 Taler zu kaufen. Außer dem gesamten Personal von 146 Köpfen übernahm man 30000 rohe und verglühte Geschirre,

10000 gebrannte weiße, 4866 bemalte Porzellane, darunter Etuis, Flakons, Uhrgehäuse, Stock- und Degengriffe, Dosen, Figuren und Gruppen; außerdem 133 Modelle, u. a. Schäfer, Kinder und Tiere.

Der König zeigte damals und auch später das lebhafteste Interesse für seine Manufaktur. In technischen Fragen wußte er ziemlich genau Bescheid. So zeichnete er z. B. in die Schreibtafel Grieningers die Umrisse eines Meißener Verglühofens, als er die Fabrik am 11. September 1763 besichtigte. Die Einrichtungen in Meißen hatte er während des Krieges genau studiert.

Die kgl. Manufaktur genoß allerhand Vergünstigungen, wie Zollfreiheit bei der Einführung von Material; sie erhielt eigene Gerichtsbarkeit und das Recht, ein besonderes Siegel mit Adler und Zepter zu führen. Das Zepter wurde als Fabrikmarke bestimmt. Porzellan der Gotzkowsky-Periode hat sich nur spärlich erhalten.

Abb. 68. Kaffeekanne mit bunten Blumen. Fabrik von Gotzkowsky. Berlin, 1761—63. Berlin, Kunstgewerbemuseum.

Der Unterschied mit den frühesten Erzeugnissen der kgl. Manufaktur ist so gering, daß man bei markenlosen Stücken sehr im Zweifel sein kann, welcher von beiden Perioden sie zuzuweisen sind. Denn der ganze Betrieb wurde ja zunächst unverändert fortgeführt, und erst allmählich gelang eine merkliche Verbesse-

rung der Technik und Steigerung der künstlerischen Qualität. Gotzkowsky verarbeitete fast ausschließlich Passauer Erde. Die Masse ist gelblichgrau, die Glasur bisweilen trüb und schwach lüstrierend. Die Marke der Gotzkowskyschen Fabrik ist ein G in Kursivschrift (ähnlich wie die Marken von Gera und Gotha) in Blau unter der Glasur oder in Blau bezw. Schwarz auf der Glasur. Die Bemalung von Geschirren mit der G-Marke unter Glasur braucht nicht unbedingt aus der Gotzkowsky-Periode zu stammen, da sicherlich eine große Zahl der von der kgl. Manufaktur übernommenen, weiß glasierten Stücke mit der Marke versehen waren. Bei einem Teeservice (im Berliner Kunstgewerbemuseum), das in allen Teilen gleichzeitig bemalt ist, findet sich teils die Gotzkowskysche Marke, teils die Zeptermarke unter der Glasur. Auch bei einem Teegeschirr mit eisenroten „indianischen Blumen" und Goldnetzwerk auf rötlichem Grunde kommt die Gotzkowsky-Marke neben der ganz kleinen Zeptermarke vor. Daß solche Geschirre der frühesten Zeit der kgl. Manufaktur angehören, unterliegt wohl keinem Zweifel. Findet sich die Gotzkowsky-Marke über der Glasur, so ist das betreffende Stück sicher unter Gotzkowsky entstanden; findet sich dagegen die Zeptermarke über der Glasur, so stammt zum mindesten die Bemalung nicht mehr aus der Gotzkowskyschen Zeit (eine Kaffeekanne im „Reliefzierat mit Stäben" und kupfergrüner Blumenmalerei im Berliner Kunstgewerbemuseum).

Auf Veranlassung des Königs wurden Nachforschungen nach brauchbarem Kaolin auf preußischem Boden angestellt. Um 1765 fand man in Ströbel am Zobten in Schlesien Kaolin, das wegen seiner Magerkeit und geringen Bildsamkeit noch mit der bisher verwendeten Passauer Erde gemischt werden mußte. Aus dieser Masse ist u. a. die zweite Lieferung des Tafelgeschirrs für das Neue Palais und das Geschirr für das Breslauer Schloß (1767/68) hergestellt. Wenn auch diese vom Arkanisten Manitius erfundene neue Masse vom keramischen Standpunkt aus unvollkommen erscheinen mag, so ist doch das daraus gebrannte Porzellan wegen seines milden sahnefarbenen Tones und seiner lebendigen Oberfläche das schönste,

das die Berliner Manufaktur hervorgebracht hat. Um 1771 wurde
in Brachwitz bei Halle, später in den Feldmarken Sennewitz und
Morl, ausgezeichnetes Kaolin entdeckt, das die Berliner Manufaktur
noch heute benutzt. Aus dieser Erde wurde seit Oktober 1771 ein
Porzellan von bläulich-weißem Aussehen und großer Härte her-
gestellt, das technisch sicher einen großen Fortschritt bedeutete.
Freilich war es mehr für Gebrauchsgeschirr als für Luxusgeschirr
und Figuren geeignet.

Die Meißener Muster „Ordinair Osier“, „Brandenstein“, „Gotz-
kowskys erhabene Blumen“ (in Berlin unter dem Namen Flora-
muster) und andere sind erst ziemlich spät übernommen worden.
Sie dienten auch nur zur Ergänzung Meißner Services. Bei seinem
Reichtum an originellen Geschirrmustern hatte es die Berliner
Manufaktur nicht nötig, fremde Anleihen aufzunehmen.

Die Geschirre der Gotzkowskyschen Fabrik waren meist
glatt. Bei der birnenförmigen Kaffeekanne in Abb. 68 ist der
in Meißen übliche J-förmige Henkel in einen etwas schwächlichen
geknickten Ast verwandelt. Die Maskenform des Ausgusses ist
auch später noch vielfach beibehalten worden. Die blasse Blumen-
malerei auf der abgebildeten Kanne (in Purpur, Gelb, Maigrün und
Blau) ist charakteristisch für die Gotzkowskysche Periode und die
erste Zeit der kgl. Manufaktur. Die Gefäßform, zum mindesten
aber die plastischen Verzierungen, hat wohl kein Geringerer als
Friedrich Elias Meyer selbst geschaffen. Eins der reizvollsten
Muster, das später „Reliefzierat“ genannte „Radierte Dessin“,
wurde bereits unter Gotzkowsky geschaffen. Ein besonders schönes
Frühstücksgeschirr mit der Jahreszahl 1764 auf der Zuckerdose
(Abb. 69) zeigt weißen Reliefzierat mit Stäben auf dunklem Pur-
purmosaik und „farbige Schäferpartien“. Sie ist in mehreren Samm-
lungen verstreut. Diese Art von Figurenmalerei ist außer von
Borrmann besonders von Böhme gepflegt worden.

1765 bestellte Friedrich der Große für das Neue Palais bei Pots-
dam ein umfangreiches Tafelgeschirr, dessen erste Lieferung noch
in Passauer Erde ausgeführt wurde. Das Muster ist der „Relief-
zierat mit Spalier“, der eine Übertragung des Gotzkowskyschen

„Radierten Dessins" oder Reliefzierats auf das Tafelgeschirr dar-
stellt. Die Ausführung nahm mehr als zweieinhalb Jahre in An-
spruch. Trotz mancher Mängel in Masse und Glasur ist dieses Ser-
vice das künstlerisch vollendetste deutsche Rokokogeschirr, dem
weder Meißen noch irgendeine andere deutsche Manufaktur etwas

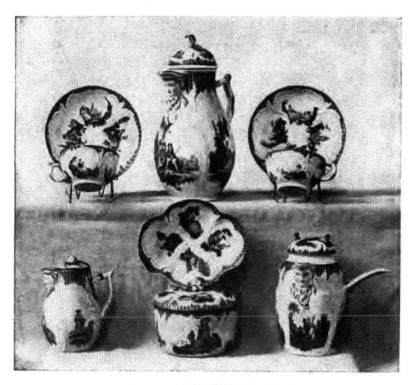

Abb. 69. Kaffeegeschirr im „Reliefzierat mit Stäben". Berlin 1764.

annähernd gleich Vollkommenes zur Seite setzen konnte. Dabei
ist es völlig frei von fremden Einflüssen. Wenn Friedrich Elias
Meyer die Geschirrformen geschaffen hat, was als wahrscheinlich
angenommen werden kann, so hat er sich dem Stil der in den Pots-
damer und Berliner Schlössern tätigen Künstler (z. B. des älteren
und jüngeren Hoppenhaupt) in überraschend geschickter Weise an-
gepaßt. Der größte Reiz dieses Services liegt in der völligen Har-
monie von Muster und Bemalung. Wohl am einheitlichsten sind die

9*

Speiseteller (Abb. 70): feine goldgehöhte Rocaillen verlaufen vom Rand in Windungen nach der Mitte des Spiegels, die durch ein Blumenbukett betont ist. Die von den Rocaillen gebildeten Randzwickel füllt Goldnetzwerk auf orangerotem Grund, drei der sechs Randfelder gelbes Spalier mit goldenen Zweigen. Bunte, halb zer-

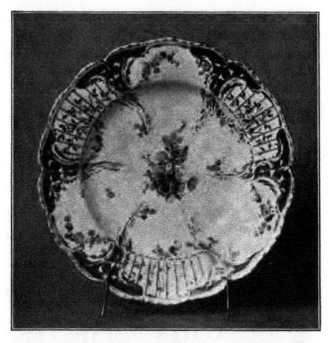

Abb. 70. Teller aus dem Service fürs Neue Palais
Muster „Reliefzierat mit Spalier". Berlin, 1765.
Berlin, Kunstgewerbemuseum.

rissene Blumenschnüre hängen in den drei glatten Randfeldern und unterhalb der Spaliere. Die Blumen sind mit erstaunlicher Leichtigkeit gemalt und heben sich duftig und zart von dem tonigen Grund des Porzellans ab. Die Farbengebung ist noch etwas matt und weist fast die gleiche Skala auf wie die Blumenmalerei unter Gotzkowsky: in der Hauptsache ist es Purpurviolett, Gelbgrün, rötliches Braun und wenig Eisenrot. Neben dem Tafelgeschirr für das Neue Palais („1. Potsdamsches") entstand das Tafelservice für den Markgrafen

von Ansbach (1766), ebenfalls im Reliefzieratmuster, aber mit grünen Randzwickeln ohne Goldmosaik, mit goldenen Spalieren und hellgrünen Blütenzweigen. Das sogenannte „Grüne Tafelservice" Friedrichs des Großen („2. Potsdamsches", 1767) stimmte mit dem Ansbachischen überein, die Blumenmalerei war aber wohl

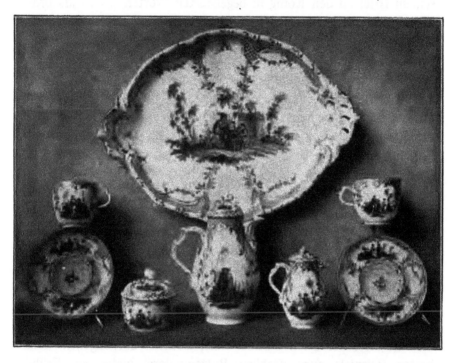

Abb. 71. Tête-à-tête im „Neuzieratmuster" mit eisenroter Malerei nach Watteau. Berlin 1767. Berlin, Kunstgewerbemuseum.

schon in der kräftigeren Farbenskala gehalten, wie sie die Geschirre der zweiten Lieferung zum Neuen Palaisservice aufweisen (1768). In königlichem Besitz ist kein Stück davon erhalten. 1766 erhielt der Fürst Joseph Wenzel von Liechtenstein ein Tafelgeschirr im Reliefzierat mit dem eingepreßten fürstlichen Wappen, mit Gold „angespitzten" Rändern und bunter Blumenmalerei.

Schon früh, etwa um 1763, ist ein anderes reizvolles Muster, der „Neuzierat", entstanden. Wie der Reliefzierat wurde er anfangs

nur bei Kaffeeservicen verwandt und erst später auch auf das Tafelgeschirr übertragen. Im Neuzierat ist das berühmte Tête-à-tête gehalten, das Friedrich der Große dem General de la Motte Fouqué zu Weihnachten des Jahres 1767 überreichen ließ (Abb. 71). Fouqué äußerte sich über die Schönheit dieses königlichen Geschenks in seinem Brief an den König in begeisterten Worten: „la production de votre fabrique de porcelaine est un ouvrage achevé, dont la beauté et le goût surpassent tout ce qu'on peut voir en ce genre." Der Rand des Tabletts („Kredenzschale") ist durch einen leichtbewegten, mit goldenen Zweigen besetzten Bündelstab verstärkt, der an die kräftigen Rocaillegriffe anschließt. Nach der Mitte des Spiegels werden die in flachem Relief gehaltenen Rocaillen des Randes von goldenen Zweigen fortgesetzt. Die Randzwickel füllt „quadrilliertes Goldmosaik". Etwas unvermittelt stoßen die Blattzweige an die in leuchtendem Eisenrot gemalte, isoliert in der Fläche schwebende Figurenszene, während sie bei den Obertassen und Kannen die einzelnen Bildfelder rahmenartig umschließen. Die Malerei in Eisenrot ist eine Besonderheit der Berliner Manufaktur. Das Fouqué-Service und das ganz ähnliche Tête-à-tête im Potsdamer Stadtschloß stellen zweifellos die besten Beispiele dieser Gattung dar. Die figürlichen Szenen sind Stichen nach Watteau entlehnt. Diese Watteau-Szenen wurden auch in karmoisinrotem Purpur oder in bunten Farben gemalt, ebenso wie die Amoretten, die fast stets auf Stichvorbilder nach Boucher zurückgehen. Die besten Beispiele purpurfarbiger Puttenmalerei bieten ein Frühstücksservice, das Friedrich der Große 1764 dem General de la Motte Fouqué schenkte (Teile in der Sammlung v. Dallwitz, Berlin) und das Tafelgeschirr für Schloß Sanssouci (1769/70) mit blaßgelb bemaltem Osiermuster. Einzig in seiner Art ist ein im Museum zu Weimar aufbewahrtes Frühstücksgeschirr mit eisenroter Puttenmalerei und Goldschuppenmosaik auf königsblauem Grund (um 1775).

In den Jahren 1767/68 lieferte die Manufaktur ein umfangreiches Tafelservice für das Breslauer Schloß. Der größte Teil dieses Geschirres wird im Hohenzollern-Museum verwahrt, einige Stücke

besitzt das Kunstgewerbemuseum in Berlin. Das Muster ist der „Antikzierat", der bereits deutlich die Neigung zum Klassizismus erkennen läßt. Um den Rand der Geschirre laufen feine, von blauen Bändern umschnürte Stabbündel, an die sich blaue, von goldenen Rocaillen und Blumenzweigen begrenzte Schuppenfelder anlehnen.

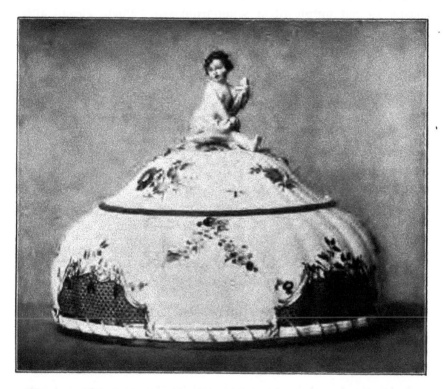

Abb. 72. Wärmglocke aus dem Service fürs Breslauer Schloß. Muster „Antikzierat". Berlin 1767. Berlin, Kunstgewerbemuseum.

Auch finden sich hier wie beim Service fürs Neue Palais gerissene Blumengehänge und großblumige Buketts. Als Deckelknäufe der Wärmglocken (Abb. 72) dienen sitzende Putten mit Früchten oder Getier. Der Rand der Dessertteller ist wie beim Service fürs Neue Palais durchbrochen, dort in Korbgeflecht, hier in rechtwinkeligem Gitterwerk mit kleinen plastischen Blumen auf den Kreuzungsstellen. Die Blumen des Breslauer Services sind größer, bestimmter

in der Zeichnung und kräftiger in der Farbe als beim Service fürs Neue Palais. Wegen dieses Unterschiedes pflegt man auch einen „Maler des Neuen Palais-Services" und einen „Maler des Breslauer Services" zu unterscheiden.

Ein zweites, 1768 bestelltes königliches Service im Antikzieratmuster ist mit purpurrotem Schuppenmosaik bemalt, gleicht aber sonst dem Breslauer Schloß-Service. Bei einem dritten Tafelgeschirr für das Potsdamer Stadtschloß (1770/71) füllt einheitliches Zitronen-

Abb. 73. Radierung von Karl Wilhelm Böhme a. d. Jahr 1765.

gelb die Randzwickel. An diesen drei im Zeitraum von 4 Jahren entstandenen Tafelgeschirren läßt sich der allmähliche Wandel der Blumenmalerei genau verfolgen. Auch die Maler des Breslauer Services verfügten bereits über eine technisch vollendete Farbenpalette, aber sie ließen sich dadurch nicht verleiten, die Freiheit gegenüber dem Naturvorbild zugunsten einer gewissenhaften Naturnachahmung aufzugeben. Die Pracht der Farben, namentlich bei den kleinen gerissenen Blumengehängen, ist unnachahmlich. Die Maler betrachteten die Natur nicht mit dem zergliedernden Auge des Botanikers, sondern mit dem schöpferischen Blick des Künstlers,

und so erscheint uns die heimische Flora wie durch Zauberhand in märchenhaft verklärte Schönheit und Vollkommenheit verwandelt.

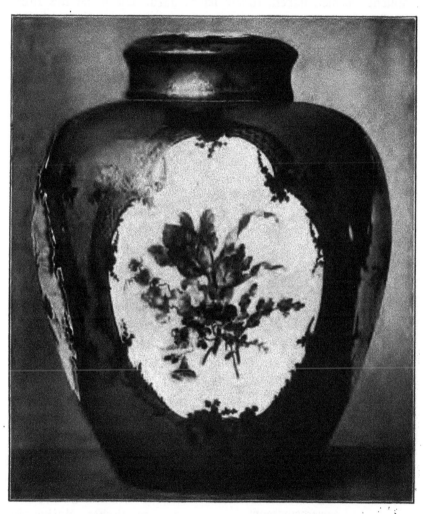

Abb. 74. Vase chinesischer Form. Grund blau unter Glasur.
Berlin, um 1770. Berlin, Kunstgewerbemuseum.

Die Rosenmalerei in der neu erfundenen Purpurfarbe erreichte zu dieser Zeit eine erstaunliche Vollendung. Schon beim Gelben Service für das Potsdamer Stadtschloß macht sich eine pedantischere

Naturauffassung bemerkbar. Auch die Wahl der Blumen (Malven, Glockenblumen, Winden und Gräser), die mehr ätherische und unsinnliche Formen haben, führte leicht dazu. Die Maler des Breslauer Services bevorzugten dagegen mehrfarbige Tulpen, gefüllten Mohn, Ranunkeln, Narzissen und Rosen; dazu kommen beim Roten Service noch Flieder und Nelken. In den siebziger Jahren beginnt die Blumenmalerei zu erstarren, sie wird mehr und mehr schematisch gehandhabt und die Harmonie der Farben artet schließlich in Buntheit aus, die auf dem kaltbläulichen Porzellan der siebziger Jahre besonders kraß wirkt.

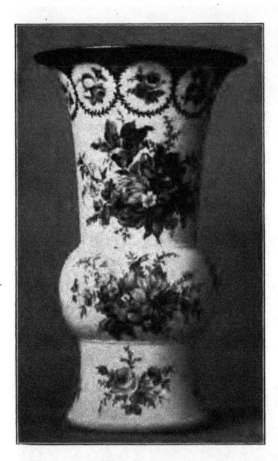

Abb. 75. Vase chinesischer Form mit bunten Blumen. Berlin, um 1775. · Berlin, Kunstgewerbemuseum.

Die hochentwickelte Blumenmalerei der Berliner Manufaktur hat wohl in erster Linie dazu beigetragen, daß Nachahmungen ostasiatischer Motive in der Art von Meißen fast gar nicht aufkamen. Ein Kaffeegeschirr mit „indianischen" Blumen und Goldmosaik auf rotem Grund aus der Frühzeit der Manufaktur (z. T. noch mit der G-Marke) wurde bereits genannt. Neben einem Kaffeegeschirr mit aufgelegten Kirschblüten nach

Meißener Vorbild ist das aber fast das einzige Beispiel. Die Abneigung gegen das Ostasiatische spricht sich deutlich genug in Grieningers eigenen Worten aus: „Die indianische Malerei, welche man von jeher auf dem Meißner Porzellan nachgeahmt hat, ist so unrichtig und geschmacklos als nur möglich." Dagegen wurden in der Zeit zwischen 1770 bis 1780 mit Vorliebe chinesische Vasenformen übernommen, deren glatte Flächen der Blumenmalerei freien Spielraum ließen (Abb. 74/76). Eine ganz seltene Gattung repräsentiert die eiförmige Deckelvase (Abb. 74) mit unterglasurblauem Fond und bunten Blumenbuketts in den ausgesparten Reserven, die von prachtvollen Rahmen in radiertem Gold umsäumt sind. Hier macht sich bereits der Einfluß von Sèvres bemerkbar, ebenso bei der hohen Vase in Flötenform (Abb. 75) mit Rosen in goldenen Kränzen, gelbem Rand und bunten Blumenbuketts. Etwas hart und

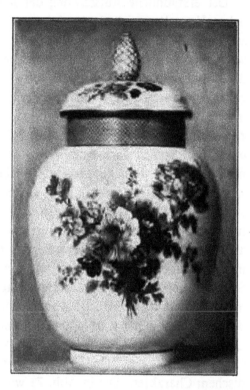

Abb. 76. Deckelvase mit bunten Blumen. Berlin, um 1775. Berlin, Kunstgewerbemuseum.

isoliert stehen die Blumen auf dem Leib der eiförmigen Deckelvase mit Purpurschuppen am Hals (Abb. 76). An dieser Wirkung ist aber auch der bläulich-kalte Ton der neuen Porzellanmasse schuld, die seit den siebziger Jahren fast ausschließlich verwendet wurde.

Von den Geschirrmustern, die in der Übergangszeit vom späten Rokoko zum Klassizismus entstanden, seien das „neuglatte" und

das „königsglatte" Muster genannt. Den Rand beider Muster zieren abwechselnd tropfsteinartige Gehänge und Rocaillen, um die sich beim „königsglatten Muster" noch ein Kranz von Ovalen und kleinen Rosetten legt. Besonders originell ist der „Palmendurchbruch" der Dessertteller des letzten Musters.

Der erstaunliche Aufschwung der Manufaktur unter der königlichen Verwaltung ist nicht zuletzt auf Friedrich II. selbst zurückzuführen, der die Arbeiten der Manufaktur mit scharfem Auge überwachte und bei Bestellungen bis ins einzelne genaue Angaben für die Künstler machte. Bei einem 1783 fürs Charlottenburger Schloß gelieferten Tafelgeschirr, das eine Verbindung des Neuzieratmusters mit dem Modell „Englischglatt" darstellt, tadelte er, nach Grieningers Bericht[1], die Willkür der Maler, die die in Eisenrot gemalten ovidischen Szenen nach einer 1767—71 in Paris erschienenen, von namhaften Künstlern illustrierten Ausgabe von Ovids Metamorphosen kopierten, dabei aber wegen ihrer Unkenntnis der Mythologie oft in sinnloser Weise Figuren wegließen oder hinzufügten[2]. Ein Solitaire im Hamburger Kunstgewerbemuseum ist mit 14 farbigen Szenen aus Lessings „Minna von Barnhelm", nach Stichen Chodowieckis im „Genealogischen Kalender" auf das Jahr 1770 bemalt. Dieses Service sah Chodowiecki, nach seinen Tagebuchaufzeichnungen, 1771 in der Manufaktur in Arbeit. Ähnlich wie Herold in Meißen hat auch der Malereivorsteher Karl Wilhelm Böhme, ein Schwager des Malers Dietrich in Dresden, Radierungen als Vorlagen für die ihm unterstellten Maler geschaffen. Es sind meist Landschaften in holländischem Charakter. Die in Abb. 73 wiedergegebene Radierung von Böhme aus dem Jahre 1765 hat z. B. als Vorlage für die farbige Landschaft auf einer Anbietplatte in der Sammlung v. Dallwitz in Berlin gedient[3]. Das Tête-à-tête, zu dem dieses Tablett gehört, dürfte, ebenso wie die meist ganz schlichten Geschirre mit Malereien in gleichem Genre, um 1775 entstanden sein.

[1] Hohenzollern-Jahrbuch 1902, S. 205.
[2] Bei Foerster, Einige Erzeugnisse der Berliner Porzellanmanufaktur und ihre Vorbilder. Cicerone, II. Jahrg. 1910, S. 547 f.
[3] Eine Abb. der Platte bei Foerster a. a. O., S. 550.

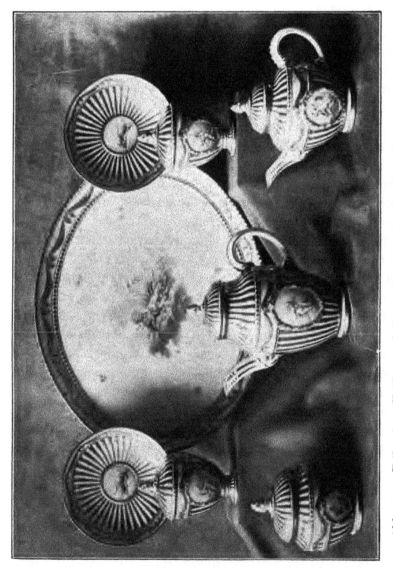

Abb. 77.　Teile eines Kaffee- und Teeservices im Modell „Vasenförmig mit Stäben". Berlin, um 1775—1780. Berlin, Kunstgewerbemuseum.

Das Muster „Neuglatt" ist vermutlich zuerst bei dem 1769 bestellten „Japanischen" Tafelgeschirr für Sanssouci verwandt worden. Dieses Tafelservice ist mit farbigen Chinesenbildern unter freier Benutzung von Stichen nach Boucher bemalt. Aus dem gelben Grund der Ränder sind zusammenhängende ovale, von goldenen Kränzen umrahmte Felder ausgespart mit Streublumen nach Jean Pillement in Eisenrot und Gold. Chinesenmalereien sind im übrigen ganz selten. Ein schönes Frühstücksgeschirr mit farbigen Chinesenbildern nach Boucher besitzt Herr von der Marwitz in Berlin.

Mit der klassizistischen Richtung, die gegen 1780 entschieden zum Durchbruch kam, hat sich der alternde König Friedrich nicht mehr recht befreunden können. Erst unter Friedrich Wilhelm II., der die herrschende englische Stilrichtung bevorzugte, wurde sie offiziell anerkannt. Es ist bezeichnend, daß Friedrich der Große noch zwei Jahre vor seinem Tode (1784) das im Neuzieratmuster gehaltene „Hellblaue Tafelgeschirr" bestellte, während schon 1780 bis 1781 das viel strengere Tafelgeschirr „Englischglatt mit Purpurblumen" geliefert worden war. Bei dem letzteren Geschirr zeigen die Dessertteller bereits gotischen Spitzenbogendurchbruch, ein ausgesprochen englisches Motiv.

Schon um 1779 entstand das ganz klassizistische Muster „Vasenförmig mit Stäben", das sich eng an die Formen gleichzeitigen englischen Silbergerätes und an die Jasperware Wedgwoods anschließt. Bei dem im Berliner Kunstgewerbemuseum aufbewahrten Kaffeegeschirr (Abb. 77), das noch vollzählig mit dem alten Kastenfutteral erhalten ist, steht das vergoldete flache Stabwerk auf blaßgelbem Grund; um den Fries schwingt sich goldenes Tuchgehänge, und in den von Rosenkränzen umrahmten Medaillons schweben musizierende Putten nach Vorbildern von Boucher. Ein verwandtes Muster zeigen die sog. „kannelierten Potpourris", eiförmige Deckelvasen mit flachem Stabwerk, Akanthuskranz am Fuß, gräzisierendem Schulterfries und Adler als Deckelbekrönung. In den Feldern der Medaillons sind in der Regel Porträts gemalt. Für Speisegeschirre ist das „Kurländer Muster" besonders beliebt gewesen. Es entspricht freilich mit seinen etwas schwerfälligen, eckigen Formen mehr dem zopfigen Geschmack der bürgerlichen Kreise.

Seit Beginn der achtziger Jahre waren Silhouettporträts die große Mode. Spezialist auf diesem Gebiet war der Maler Dittmar, der bald die zahlreichen Aufträge nicht mehr allein bewältigen konnte. Das Hohenzollernmuseum bewahrt ein Kaffeeservice mit den Silhouetten und Namenszügen von Mitgliedern der königlichen Familie (um

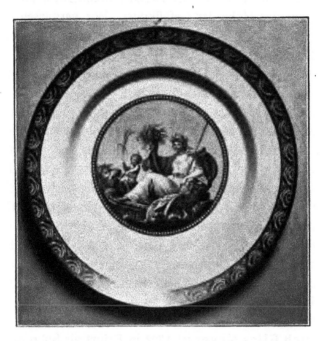

Abb. 78. Teller mit der Allegorie der „Erde", braun in braun, nach Cipriani, Stich von Bartolozzi. Berlin, um 1805. Berlin, Kunstgewerbemuseum.

1780). Gewöhnlich sind die Silhouetten auf Geschenktassen gemalt worden.

Eine Belebung erfuhr die erstarrte Blumenmalerei gegen Ende des 18. Jahrhunderts durch den Malereivorsteher Schulze (1787 bis 1823). Auf ihn gehen die zarten „en terrasse" gemalten wachsenden Blumen auf Potpourrivasen und Speisegeschirren zurück.

Der Empirestil brachte eine Vergröberung der Gefäßformen, die meist glatt gehalten waren. Die Imitation farbigen Gesteins führte

dazu, daß das Weiß des Porzellans unter der Bemalung bald völlig verschwand. Das Gefühl für das Material ging damit mehr und mehr verloren. So blieben auch die Versuche von Schinkel, Strack und anderen, die Manufaktur vor dem künstlerischen Verfall zu bewahren, ohne nachhaltige Wirkung.

Die figürliche Plastik der Berliner Manufaktur steht durchaus nicht auf der Höhe der Gefäßkunst. Wir vermissen, bei aller Achtung vor der technischen Beherrschung des Materials, ganz wesentliche, für den Porzellanstil charakteristische Züge. Nur bei den frühsten Figuren von Friedrich Elias Meyer entdeckt man noch einen Hauch der frischen, lebendigen Art, die die Meißener Arbeiten des Künstlers auszeichnet. Die späteren Figuren Meyers und seiner Gehilfen sind viel ausdrucksloser und konventioneller in Form und Gebärde. Auch der Dekor ist kraftlos und in seiner Eintönigkeit ohne dekorative Wirkung. Man kann es begreifen, weshalb die meisten Porzellansammler, sofern sie nicht Spezialisten sind, die figürliche Plastik der Berliner Manufaktur grundsätzlich ablehnen.

Über die Modelleure der Manufaktur sind wir durch die sorgfältigen Forschungen von Georg Lenz sehr gut unterrichtet. Wir wissen nun auch, daß neben dem langjährigen Modellmeister Friedrich Elias Meyer (1761—85) sein Bruder Wilhelm Christian Meyer einen wesentlichen Anteil an der Herstellung der Figurenmodelle hat.

Friedrich Elias Meyer ist 1723 in Erfurt als Sohn eines Bildhauers geboren. Seit 1732 lernte er beim Hofbildhauer Grünebeck in Gotha und trat dann in die Dienste des Fürsten Heinrich zu Sondershausen, der ihn zum Hofbildhauer ernannte. Herzog Ernst August von Weimar schickte ihn zur weiteren Ausbildung nach Berlin. 1745 finden wir ihn in Dresden, von 1748 bis 1761 in Meißen als Gehilfen Kändlers. Mit diesem hat er sich anscheinend sehr schlecht vertragen, so daß ihm die Berufung als Modellmeister an die Berliner Manufaktur sehr gelegen kam.

Unter Gotzkowsky war Friedrich Elias Meyer der einzige Bildhauer von Bedeutung.

Zu den frühesten Arbeiten von Meyer gehören eine Reihe von

Putten als Verkörperungen vierschiedener Berufe und einige Vögel, darunter am häufigsten Wachteln mit einer Weizenähre. Das Berliner Kunstgewerbemuseum besitzt einen Putto als Jäger mit Pfeil und Bogen und erlegtem Rehbock, und einen zweiten als Ziegenhirten mit einem Böcklein auf der Schulter. Beide dürften noch unter Gotzkowsky entstanden sein und zu den „Kindern" gehören, die die königliche Manufaktur mit einer Reihe von Tiermodellen von Gotzkowsky übernahm. Sie zeigen den für die Gotzkowskyschen Erzeugnisse charakteristischen geschlossenen „Backsteinsockel" mit leichten Brandrissen am Rand und einem eingeritzten Strich bzw. Strich mit Punkt = !. Man kann als ziemlich sicher annehmen, daß die in der königlichen Manufaktur entstandenen oder vollendeten Stücke mit der Zeptermarke über oder unter der Glasur gezeichnet wurden. Die eigentümliche Beinstellung, die Verdrehung des Oberkörpers, die Wendung des Kopfes nach der einen Schulter, die lebhaft seitwärts geworfenen Arme, die gespreizten Finger, die Grübchen in dem freundlich lächelnden Gesicht — das alles sind typische Kennzeichen der Meyerschen Figuren. Viel Gemeinsames mit Meißen findet sich auch in der Bemalung der frühsten Berliner Figuren. Bei einem Schreibzeug mit Merkur und Amor (Kunstgewerbemuseum, Berlin) ist der kupfergrüne Mantel des Götterboten mit „indianischen Streublumen" in Purpur und Gold dekoriert. Haar und Augen der frühen Figuren sind fast stets braun.

In der Gotzkowsky-Zeit entstand auch eine Plat de Menage mit vier Elementenfiguren, die beim Tafelgeschirr für das Neue Palais mit verwendet worden ist. Feuer und Luft sind als männliche Figuren mit brennendem Holzscheit und Tabakspfeife bzw. einem auf dem Dudelsack blasenden Schäfer, das Wasser als weibliche Figur mit Henkelkorb und Wassertopf verkörpert. Das Gewand der „Erde" (Abb. 79) ist blaßgelb mit blauvioletten Säumen, das Halstuch kupfergrün und blauviolett. Die schilfartigen Rocaillen des dreiseitigen, bogenförmig geschweiften Sockels sind mit Gelbbraun gehöht. Diese Farbenzusammenstellung ist für die Frühzeit charakteristisch, ebenso die dicke, am Teilungsstrich eingeschnürte Zeptermarke. Bei den Elementenfiguren fällt die gezierte, un-

natürliche Bewegung und das stereotype Lächeln schon etwas unangenehm auf. Immerhin wird man ihnen vor den späteren Modellen der siebziger Jahre den Vorzug geben. Die gelblich-graue Masse der Frühzeit wirkt auch viel angenehmer als die bläulich-weiße, die seit den siebziger Jahren üblich war.

Die Namen der Modelleure, die seit der Übernahme der Manufaktur durch den König tätig waren, finden sich fast lückenlos in den Akten. Die dem Modellmeister Meyer unterstellten Bildhauer sind durch die jährlichen Abrechnungen bis zum Jahre 1774 bekannt. Ferner existiert ein Verzeichnis sämtlicher Modelleure, Bossierer und Former von 1787, das vielleicht nicht alle in der Zeit von 1774 bis 1787 beschäftigten Modelleure nennt. Erhalten ist schließlich das Inventar der Figuren, die beim Übergang der Gotzkowskyschen Manufaktur in königlichen Besitz übernommen wurden, ebenso ein Modellbuch, das fast sämtliche Figurenmodelle der friderizianischen Zeit anführt. Die Manufaktur besitzt außerdem noch den größten Teil der alten Formen oder Gipsabgüsse der Modelle mit den Nummern des alten Modellbuches, so daß die Forschung außerordentlich erleichtert wurde.

Aus den jährlichen Abrechnungen geht hervor, daß Friedrich Elias Meyer nach Möglichkeit alle Arbeiten, die er mit seinem Gehilfen nicht bewältigen konnte, seinem Bruder Wilhelm Christian Meyer übertrug. Da der Modellmeister für seine Tätigkeit ein festes Gehalt bezog, darf man annehmen, daß, mit wenigen Ausnahmen, alle Figurenmodelle bis etwa 1771 von ihm selbst herrühren oder wenigstens unter seiner Leitung entstanden sind, soweit nicht in den Abrechnungen ausdrücklich sein Bruder W. Chr. Meyer genannt ist. Für die Zuschreibung der Modelle an Friedrich Elias Meyer sind, namentlich in der ersten Zeit, auch stilistische Gründe maßgebend.

Wie erwähnt, hat die noch unter Gotzkowsky entstandene Plat de Menage mit den vier Schäferfiguren als Elementen beim Geschirr fürs Neue Palais wieder Verwendung gefunden. Fr. E. Meyer modellierte hierzu noch vier stehende Gärtner und Gärtnerinnen mit Konfektkörben als Verkörperungen der Jahreszeiten und sitzende Schäferfiguren mit kürbisförmigen Senfgefäßen.

Ein frühes Modell Fr. E. Meyers ist auch die auf Wolken stehende Venus mit schlummerndem Amor zu Füßen und einem sich schnäbelnden Taubenpaar. Sie hält den goldenen Apfel in der Hand, den Paris, die das Gegenstück bildende Figur, ihr zugesprochen hat. Von der Venus ist bisher nur eine ganz frühe Ausformung in der Sammlung von der Marwitz in Berlin bekannt. Das ursprüngliche Modell ist durch „Aufreparieren" in späterer Zeit immer charakterloser geworden. Die frühe Ausformung ist ziemlich völlig und fast derb in den Formen. Auf dem biegsamen Hals sitzt ein ausgesprochenes Rokokoköpfchen mit Stumpfnäschen und gepudertem Haar. Die späteren Änderungen hat wahrscheinlich Johann Georg Müller vorgenommen. Er hat aus der Venus eine langweilige Puppe gemacht, indem er sie dem klassizistischen Geschmack anpaßte und vor allem die charakteristische spiralförmige Drehung des Körpers, die an Giovanni da Bologna erinnert, milderte. Von Fr. E. Meyer stammt auch das Modell zu einer korbtragenden weiblichen Figur, die beim Tafelaufsatz des Breslauer Services und beim „Paille Osier"-

Abb. 79. Allegorische Figur „Die Erde", aus einer Folge der vier Elemente. Berlin, um 1765. Berlin, Kunstgewerbemuseum.

Service für das Schloß Sanssouci verwendet wurde; ferner der von einer Palme getragene Fruchtkorb mit Japanerin und Kind zum Japanischen Tafelgeschirr und die vier vergoldeten korbtragenden weiblichen Figuren von der Plat de Menage im Berliner Kunstgewerbemuseum (um 1785). Die großen Figuren eines becken-

schlagenden Chinesen und einer Chinesin mit Papagei (1768) sind schon etwas konventionell, sie gewinnen freilich sehr durch eine Bemalung, wie sie die Exemplare des Märkischen Museums in Berlin aufweisen. Zu einer Folge der neun Musen von Friedrich Elias Meyer schuf Wilhelm Christian Meyer einen Apoll im Jahre 1769. Wilhelm Christian Meyer ist 1726 in Gotha geboren. Nach dreijähriger Lehrzeit bei seinem älteren Bruder Friedrich Elias arbeitete er in Leipzig, Berlin, Potsdam und Halle, stand seit 1757 im Dienst des Kurfürsten von der Pfalz in Düsseldorf und des Kurfürsten Clemens August in Bonn und schuf nach seiner Rückkehr nach Berlin seit 1761 eine Reihe monumentaler Figuren und Gruppen. Am bekanntesten sind die acht seit 1824 nach dem Leipziger Platz versetzten Sandsteingruppen, die als Laternenhalter die alte Opernbrücke zierten. An ihnen kann man am besten das für W. Chr. Meyer charakteristische Schema der Gruppenkomposition studieren: es besteht darin, durch die Vereinigung einer sitzenden und einer stehenden Figur die Gruppierung lebendiger zu gestalten. Wir finden das gleiche Schema bei seinen Modellen für die Porzellanmanufaktur. Eine große Bronzestatue der Kaiserin Katharina II. von der Hand W. Chr. Meyers (1786) steht in Jekaterinoslaw. Meyer war seit 1783 Mitglied der Kgl. Akademie der Künste, am 11. Februar 1786 wurde er sogar Rektor; er starb jedoch schon am 11. Dezember desselben Jahres.

Die Tätigkeit Wilhelm Christian Meyers für die Berliner Manufaktur beginnt 1766. In den Abrechnungen dieses Jahres sind fünf Modelle von ihm ohne nähere Bezeichnung, aber mit Angabe der Maße und des Honorars aufgeführt. Höchstwahrscheinlich handelt es sich um die Gruppen „Mars und die Geschichte", „Aeneas und Anchises" (wohl eine Verkleinerung der von Nicolai erwähnten großen Gruppe des Künstlers), „Zeit und Ewigkeit" als Gegenstück zu der von Friedrich Elias Meyer modellierten Gruppe „Zeit und Ruhm", die sitzende Figur der „Ewigkeit" und zwei Puttenfiguren zu einer Standuhr, deren Gehäuse der Bildhauer Stutz modellierte. Zu dieser Zuschreibung berechtigt vor allem auch der Vergleich mit den gesicherten Werken aus den Jahren 1769/70. In dieser Zeit

entstanden: der erwähnte Apoll zu den neun Musen von Friedrich Elias Meyer; fünf satirische Gruppen auf die Freien Künste; die großen sitzenden Figuren Herkules und Venus; Adonis auf dem Ruhebett als Gegenstück zu der vermutlich von Fr. E. Meyer modellierten ruhenden Venus; ein Franziskanermönch als Gegenstück zu einer Nonne; die vier Jahreszeiten als Gruppe einer Flora mit Kindern; die vier Erdteile; die weiblichen Figuren „Erde" und „Wasser" aus einer Folge der vier Elemente. In derselben Zeit entstanden auch eine Reihe von Putten als Götter, fünf Kinder als die fünf Sinne, Puttengruppen als die Freien Künste (z. T. nach Boucher) und zwei tanzende Kinder als Harlekin und Kolombine. Besonders gelungen und volkstümlich im guten Sinn, mit typisch Berlinischem Charakter, ist eine Serie von Kindern als Straßenausrufer. Die beste Leistung W. Chr. Meyers sind aber wohl die Figuren eines Kavaliers und einer Dame im modischen spitzenbesetzten Kostüm (1769). Zwei ausgezeichnet bemalte Exemplare davon besitzt das Berliner Kunstgewerbemuseum. 1770 modellierte W. Chr. Meyer eine große allegorische Gruppe auf die Vermählung des Dauphin von Frankreich mit Marie Antoinette von Österreich. Sie stellt dar, wie Gallia und Austria, mit Krone und Hermelin, zwei flammende Herzen auf einem Altar darbringen. Hier sowohl wie bei den allegorischen und mythologischen Gruppen W. Chr. Meyers ist der Einfluß der in Berlin wirkenden französischen Bildhauer (François Gaspard Adam 1747—59, Sigisbert Michel 1764—70) unverkennbar. Man hat bisher immer auf den stilistischen Zusammenhang hingewiesen und sogar vermutet, daß die im Bildhaueratelier Friedrichs des Großen beschäftigten französischen Künstler zu Arbeiten für die Porzellanmanufaktur herangezogen worden sind. Nach Denina (La Prusse littéraire sous Frédéric II.) soll Friedrich Elias Meyer vom Herzog von Sachsen-Gotha zu François-Gaspard Adam nach Berlin in die Lehre geschickt worden sein. Allein, in der Zeit, wo Adam in Berlin arbeitete, war Friedrich Elias Meyer nachweislich in Dresden und Meißen. Die Bemerkung paßt viel eher auf Wilhelm Christian Meyer. Wahrscheinlich liegt eine Verwechselung der beiden Brüder vor. Friedrich Elias Meyer kam als reifer Künstler aus Meißen, mit

einem sicheren Gefühl für die Grenzen und Möglichkeiten der Porzellanplastik. Er hat sich aber dem Einflusse der französischen Plastiker nicht ganz entziehen können. Durch Wilhelm Christian Meyer wurde die Figurenplastik der Berliner Manufaktur in eine Richtung gedrängt, die dem Wesen des Porzellanstils nicht entsprach und die an Stelle liebenswürdiger tändelnder Grazie das leere Pathos der französischen Akademie setzte. Die Anlehnung an die Monumentalplastik hatte zugleich auch eine unerfreuliche Steigerung der Figurengröße zur Folge.

An dem Hauptwerk der Berliner Manufaktur, dem in den Jahren 1770/72 ausgeführten Dessertaufsatz für die Kaiserin Katharina II. von Rußland, hat W. Chr. Meyer hervorragenden Anteil. Die Durchführung des Ganzen ist so einheitlich, daß es schwer sein würde, rein stilkritisch die Modelle der beiden Brüder Meyer feststellen zu wollen, wenn nicht durch die Abrechnungen genau bekannt wäre, welche Arbeiten Wilhelm Christian Meyer ausgeführt hat.

Eine Federzeichnung im Besitz der kgl. Porzellanmanufaktur gibt einen Begriff von der Aufstellung des umfangreichen Dessertaufsatzes mit seinen zahlreichen Figuren, Gruppen und Geschirr. Sie zeigt nur eine Hälfte, da der Aufsatz sich symmetrisch zur Mitte wiederholt. Im Mittelpunkt des Ganzen thront die Kaiserin unter einem von Säulen getragenen Baldachin, der auf einem Stufenpodest ruht. Vor ihr zur Linken steht Themis mit dem von Katharina neu herausgegebenen Gesetzbuch, zur Rechten Justitia, an der Rückseite die geflügelte Fama, die den russischen Wappenschild bekränzt. Auf den vier Sockeln des Unterbaues ruhen Mars, Minerva, Herkules und Bellona. Diese gesamte Mittelgruppe ist bei dem in der Petersburger Eremitage aufbewahrten Original weiß glasiert. Sie kontrastiert dadurch stark mit den übrigen farbigbemalten Figuren und hebt sich wie ein Denkmal heraus. Die Figur der Kaiserin, in breit ausladendem Krinolingewand, mit Krone, Zepter und Reichsapfel, ist nach einem von Erikson gemalten Bild modelliert, das Katharina dem König 1769 übersandt hatte. Um den Thron scharen sich vier Gruppen der verschiedenen Stände des

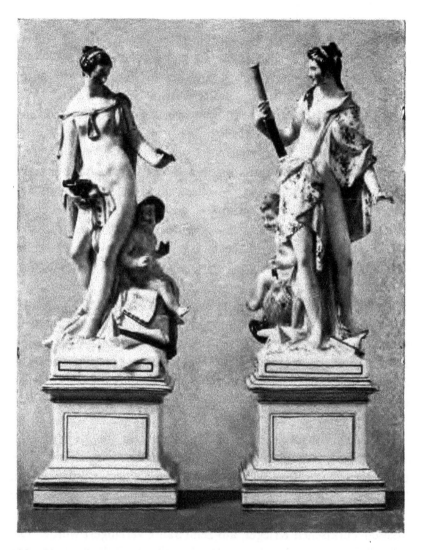

Abb. 80. „Baukunst" und „Astronomie" von W. Chr. Meyer, aus dem Dessertaufsatz für die Kaiserin Katharina II. Berlin 1770—72. Sammlung Dosquet, Berlin.

russischen Volkes. Daran reihen sich zwölf Trophäen mit gefesselten Türken, zwölf einzelne stehende Figuren (Russen, Polen, Kosaken, Tataren, Kalmücken u. a.) als Vertreter der russischen Völker, endlich sieben große allegorische Gruppen auf die Freien Künste (Abb. 80). Dazu kommt noch zahlreiches Tafelgeschirr und -gerät: Teller, Schüsseln, Terrinen, Körbe, Armleuchter, Vasen, Blattschalen und Bestecke. Der Durchbruch der mit Grün und Gold staffierten Dessertteller ist ähnlich wie beim königsglatten Muster. An vier Stellen des Durchbruchs ist der Namenszug der Kaiserin, ein von Lorbeerfestons durchzogenes C mit der Kaiserkrone, angebracht. Auf den Spiegeln der Teller sind farbige Szenen aus dem Russisch-Türkischen Krieg gemalt, die in der Hauptsache von Balthasar Borrmann herrühren. Die Malereien waren teils Stichen nach Wouwermann, David Teniers u. a. entlehnt, teils hat sie Borrmann selbst erfunden, wie z. B. die Verbrennung der türkischen Flotte zu Tschesme.

Für Friedrich Elias Meyer bleiben nach Abzug der von seinem Bruder modellierten Stücke, die durch die jährlichen Abrechnungen urkundlich gesichert sind, die folgenden Modelle übrig: Die Hauptfigur der thronenden Kaiserin, die Figuren Gesetz und Gerechtigkeit und die zwölf Volksfiguren, für die nach Grieningers Bericht Zeichnungen des in Petersburg lebenden Mathematikers Euler als Vorbilder dienten.

Der Dessertaufsatz stellt eine Huldigung für die Kaiserin dar, wie sie galanter kaum erdacht werden konnte. Die leitende Idee des Ganzen stammt zweifellos von Friedrich dem Großen selbst. Nach dem Hubertusburger Frieden hatte Preußen mit Rußland ein Defensivbündnis geschlossen, das 1769, nach Ausbruch des Russisch-Türkischen Krieges, auf zehn Jahre verlängert wurde. Der große Tafelaufsatz, der den vollen Beifall der Kaiserin fand, war ein sichtbares Zeichen dieses zwischen Preußen und Rußland bestehenden politischen Bündnisses.

Die Bemühungen, einen Ersatz für Wilhelm Christian Meyer zu finden, der seit der Vollendung des Katharinenaufsatzes nicht mehr für die Manufaktur gearbeitet hat, waren vergeblich. Weder Johann

Peter Melchior in Höchst noch Dominicus Auliczek in Nymphenburg waren zur Annahme des Postens zu bewegen. Von Samuel Gottlieb Poll, der sich 1771 um die Anstellung bei der Manufaktur bewarb, ist das Probemodell, ein stehender Freimaurer, bekannt. Der im September 1775 angestellte Johannes Eckstein hielt nur

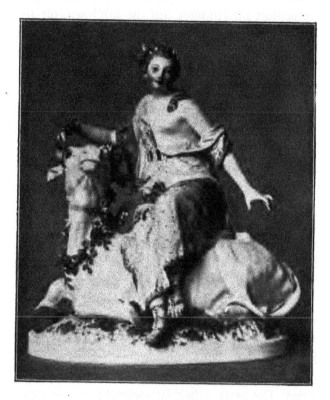

Abb. 81. Europa auf dem Stier. Berlin, um 1775.
Berlin, Kunstgewerbemuseum.

wenige Monate aus. Er modellierte eine Bacchantengruppe, die allegorischen Gruppen „Neugier" und „Schmeichelei", einen polnischen Edelmann und eine polnische Dame, zwei Pferde mit Führer, zwei kleine galoppierende Pferde und die Gruppe zweier Hunde, die sich um einen Knochen balgen.

Als außerordentlich tüchtiger Tierplastiker erwies sich Pe-

drozzi, der in der kurzen Zeit seiner Tätigkeit (1765/66) eine Reihe Modelle für Vögel schuf. Die Reliefs mit mythologischen Darstellungen an einigen großen Schmuckvasen legen Zeugnis ab für sein ungewöhnliches Talent.

Das Vorurteil der Sammler gegen die Berliner Figurenplastik erscheint berechtigt im Hinblick auf die zahllosen, oft recht langweiligen Götterfiguren und Putten, die in der Hauptsache wohl auf Johann Georg Müller, den Nachfolger Fr. E. Meyers als Modellmeister (1785—89), zurückzuführen sind. Im Katalog der Berliner Akademischen Kunstausstellung von 1788 finden sich eine Reihe Porzellangruppen von der Hand Müllers verzeichnet: Apollo und Minerva; Orpheus und Eurydice; Luna und Endymion; Apollo und Dryope; Minerva und Telemach; Vertumnus und Pomona; Mars, Venus und Vulkan; Europa auf dem Stier; die Liebe mit der Hoffnung; die Freundschaft opfert Blumen. Auf Grund dieser gesicherten Werke lassen sich eine ganze Anzahl anderer Arbeiten auf Müller zurückführen. Seine Figuren sind blutleere Geschöpfe mit, ausdruckslosen hölzernen Bewegungen und puppenhaften Köpfen. Eine unsinnlichere Darstellung der Europa auf dem Stier, für die ein Stich von Jeaurat nach S. Le Clerc als Vorbild diente, läßt sich schlechterdings nicht denken (Abb. 81). Die Gruppen wirken wie lebende Bilder mit schlecht gestellten, beziehungslosen Figuren (Abb. 82). Der bläuliche Ton des Porzellans der achtziger Jahre und die dürftige Bemalung kommen den Figuren überdies nicht zugute. Ein Teil der Modelle Müllers ist auch in Biskuit ausgeführt worden. Die beste Arbeit ist vielleicht ein aus vier Biskuitgruppen bestehender Aufsatz, der vermutlich zur Vermählung von Maria Anna, der Tochter des Fürsten Adam Czartorisky, mit dem Prinzen Friedrich Ludwig Alexander von Württemberg im Jahre 1784 modelliert wurde. Die Mittelgruppe zweier kniender und sich umarmender Frauengestalten beiderseits einer Urne ist nicht ohne Reiz.

Die Bemalung der Figuren hält sich in den ersten Jahren noch an Meißner Vorbilder. So finden sich als Gewandmuster Päonien auf farbigem Grund, doch in einer Farbenzusammen-

stellung, die mit Meißen nichts gemein hat. Auffallend ist die sparsame Verwendung von Gold unter Gotzkowsky. Die Rocaillesockel wurden vielfach mit Gelbbraun statt mit Gold gehöht. Die Gewänder sind in verschiedenem Gelb, Blauviolett, tiefem Purpur und Kupfergrün gemalt.

Seitdem die akademische Richtung eines W. Chr. Meyer sich durchsetzte, änderte sich auch die Bemalung der Figuren, im allgemeinen aber nicht nach der erfreulichen Seite. So stehen oft große farbige Flächen in krassem Mißklang nebeneinander, z. B. Maigrün neben Eisenrot, oder Maigrün neben Blaßviolett. Doch fehlt es nicht an Beispielen wirklich geschmackvoller Bemalung und origineller Gewandmusterung. Strich- und Punktmuster, farbige Streifen und zarte Streublumen (z. B. in Violett und Gold) sind eine besondere Spezialität der Berliner Manufaktur.

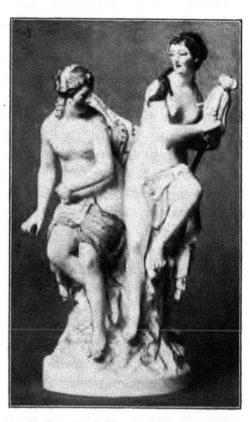

Abb. 82. Parzen. Berlin, um 1780.
Berlin, Kunstgewerbemuseum.

Für Porträtplastik hatte Friedrich Elias Meyer eine ausgesprochene Begabung. Er modellierte 1765 in flottem malerischen Stil das weiß glasierte ovale Reliefbild des Manufakturdirektors Grieninger mit seiner Familie (Hamburger Museum); etwa zur gleichen Zeit als Gegenstücke sein eigenes Bildnis in der Werkstatt und das seiner Gattin, geb. Lucius. Im Gegensatz zu diesen lebendigen und

frischen Arbeiten stehen die trocken und sachlich aufgefaßten Biskuitreliefs späterer Jahre, die sich dem Medaillenstil der Zeit nähern und die vielleicht auch auf vorhandene Vorbilder zurückgehen. Das Medaillonbildnis der Nichte Friedrichs des Großen, Friederike Sophie Wilhelmine, Gemahlin des Erbstatthalters Wilhelm V. von Oranien, trägt die Bezeichnung: „F. Meyer fecit: Berl. 1773" (Keramische Sammlung der Berliner Manufaktur). Ein anderes Biskuitrelief mit dem Brustbild der Großfürstin Maria Fedorowna in glasierter Umrahmung ist signiert: „(Me)ier Berl. 1777". Schöpfungen Meyers sind wahrscheinlich die kleine 1774 entstandene, sehr lebendige Bildnisbüste von Voltaire und das Gegenstück, der Marquis d'Argens. Das Exemplar der ersteren, das Friedrich der Große im Jahre 1775 dem Philosophen schenkte, ist ins Hohenzollernmuseum gelangt. 1778 hat Fr. E. Meyer eine Biskuitbüste Friedrichs des Großen in Panzer und Hermelin auf hohem Postament modelliert. Die Züge sind starr und wenig ähnlich geraten, da der König keine Porträtsitzung gewähren wollte. Chodowiecki berichtet in seinem Tagebuch unterm 14. Oktober 1777, daß der König dem Modellmeister empfahl, einen alten Affen als Vorbild für sein Porträt zu nehmen.

Bedeutungslos sind die Biskuitporträts von der Hand des Modellmeisters J. G. Müller: Friedrich der Große (1785), Prinz Heinrich, Friedrich Wilhelm II. und Gleim (1787).

Mit dem Tode F. E. Meyers war die ältere noch im Rokoko wurzelnde Richtung mit einem Schlage beseitigt und man wandte sich nun ganz entschieden dem Klassizismus zu, der von Friedrich Wilhelm II. lebhaft gefördert wurde. In der Folgezeit trat insofern ein Umschwung ein, als außerhalb der Manufaktur stehende Künstler mit der Herstellung von Entwürfen und Modellen für ganze Dessertaufsätze, Gruppen und Figuren betraut wurden. Der langjährige Modellmeister dieser Periode, Johann Carl Friedrich Riese (1789—1834), war keine schöpferische Persönlichkeit, aber ein gewissenhafter und verständnisvoller Mitarbeiter dieser Künstler. Die klassizistische Richtung geht in der Hauptsache auf den Architekten Hans Christian Genelli zurück, der eine Zeit lang bei der Manu-

faktur angestellt war. Genelli schuf 1788 den Entwurf zu einem Dessertaufsatz in Biskuitporzellan, der u. a. bei der Vermählung der Prinzessin Wilhelmine, Tochter Friedrich Wilhelms II., mit dem Erbstatthalter der Niederlande im Jahr 1791 die Hochzeitstafel schmückte. Genellis Freund Gottfried Schadow entwarf hierfür fünf sitzende Götterfiguren: Jupiter, Vulkan, Neptun, Iris und Kybele. Genellis Zeichnungen zu den vier Fruchtschalen mit den Gruppen der vier Jahreszeiten, die Riese ausführte, sind noch in der Berliner Porzellanmanufaktur erhalten. Auf Genellis Entwurf geht vermutlich auch der von Riese modellierte reizvolle Tafelaufsatz zurück, der bei der Hochzeit des Kronprinzen Friedrich Wilhelm mit der Prinzessin Luise von Mecklenburg-Strelitz (24. Dezember 1793) aufgestellt war. Er zeigt eine Schar

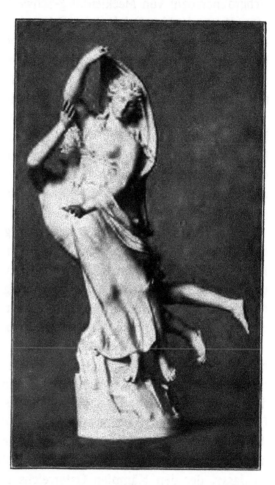

Abb. 83. Zephir und Psyche aus einem Tafelaufsatz. Berlin 1793. Berlin, Kunstgewerbemuseum.

leichtfüßiger Mädchen, die mit Blumengirlanden in den Händen um die Gruppe des Amor-Psyche-Paares (eine Nachbildung der bekannten Antike im Kapitolinischen Museum) den Reigen tanzen.

Riese hat dieses wohlgelungene kleine Werk bei einem größeren Biskuitaufsatz wieder verwendet, der 1800 in der Berliner Kunstausstellung gezeigt und 1801 von Friedrich Wilhelm III. an die Erbgroßherzogin von Mecklenburg-Schwerin als Hochzeitsgeschenk gesandt wurde (das Original im Schweriner Museum). Die Amor-Psyche-Gruppe mit den tanzenden Nymphen wiederholt sich hier beiderseits von einem figurenreichen Mittelstück mit der Entführung der Psyche durch Zephir (Abb. 83), um das sich vier von Grazien und Horen getragene Fruchtkörbe gruppieren.

Der umfangreichste Tafelaufsatz Rieses, der „Berg Olympos", ist im Katalog der Berliner Kunstausstellung vom Jahr 1800 näher beschrieben. Genelli lieferte auch hierfür den Entwurf. Fragmente dieses Tafelaufsatzes, Reliefs mit tanzenden Musen, Faunen, Satyrn und wilden Tieren, bewahrt die Keramische Sammlung der Berliner Manufaktur.

Rieses beste Arbeit ist wohl die Biskuitgruppe, die darstellt, wie Friedrich der Große dem kleinen Friedrich Wilhelm, dem späteren König Friedrich Wilhelm III., beim Spielen den Federball, der ihn unversehens getroffen hatte, auf hartnäckiges Drängen des Prinzen mit den Worten zurückgibt: „Du bist ein braver Junge! — Dir werden sie Schlesien nicht wieder nehmen."

An zwei Biskuitgruppen hat Riese nur mittelbaren Anteil. Die eine stellt eine Allegorie auf die Stiftung des Fürstenbundes dar und ist vermutlich nach einer Skizze Schadows im Jahr 1785 von Alexander Trippel modelliert und von Riese in Biskuit ausgeführt worden. Das Gegenstück hierzu, eine Allegorie auf den Frieden zu Basel im Jahre 1795, ist schon 1792 modelliert. Die Gruppe sollte die Vermittlerrolle verherrlichen, die Friedrich Wilhelm III. beim Frieden zu Jassy, der den Kämpfen Österreichs und Rußlands gegen die Türkei ein Ende machte, übernommen hatte. Wegen des hereinbrechenden Koalitionskrieges wurde die Gruppe für eine friedlichere Zeit zurückgestellt und drei Jahre später als „Allegorie auf den Baseler Frieden" wieder hervorgeholt.[1] Nach der „Modengallerie"

[1] Lenz, Kriegsandenken der königlichen Porzellanmanufaktur zu Berlin. Hohenzollern-Jahrbuch 1914 S. 179.

von 1795, die einen Umriß der Gruppe bringt, stammt die „Erfindung der Skizze von Schadow, die Ausführung in Ton von dem Modelleur Schwarzkopf und in Biskuitporzellan von dem ersten Modelleur und Vorsteher des Massekorps Riese".

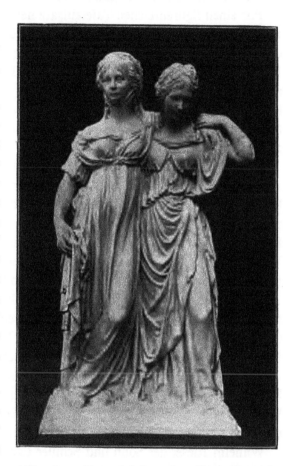

Eines der reizvollsten Werke der Berliner Manufaktur ist die verkleinerte Nachbildung der Schadowschen Doppelstatue der Kronprinzessin Luise und ihrer Schwester Friederike nach dem 1797 in Marmor vollendeten Original im Berliner Stadtschloß. Für die Gipsmodelle hierzu und für die Büsten der beiden Prinzessinnen erhielt Schadow im November 1798 500 Taler aus der Manufakturkasse.

Abb. 84. Doppelstatue der Kronprinzessin Luise und ihrer Schwester Friederike von Schadow. Berlin, um 1797. Höhe 54 cm. Berlin, Kunstgewerbemuseum.

Zweifellos hat Schadow bei der Verkleinerung der Doppelstatue selbst die letzte Hand angelegt und, dem Wunsch der Manufakturkommission entsprechend, auch die ersten Ausformungen überwacht. Die wenigen alten Ausformungen lassen in der Tat kaum etwas von den Feinheiten des Originals vermissen (Abb. 84). Schadows Büsten

Friedrich Wilhelms II. und Friedrich Wilhelms III. sind ebenfalls verkleinert in Biskuit hergestellt worden.

Für einen figurenreichen Tafelaufsatz nebst Tafelgeschirr für den Herzog von Wellington, ein Geschenk Friedrich Wilhelms III. an den siegreichen Heerführer zur Erinnerung an den gemeinsamen Kampf gegen Napoleon, modellierte Schadow im Jahr 1818 die allegorischen Figuren der Flüsse Duero, Ebro, Kaitna und Sambre. Der Aufsatz kostete 28452 Taler. Schadows letzte Arbeit für die Manufaktur war die Gruppe „Die Weinsbergerin" aus dem Jahre 1844.

Riese hat sich neben den figürlichen Arbeiten auch mit Erfolg auf dem Gebiet des Bildnisses bewegt. Von ihm rühren u. a. die beiden Rundmedaillons der Manufakturdirektoren Grieninger (1791) und Klipfel (1798) her. Er wagte sich aber auch, nicht immer mit Erfolg, an lebensgroße Büsten in Biskuitporzellan. An die berühmten Vorbilder Gottfried Schadows reichte er freilich nicht im entferntesten heran. Eine Büste Friedrichs des Großen (bez.: „Riese fecit 1805") ist starr im Ausdruck und allzu peinlich nach der Ecksteinschen Totenmaske gearbeitet. Von einer zweiten Büste des Königs (1811) existiert anscheinend nur noch das Tonmodell in der kgl. Porzellanmanufaktur. Erstere stellt Friedrich d. Gr. im Uniformrock, letztere im pelzverbrämten Umhang als antiken Heros dar. Das Hohenzollernmuseum bewahrt eine lebensgroße Büste Friedrich Wilhelms III. (bez. u. datiert 1803), das Berliner Kunstgewerbemuseum eine Büste des Grafen Rheden (um 1805).

Wilhelm Riese, der Sohn und Schüler Carl Friedrich Rieses, hat der Manufaktur manche wertvollen Modelle geliefert. Von ihm stammen u. a. die reizenden liegenden Kinderfiguren als Jahreszeiten. Er war Nachfolger seines Vaters als Modellmeister von 1834 bis 1841.

Über die Marken der Berliner kgl. Porzellanmanufaktur mögen hier noch einige Angaben folgen. In keinem der üblichen Markenbücher finden sich zuverlässige Wiedergaben oder gar Zeitbestimmungen der in den einzelnen Stilphasen ziemlich unterschiedlich gezeichneten Marken. Fürs 19. Jahrhundert ist die 1905 von der Berliner

Manufaktur herausgegebene Markentafel zuverlässig. Fürs 18. Jahrhundert lassen sich eine Reihe charakteristische Markentypen festlegen. Durch Kabinettsorder vom 16. Oktober 1763 wurde als Marke der kgl. Manufaktur das Zepter bestimmt. Es wurde stets in Blau unter der Glasur aufgemalt. Nur die von Gotzkowsky übernommenen, fertig gebrannten und nicht markierten Porzellane sind nachträglich mit dem Zepter in Blau auf der Glasur markiert worden. In den ersten Jahren ist das Zepter noch klein und unausgeprägt. Erst um 1765—70 wird es größer und kräftiger, mit starker Schwellung oberhalb des Teilungsstriches, dreizackiger Gabelung an der Spitze und einer ovalen und einer runden Perle als Knauf unterhalb des Teilungsstriches. Um 1767 wird das Zepter schlanker, in den siebziger Jahren verliert es mehr und mehr von seiner ursprünglichen Form und schließlich artet es aus in eine Linie mit dreifacher Gabelung und Teilungsstrich. Der Knauf ist nur wenig markiert.

Die Fabrik zu Fürstenberg seit 1753.[1]

Einer der zahlreichen Abenteurer und Schwindler, die sich an die kleineren deutschen Fürsten herandrängten und sie unter allerhand Vorspiegelungen zur Gründung von Porzellanfabriken zu bewegen wußten, ein gewisser Johann Christian Glaser aus Bayreuth, hatte schon seit 1747 Herzog Carl I. von Braunschweig durch Porzellanversuche im Schlosse Fürstenberg zu täuschen und hinzuhalten vermocht, bis er endlich als Betrüger entlarvt wurde. Erst als es dem energischen Oberjägermeister v. Langen im Jahre 1753 glückte, den Direktor der Höchster Manufaktur, Johannes Benckgraff, zu gewinnen, kam das Unternehmen in Gang. Zugleich mit Benckgraff traten sein Schwiegersohn, der Maler Johannes Zeschinger, und der Poussierer Simon Feilner aus Höchst in die Fürstenberger Fabrik ein. Benckgraff starb bereits nach wenigen Monaten, doch befand sich das „Arcanum" sowie das Modell eines

[1] Vgl. Christian Scherer, Das Fürstenberger Porzellan. Mit 180 Abb. Berlin 1909. Georg Reimer.

Höchster Brennofens in den Händen des Oberjägermeisters. Das
Kaolin bezog die Fabrik anfangs aus Hafnerzell bei Passau, später
fand man in der Nähe von Fürstenberg, im Dorfe Lenne, eine
Erde, die aber trotz langwieriger Reinigungsprozesse einen grauen
bis gelblichen Scherben ergab.

Die Störungen, die der Siebenjährige Krieg mit sich brachte,
waren empfindlich, und nur durch das tatkräftige Eingreifen des
Herzogs Carl blieb die Fabrik vor dem Zusammenbruch bewahrt.
Im allgemeinen war die Zeit unter der Verwaltung des Bergamts-
assessors Trabert (1763—69), der v. Langen verdrängt hatte, keine
glückliche. Erst seit den siebziger Jahren, unter dem Bergrat
Kaulitz und dem Hüttenreuter Kohl, entfaltete die Manufaktur
eine rege Tätigkeit. Damit begann ihre eigentliche Blütezeit, die
etwa bis zu Kohls Tod (1790) anhielt. Der Aufschwung der Fabrik
war eine Folge der strafferen Organisation des gesamten Betriebes,
mannigfaltiger technischer Verbesserungen und schließlich auch
der Maßnahmen zur Hebung des künstlerischen Niveaus. 1774
wurde die Buntmalerei endgültig nach der Residenz Braunschweig
verlegt, zugleich mit dem Herzoglichen Kunstkabinett, dessen
Kupferstiche, Elfenbeinarbeiten und Bronzen den Künstlern der
Manufaktur eine Fülle von Anregungen boten, wie sich bis ins
einzelne nachweisen läßt. Trotz mancher Anleihen bei den be-
rühmteren anderen deutschen Manufakturen hat die Fürsten-
berger Fabrik in dieser Blüteperiode viel Originelles geschaffen.

Ein starker fremdländischer Einschlag macht sich in der folgen-
den Periode bemerkbar, als die Fabrik unter der Leitung des Fran-
zosen Louis Victor Gerverot stand (1795—1814), der u. a. in Sèvres
gelernt hatte. In der Zeit von 1807—1813 war das Herzogtum
Braunschweig dem Königreich Westfalen einverleibt. Gerverot
wußte damals den in Kassel residierenden Jérôme Napoléon für
die Fabrik zu interessieren.

1859 ging die Fürstenberger Fabrik in Privathände über. Die
alten verbrauchten Formen werden weiter benutzt. Als Marke
führt die Fabrik noch jetzt ein F in Kursivschrift.

Ein Hauptartikel der sechziger Jahre scheinen Dosen und

Tabatièren in Gestalt von Früchten, Tieren u. a. gewesen zu sein, vermutlich von der Hand des Modelleurs Rombrich. Schon frühzeitig wußte man sich Porzellan auswärtiger Manufakturen als Muster zu beschaffen, z. B. 1757 aus Meißen. Eine Sammlung ausgestopfter, „poussierter" oder nach der Natur gezeichneter Tiere

Abb. 85. Teller mit „graviertem Muster" und farbiger Landschaft. Fürstenberg, um 1770. Berlin, Kunstgewerbemuseum.

sollte den Künstlern als Vorbildermaterial dienen. Mit der Malerei wollte es im Anfang nicht recht glücken. Die Versuche mit Purpurfarbe gelangen um 1758. Auf einem Teller mit gitterartigen Durchbrechungen, Reliefrocaillen am Rand und einem in Purpur gemalten Gärtnerpaar nach Amiconi (South Kensington-Museum) findet sich die Jahreszahl 1758 neben der F-Marke. Das Kobaltblau unter der Glasur, die sog. „Feuerfarbe", machte besondere Schwierigkeiten; noch 1767 wird darüber in einer Verfügung des

11*

Herzogs geklagt. Auch das Eisenrot geriet in der ersten Zeit nicht gut und nahm leicht einen kraftlosen, ins Bräunliche spielenden Ton an. Das Grün ist das Schmerzenskind aller Manufakturen gewesen, weil es nie recht auf dem Scherben haften wollte. Wichtig für die Beurteilung der Buntmalerei sind sechs rechteckige, mit Kräutern und Früchten bemalte Porzellanfließen im Herzoglichen Museum zu Braunschweig, deren Entstehung in die Jahre 1759 bis 1760 fällt. Die Malerei ist technisch ziemlich vollkommen, während Masse und Glasur noch viel zu wünschen übrig lassen.

In den fünfziger und sechziger Jahren hat Fürstenberg neben glatten Geschirren, die sich bis auf einzelne plastische Zieraten kaum von den Modellen anderer Manufakturen unterscheiden, vorwiegend Gefäße mit malerisch bewegten, flachen Reliefrocaillen geschaffen, die netzartig sich über die ganze Fläche ziehen und nur kleine Felder für die Malerei freilassen. Es scheint, als ob man aus der Not eine Tugend gemacht hat, um die zahlreichen Fehler in Masse und Glasur zu verschleiern (analoge Beispiele bei Thüringer Fabriken: Veilsdorf, Volkstedt, Gotha). Diese Reliefmuster finden sich weniger bei kleinen Geschirren (Tassen) als bei größeren (Speiseservicen, Vasen, Leuchtern).

Direkte Kopien fremder Modelle, z. B. des Berliner „Reliefzierat mit Stäben" (in Fürstenberg „mit Stabkante"), sind verhältnismäßig selten. Vielmehr zeigen die von fremden Manufakturen übernommenen Geschirrformen fast stets eine originelle Abwandlung. Dazu gehört u. a. das „Neu-Osier-" und das „Brandensteinmuster".

Eines der beliebtesten und selbständigsten Fürstenberger Tafelgeschirre im sog. „gravierten Muster" zeigt der Teller in Abb. 85. Der Rand ist durch Rippen in kleinere glatte und in größere, mit Kartuschen besetzte Felder geteilt, und dazwischen sind stets schmale Streifen mit Schuppen geschoben. Die Maler verstanden es ausgezeichnet, den Reiz dieses originellen Musters durch farbige Staffierung des Reliefs, fein gemalte Blumenschnüre, Buketts oder Landschaften zu erhöhen.

Die an Fuß, Hals und Deckel durchbrochene Potpourrivase

(Abb. 86) mit goldenen Blumen stellt den Typus der Fürstenberger Vasen aus den sechziger Jahren dar. Einem Meißener Modell, das wieder auf einen Entwurf Meissonniers zurückgeht, ist ein häufig vorkommender, zwei- bis dreiarmiger Rokokoleuchter mit gewundenem Fuß und Schaft und ∞-förmigen Armen entlehnt. Nachbildungen Meißener Modelle sind auch vielfach die Uhrgehäuse, Brûleparfums und die helmförmigen „Lavoirkannen". Zu den selbständigen Arbeiten gehören die verschiedenen, aus krausem Muschelwerk aufgebauten Tafelaufsätze. Alle Arbeiten der Frühzeit im ausgesprochenen Rokokostil zeigen technische Mängel. Die Masse ist unrein, mit einem Stich ins Graue oder Gelbliche, und die Glasur ist meist mit Bläschen und schwarzen Punkten durchsetzt. Häufig sind Verzerrungen und Brandrisse.

Abb. 86. Potpourrivase mit Goldmalerei. Fürstenberg, um 1765—70. Dresden, Privatbesitz. Aus Scherer, Fürstenberger Porzellan.

Die Mängel von Masse und Glasur werden bis zu einem gewissen Grade durch die meist vortreffliche Bemalung ausgeglichen. Fürstenberg verfügte über vorzügliche Maler, die sich in drei Gruppen teilen: die mehr handwerksmäßigen Staffierer, die Blaumaler und die Buntmaler. Die Staffierer besorgten den Dekor der Figuren und brachten die ornamentalen Verzierungen an den Gefäßen an. Auch die Fondmalerei gehörte in ihr Bereich (Seegrün und Unterglasurblau). Die Blaumalerei unter Glasur beschränkte sich auf „indianische" und auf „teutsche Blumen", erstere auf glattem oder geripptem, letztere auf einfach gehaltenem glatten Geschirr.

· Die ·Bunt- oder Schmelzmaler rechneten sich im Gegensatz zu den mehr handwerksmäßig schaffenden Staffierern zu den selbständigen Künstlern. In Braunschweig bestand, vermutlich schon seit 1756, eine Porzellanbuntmalerei in Verbindung mit der Rabeschen Fayencefabrik, die Herzog Carl angekauft hatte. Sie führte den stolzen Namen „Malerakademie". Zu den Mitgliedern dieser Akademie, die in beständiger Fühlung mit der Fürstenberger Fabrik blieb, gehörte auch J. Zeschinger. 1774 wurde die Buntmalerei und Modelleurwerkstätte der Manufaktur nach Braunschweig verlegt, um den Künstlern mehr Anregung zu bieten, die Modelleurwerkstätte blieb dort freilich nur kurze Zeit. Viel Selbständigkeit haben nun diese Maler der Braunschweigischen Akademie nicht bewiesen. Sie hielten sich mehr oder minder sklavisch an die Kupferstichvorbilder der Manufaktur und des herzoglichen Kabinetts.

Die Blumenmalerei vermochte sich allmählich im Anschluß an die Natur von den Stichvorlagen frei zu machen. Sie kommt vielfach in Verbindung mit Landschaften und figürlichen Szenen vor. Sehr charakteristisch für Fürstenberg sind Geschirre mit meist einfarbigen, seltener bunten Landschaften, in einer Umrahmung von krausem, verschnörkeltem Rocaillewerk. Später setzte man die Landschaften isoliert auf die Fläche und gab ihnen im Vordergrund einen Abschluß von Steinen und Buschwerk (Abb. 87). Den meisten Landschaften lagen Stichvorbilder zugrunde, ebenso wie den Veduten, figürlichen Szenen und Tiermalereien. Über die Herkunft der Stiche hat Scherer vielfach den Nachweis erbringen können. Die Maler begnügten sich nicht mit dem Dekor von Geschirren, sondern nahmen häufig rechteckige, von Rokokorahmen gefaßte Platten (Tableaux) vor, die sie ganz bildmäßig mit mythologischen Szenen, Porträts u. a. bemalten. Spezialist in der Bildnismalerei war der aus Kassel stammende Hofmaler J. A. Oest. Die Bildnisse der Herzogin Philippine Charlotte und des Herzogs Karl I. von Braunschweig, nach den Originalen von Graff im herzoglichen Residenzschloß zu Braunschweig, scheinen von ihm gemalt zu sein.

Charakteristisch für die Geschirre der Blütezeit (ca. 1770—90) ist ihre glatte Form, im Gegensatz zu den häufig mit Reliefmustern

Abb. 87. Potpourrivase. Fürstenberg, um 1770. Höhe 30 cm. Berlin, Kunstgewerbemuseum.

überladenen Gefäßen der 60er Jahre. Die Vereinfachung ist natürlich auch eine Folge des Stilwandels, der sich mit dem Absterben

des Rokoko vollzog, zweifellos hängt sie aber auch mit der Verbesserung von Masse und Glasur zusammen. Der Malerei konnte nun ein viel größerer Spielraum gegönnt werden als vorher. Die Potpourrivase in Abb. 87 mit dem glatten Leib und Deckel, den schon symmetrisch gebildeten Henkeln und den in Braun und Grün gemalten Landschaften repräsentiert einen häufig vorkommenden Typus der Übergangszeit um 1770. Die Vasenproduktion hat an keiner zweiten deutschen Porzellanfabrik so sehr im Vordergrund gestanden wie in Fürstenberg. Manche Modelle freilich waren schwer und plump in der Form, andere wieder waren direkt von fremden Fabriken übernommen, wie die eigentümliche Potpourrivase, deren Leib zur Hälfte in einem sackähnlichen Überzug mit Henkeln steckt, eine Schöpfung der Berliner Manufaktur. Bei einer anderen Vase der Louis-XVI.-Zeit hat man das figürliche Beiwerk in den Nischen einer ehemals im herzoglichen Kunstkabinett vorhandenen Elfenbeingruppe „Herkules, Omphale und Kupido" von Balthasar Permoser entnommen. Im allgemeinen hat Fürstenberg bis zum Ende des 18. Jahrhunderts eine ganze Reihe sehr geschmackvoller und origineller Vasentypen in reinstem Louis-XVI.-Stil geschaffen, die bei einer Betrachtung dieser Epoche kaum übergangen werden dürfen. Auch der Dekor, ist meist maßvoll und verständig der Struktur dieser Ziervasen angepaßt. Die Blumenmalerei tritt allmählich zurück und weicht dem antikisierenden Geschmack, der die Teilvergoldung und Medaillons mit Profilköpfen nach der Antike, Figurenszenen in der Art der Angelika Kauffmann und feine Rankenornamentik bevorzugte.

Unter Gerverot suchte man noch engeren Anschluß an die Antike, an Modelle von Sèvres und Wedgwood. Unter den Malern der letzten Zeit verdient vor allem Heinrich Christian Brüning hervorgehoben zu werden, der von 1797—1855 an der Fabrik tätig war. Von ihm stammen Veduten und Ideallandschaften im englischen Geschmack und allegorische Darstellungen.

Von geringerer Bedeutung als die Gefäßbildnerei ist die figürliche Plastik. Simon Feilner, der älteste Plastiker der Manufaktur, kam, wie erwähnt, schon mit Benckgraff und Zeschinger nach

Fürstenberg. Die Akten des Jahres 1754 nennen bereits unter den plastischen Erzeugnissen „Statuen, Komödie vorstellend, elende (d: h. ausländische) Tiere, Hunde" usw. Von den 15 etwa 20 cm hohen Figuren aus der italienischen Komödie, die Feilner modellierte, kennt man bisher nur zwei, einen Kapitän, der den Degen zieht (je ein Exemplar in Braunschweig [Abb. 88], in Kassel und in der ehemaligen Sammlung Jourdan[1]) und eine Ragonde (in der Sammlung List in Magdeburg), letztere mit dem F in Unterglasurblau und einem eingeritzten Z, das sich auch bei dem Kapitän der Sammlung Jourdan findet.

Luplau und Rombrich haben 1775 die ganze Feilnersche Komödiantenfolge in kleineren Wiederholungen hergestellt. Das Formenverzeichnis ist bei Scherer veröffentlicht. Feilner ist höchstwahrscheinlich auch der Modelleur der auf hohen geschweiften Postamenten stehenden Höchster Komödienfiguren, von denen zwei, der Kapi-

Abb. 88. Kapitän von Feilner. Fürstenberg 1754. Höhe 20 cm. Braunschweig, Herzogl. Museum. Aus Scherer, Fürstenberger Porzellan.

tän und die Ragonde, Fürstenberger Modellen entsprechen. Nur scheinen die Höchster Modelle, wie Krüger mit Recht annimmt, nach Holzfiguren von Troger kopiert zu sein, während die Fürstenberger Serie offenbar direkt nach den von Schübler gezeichneten, von Probst gestochenen Komödienszenen[2] (Augsburg 1729) modelliert

[1] Vgl. hierzu das treffliche Vorwort von H. C. Krüger zum Katalog der Sammlung Jourdan, die 1910 bei Lepke in Berlin versteigert wurde.

[2] Vgl. Scherer, Porzellanfiguren italienischer Komödianten und ihre Vorlagen. Cicerone II. Jahrg. 1910. S. 161 f. Mit 9 Abb.

sind, die vermutlich auch den Troger-Figuren zugrunde liegen. So erklären sich die Unterschiede in der Behandlung: bei den Höchster Figuren die scharfkantig abgesetzten Flächen und die vom Hohleisen herrührenden Faltenzüge; bei der Fürstenberger Folge die weich verbrochenen, der Modelliertechnik entsprechenden Formen. Die Auffassung ist bei den Höchster Figuren derber und temperamentvoller, bei den Fürstenberger Komödianten maßvoller und vornehmer.

Bei einer Folge von Bergleuten, die um 1758 entstand, hat Feilner nach seinem eigenen Bericht einzelne Figuren nach Personen aus seiner Umgebung mit durchaus porträtmäßigen Zügen geschaffen. Auch diese Bergwerksgesellschaft wurde von Luplau und Rombrich in verkleinertem Maßstab kopiert. Von weiteren Arbeiten Feilners sind verschiedene Götterfiguren, Reiter und Tiere zu nennen. Ein Tänzerpaar modellierte er 1766 nach einer Meißner Gruppe von Kändler. (Ein schön dekoriertes Exemplar in der Sammlung Mühsam in Berlin.) Die Fürstenberger Kopie fällt vor allem durch die sorgfältige Behandlung der Einzelheiten auf.

Wegen technischer Unzulänglichkeiten ist die plastische Produktion in den sechziger Jahren ziemlich gering gewesen. Erst im folgenden Jahrzehnt tritt die figürliche Kleinplastik mehr in den Vordergrund. Neben Feilner, der 1770 nach Mannheim und von da an die Frankenthaler Manufaktur ging, war schon seit 1758 Johann Christoph Rombrich tätig. Er erhielt 1762 den Titel eines Inspektors bei der Porzellanfabrik und starb 1794.

Der zweite Modelleur war Anton Carl Luplau, der 1765 auf kurze Zeit entwich, dann aber bis 1776 an der Fabrik arbeitete und schließlich mit seinem Bruder, dem Maler, zur kgl. Porzellanmanufaktur in Kopenhagen überging.

1769 kam ein dritter Modelleur, der Franzose Desoches, der aber bereits 1774 Fürstenberg wieder verließ. An seine Stelle trat um 1775 Carl Gottlieb Schubert, der bis zu seinem Tode im Jahre 1804 bei der Fabrik aushielt. Von geringerer Bedeutung

war die Tätigkeit von Hendler, der 1769 von Meißen nach Wien ging und ca. 1780—85 neben Schubert in Fürstenberg arbeitete.

Der Anteil der einzelnen Modelleure ist zum größten Teil durch die von Scherer veröffentlichten Formenverzeichnisse festgelegt. Ihre schöpferische Tätigkeit war nicht bedeutend. Sie hielten sich vielfach an fremde Modelle, an die Schätze des herzoglichen Kunstkabinetts und die Stichvorlagen. Das Beste waren zweifellos ihre Biskuitbildnisse zeitgenössischer Persönlichkeiten.

Rombrich kopierte u. a. sieben Figuren aus dem bekannten Meißner Affenkonzert und verkleinerte, wie erwähnt, einige der Feilnerschen Komödianten und Bergleute. Seine besten Arbeiten sind Biskuitmedaillons von Helmstedter Professoren und anderen bekannten Persönlichkeiten der Zeit (1776 und später), ferner Biskuitbüsten von Gelehrten, Dichtern und Philosophen, darunter der Abt Jerusalem von Wolfenbüttel. Die Büsten überraschen durch

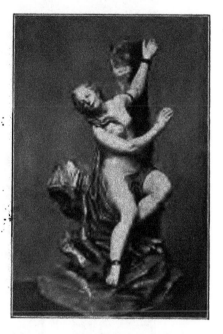

Abb. 89. Andromeda von Desoches nach dem Stich von L. Cars nach Lemoine. Fürstenberg, 1773/74. Höhe 29 cm. Berlin, Kunstgewerbemuseum.

Schärfe der Charakteristik und sorgfältige Durcharbeitung.

Luplau hat neben vielen unselbständigen Arbeiten und Kopien manche originellen Modelle geschaffen, darunter die im Motiv etwas derbe „Flohsucherin", die „altteutschen Soldaten" beim Kartenspiel (1772), russische Volkstypen und die reizende kleine Gruppe eines Kavaliers, der die neben ihm sitzende widerstrebende Dame an sich zu ziehen sucht. Manche dieser Gruppen und Figuren

können recht wohl den Vergleich mit den Schöpfungen berühmterer Manufakturen aushalten, besonders wenn es sich um sorgfältig ausgeformte und bemalte Exemplare handelt.

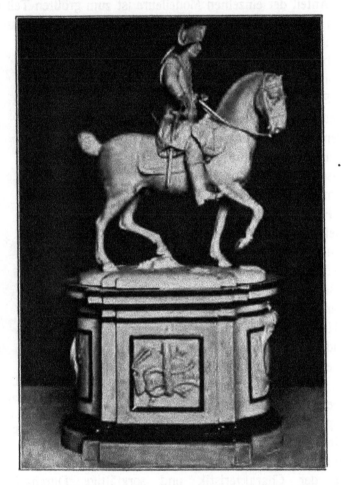

Abb. 90. Reiterstatuette Friedrichs des Großen von Schubert. Fürstenberg, 1779/80. Höhe 52 cm. Braunschweig, Herzogl. Museum. Aus Scherer, Fürstenberger Porzellan.

Von Desoches stammt die anmutige Familie am Kaffeetisch mit dem im Hintergrund ungestört kosenden Liebespaar (1771), ein sitzendes Liebespaar mit Vogelbauer, Perseus mit dem Un-

geheuer und als Gegenstück Andromeda am Felsen (1773/74) Abb. 89, beide nach dem Stich von L. Cars nach Lemoine. Er hat ferner 1770 eine große Zahl von Biskuitmedaillons fürstlicher Personen modelliert.

Schubert kopierte u. a. eine stehende Leda nach einem Bronzeoriginal, die Figuren des Sommers und Frühlings nach Permosers Elfenbeinstatuetten als Ergänzung einer von Luplau 1774 begonnenen Folge der vier Jahreszeiten; er modellierte eine schlafende Venus und Kupido, verschiedene Typen von Straßenverkäufern, und vor allem verschiedene in Biskuit ausgeführte Arbeiten, darunter die auf hohen, architektonisch durchgebildeten Sockeln stehenden Reiterstandbilder Josephs II. (1780/81) und Friedrichs des Großen (1779/80, Abb. 90), letzteres wohl nach dem Bronzeoriginal von Bardou.

Von Hendler seien eine Weinküpergruppe (1780), ein Savoyarde mit Murmeltier (1781) und die Verwandlung der Dryope (1782) genannt.

Gerverot bemühte sich mit Erfolg um die Verbesserung der Biskuitmasse. Unter seiner Leitung entstanden noch eine ganze Reihe ausgezeichneter Bildnisbüsten, meist Fürstenporträts, deren Urheber vermutlich Schubert war († 1804). Von Schwarzkopf, der unter dem Modellmeister Riese an der Berliner Manufaktur gearbeitet hatte und 1805 nach Braunschweig, 1811 nach Fürstenberg berufen wurde, scheinen die bekannten Büsten von Jérôme und seiner Gemahlin zu stammen.

Die Porzellanmanufaktur zu Höchst seit 1746.

Seit dem vor 23 Jahren von Zais veröffentlichten Buch[1] ist kaum etwas Nennenswertes über die Höchster Fabrik geschrieben worden. Bei Zais steht begreiflicherweise das archivalische Interesse im Vordergrund, während die Betrachtung der künstlerischen

[1] Die Kurmainzische Porzellan-Manufaktur zu Höchst von Ernst Zais. Mainz 1887. Mit 3 Taf. u. 18 Abb. im Text.

Erzeugnisse zu kurz kommt. Über die Arbeiten der Frühzeit wußte man bisher so gut wie nichts. Erst in den letzten Jahren hat die Forschung hier eingesetzt, namentlich seit der 1906 von E. W. Braun veranstalteten Ausstellung europäischen Porzellans im Museum zu Troppau[1]. Im Vorwort zum Katalog der Sammlung Jourdan[2] hat dann Krüger wertvolles Material über die frühe Höchster Plastik zusammengestellt. So darf man hoffen, daß eine umfassende Publikation nicht mehr allzulange auf sich warten läßt.

Höchst ist die drittälteste deutsche Porzellanmanufaktur. Ihr Gründer war der Meißner Maler A d a m F r i e d r i c h v o n L ö w e n f i n c k, der seine ehemalige Arbeitsstätte wegen Schulden und Betrugs hatte verlassen müssen und nach kurzer Tätigkeit in Bayreuth und Fulda mit Hilfe der beiden Frankfurter Kaufleute Göltz und Clarus im Speicherhof zu Höchst eine Porzellanfabrik errichtete. Der Kurfürst von Mainz erteilte ein günstiges Privileg auf 50 Jahre und verlieh der Manufaktur das Recht, das Rad des kurfürst-lichen Wappens als Fabrikmarke zu führen. Infolge eines Zerwürf-nisses mit den aus Meißen herbeigeholten Genossen mußte Löwen-finck bereits drei Jahre nach Gründung der Manufaktur wieder ausscheiden. Auch sein Nachfolger, Johann Benckgraff, blieb nur bis 1753 und trat dann zur Fürstenberger Fabrik über.

Der Kaufmann Göltz, seit Löwenfincks Austritt der alleinige Besitzer der Fabrik, geriet bald in Zahlungsschwierigkeiten. Bis 1765 leitete der Pfandamtsassessor Johann Heinrich Maß die Fabrik auf eigene Rechnung. Seit 1765 bis 1778 war die Fabrik Aktien-unternehmen und führte den Titel „Churfürstlich-Mainzische pri-vilegierte Porzellaine-Fabrique". Erster Aktionär war der Kur-fürst Emmerich Joseph Freiherr von Breidbach zu Bürresheim. Sein Nachfolger, Friedrich Karl Joseph Freiherr von Erthal, sah sich schließlich genötigt, die Manufaktur 1778 zu übernehmen, da

[1] Vgl. Braun, Die Frühzeit der figuralen Plastik in der Höchster Porzellanfabrik. Kunst und Kunsthandwerk XI, 1908. S. 538 f.

[2] Versteigert 1910 bei R. Lepke, Berlin. Siehe auch unter Fürsten-berg S. 169.

die finanzielle Lage infolge der Ausbeutung durch die Aktionäre
äußerst mißlich geworden war. 1796 wurde der Betrieb eingestellt.
Zwei Jahre später gelangte die Manufaktur zum Verkauf. Die
Formen zu den Figuren und Gruppen hat die Fabrik von Daniel
Ernst Müller in Damm bei Aschaffenburg seit 1840 zur Reproduk-
tion in farbig bemaltem Steingut benutzt.

Die Gefäßbildnerei der Höchster Fabrik tritt an Bedeutung
weit hinter der figürlichen Plastik zurück, obwohl die Produktion

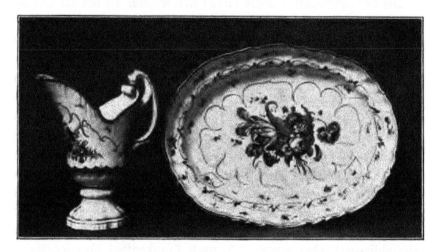

Abb. 91. Kanne und Becken mit bunter Blumenmalerei. Höchst, um
1760. Kanne Höhe 22 cm. Berlin, Kunstgewerbemuseum.

nach den von Zais veröffentlichten Verzeichnissen ziemlich stark
gewesen sein muß. Die wenigen aus der Frühzeit erhaltenen Ge-
schirre sind in der Masse grau und häufig mit bunten „indianischen
Blumen" von der Hand des Malers Löwenfinck bemalt, der ge-
legentlich mit dem Rade und seinem Monogramm signierte. Ihr
Stil zeigt Verwandtschaft mit den Fuldaer und Höchster Fayencen,
die auch auf Löwenfinck zurückgehen.

Auch in der Blütezeit hat Höchst keine besonders originellen
Gefäßformen geschaffen. Charakteristische Beispiele des reifen
Rokoko sind die helmförmige Kanne und das Becken in Abb. 91
mit ihren muschelartigen Formen und der geschickt disponierten,

fein abgestimmten Malerei von bunten Blumen. Die Kanne trägt die goldene, das Becken die unterglasurblaue Radmarke. Die Malerei erinnert in Farbe und Stilisierung an den Nymphenburger Blumendekor. Typisch für Höchst ist die einfarbige Purpurmalerei in einem leuchtenden, nach Karmin hinüberspielenden Ton. Sie kommt meist auf ganz glatten, nur an den Rändern vergoldeten Geschirren vor. Am häufigsten sind Landschaften, die isoliert auf der Fläche stehen.

Bei der figürlichen Plastik lassen sich leichter als bei der Gefäßbildnerei einzelne Perioden unterscheiden: Die erste Periode umfaßt die Zeit seit der Gründung der Fabrik bis zum Abgang von Löwenfinck (1746—1749). Die zweite Periode, die sich von der ersten nicht schroff trennen läßt, reicht etwa bis zum Übertritt von Benckgraff, Feilner und Zeschinger in die Fabrik zu Fürstenberg (1750 bis 1753). In die dritte Periode, in der das Unternehmen dicht vor dem Zusammenbruch stand, fällt die Tätigkeit des Modellmeisters Russinger (1754—1766). Die vierte Periode, die eigentliche Blütezeit der Fabrik als Aktienunternehmen, steht völlig unter der Persönlichkeit von J. P. Melchior, der vermutlich bald nach dem Weggang Russingers berufen wurde (vom Jahre 1770 stammt der Entwurf zu seinem Dekret als kurmainzischer Hofbildhauer), aber schon 1779 nach Frankenthal übersiedelte.

Die frühsten Figuren aus der Zeit von 1746—1749 bzw. 1753 zeigen in ihrem ganzen Charakter eine auffallende Verwandtschaft mit gleichzeitigen Fayencen. Das erklärt sich daraus, daß Löwenfinck nach seiner Flucht aus Meißen fast ausschließlich Fayencen fabriziert hatte und auch in Höchst neben Porzellan noch Fayencen herstellte. Eine Reihe der frühen Gruppen und Figuren hat Braun in dem erwähnten Artikel publiziert, weitere Stücke sind im Katalog der Sammlung Jourdan wiedergegeben und im Vorwort von H. C. Krüger besprochen worden. Sie lassen sich ziemlich sicher datieren, da sie vielfach die Malersignaturen von Löwenfinck (1746 bis 1749) und Zeschinger (bis 1753) tragen. Noch nicht gedeutet ist die Signatur des Malers G. S., die mit und ohne die Radmarke vorkommt, mitunter in Verbindung mit dem Monogramm Löwen-

fincks. In die frühste Zeit gehört eine Folge kleiner Komödienfiguren (ca. 16 cm hoch), die teils nach Stichen, teils nach Meißner
Modellen gearbeitet sind. Ein Harlekin der Sammlung Jourdan
(Nr. 282) trägt die Signatur Löwenfincks (L. in Grün), ebenso zwei
Exemplare des Narzissin in den Museen zu Kassel und Zürich.
Die Figur des Doktor Balanzoni der Sammlung Jourdan (Nr. 283)
ist mit der schwarzen Radmarke gezeichnet. Alle diese Komödienfiguren haben einen weißen, flach gewölbten Sockel mit Baumstrunkstütze. „Es sind plumpe, kurze Gestalten, wenig bewegt und
mit zu großen Händen. Die Arme, Beine und der Leib sind absolut
nicht durchmodelliert[1]." In dieselbe Zeit gehören die „Saisongruppen", Verkörperungen der vier Jahreszeiten durch Liebespaare. Der „Frühling" in der Sammlung Jourdan (Nr. 276) trägt
die Signatur A. L. in Grün. Damit fällt die Datierung Brauns, der
die Serie in die zweite Periode nach Löwenfinck setzt. Die „Saisongruppen" und die „Wahrsagergruppe" (Jourdan Nr. 277, bei
Braun S. 544) wurden später in der Zeit zwischen 1754—1766
durch Rocaillesockel modernisiert (Jourdan Nr. 313, 314). Eng
verwandt mit den genannten Gruppen ist das verliebte Bauernpaar
(Jourdan Nr. 281), die Maria auf der Mondsichel (ebenda Nr. 280)
und die Serie der „Tugendbilder", allegorische Figuren der Tugenden (Höhe 16 cm). Die Figur des Fleißes in der Sammlung Braun
in Troppau weist die Signatur Zeschingers (I. Z.) in Schwarz auf,
ebenso wie die genannte Maria und das Bauernpaar. In dieselbe
Zeit gehören wohl auch die drei Götterfiguren der Sammlung
Jourdan (Nr. 278, 279, 286), ein Flußgott, Chronos und Okeanos.
Die Folge der größeren Komödienfiguren (mit Sockel ca. 21 cm,
bei Jourdan Nr. 287—291, andere bei Braun S. 542/543) hat Krüger
dem Simon Feilner zugeschrieben, der 1753 nach Fürstenberg ging
und dort eine ähnliche Serie modellierte. Auf den engen Zusammenhang der Höchster Komödianten mit Holzfiguren von
Troger hat Krüger nach einem Hinweis von Braun aufmerksam
gemacht. Feilners Anteil an der Höchster Frühplastik dürfte damit

[1] Braun a. a. O. S. 541.

Schnorr v. Carolsfeld. Porzellan 12

aber kaum erschöpft sein, und es wäre zu bedenken, ob man ihm nicht auch eine Reihe der bereits genannten Figuren zuweisen kann, z. B. das verliebte Bauernpaar, bei dem die porträtmäßigen Gesichtszüge ebenso auffallen wie bei der Feilnerschen Bergwerksgesellschaft, die 1758 in Fürstenberg entstand.

Bei den Figuren der dritten Periode (1753—1766) macht sich eine starke stilistische Verwandtschaft mit der Frankenthaler Plastik aus der Zeit des J. A. Hannong (1759—1762) bemerkbar. Sie ist in der Tat so groß, daß irgendwelche Beziehungen zwischen Höchst und Frankenthal bestanden haben müssen. Eine Lösung der Frage ist bisher noch nicht gefunden worden. Soviel wir wissen, hat der Modellmeister Russinger vor seiner Tätigkeit in Höchst (nachweisbar zwischen 1762 und 1766) in Frankenthal nicht gearbeitet; ebensowenig ist bekannt, daß einer der Modelleure der Frankenthaler Periode unter J. A. Hannong nach Höchst übergesiedelt ist. In Frage kommt für diese Gattung von Figuren der Meißner Modelleur Johann Friedrich Lück, der sich vor seiner Übersiedelung nach Frankenthal 1757/58 in Höchst aufgehalten haben soll. Manche Höchster Figuren dieser Zeit sind sehr primitiv, wie die „Familiengruppe" (Abb. bei Braun a. a. O. S.546), und bisweilen ganz ersichtlich Frankenthaler Modellen nachempfunden, wie der kleine Abbé der Sammlung List (Braun S. 550). Die Übereinstimmung mit Frankenthal geht oft bis in die kleinsten kostümlichen Details. Steife und unbeholfene Figuren zeigt die berühmte „Freimaurergruppe" (ein Exemplar in der Sammlung v. Dallwitz, Berlin), die ebenso wie eine „Liebesgruppe" (Sammlung Schöller, Berlin) analog den Frankenthaler Modellen der Hannongzeit von gitterartig durchbrochenen Rocaillelauben umschlossen ist. Das Warenverzeichnis von 1766 nennt sie mit einer „Liebesbrunnengruppe", die übrigens ganz ähnlich in Meißen, Frankenthal und Nymphenburg vorkommt, einem „Schneider auf der Geis", und der Gruppe eines „chinesischen Kaisers", die das Frankfurter Historische Museum in einem ausgezeichneten Exemplar besitzt. Der Hauptreiz dieser Gruppen beruht auf ihrer geschmackvollen und äußerst diskreten Bemalung, die nichts weiter

erstrebt als eine Belebung der Fläche und eine Ergänzung der
Form. Besonders typisch ist ein spitzpinselig gemaltes Muster von
Blumenbuketts in Purpur. Das Weiß des Porzellans herrscht stets
vor, im Gegensatz zu der früheren Periode, die kräftige Farben
im Geschmack des ausgehenden Barock bevorzugte. Unter allen
Figuren der Höchster Rokokoperiode muß man dem menuett-
tanzenden Paar (Abb. 92) den Vorrang einräumen. Die gravi-

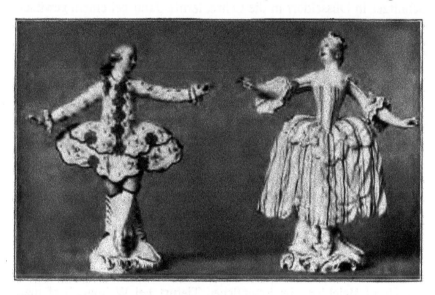

Abb. 92. Menuettänzer. Höchst, um 1760. Höhe 18¹/₂ cm. Berlin,
Kunstgewerbemuseum.

tätische, marionettenhaft steife Haltung der auf den Fußspitzen
balancierenden Tänzer paßt hier durchaus zum Motiv. Wenige
Gebilde der deutschen Porzellanplastik machen uns so unmittelbar
mit dem Wesen des Rokoko vertraut wie diese beiden Gestalten.
Das Inkarnat ist kaum merklich angedeutet. Das Gewand der
Dame mit den dünnen Purpurstreifen zieren gelbe Rosetten, das
Wams und den kurzen Reifrock des Herrn große blaßgrüne Rosetten
und feine Sträußchen in Purpur. Die Rocaillesockel sind mit Purpur
und Gold gehöht. Die künstlerische Qualität dieser beiden Figuren
steht sicher mindestens so hoch wie die der Frankenthaler

12*

Modelle unter den Hannong. Ein Vergleich mit dem im Motiv ähnlichen Frankenthaler Tänzerpaar fällt zweifellos zugunsten von Höchst aus.

Mit dem Eintritt von Johann Peter Melchior in die Höchster Manufaktur wurde die im Rokoko wurzelnde Richtung mit einem Schlag unterbrochen. Melchior war 1742 in Lintorf im Kreise Düsseldorf geboren. Er kam zuerst zu einem talentlosen Bildschnitzer in Düsseldorf in die Lehre, lernte dann bei einem gewissen Boos in Aachen und verweilte kurze Zeit in Köln, Koblenz und Paris. Der Aufenthalt in Paris war von entscheidender Bedeutung für seine spätere künstlerische Entwicklung. Falconet, Clodion, Bouchardon, vor allem auch Boucher und Greuze, müssen stark auf ihn eingewirkt haben. Aber auch die von Rousseau ausgehende, gänzlich veränderte geistige Strömung erfaßte ihn. Die von allerhand Genüssen übersättigte und überreizte Gesellschaft suchte ihre Zuflucht in der Einsamkeit des ländlichen Lebens und glaubte darin Gesundung zu finden. Die rührselige, sentimentale Stimmung, die sich in der französischen Literatur und Kunst jener Zeit geltend macht, erfaßte auch Deutschland. Man denke nur an das berühmteste Beispiel in der deutschen Literatur, „Werthers Leiden". Bemerkenswert ist, daß Melchior zu Goethe in Beziehung trat. Auf einem ausgezeichneten Bildnismedaillon des jungen Goethe von der Hand Melchiors, im Schlößchen Tiefurt bei Weimar, liest man die Worte: „Der Verfasser der Leiden des jungen Werther durch seinen Freund Melchior 1775 nach dem Leben gearbeitet."

Die Richtung Melchiors steht im direkten Gegensatz zur vergangenen Zeit, die ihren Stoff vorzugsweise der höfischen Sphäre entnahm. Die Freuden und Leiden der Kinderwelt interessierten ihn am lebhaftesten, und zweifellos hat er sein Bestes in der Wiedergabe von Kindergestalten gegeben, die wie in einer Welt für sich zu leben scheinen. Die fein nuancierten Register des kindlichen Gemüts in ihren wechselnden Stimmungen beherrscht er mit erstaunlichem Geschick, und darin hat er vor den französischen Künstlern wie Boucher, Greuze, Clodion, Falconet, Boizot u. a. manches voraus. Für stärkere Affekte reichte seine Begabung nicht

aus, und er hat sich auch wohlweißlich gehütet, die Grenzen seiner Begabung zu überschreiten.

Neben der Darstellung der Kinderwelt wagte er sich gelegentlich auf das religiöse Gebiet. Ein Kalvarienberg im Historischen Museum zu Frankfurt a. M. legt dafür Zeugnis ab. Aber auch hier ist das beste die genrehafte Nebenszene, eine Gruppe zweier Engelkinder, die neben dem Kreuz, dicht aneinander geschmiegt, in Schmerz versunken sind. Auch Figuren exotischen Charakters fehlen nicht, z. B. Türken und Chinesen, aber Melchior bringt eine so persönliche Note hinein, daß man eher an verkleidete Europäer denkt.

Bei mythologischen Stoffen hielt er sich gelegentlich an Kupferstichvorlagen, wie bei der Gruppe „Befreiung der Sylvia durch Amyntas", die auf einen Stich von Gaillard nach Bouchers

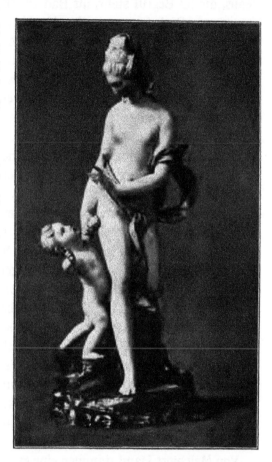

Abb. 93. Venus und Amor von Melchior. Höchst, um 1775. Höhe 26 cm. Berlin, Kunstgewerbemuseum.

Gemälde im Louvre zurückgeht. Die reizende Gruppe einer Venus, die dem kleinen Amor Unterricht in seinem zukünftigen Beruf zu erteilen scheint, zeigt deutlich französische Anklänge (Abb. 93). Der Einfluß der Biskuitplastik von Sèvres, etwa in

der Art von Boizot oder Falconet, ist besonders stark; nur sind
die Formen rundlicher, kindlicher. Die Proportionen entsprechen
ganz dem Kanon der französischen Plastiker. Bei einer kleinen
Venus, die im Begriff steht, ins Bad zu steigen, hat Melchior seinen
Namen am Sockel eingeritzt[1]. Als Vorbild diente die bekannte
Baigneuse von Falconet (Marmor im Louvre). Die Gruppe einer
sitzenden Venus mit Amor, von der das Kölner Kunstgewerbe-
museum ein Exemplar in Biskuit besitzt, ist signiert: „fait par
Melchior sculpteur 1771", die Statuette eines kleinen Mädchens in
der Sammlung Budge in Hamburg „I. P. Melchior fec. 1772".
„I . P . MELCHIOR . IN . ET FECIT A . 1772" ist das Tonrelief
der gefesselten Andromeda im Historischen Museum zu Frankfurt
bezeichnet, das Gegenstück, der gefesselte Prometheus, in der-
selben Sammlung, trägt keine Signatur.

Den weichen rundlichen Formen der Melchiorschen Figuren
entspricht auch die Bemalung in zarten, gedämpften Farben. Am
häufigsten ist ein blasses Rosaviolett, helles Gelb, lichtes Blau
und das ausgesparte, von feinen farbigen Streifen belebte Weiß
des Porzellans. Das Inkarnat erscheint bei den besten Exemplaren
ziemlich hell, später, gegen Ende der siebziger Jahre, nimmt es oft˙
einen unangenehm rosigen Ton an. Es scheint, daß die in hellem
Graublau gehaltenen Felssockel mit Grasbelag charakteristisch für
die frühesten Figuren sind, und daß die Felsen später an den Bruch-
flächen braun getönt und mit dunklerem Rasen bedeckt wurden.
Die Schäfergruppe in Abb. 94 hat diesen hellen Felssockel. Sie
trägt die rote Radmarke. Die Bemalung erinnert auch noch an
den Dekor der Rokokoperiode.

Von Melchiors Hand stammen eine große Zahl von Reliefporträts,
zumeist Brustbilder auf ovaler Platte. Das Goethebildnis von 1775
wurde bereits erwähnt. Das Porträt des Frankfurter Kapitulars
und Dechanten Damian Friedrich Dumeix (Gips im Berliner Kunst-
gewerbemuseum, Abb. bei Brüning, Porzellan S. 186) ist deshalb
interessant, weil der Dargestellte in „Wahrheit und Dichtung" als

[1] Abb. bei Hirth, Deutsch Tanagra Nr. 471.

erster katholischer Geistlicher erwähnt wird, mit dem Goethe in Berührung kam. Das Goethe-Museum in Weimar bewahrt die Gipsreliefbildnisse von Goethes Eltern aus dem Jahre 1779 und ein Relief Goethes als Apoll vom Jahre 1785. Eine ganze Reihe anderer Reliefporträts besitzt das Frankfurter Historische Museum. Melchior arbeitete bis 1779 in Höchst und ging dann zur Franken-

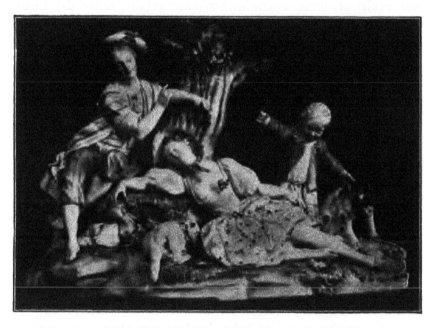

Abb. 94. Schäfergruppe von J. P. Melchior. Höchst, um 1770.
Berlin, Kaiser-Friedrich-Museum.

thaler Manufaktur über, die er 1793 verließ, um schließlich von 1797—1822 seine Kräfte der Nymphenburger Manufaktur zu widmen.

Dem schöngeistigen Zeitalter entsprechend hat Melchior seine Anschauungen über Natur und Kunst in Aufsätzen zusammengefaßt, die in den Jahren 1784—1789 im „Pfälzischen Museum" zu Mannheim veröffentlicht wurden. Für die Kenntnis seines Wesens sind sie nicht unwichtig. Es enthüllt sich uns eine empfindsame

Seele, die für alle zarte Schönheit empfänglich ist, die aber vor allem Starken, Leidenschaftlichen und Gewaltsamen zurückschreckt.

„Der Künstler am Altare der Grazien" betitelt sich der eine Aufsatz, der mit folgenden Worten beginnt: „Zu Euch wende ich mich, lieblichste Göttinnen der rührenden Schönheit und des sanften Reizes — die Ihr das Schöne mit gefälligem Wesen, mit jener Anmut bekleidet, ohne welche nichts lange gefällt, selbst der Liebe Göttin nicht, o Grazien! Gönnet gütiges Gehör einem Euch verehrenden Sterblichen. O lehret mich Werke machen, die Euch und Euren Freunden gefallen, und wie man würdig werde Eurer beseeligenden Huld."

Die Marke der Höchster Manufaktur, das sechsspeichige Rad aus dem Kurmainzischen Wappen, kommt allein oder in Verbindung mit dem Kurhut vor. Sie wurde mit dem Stempel eingedrückt oder in Schwarz, Braun, Purpur, Eisenrot und Gold auf die Glasur gemalt. Seit 1770 erscheint sie fast ausschließlich in Unterglasurblau.

Die Manufaktur zu Frankenthal seit 1755.

Paul Hannong, der Sohn des Fayencefabrikanten Paul Anton Hannong in Straßburg, war um das Jahr 1751 durch Überläufer aus Meißen hinter das Geheimnis der Porzellanbereitung gelangt, hatte versucht, das Arcanum an die Fabrik zu Vincennes zu verkaufen, war aber wegen zu hoher Forderungen abgewiesen worden. Als der französischen Staatsmanufaktur zum Schutz gegen die Konkurrenz 1754 ein Monopol erteilt wurde, sah sich Paul Hannong genötigt, die Fabrikation von echtem Porzellan in Straßburg einzustellen. Er wandte sich an den Kurfürsten Karl Theodor von der Pfalz, der ihm im Mai 1755 die Konzession in seinem Land erteilte und sogar die Einfuhr ausländischen Porzellans für die Zukunft untersagte. Paul Hannongs älterer Sohn Karl richtete die Fabrik in Frankenthal ein, holte von Straßburg Porzellanerde, Formen und eine Anzahl geschulter Arbeiter und leitete die Fabrik im Namen seines Vaters. Noch vor Ablauf eines Jahres war er imstande, plastisch verzierte Geschirre, glasierte und bemalte Gruppen und

Figuren herzustellen. Karl Hannong starb 1757 und an seine Stelle trat sein jüngerer Bruder Josef Adam Hannong, der die Manufaktur 1759 auf eigene Rechnung übernahm, bis schließlich die Schulden der Fabrik eine derartige Höhe erreichten, daß der Kurfürst sich 1762 zum Ankauf des Unternehmens entschließen mußte. Hannong kehrte nach dem Elsaß zurück und übernahm die Fayencefabriken seines 1760 verstorbenen Vaters in Straßburg und Hagenau. Seit dem 1. Februar 1762 wurde die Frankenthaler Fabrik als kurfürstliche Porzellanmanufaktur weiterbetrieben. Die Direktion erhielt Adam Bergdoll, bisher Former und Buchhalter in Höchst. Unter ihm erlebte die Manufaktur ihre höchste künstlerische Blüte. Die finanziellen Verhältnisse besserten sich freilich nicht. Streitigkeiten zwischen Bergdoll und dem Personal führten 1770 zur Berufung des Fürstenberger Modellmeisters Simon Feilner, der zwar erst nach dem Ausscheiden Bergdolls Direktor wurde, in Wirklichkeit aber schon seit seinem Eintritt die eigentliche Leitung innehatte. 1795 besetzten die Franzosen bei ihrem Einfall in den Rheingau Frankenthal, erklärten die Manufaktur als französisches Nationaleigentum und verpachteten sie an Peter van Recum, der das gesamte Inventar kaufte. Nach dem Abzug der Franzosen übergab Peter van Recum die Fabrik den kurfürstlichen Beamten, doch mußte sie beim zweiten Einfall der Franzosen 1797 dem Rechtsnachfolger des Peter van Recum, Johann Nepomuk van Recum, wieder ausgeliefert werden. Der Betrieb wurde zwar im folgenden Jahr nochmals aufgenommen, nach kurzer Zeit aber gänzlich eingestellt. Der Nachfolger Karl Theodors, Kurfürst Max IV. Joseph, verfügte die Einziehung der Frankenthaler Manufaktur. Van Recum zog nach Grünstadt und legte dort eine Fayencefabrik an. Ein großer Teil der Frankenthaler Formen wanderte auf den Speicher des Fabrikgebäudes. Die späteren Besitzer der Grünstadter Fabrik schenkten sie dem Pfälzischen Gewerbemuseum zu Kaiserslautern. Hier erlitten sie durch Unachtsamkeit von Arbeitern, die darauf herumtraten, vielfach Schaden. Dem Bemühen von Emil Heuser, dem verdienstvollen Forscher der Frankenthaler Manufaktur, ist es zu danken,

daß die Formen dem Historischen Museum der Pfalz in Speyer überlassen wurden, wo sie gegen weitere Fährnisse geschützt sind. Man beabsichtigt, die guterhaltenen Formen in beschränkter Zahl wieder auszuformen, soweit es sich um seltene oder unbekannte Stücke handelt.

Die Frankenthaler Manufaktur verarbeitete in der Hauptsache Passauer Erde. Die Masse erinnert in ihrem milden sahnefarbenen Ton bisweilen an die französische pâte tendre. Die Garbrandtemperatur scheint bedeutend niedriger gewesen zu sein als bei den meisten anderen deutschen Porzellanen. Die Schmelzfarben sind oft sehr innig mit der Glasur verbunden (besonders auffällig z. B. bei den Figuren in Abb. 98).

Wie bei allen süddeutschen Manufakturen steht auch in Frankenthal die figürliche Plastik im Vordergrund. Sie ist zweifellos künstlerisch bedeutsamer und selbständiger als die Gefäß- und Gerätekunst, die deutlich französischen Einfluß erkennen läßt.

Zu den frühsten Geschirren gehört ein kleines Kännchen mit goldenem Fond und bunten Schlachtenbildern in den Reserven (Schloß Würzburg). Es trägt neben den eingedrückten Initialen PH einen Rautenschild in verschwommenem Unterglasurblau und einen zweiten in Überglasurblau[1]. Prunkstücke ersten Ranges sind fünf zu einem Satz gehörige Vasen im Schloß zu Bamberg[2], mit Mosaikfond von purpurnen Rauten und gelben Blüten und bunten italienischen und französischen Theaterszenen nach Watteau in den Reserven (Marken: Löwe, eingedrückt PH). Die gebräuchlichsten Geschirre waren im Osier- und im „Strohgeflecht“-Muster gehalten und wurden meist mit bunten deutschen Blumen bemalt, die eine deutliche Verwandtschaft mit der Flora auf Straßburger Fayencen zeigen. Auch eine Nachahmung des Meißener Musters „Gotzkowskys erhabene Blumen“ kommt vor. Aus der Hannong-Zeit stammt das Schreibzeug in Abb. 95 mit dem wildbewegten Rocaillewerk, das sicher von der Hand eines Plastikers gebildet

[1] Ausstellung „Altes Bayerisches Porzellan“. München 1909. Kat. Nr. 848.

[2] Ebenda Nr. 858—862. Abb. Taf. 10.

ist. Wir finden dieselben Rocaillen an den Sockeln gleichzeitiger Figuren. Frankenthal verfügte über treffliche Figurenmaler, die keinen Vergleich mit den Meißener Malern der Heroldperiode zu scheuen brauchen. Die drei hervorragendsten waren Osterspey, Winterstein und Magnus. Winterstein malte „bunte Kinder, indianische[1] und ovidische Figuren auf Geschirr"; Osterspey „bunte Kinder, ovidische Figuren und Landschaften auf Vasen"; Magnus „bunte Kinder, ovidische und Watteaufiguren sowie Landschaften auf Geschirr, Vasen und Dosen[2]." Zwei von Magnus bemalte

Abb. 95. Schreibzeug. Frankenthal, um 1755—60. Berlin, Kunstgewerbemuseum.

Kaffeekannen mit bunten Schlachtenbildern (bez.: CT und AB6, Malersignatur: BM. P., bzw. Magnus) in feinen Goldkartuschen besitzt die Heidelberger Altertumssammlung (Abb. 96). Von Oster-spey bemalte Geschirre finden sich u. a. in den Kunstgewerbe-museen zu Breslau (Potpourrivase mit Diana und Meleager in

[1] Die Heidelberger Altertumssammlung bewahrt ein umfangreiches Kaffee- und Teeservice mit bunter Chinesenmalerei (Marke CT und 73), das vielleicht von Winterstein bemalt ist.

[2] E. Heuser, Die Porzellanwerke von Frankenthal nach dem Pariser und Mannheimer Verzeichnis nebst Geschichte der Frankenthaler Formen, Neustadt a. d. H. 1909. S. 66.

Purpur camaïeu), in Leipzig (Kaffeekanne mit Bacchus und Nymphe in bunter Malerei, bez.: J. O. pinxit und Os.), in Frankfurt ein Frühstücksservice, zu dem die ebengenannte Kanne gehört, ebenfalls mit bunten mythologischen Szenen (bez.: Osterspey pinixt[!], J. O. pinxit, O und Os).

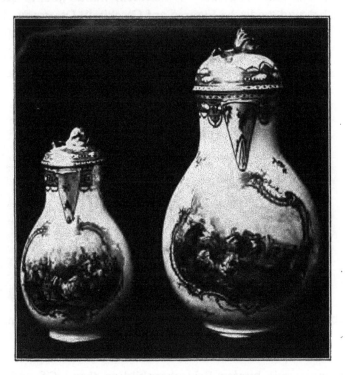

Abb. 96. Kaffeekannen mit bunten Schlachtenszenen, bemalt von Bernhard Magnus. Frankenthal, um 1762—70. Heidelberg, Städt. Altertumssammlung.

Klassizistische Anklänge zeigt das im Osiermuster gehaltene und mit Purpur bemalte Tafelservice für die Gemahlin Karl Theodors, Elisabeth Auguste, das vermutlich um 1768 angefertigt worden ist (der größte Teil in der Silberkammer der Münchener Residenz). Den Osierrand mit dem Goldenen Monogramm EA umziehen Mäanderstreifen in Purpur. In Purpur sind auch die Streublumen und Buketts gemalt. Ein berühmtes Service mit bunten exotischen

Vögeln, einem Randornament aus grünem Gitterwerk und purpurnen Rosetten (Abb. 97) ist um 1771 in Anlehnung an Sèvres entstanden[1].

Nach den Akten der Fabrik wurde im Jahre 1775 ein von Feilner hergestellter Teller mit 50 Buketts in verschiedenen Farben an den kurfürstlichen Hof nach Schwetzingen geschickt als Probe der Leistungsfähigkeit der Manufaktur. Das Stück bewahrt das Bethnal Green-Museum in London[2]. Feilner führte eine Reihe von Ver-

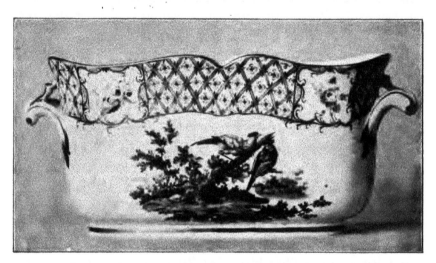

Abb. 97. Kühlwanne aus einem Tafelservice nach einem Vorbild von Sèvres, mit Vogelmalerei nach Ridinger. Frankenthal, um 1771. Berlin, Kunstgewerbemuseum.

besserungen ein. Er erfand „eine schwarze Unterglasurfarbe, ein Königsblau, ein bleu céleste, ein mehrfarbiges Goldchangeant, die erhabene Vergoldung à quatre couleurs in Matt und Glanz und mit poliertem Licht und Schatten". Diese Farben fanden vorzugsweise für Fondporzellane Verwendung, namentlich bei Vasen im klassizistischen Geschmack aus der Zeit um 1780. In den gold-

[1] Die Vorbilder im Bayrischen Nationalmuseum, ebenda 15 Stück des Frankenthaler Services.

[2] Eine Abbildung bei Heuser, Pfälzisches Porzellan des 18. Jahrh. Speier 1907. Taf. 3.

umrahmten Reserven stehen bunte oder einfarbige mythologische Szenen, Putten, Porträts u. a.

Die Produktion auf dem Gebiet der figürlichen Plastik ist ganz erstaunlich groß gewesen. Kaum eine zweite deutsche Manufaktur, mit Ausnahme von Meißen, kann sich an Zahl der Modelle mit Frankenthal messen. Das von Heuser veröffentlichte Verzeichnis der „Frankenthaler Gruppen und Figuren[1]" führt über 800 figürliche Modelle auf. Daß damit die Zahl noch lange nicht erschöpft ist, bewies die Münchener Ausstellung von 1909, auf der etwa 600 verschiedene Figuren und Gruppen vertreten waren, darunter manche, die sich in dem genannten Formenverzeichnis nicht vorfinden.

Als Karl Hannong die Frankenthaler Fabrik einrichtete, brachte er Arbeiter und Modelle der Straßburger Fayencefabrik mit. Daß Hannong in Straßburg nur in beschränktem Maße Porzellan hergestellt hat, scheint so gut wie sicher zu sein. Wahrscheinlich handelt es sich nur um ganz wenige Versuchsstücke. Das Monopol der französischen Staatsmanufaktur in Sèvres verhinderte von vornherein jeden fabrikmäßigen Betrieb.

Die frühen Frankenthaler Figuren, die zum größten Teil auf Johann Wilhelm Lanz zurückgehen, tragen noch einen durchaus fayenceartigen Charakter. Die Zusammensetzung der Glasur scheint anfangs nicht recht geglückt zu sein. Das gleiche gilt auch von den Farben, die infolge der mangelhaften Glasur und des anscheinend zu geringen Zusatzes von Flußmitteln bisweilen in die Masse eingedrungen und glanzlos geblieben sind. Die frühen Figuren zeigen fast sämtlich den vom Former mit der Hand gekneteten „lebkuchenartigen" Sockel, der meist grün bemalt und schwarz gestrichelt ist. Die Figuren, die anfangs mit solchen primitiven Standsockeln erschienen, wurden später durch geformte Rocaillesockel modernisiert. Zu den ältesten Modellen gehören u. a. eine Flora (Sammlung Baer in Mannheim), weibliche Personifikationen der vier Weltteile, die vier Jahreszeiten als Liebespaare, Gruppen

[1] Speier 1899.

von Bettlern, Schäfern, Figuren musizierender Mädchen, Putten bei verschiedener Beschäftigung, eine große Zahl von Jägern und Jägerinnen zu Pferde und zu Fuß, Figuren aus der italienischen Komödie und schließlich eine ganze Reihe von Tieren. Alle diese Modelle sind wohl noch unter der Direktion von Karl Hannong entstanden, sie sind freilich zum Teil später wieder ausgeformt

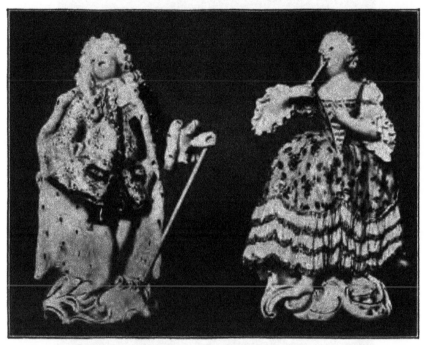

Abb. 98. Verkleidete Kinder. Frankenthal, um 1760. Höhe 20 cm. Berlin, Sammlung Feist.

worden. Die Marke ist daher kein sicheres Kennzeichen für die Entstehungszeit des Modells.

Unter Joseph Adam Hannong suchte die Manufaktur sich mehr dem Geschmack der höfischen Kreise anzupassen. Die derberen rustikanen Vorwürfe verschwanden und an ihre Stelle traten mythologische Darstellungen und. Allegorien, verkörpert durch Kavaliere und Damen im modischen Kostüm.

Joseph Hannong hat sich selbst als Modelleur betätigt. Eine

Drehleierspielerin im Münchener Nationalmuseum[1] trägt an dem durchbrochenen Rocaillesockel die eingeschnittene Bezeichnung: „J. A. Hannong = 1761". Die 30 cm hohe Figur hat nur den ersten Verglühbrand überstanden, ist demnach unglasiert. Sie ist sicher nur ein vereinzelter Versuch Hannongs gewesen, der deutlich

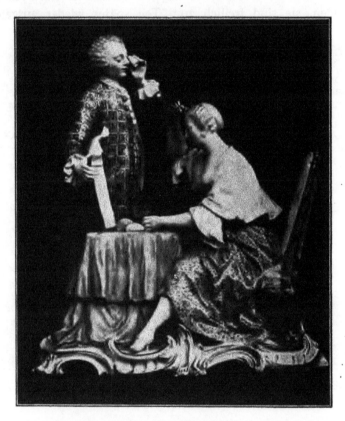

Abb. 99. Allegorische Gruppe „Das Gesicht". Frankenthal, um 1760.
Höhe 21 cm. Berlin, Kaiser-Friedrich-Museum.

die Abhängigkeit vom Stil des Hauptmodelleurs Johann Friedrich Lück verrät. Die eingedrückte oder eingeritzte JH-Marke (ligiert) ist sicherlich keine Künstlerbezeichnung von J. Hannong, denn sie kommt auch bei Geschirren vor. Hofmann bezieht sie auf den

[1] Abb. bei Hofmann, Das europäische Porzellan des Bayrischen Nationalmuseums. Nr. 720. Taf. 51.

Bossierer Ignatius Hinel, der aber als schöpferischer Künstler kaum in Betracht kommt. Das JH ließe sich auch als Fabrikmarke des Jos. Hannong deuten, analog dem PH (Paul Hannong), das oft neben den Blaumarken eingedrückt ist.

Zu Johann Friedrich Lücks (1758—64) bekanntesten Figuren gehören das Tänzerpaar im Reifrock, das bisher wohl nur in Ausformungen der späteren Zeit bekannt ist, dann Figuren aus der französischen Komödie (?), dargestellt durch pausbäckige Kinder (Abb. 98); endlich eine Folge allegorischer Gruppen auf die fünf Sinne, verkörpert durch Kavaliere und Damen, daraus das „Gesicht" (Abb. 99, Marke: Löwe und J. A. H.); verschiedene Liebesgruppen, wie die Schäferszene (Abb. 100) in einer Ausformung der CT-Zeit, endlich die prächtige Gruppe einer Prinzessin nebst Gefolge[1] in der Sammlung Buckardt, Berlin (Marke: Löwe und J. A. H.). Viele dieser Hannong-Modelle haben in der späteren Ausformung unter Bergdoll nur gewonnen, denn die mannigfachen Fehler in Masse, Glasur und Dekor vermochte man leicht zu vermeiden. Bei all diesen Modellen fällt eine gewisse Unbeholfenheit und Steifheit der Figuren und eine fast primitiv anmutende Art der Gruppierung auf (Abb. 99, 100). Man vermißt eine lebendige Beziehung der Figuren zueinander. Die höfische Etikette scheint allen Gestalten in Fleisch und Blut übergegangen zu sein und scheint jede Äußerung eines natürlichen Gefühls zu unterdrücken. Der Eindruck des Zeremoniellen wird noch verstärkt durch die peinlich genaue Wiedergabe des modischen Kostüms und der Haartracht. Bei einer Reihe von Gruppen wird die Steifheit der Komposition durch lebhaft bewegte Rocaillelauben gemildert, die die Figuren zusammenschließen. Eine dieser Gruppen, ein Schäferpaar, ist einem Stich von Gaillard nach Bouchers „L'agréable leçon" nachgebildet[2], eine andere dem Nilsonschen Stich „Die Hirtenmusik" (Abb. 114).

Sehr bald nach der Übernahme der Manufaktur durch den Kurfürsten von der Pfalz sah man sich nach einem geeigneteren Bild-

[1] Katalog der Münchener Ausstellung 1909. Nr. 14. Abb. Taf. 15.
[2] Vgl. Brüning, Kupferstiche als Vorbilder für Porzellan: Kunst und Kunsthandwerk VIII. 1905. S. 32. Abb. S. 38 u. 39.

hauer um. Die Wahl fiel auf Konrad Linck, den in Mannheim tätigen Hofbildhauer (1732—1802). Linck hat nur drei bis vier Jahre in Frankenthal gearbeitet und wurde bereits 1766 wieder nach Mannheim zurückversetzt; doch war er verpflichtet, weiter für die Manufaktur zu arbeiten. Außer Zeichnungen zu Gruppen,

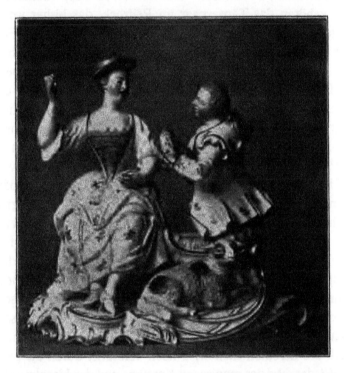

Abb. 100. Schäfergruppe. Frankenthal. Modell um 1760. Ausformung um 1762—65. Höhe 18 cm. Berlin, Kunstgewerbemuseum.

die er 1775 an die Fabrik sandte, hat er noch nach seinem Weggang von Frankenthal Porzellanmodelle geschaffen. Linck ist zweifellos einer der begabtesten deutschen Bildhauer des 18. Jahrhunderts gewesen. Und doch suchen wir seinen Namen in den Werken über deutsche Kunst vergebens. Man darf ihn freilich nicht nach den Skulpturen im Park von Schwetzingen oder gar nach den späten Gruppen auf der Heidelberger Brücke (1788 und 1790) beurteilen, die unter der Ungunst der Witterung arg gelitten haben.

Lincks Monumentalstil läßt sich am besten nach den beiden großen Porzellangruppen offiziellen Charakters rekonstruieren: nach der Apotheose des Kurfürsten Karl Theodor und seiner Gemahlin (Höhe 44 cm) und der Allegorie auf die Genesung des Kurfürsten ιHöhe 41 cm). Von der ersteren Gruppe bewahrt das Germanische Museum in Nürnberg ein weiß glasiertes Exemplar, das Cluny-Museum in Paris ein farbig bemaltes mit der Jahreszahl 1769. An dem Hermelin der Kurfürstin ist die Bezeichnung „Linck: fec." eingegraben. Auf der einen Seite hält Minerva, im langen Mantel und Helm, das lorbeerbekränzte Medaillonbildnis Karl Theodors, während ein Putto zur Rechten ein Füllhorn ausschüttet; auf der anderen Seite beschirmt Apoll mit der Leier das von drei Putten umstandene Relief der Kurfürstin. Die andere Gruppe, eine Allegorie auf die Genesung Karl Theodors von einer schweren Krankheit (Formenverzeichnis 179) zeigt die kniende Palatia, die Pallas und Hygiea um Errettung des geliebten Herrschers anfleht. Vor einem säulenartigen Altar in der Mitte verhüllen zwei Putten das Relief-

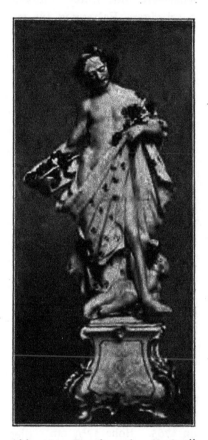

Abb. 101. Bacchus als „Herbst" von K. Linck. Frankenthal, um 1765. Höhe ohne Sockel (nicht zugehörig) 19½ cm. Berlin, Kunstgewerbemuseum.

bild des Kurfürsten, ein dritter weint in Verzweiflung über einem am Boden liegenden Marmorkopf. Durchaus monumentalen Charakter tragen auch die beiden Gestalten Ozeanos und Thetis, der heilige Borromäus, die drei Grazien und die drei Parzen und die große

13*

Gruppe „Concordia oder die große Pyramide". Die Gepflogenheit des Steinplastikers verrät sich deutlich in der Art, wie die Gewandmassen behandelt sind. Linck liebt es, die Draperie im Rücken der Figuren in schrägem Faltenzug bis zum Sockel zu führen, wodurch eine natürliche Stütze an Stelle des Baumstumpfs geschaffen wird. Mit

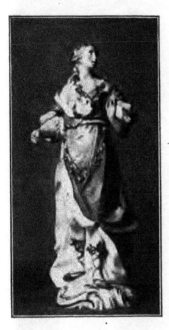

großem Geschick versteht er, durch die Drapierung des Gewandes die Silhouette der Figur ins Gleichgewicht zu bringen (Abb. 101). Linck hat sich durch seine glänzenden anatomischen Kenntnisse nie zu hohem Virtuosentum verleiten lassen. Die schlanken Gestalten mit den feinen biegsamen Gliedmaßen sind von seltener Ausdrucksfähigkeit. Und ebenso ausdrucksfähig ist auch das Mienenspiel. Charakteristisch ist der schwärmerische Augenaufschlag bei seinen weiblichen Figuren. Man kann ihn auch bei den Quellnymphen der Heidelberger Brückenmonumente beobachten. Bei der Figur des „Mai" aus einer Folge der zwölf Monate fällt dieser Zug besonders auf (Abb. 102). Neben dem Mai ist der „Juni" im langen meergrünen Gewand, das von schwarz oxydiertem Silberband gehalten wird, die gelungenste Figur dieser Serie. Der Bacchus in Abb. 98 gehört zu einer

Abb. 102. Der Mai aus einer Folge der 12 Monate von K. Linck, Frankenthal, um 1765. Höhe 17$^{1}/_{2}$ cm. Berlin, Kunstgewerbemuseum.

Folge der vier Jahreszeiten. Er ist als verweichlichter Jüngling mit etwas schlaffen, fast greisenhaft anmutenden Zügen charakterisiert. Das betreffende Exemplar ist qualitativ hervorragend: bis ins letzte Detail durchgearbeitet, wundervoll in der Masse und im Dekor (kupfergrüne Streublumen). Das Berliner Kunstgewerbemuseum besitzt auch die Flora als Frühling in einer sehr späten Ausformung, Exemplare des Sommers und Winters be-

wahrt u. a. das Nationalmuseum in München. (Beide, sowie der obengenannte Bacchus mit der Marke CT — AB 6.) Zu Lincks reizvollsten Schöpfungen gehören die neun Musen (16 cm hoch).

Ein Beispiel außerordentlich geschickter Gruppierung gibt das mythologische Paar Meleager und Atalante (Abb. 103).

Annähernd zur selben Zeit wie Linck arbeitete in Frankenthal der 1760 berufene Karl Gottlieb Lück. Man nannte ihn früher anonym den „Meister der Kleinfiguren oder der Chinesenhäuser". Lück hat an Stelle von Linck, etwa von 1767 bis 1775, den Posten als Modellmeister versehen. Er spielte eine Art Vermittlungsrolle zwischen Johann Friedrich Lück und Konrad Linck. Vermutlich hat er auch die Entwürfe zu Gruppen und Figuren ausgeführt, die Linck später von Mannheim aus einsandte. Er schuf auffällig kleine und zierliche Figürchen und nahm seine

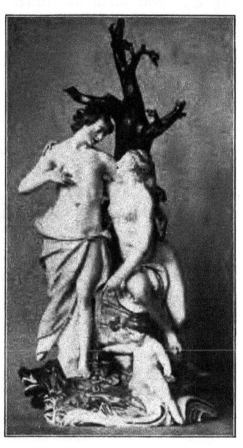

Abb. 103. Meleager und Atalante von K. Linck. Frankenthal. Ausformung v. 1778. Höhe 42$^1/_2$ cm. Berlin, Kunstgewerbemuseum.

Vorwürfe nicht wie Linck aus der Mythologie, sondern aus dem Leben. Außer den kleinen Chinesen, die sich in Scharen um ein Haus gruppieren, modellierte er Einzelfiguren und Gruppen von Schäfern und Schäferinnen, Jägern (Abb. 104), Musikanten

(Abb. 105), Kavalieren und Damen. Alle diese Gestalten fallen durch ihr frisches, keckes Wesen auf. Von demselben Meister stammt wohl auch die recht geschmacklose Gruppe „Hinrichtung des Cyrus durch die Türken" (Berlin, Kaiser-Friedrich-Museum) und der Reiterkampf im Bayrischen Nationalmuseum.

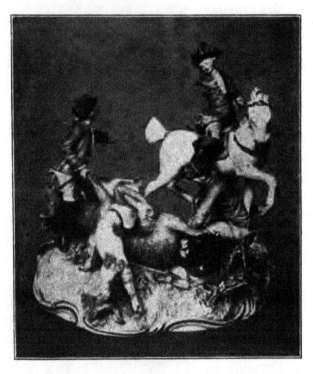

Abb. 104. Jagdgruppe. Frankenthal, 1771. Höhe 18 cm. Berlin,
Sammlung Stettiner.

Johann Peter Melchior ist während seiner Tätigkeit in Frankenthal (1779—93) im wesentlichen der gleichen Richtung wie in Höchst treu geblieben. Sein Stil war zu ausgereift, um irgendwie von der Frankenthaler Überlieferung berührt zu werden. So bieten die in der pfälzischen Manufaktur entstandenen Arbeiten Melchiors kaum etwas Neues, das geeignet wäre, das Urteil über seine künstlerische Persönlichkeit zu revidieren. Wir finden ganz ähnliche Dar-

stellungen wie in Höchst, in derselben, fast charakterlos weichen Formgebung, die nur für ein sehr eng begrenztes Stoffgebiet annehmbar ist. Vielfach leidet der Eindruck der Melchiorschen Figuren unter dem wenig sorgfältigen Dekor der Spätzeit Frankenthals. Ein typisches Beispiel ist die Gruppe in Abb. 106 mit dem Knaben, der seinen Spielgefährten mit der vorgehaltenen bärtigen Maske Schrecken einjagt. Das Gegenstück schildert die Kehrseite des Motivs, die Rache der erschreckten Kinder, die den entlarvten kleinen Helden weidlich verprügeln. Melchior hat zum Teil seine Höchster Modelle in Frankenthal weiter benutzt. Bekannt ist die große Gruppe des in einer Turmruine schlafenden Mädchens, das von zwei Jünglingen belauscht wird. Sie war mit 113 Gruppen und Figuren und einem Tafel- und Dessertservice zu 24 Gedecken als Geschenk des Kurfürsten an den Kardinal Antonelli in Rom bestimmt und wurde 1785 abgeliefert. Melchiors Modelle der letzten Jahre sind, der klassizistischen Richtung entsprechend, vielfach in Biskuit ausgeführt worden. Eine seiner letzten Arbeiten war die allegorische Gruppe auf die Goldene Hochzeit[1] des Kur-

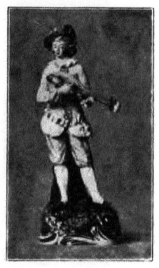

Abb. 105. Musikant. Frankenthal, um 1775. Höhe 15 cm. Berlin, Kunstgewerbemuseum.

fürsten Karl Theodor und seiner Gemahlin (Abb. 107). Sie ist offenbar von der ganz ähnlich komponierten Biskuitgruppe von Sèvres, einer Allegorie auf die Hochzeit Ludwigs XVI. und der Marie Antoinette (1772), inspiriert worden. Die Melchiorsche Gruppe trägt im Sockel eine eingeritzte Inschrift, die kürzlich nach gründlicher Reinigung unter dem Ölfarbenanstrich vollständig zum Vorschein kam: „Adam Cleer

[1] Die Figuren des Hymen mit der Fackel, des Amor mit dem Rosenkranz und des Mädchens mit der Rosengirlande deuten unzweifelhaft auf die goldene Hochzeit des fürstlichen Paares Ende Januar 1792.

Frankenthal a. 7. Januar 1792." Daß Cleer hierbei nicht als Modelleur, sondern nur als Bossierer in Frage kommt, braucht kaum näher begründet zu werden. Adam Cleer (Clair), geboren 1763, war Schüler von Melchior, doch hat er keine selbständige Bedeutung als Modelleur. Die von ihm signierten Tonmodelle zeigen

Abb. 106. Kindergruppe von J. P. Melchior. Frankenthal. Ausformung
v. 1785. Höhe 15 cm. Berlin, Kunstgewerbemuseum.

völlige Abhängigkeit von Melchior. Seit 1799 finden wir Adam Clair in Nymphenburg. Der eingeritzte Name Clair auf älteren Frankenthaler Figuren ist auf Georg Ignaz Clair (Cleer), den Vater von Adam Clair, zu beziehen. Ein Schüler von Melchior war auch Landolin Ohmacht (Ohnmacht), geboren 1760 in Dunningen bei Rottweil in Württemberg, gestorben 1834 in Straßburg. Seine zahlreichen Bildnismedaillons und -büsten zeitgenössischer

Persönlichkeiten u. a. zeigen dieselbe unpersönliche, jede schärfere Charakteristik meidende Art wie die Arbeiten Melchiors.

Abb. 107. Biskuitgruppe auf die Goldene Hochzeit des Kurfürsten Karl Theodor und seiner Gemahlin Elisabeth Auguste. Modell von Melchior, Frankenthal 1792. Höhe 53 cm. Berlin, Kunstgewerbemuseum.

Die frühen Frankenthaler Porzellane tragen als Marke die mit dem Blindstempel eingedrückten Buchstaben P H (Paul Hannong), sehr selten in Verbindung mit dem halben Rautenschild, der auch

. allein vorkommt und meist in Unterglasurblau gemalt ist. Häufiger findet sich neben den eingepreßten Buchstaben P H der in Unterglasurblau gemalte steigende Löwe, der auch unter J. A. Hannong, zusammen mit dem verschlungenen Monogramm JAH, die Hauptmarke bildet. Seit 1762 führte die Manufaktur das Monogramm des Kurfürsten Karl Theodor, CT mit dem Kurhut in Unterglasurblau. Ganz auffällig ist, daß die besten Stücke der Zeit zwischen 1762 und 1770 unter dem CT noch die Buchstaben AB (ligiert) oder B, bisweilen noch eine 6 in Unterglasurblau zeigen. Es unterliegt wohl kaum einem Zweifel, daß es sich um das Monogramm des Direktors Adam Bergdoll handelt. Seit 1770—88 erscheinen unter den kurfürstlichen Initialen in der Regel Jahreszahlen in abgekürzter Form: 7 für 1770, 71 für 1771 usw. Zu den Hauptmarken gesellen sich zahlreiche eingeritzte oder eingedrückte Bossiererzeichen und aufgemalte Malermarken. Die seltene Blaumarke VR, in Verbindung mit einem F (Frankenthal), gehört der Zeit unter van Recum an. Die Marke PVR deutet auf Pierre van Recum.

Die Manufaktur zu Ludwigsburg seit 1758.

Bereits im Jahre 1737, unter Herzog Alexander von Württemberg, und nach dessen Tod unter der vormundschaftlichen Regierung, hatte man die Gründung einer Porzellanfabrik erwogen, ließ aber den Plan wieder fallen, in der Hoffnung auf wirtschaftlich bessere Zeiten. Herzog Karl Eugen, ein ungemein prachtliebender und genußsüchtiger Herrscher, der mit August dem Starken manchen Zug gemeinsam hat, glaubte eine Porzellanfabrik „als notwendiges Attribut des Glanzes und der Würde" nicht entbehren zu können. Durch Dekret vom 5. April 1758 wurde die zwei Jahre früher vom Ingenieurkapitän Häcker in Ludwigsburg bei Stuttgart begründete Fabrik vom Herzog übernommen. Als technischen Leiter gewann man Joseph Jakob Ringler, der vorher in Wien und seit 1754 zu Neudeck ob der Au (Vorstadt von München) tätig gewesen war. Ringler hat der Ludwigsburger Manufaktur 40 Jahre

hindurch seine Dienste gewidmet. Die Lage der Fabrik war denkbar ungünstig. Die heimische Porzellanerde hatte sich bei früheren Versuchen als gänzlich unbrauchbar erwiesen, und so war man genötigt, das Kaolin aus Hafnerzell bei Passau herbeizuschaffen. Auch Brennholz gab es nicht in der waldarmen Ludwigsburger Gegend. Die Massebereitung machte Schwierigkeiten. Selbst in der Blütezeit der Manufaktur hat der Scherben bisweilen noch ein schmutziggraues Aussehen, das durch die grünliche, ungleich geflossene Glasur eher verschlechtert wird. Neben der Porzellanmanufaktur wurde eine Fayencefabrik betrieben, deren Überschüsse die Unkosten der Porzellanfabrikation decken sollten.

Mit der Verlegung der herzoglichen Residenz nach Ludwigsburg nahm die Manufaktur einen ersichtlichen Aufschwung. Im Jahre 1766 beschäftigte sie nicht weniger als 154 Arbeiter und Künstler, aber bereits ein Jahr, nachdem der Hof wieder nach Stuttgart zurückverlegt worden war, sank die Zahl auf 81. Seit dem Tode des Herzogs Karl Eugen (1793) geriet die Manufaktur mehr und mehr in Verfall. Sie, erlebte noch eine künstliche Nachblüte zu Anfang des 19. Jahrhunderts unter König Friedrich, der französische Arbeiter heranzog, doch blieb der erwartete Erfolg aus, und man entschloß sich 1824 zur Auflösung der Fabrik.

Gegenüber der umfangreichen und künstlerisch bedeutenden Plastik spielt die Gefäß- und Gerätekunst wie bei den meisten süddeutschen Manufakturen eine untergeordnete Rolle. Doch hat Ludwigsburg neben den Geschirrmustern, die Allgemeingut der deutschen Manufakturen geworden waren und nur geringe Abänderungen erfuhren, manche originelle Gefäßtypen geschaffen. Häufig ist ein Reliefschuppenmuster, das den ganzen Gefäßkörper überzieht, aber höchstens für einfachen Blumendekor geeignet ist. Der erste Direktor der Manufaktur, Bergrat Johann Gottfried Trothe (1758/1759), schuf Entwürfe zu Uhrgestellen mit Putten, die wahrscheinlich der „Oberpoussierer" Joh. Göz (1759—1762) ausführte. Auf Trothe gehen vermutlich auch die vier Jahreszeitenvasen in Anlehnung an Meißener Modelle zurück, ferner eine Reihe von Potpourrivasen mit Schlangen-

henkeln, Schreibzeuge mit Putten u. a., zumeist recht schwächliche, mit bizarrem Rocaillewerk überladene Gebilde, die dem zopfigen Geschmack des ausgehenden Rokoko entsprechen. Besonders charakteristisch für Ludwigsburg sind Ziergefäße und

Gebrauchsgeschirre mit Füßen, die anfangs noch organisch mit dem Rocaillewerk am Gefäßkörper zusammenhängen, dann in der Zeit des Übergangs zum Klassizismus sich mehr und mehr isolieren (Abb. 108), um schließlich, wie der Gefäßkörper selbst, starre regelmäßige Formen anzunehmen. Vom Obermaler Gottlieb Friedrich Riedel (1743—1756 in Meißen, 1756—1759 in Höchst und Frankenthal, seit 1759—1779 in Ludwigsburg, später als Stecher in Augsburg, gest. 1784) stammen Entwürfe für einfache und prunkvollere Geschirre, aber auch für Figuren, wie

Abb. 108. Kaffeekanne mit eisenroter Malerei. Ludwigsburg, um 1770. Berlin, Kunstgewerbemuseum.

die Monate als Hermen, vermutlich auch für Tiere. Riedel malte in der Hauptsache Landschaften, Vögel und Verzierungen. In Augsburg gab er Kupferstichvorlagen mit Vögeln für Porzellanmaler heraus. Ein sehr tüchtiger Blumenmaler war Friedrich Kirschner aus Bayreuth, von dessen Hand u. a. ein in der Altertümersammlung zu Stuttgart aufbewahrtes Service dekoriert ist. Er

malte großblumige, aber etwas massige bunte Buketts, die oft in keinem rechten Verhältnis zum Gefäßkörper stehen. Der Landschafts- und Tiermaler Johann Friedrich Steinkopf aus Frankenthal und der Buntmaler J. P. Danhofer aus Höchst waren· gleich bei der Gründung der Fabrik nach Ludwigsburg berufen.

Seit der Stuttgarter Ausstellung des Jahres 1905[1] ist die Forschung über das Ludwigsburger Porzellan kaum einen Schritt vorwärts gekommen. Balets Versuch[2], die zahlreichen Figuren und Gruppen des Stuttgarter Museums Vaterländischer Altertümer auf die einzelnen Meister zu verteilen, hat mehr Verwirrung als Klarheit gebracht.

Als Obermodellmeister der Jahre 1760 bis 1762 führt Balet Franz Anton Pustelli ein, dessen Name in den Akten erwähnt ist. Diesem Pustelli schreibt er nicht weniger als 89 Figurenmodelle der Stuttgarter Staatssammlung Vaterländischer Altertümer zu, nur weil sie ihm primitiv und rokokomäßig erscheinen. Er reißt aber ganze Serien zusammengehöriger Gruppen und Figuren auseinander und verteilt sie willkürlich auf diesen vermeintlichen Pustelli und auf Pierre François Lejeune, den er als bedeutendsten Modelleur der Ludwigsburger Manufaktur anspricht.

Wie Friedrich Heinrich Hofmann bei seiner Vorarbeit für das Werk über die Nymphenburger Porzellanmanufaktur feststellen konnte[3], hat ein Obermodellmeister Pustelli in Ludwigsburg überhaupt nicht existiert. Der in den Akten über die Ludwigsburger Manufaktur in den Jahren 1760—62 erwähnte Pustelli ist vielmehr identisch mit dem berühmten Nymphenburger Obermodellmeister

[1] Vgl. Album der Erzeugnisse der ehemaligen württembergischen Manufaktur Alt-Ludwigsburg nebst kunstgeschichtlicher Abhandlung von Berthold Pfeiffer, herausgegeben von Wanner-Brandt. Stuttgart 1906.

[2] Leo Balet, Ludwigsburger Porzellan (Figurenplastik). Stuttgart und Leipzig 1911.

[3] Das Erscheinen des groß angelegten Werkes hat der Krieg verhindert. Verlag F. Bruckmann A.-G., München.

Franz Bastelli (oder Bustelli), der eine Berufung an die Württembergische Porzellanmanufaktur erhielt, aber ablehnte. Die von Balet unter dem Namen „Pustelli" zusammengefaßten Gruppen und⸱ Figuren sind demnach wieder namenlos, soweit sie nicht ganz offensichtlich bestimmten Meistern zugewiesen werden können.

Anfangs hielt sich die Ludwigsburger Manufaktur an die Meißner Vorbilder, die Herzog Karl Eugen aus seiner auf Reisen erworbenen Sammlung zur Verfügung stellte. Doch bildete sich überraschend schnell ein Figurenstil von ausgesprochen lokalem Gepräge aus. Zu den frühesten Gruppen und Figuren gehören Chinesen, Tänzer und Schäferszenen. Den Chinesen liegen Stiche nach Watteau, Pillement, Boucher oder Abbildungen aus den zahlreichen. Reisebeschreibungen zugrunde. Für die Tänzerfiguren und -gruppen mögen Illustrationen aus Tanzbüchern die Anregung geboten haben. Ein typisches, außerordentlich reizvolles Werk von ausgesprochenem Rokokocharakter ist die Ballettgruppe (Abb. 109), nach Pfeiffer[1], „vielleicht das zierlichste Ludwigsburger Gebilde". Sie besticht weniger durch plastische Qualitäten als durch die geschickte Gruppierung und die Harmonie zwischen dem bewegten Rocaillewerk des Sockels und den Figuren. Zweifellos hat der Modelleur manche Anregung zu dieser und ähnlichen Schöpfungen vom herzoglichen Ballett empfangen, für das sich Karl Eugen lebhaft interessierte. Der Herzog erhielt damals von Frankreich große Subsidien zur Unterhaltung einer militärischen Macht von 10000 Mann, und diese Subsidien setzten ihn in den Stand, die Ausgaben für den maßlosen Luxus an seinem Hofe zu bestreiten. Die größten Summen verschlang das Theater. Der Herzog unterhielt eine französische Komödie, eine italienische ernste und komische Oper und zwanzig italienische Tänzer ersten Ranges. „Die geschicktesten Maschinisten und Dekorationsmaler arbeiteten um die Wette, um die Zuschauer zum Glauben an Zauberei zu zwingen", berichtet Casanova 1760, zur Zeit der Entstehung unserer Tänzergruppe.

[1] A. a. O. S. 9.

Einer der Hauptmeister von Ludwigsburg ist Wilhelm Beyer. Sein Werk liegt ziemlich lückenlos vor uns. Wir kennen seine Monumentalfiguren und seine Porzellanmodelle, soweit sie sich zur Ausführung im großen eigneten, aus zwei Kupferstichwerken, die der Künstler selbst herausgegeben hat. Dadurch ist eine sichere

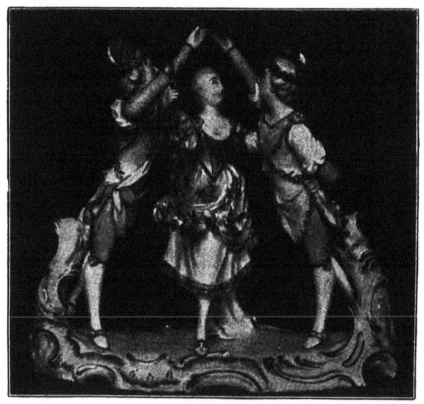

Abb. 109. Tanzgruppe Ludwigsburg, um 1760. Höhe 16 cm. Berlin, Kunstgewerbemuseum.

Grundlage zur Bestimmung seiner Porzellanmodelle für Ludwigsburg gewonnen.

Wilhelm Beyer wurde 1725 in Gotha geboren. Sein Vater trat als Hofgärtner in württembergische Dienste, er selbst wurde in Stuttgart „in der Garteningenieurkunst angestellt". Der Herzog schickte Wilhelm Beyer 1747 zum Studium der Baukunst nach Paris,

und von dort kam er drei Jahre später als Maler zurück. Von entscheidender Bedeutung war aber ein achtjähriger Aufenthalt in Italien (1751—1759). Beyer ging als Staatspensionär nach Rom, um sich in der Malerei „mehreres zu habilitieren". Seit 1756 studierte er bei Filippo della Valle. Die Berührung mit Winckelmann und seinem Kreis mag ihn bestimmt haben, sich der Plastik zuzuwenden. In Rom beschäftigte ihn der Plan, eine deutsche Akademie nach dem Muster der „Académie de France" zu gründen. Seine Anstellung in Stuttgart datiert vom 12. juli 1760. Von 1762 an lieferte Beyer zahlreiche Modelle für die Ludwigsburger Manufaktur. Als klassizistischer Reaktionär und eifriger Verfechter der Winckelmannschen Lehren hat er „zuerst eine Ahndung von griechischer Proportion, Form und Ausdruck" gegeben, und durch sein Verdienst haben „einfachere Artemisien, Kleopatren, edlere Nymphen die grinsenden Schäferinnen im Augsburger Geschmack verdrängt[1]."

In den erwähnten Kupferstichwerken (1. „Österreichs Merkwürdigkeiten, die Bild- und Baukunst betreffend", Wien 1779; — 2. „Die Muse oder der Nationalgarten den akademischen Gesellschaften vorgelegt", Wien 1784) hat Beyer eine Reihe seiner Werke veröffentlicht. In der „Neuen Muse" sind „Modelle" wiedergegeben, die „meistens für Se. herzogl. Durchlaucht von Württemberg in Porzellanerde gemacht werden". Es sind: eine Ariadne; ein Satyr, der die Syrinx bläßt; Lenä (sic!) mit einem jungen Satyr; ein Faun, der das Cymbal schlägt; Psyche und Amor; die „Huldgöttinnen"; Leda; die Flucht oder die Verwandlung der Syrinx; die Verwandlung der Daphne. Hierzu kennen wir Gegenstücke: eine Bacchantin, die einen Widder opfert; eine Cymbalschlägerin; Apoll mit der Leier; Venus und Adonis; in „Österreichs Merkwürdigkeiten" sind eine trauernde Artemisia an der Urne des Mausolos und eine Bacchantin mit Pantherweibchen abgebildet, die Beyer für den Park des Schlosses Schönbrunn bei Wien in Marmor

[1] Üxküll, Entwurf einer Geschichte des Fortschritts der bildenden Künste in Württemberg. Tübingen 1821.

ausgeführt hat, die aber auch in Ludwigsburger Porzellan vor-
kommen. Ein weiteres für Beyer gesichertes Werk ist eine bac-
chische Gruppe, die er nach seinem Weggang von Stuttgart der

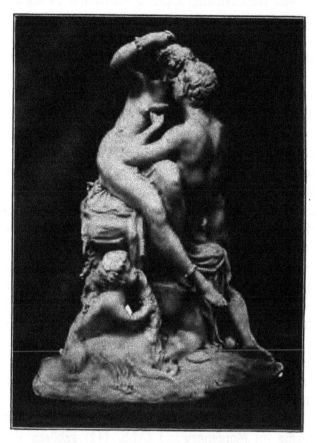

Abb. 110. Bacchantengruppe von Wilhelm Beyer. Ludwigsburg,
um 1765. Höhe 25 cm. Berlin, Kunstgewerbemuseum.

Wiener Akademie als Aufnahmestück im Tonmodell überreichte.
1770 erfolgte seine Ernennung zum Hofmaler und Statuarius.
Er siegte bei der Konkurrenz um den Statuenschmuck für den
Park von Schönbrunn und führte den großen Auftrag zusammen
mit 15 jungen Bildhauern, unter denen sich auch der Ludwigs-
burger Modelleur Weinmüller befand, innerhalb eines Zeitraums

Schnorr v. Carolsfeld. Porzellan. 14

von fünf Jahren aus. Beyer hat die bei der Wiener Akademie eingereichte Bacchantengruppe auch für die Ludwigsburger Manufaktur modelliert (Abb. 110). Sie gehört vermutlich zu einem aus einer Serie von Bacchantengruppen bestehenden Tafelaufsatz. Als Rundgruppe ist sie vorzüglich komponiert und im einzelnen virtuos durchgearbeitet. Erinnerungen an Clodion, der ja ein ganz ähnliches Darstellungsgebiet wie Beyer bevorzugte, werden wach: sowohl die Art der Komposition wie der Körperbildung und Oberflächenbehandlung deutet darauf hin, daß Beyer die Franzosen in Paris und Rom nicht umsonst studiert hat. Im ganzen lassen sich etwa 50 Porzellanmodelle mit Sicherheit für Beyer festlegen. Manche seiner Motive schöpfte er, wie Dernjač und Balet nachgewiesen haben, aus der Antike, doch braucht nicht das Kupferwerk von Montfaucon, L'Antiquité expliquée, Paris 1719 f., die alleinige Quelle gewesen zu sein, denn Beyer hatte in Rom reichlich Gelegenheit, direkt nach den Originalen zu zeichnen. Daß der Fischer und die Fischerin (Abb. 111) von Beyer stammen und zu einem Tafelaufsatz von 1764 gehören, kann mit Sicherheit angenommen werden. Die Fischerin steht den berühmten Musikanten nur wenig nach. Das Bewegungsmotiv mit dem nach rechts gedrehten Oberkörper, den zur Seite geworfenen Armen und dem nach links gewandten, leicht gesenkten Kopf ist überraschend ähnlich wie bei der Kaffeetrinkerin (Abb. 112).

Die viel umstrittenen Musiksoli (Geiger, Cellist, Gitarrespielerin, Dame am Spinett, Waldhornbläser, Sängerin) und die ihnen eng verwandten Figuren eines Schokoladetrinkers und einer Kaffee trinkenden Dame im Morgengewand (Abb. 112) gehören sicher zum Besten, was die deutsche Porzellanplastik hervorgebracht hat. Man schrieb sie bisher bald Beyer, bald Weinmüller und neuerdings Lejeune zu (Balet).

Dieses Schwanken in der Zuweisung an einen bestimmten Modelleur erklärt sich wohl daraus, daß manche der Figuren, wie der Geiger, im Sitzmotiv sowohl wie im Typus des Kopfes (Rundschädel) mit sicheren Beyerschen Figuren übereinstimmen, während andere, wie der Cellist und der Hornbläser, mit der schmalen

Schädelbildung und dem fremdartigen Gesichtsausdruck auf eine
andere Hand zu weisen scheinen, so daß man versucht sein könnte,
die Modelle verschiedenen Meistern zuzuweisen. Außerordentlich
fein ist die Haltung jedes einzelnen der Musikanten je nach der Art

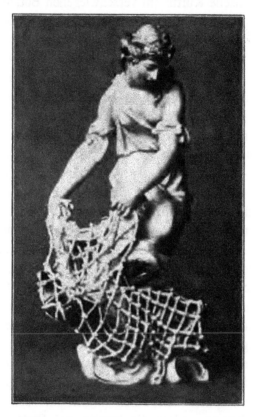

Abb. 111. Fischerin von Wilhelm Beyer. Ludwigsburg, um 1765.
Höhe 19^1/$_2$ cm. Berlin, Kunstgewerbemuseum.

des Instrumentes charakterisiert: die Spinettspielerin sanft und
schmiegsam, die Sängerin energisch und siegesgewiß, der Horn-
bläser derb und burschikos, der Cellist ruhig und sicher, der Geiger
schwärmerisch und unbeständig im Wesen. Die Bemalung ist von
ausgesuchtem Geschmack und paßt sich diskret der einzelnen Figur
an. So ist z. B. das weiße Negligé der Kaffee trinkenden Dame mit

14*

Streublumen in Purpur und Gold dekoriert, der Teppich mit den Goldfransen in lichtem Seegrün, die Schuhe in Gelb. Die Dame am Kaffeetisch im spitzenbesetzten Morgengewand scheint alle Anmut und Grazie zu verkörpern, die die von der Welt abgeschlossene, überfeinerte höfische Kultur im verschwiegenen Boudoir entfaltete. In dieser Zeit des allgemeinen Verfalls der Porzellanplastik suchen wir anderswo vergebens nach ähnlichen Figuren, deren Aufbau so ungezwungen und dabei so geschlossen wirkt wie hier durch Überschlagen des Beines, Drehung des Oberkörpers und Wendung des Kopfes. Die Haltung ist noch besonders motiviert durch die Zwiesprache der Herrin mit dem am Boden sitzenden Hündchen, das offenbar ein Stück Zucker begehrt.

Als Nachfolger von Beyer — nach dessen Weggang nach Wien im Jahre 1767 — führt Balet den Niederländer Pierre François Lejeune ein. Neuerdings hat Otto von Falke[1] die Tätigkeit Lejeunes für die Ludwigsburger Manufaktur bestritten oder doch zum mindesten für sehr zweifelhaft und unwahrscheinlich angesehen. Er hat die meisten von Balet für Lejeune in Anspruch genommenen Ludwigsburger Modelle Beyer zugewiesen, u. a. die bekannten Liebesgruppen (sitzende Jäger-, Schäfer-, Gärtner- und Fischerpaare unter Bäumen), die Einzelfiguren eines sitzenden Fischers und Schäfers und ihre weiblichen Gegenstücke und schließlich auch die ganze Serie der Musikanten, den Schokoladetrinker und die Kaffeetrinkerin. Falke nimmt an, daß Beyer zu Beginn seiner Tätigkeit für Ludwigsburg die rokokomäßigen Liebesgruppen und Volkstypen, später den Tafelschmuck mit den Bacchantengruppen und -figuren, weiter die bereits mit Plattensockeln versehenen Musikanten und schließlich die zur Antike neigenden Allegorien und mythologischen Figuren geschaffen hat.

Die Liebesgruppen und die eng mit ihnen verwandten Einzelfiguren von Bauern, Handwerkern, Gärtnern, Winzern nebst ihren weiblichen Gegenstücken lassen sich schwerlich in das Werk Beyers

[1] Amtliche Berichte aus den Kgl. Kunstsammlungen. Berlin, März 1916, S. 106 ff.

einordnen. Man bedenke ferner, daß diese zahllosen Gruppen und Figuren in einem Zeitraum von nur fünf Jahren entstanden sein müßten. Es ist auch kaum denkbar, daß Beyer, der als eingeschworener Klassizist und Verfechter Winckelmannscher Ideen aus

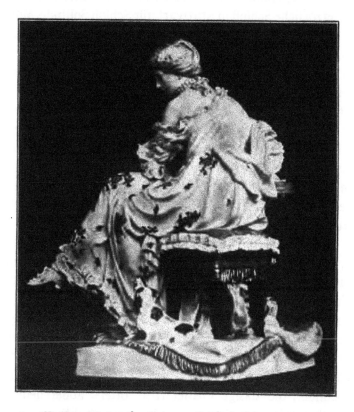

Abb. 112. Kaffee trinkende Dame. Ludwigsburg, um 1765. Höhe 19$^1/_2$ cm. Berlin, Kaiser-Friedrich-Museum.

Rom nach Stuttgart kam, mit so weltlichen Schäferfiguren begonnen haben soll.

Wie steht es nun aber mit Lejeune, dessen Name aus den Annalen der Geschichte Ludwigsburgs neuerdings ganz ausgelöscht werden soll?

Pierre François Lejeune, 1721 in Brüssel geboren, studierte zwölf Jahre in Rom und war seit 1753 als premier sculpteur in Stuttgart,

seit 1761 zugleich als Professor an der Académie des Arts, seit 1773 an der Karlsschule tätig. 1778 verließ er Stuttgart, um in seine Vaterstadt zurückzukehren.

Von Lejeunes Hand stammen eine Anzahl Skulpturen und Reliefs für das herzogliche Schloß in Stuttgart, für Schloß Solitude, Monrepos und Hohenheim, für das Ludwigsburger Tor und den Arsenalplatz in Ludwigsburg.

Aus zwei Archivnachrichten. geht unzweifelhaft hervor, daß Lejeune als Nachfolger Beyers von 1768 bis 1778, also ein volles Jahrzehnt, seine Kräfte der Ludwigsburger Manufaktur gewidmet hat. Als Nachfolger von Beyer konnte auch nur ein Meister gleichen Ranges in Frage kommen, sollte die Manufaktur auf der bisherigen Höhe künstlerischer Leistungsfähigkeit erhalten bleiben. Es lag nahe, daß man mit dieser Aufgabe einen der im Dienst des Herzogs Karl stehenden, akademisch geschulten Bildhauer betraute.

Am 17. April 1768 richtete Lejeune an Karl Eugen eine Bittschrift, in der er um Erhöhung seines Gehalts um 500 Gulden bat. Der Intendant Bühler beantragte Gehaltserhöhung von 1000 auf 1400 Gulden mit dem Zusatz: „Da Lejeune nach seinem engagement von Anfang her zu allen und jeden in sein Métier einschlagenden Arbeiten ohne Unterschied verbunden ist, ihme die von Zeit zu Zeit zur herzögl: porcellaine-fabrique benöthigte neue modells zu verfertigen und, solange er im academie-Dienst sich zu Ludwigsburg befindet, die dasige Possierarbeit öfters, außer denen aber monathlich wenigstens einmal zu visitieren conditioniert werden möchte[1].“ Die Gehaltserhöhung wurde also von der Erfüllung dieser Bedingung abhängig gemacht. Da sie ein Vierteljahr später (am 12. Juli 1768) tatsächlich bewilligt wurde, ist anzunehmen, daß Lejeune die Verpflichtung, für die Porzellanmanufaktur zu arbeiten, auch bereitwillig übernommen hat. Bei den mißlichen finanziellen Verhältnissen am Hofe Karl Eugens hätte man die Gehaltserhöhung sicherlich später wieder gestrichen, wenn Lejeune seinen Ver-

[1] Balet, a. a. O. S. 29.

pflichtungen nicht nachgekommen wäre. Eine Bestätigung dieser
Annahme findet sich in den Akten des Hofmarschallamtes mit
Hinweis auf die Residenzbaurechnung von 1771/72[1]: Darin ist be-
merkt, Lejeune erhalte von jetzt ab 1400 Gulden Besoldung, „wo-
gegen er gehalten ist, die bey der Porcellainfabrique erforderlichen
Modelle zu verfertigen und die dortigen Bossirarbeiten zu inspi-
ziren". 1778 erfolgte die Entlassung Lejeunes aus Gründen der
Sparsamkeit. Sein Wirken an der Ludwigsburger Manufaktur um-
faßt also ein volles Jahrzehnt, während Beyer nur fünf Jahre in
diesem Amt tätig war. Bei dem anerkannten Fleiß Lejeunes kann
die Zahl seiner für Ludwigsburg gelieferten Modelle nicht gering
gewesen sein.

Bei der Bestimmung der Porzellanmodelle Lejeunes geht Balet
von zwei im Stuttgarter Altertümermuseum befindlichen Biskuit-
figuren aus, einem sitzenden Fischer und einem stehenden Mädchen
mit wasserspeiendem Delphin zur Seite. Beide Figuren tragen im
Sockelinnern eingeritzte Bossiererzeichen, unter denen Balet den
Namen „jeune" — seiner Meinung nach eine Abkürzung von
„Lejeune" — zu lesen glaubt. Eine Nachprüfung der Originale
durch Otto von Falke hat unzweifelhaft ergeben, daß die Inschriften
als „garne" zu lesen sind, bei einem zweiten Exemplar des Fischers
im Berliner Kunstgewerbemuseum sogar deutlich als „garner".
Als Beweis für Lejeunes Autorschaft können sie also nicht dienen.
Zur Feststellung der Porzellanmodelle Lejeunes bleibt demnach
lediglich der Weg der Stilkritik durch Vergleich mit seinen Stein-
bildwerken.

Unter den Ludwigsburger Porzellanfiguren hebt sich eine Gat-
tung meisterhaft modellierter Stücke heraus, die innerhalb der
deutschen Porzellanplastik eine völlige Sonderstellung einnehmen.
Diese Figuren stehen an künstlerischer Bedeutung in ihrer Art
gleichwertig neben den Leistungen eines Kändler, Bastelli, Melchior
und Linck. Am typischsten ist eine Serie von Kleinfiguren, die das
Formenverzeichnis von 1793 „Allerhand Fygürl profesionen vor-

[1] Mitgeteilt von Pfeiffer bei Wanner-Brandt, a. a. O. S. 11.

stellend" nennt: Winzer, Schnitter, Gärtner, Schäfer, Holzhacker, Obst- und Getreidehändler, Bilderverkäufer, Bettler, Leiermann, Wirt und ihre weiblichen Gegenstücke. Besonders charakteristisch ist das Standmotiv: die eigentümlich leichte und ungezwungene Stellung der Beine, die den Figuren den Anschein tänzerischer Leichtigkeit und Elastizität gibt. „Es sind schlanke, bewegliche Gestalten in unendlich abwechslungsreichen Stellungen, keine der andern ähnlich, immer ungezwungen, immer geistreich" (Balet). Mit diesen Kleinfiguren stimmen stilistisch vollkommen überein die Liebespaare unter Bäumen, vor allem die Gruppe des Jägers mit seiner Geliebten, und die große Rundgruppe der „Jahreszeiten", die Balet (Nr. 238) als „Herbst" bezeichnet, die aber offenbar die Jahreszeiten als Liebespaare darstellt. Allen diesen Gruppen und Figuren ist ein gewisser erotischer Zug eigen, ein Kokettieren mit körperlichen Reizen, wie wir es sonst nirgends in der deutschen Porzellanplastik, am allerwenigsten aber bei Wilhelm Beyer, finden. Bei den männlichen Figuren lassen die tief ausgeschnittenen gefältelten Hemden die Brust frei, und wie zufällig sind die Strümpfe heruntergerutscht; bei den weiblichen Figuren ist meist die Schulter und der Busen entblößt, und der kurze verschobene Rock läßt die wohlgebildeten nackten Beine bis über das Knie sehen. Suchen wir nach irgendwelchen Parallelen in der zeitgenössischen Kunst, so ist es vor allem der Darstellungskreis eines J. B. Greuze, doch fehlt den Ludwigsburger Figuren jener Zug von Sentimentalität und jene moralisierende Tendenz, die den Schöpfungen des Franzosen eigen ist.

Nichts liegt nun näher, als in diesen fremdartig anmutenden Figuren die Hand des Brüsselers Lejeune zu sehen; und zweifellos hat Balet — von der irrtümlichen Deutung der Bossiererinschriften abgesehen — den richtigen Blick bewiesen, indem er diese Figurengattung Lejeune zuschrieb. Eine Bestätigung dieser Annahme bietet ein Vergleich der Steinbildwerke Lejeunes mit den genannten Ludwigsburger Porzellanfiguren. Unter den vier Nischenfiguren am Schloß Monrepos bei Stuttgart zeigt vor allem die Gestalt einer Quellnymphe („Wasser") und eines nackten Jünglings mit Vogel

auf der erhobenen rechten Hand („Luft") eine überraschende Übereinstimmung mit den erwähnten Porzellanfiguren. Das eigentümliche Standmotiv mit dem zurückgesetzten, leicht auf den Zehen ruhenden rechten Fuß, dem nach der Standbeinseite zugedrehten Oberkörper, findet sich sowohl bei den weiblichen wie bei den männlichen Figuren in Porzellan (z. B. Winzer und Winzerin, Balet Nr. 241 und 243). Diese elastisch federnde Tanzstellung sucht man vergebens bei Wilhelm Beyer, der meist nur das unpersönliche Schema des Spiel- und Standbeins der Pseudoantike kennt. Eng verwandt mit der großen Gruppe der Jahreszeiten, die wohl das repräsentativste Werk von Lejeune darstellt, sind die Sitzfiguren eines Fischers und einer Fischerin (Wanner-Brandt Nr. 302 und 303). Die von Balet irrtümlicherweise als Gegenstück zum sitzenden Fischer angesehene Biskuitfigur des stehenden Mädchens mit Delphin (Balet Nr. 235) gehört als Allegorie des Wassers zu einer Folge der vier Elemente. Balet fügt das „Wasser" als Fischerin in das Werk Lejeunes ein, während „Luft" und „Erde" als Jüngling mit Vogel und Mädchen mit Spaten, Blumen und Früchten (Balet Nr. 32 und 35) bei „Pustelli', unterkommen müssen, dessen Nichtexistenz mittlerweile nachgewiesen ist.

Die Allegorie des Wassers bildet das Bindeglied zwischen der Steinskulptur gleichen Vorwurfs in Monrepos und den weiblichen Porzellanfiguren Lejeunes. Die Nischenfigur in Monrepos ist freilich der klassizistischen Architektur zuliebe als nackte Quellnymphe dargestellt. Doch besteht wohl kaum ein Zweifel, daß es sich um ein und denselben Meister handelt. Die Beinstellung ist ganz die gleiche, übereinstimmend sind auch die abfallenden Schultern, die weichen biegsamen Handgelenke, die Bildung der Beine und Füße. Die weltlicher aufgefaßte Biskuitfigur hat einen ausgesprochen weiblichen Charakter mit einer Mischung von Koketterie, wie keine einzige der bekannten Beyerfiguren sie aufweist. Beyers Figuren sind indifferent, vollkommen unsinnlich und fast asexuell. Wir vermissen den rein menschlichen Zug. Es ist das ein Kriterium von ausschlaggebender Bedeutung, wenn es gilt, sich

für Beyer oder Lejeune zu entscheiden. Beyer verdient nicht das absprechende Urteil, das Balet über ihn fällt, aber ihm fehlt zweifellos, was auch seine Marmorfiguren verraten, jener innige Kontakt mit der lebendigen, unendlich mannigfaltigen Natur. Diese temperamentlose Kühle und Zurückhaltung läßt ihn die Natur wie durch ein Filter betrachten, während Lejeune sie mit allen Sinnen in sich aufnimmt und daher auch in viel höherem Maße zu ihrer Wiedergabe fähig ist.

Daß der Maler Riedel (1759—1779) Entwürfe für Figuren und Tiere gezeichnet hat, wurde bereits erwähnt. Von Johann Jacob Louis (1762—1772) stammen ausgezeichnete Tiere (Papageien, Kakadus, Hühnergruppen, Blaumeisen, Hunde u. a.), aber auch Figuren, z. B. ein Türke, der einen Schimmel am Zügel führt, ein galoppierender Husar u. a.[1] Die meisten seiner Arbeiten sind durch ein eingeritztes L gekennzeichnet. Franz Joseph Aeß (1759—1763) modellierte allerhand Blumen, die zu Sträußen gebunden den Damen bei Hoffesten als Überraschung gereicht wurden. Auch zur Verzierung von Kronleuchtern fanden die Porzellanblumen Verwendung.

Domenico Ferretti, der zu gleicher Zeit wie Beyer (1762—1767) für die Manufaktur arbeitete, vertrat als Monumentalplastiker die klassizistische Richtung. Der Italiener Ferretti wurde 1747 von Wien nach Stuttgart berufen, um für die Attiken und Giebelfelder der Residenz mythologisch-allegorische Gruppen und Trophäen in Stein auszuführen. Außer den Arbeiten für das Ludwigsburger Schloß (Putten mit Trophäen auf den Pfeilern der Schloßwache) lieferte er Modelle für die Porzellanfabrik, und auch nach seiner Entlassung im Jahre 1765 scheint er noch etwa zwei Jahre für die Manufaktur tätig gewesen zu sein. Ferrettis Porzellanmodelle lassen sich durch Vergleich mit seinen urkundlich gesicherten Steinskulpturen leicht feststellen. Er liebte „besonders in seiner Spätzeit (seit 1763) stark profilierte

[1] Vgl. Krüger, Ludwigsburger Porzellan. Cicerone, III. Jahrg. 1911. S. 537. 1 Abb. des Türken S. 544.

Männerköpfe, deren Gesichtsausdruck einen gewaltigen pathetischen Schmerz verraten" (Balet S. 14). Balet bemerkt, daß der pathetische Zug in den nach 1763 entstandenen Arbeiten wohl auf die Lektüre von Lessings Laokoon (1763) zurückzuführen ist. Er weist auch auf den engen Zusammenhang zwischen Theater und Porzellanplastik hin, der bei Ludwigsburg besonders auffällt. So ist der Tafelaufsatz „Le Bassin de Neptune", der 1764 zur Geburtstagsfeier des Herzogs aufgestellt wurde, zweifellos von einem 1763 aufgeführten Ballett inspiriert, in dem Neptun mit seinem gesamten Hofstaat den Wogen entstieg. Uriot beschreibt sowohl das Ballett wie den Tafelaufsatz und bemerkt zu letzterem, daß „les meilleurs ouvriers de la manufacture" daran gearbeitet hätten. Für diesen Aufsatz modellierte Ferretti Flußgötter und -nymphen und einen Putto auf einem Delphin. Eine in zwei Fassungen vorhandene Gruppe Ferrettis „Rinaldo und Armida" ist von einem 1763 aufgeführten Ballett inspiriert. Aber auch sonst bewegt sich die ganze Geschmacksrichtung der Ferrettischen Plastik in den gleichen Bahnen wie die damalige Ballettliteratur. Bei intensiverer Nachforschung dürften noch manche direkte Zusammenhänge festzustellen sein. Von Arbeiten Ferrettis seien hier genannt: der 52 cm hohe Adonis mit dem Eber (eine Nachbildung der Steinfigur an der Gartenseite des neuen Corps de logis in Ludwigsburg), der barmherzige Samariter, Latona mit ihren Kindern (Apollo und Diana), Mars in der Schmiede des Vulkan, Venus bei Vulkan, Cimon und Pera, Apoll und Marsyas, endlich Putten als Verkörperungen der vier Jahreszeiten.

Der bereits erwähnte Joseph Weinmüller, der Beyer 1767 nach Wien folgte und ihm bei der Ausführung des Statuenschmuckes für Schönbrunn behilflich war, ist sicherlich künstlerisch nicht bedeutend und wenig selbständig gewesen. Balet schreibt ihm den Herkules im Kampf mit dem Löwen zu, ferner die Kopie der Frankenthaler Laubengruppe „Toilette der Venus" aus der Hannong-Zeit, zwei Leuchter mit Apollo und Klio in Anlehnung an Meißener Vorbilder von Kändler, verschiedene, offenbar nach Steinfiguren kopierte Göttergestalten, eine Lukretia, einen sich

erstechenden Gallier und die vier Weltteile. Krüger[1] glaubt in den Baumgruppen mit sitzenden Göttergestalten im Zwettler Tafelaufsatz der Wiener Manufaktur vom Jahr 1767/68 die Hand Weinmüllers zu erkennen. Allein die Ähnlichkeit mit der Weinmüllerschen Gruppe Herkules und Omphale ist doch nur sehr entfernt. Die Wiener Gruppen stammen sicherlich von einem Meister aus der Schule von Rafael Donner, vermutlich vom Modellmeister der Manufaktur Niedermayer.

Die beiden Schüler Lejeunes, Philipp Jakob Scheffauer (1756—1808) und der durch seine Ariadne bekannte Joh. Heinrich Dannecker (1758—1841), haben in der Zeit zwischen 1790—1795 gelegentlich Modelle für die Porzellanfabrik geliefert. Ihre Arbeiten beweisen zur Genüge, daß in der Zeit des doktrinären Klassizismus das Gefühl für das eigentliche Wesen des Porzellans völlig verlorengegangen war. Scheffauer modellierte u. a. eine sitzende „große Muse mit Leyer", wohl eine Sappho, die in dem von Ringler abgefaßten Verzeichnis des Jahres 1793 genannt wird; Dannecker ein anmutiges sitzendes Mädchen, das einen toten Vogel betrauert.

Als Marke führte die Ludwigsburger Fabrik ein doppeltes C, den Anfangsbuchstaben des Namens von Herzog Carl, mit oder ohne die Krone. Beide Arten kommen gleichzeitig nebeneinander vor, und keine der beiden Marken ist für die Entstehungszeit eines Stückes maßgebend. Balet vermutet in der Kronenmarke eine Qualitätsbezeichnung. Er hat festgestellt, daß die Stücke, auf deren Ausformung, Bossierung und Bemalung besondere Sorgfalt verwendet wurde, fast ausnahmslos die Krone über dem Doppel-C aufweisen, das sind in der Hauptsache die Stücke mit vergoldetem Rocaillesockel. Damit soll natürlich nicht gesagt sein, daß die Porzellane ohne die Krone immer von schlechterer Qualität sein müssen. Während der kurzen Regierungszeit von Ludwig Eugen (1793—1795) führte die Manufaktur ein gekröntes L. (vgl. im übrigen die Markentafel bei Wanner-Brandt S. V).

[1] Cicerone 1911. S. 541. Abb. 11 u. 12.

Die Manufaktur zu Nymphenburg.

Bereits im Jahre 1729 hatte der aus Dresden stammende Spiegel-
und Glasmacher Elias Vater in München Versuche zur Herstellung
von echtem Porzellan gemacht, ohne sein Ziel zu erreichen. Mehr
Erfolg war dem Töpfermeister Johann Baptist Niedermayer be-
schieden, der 1747 mit Unterstützung des Kurfürsten Max III.
Joseph in der Münchener Vorstadt Neudeck ob der Au neben dem
Paulanerkloster eine Porzellanfabrik errichtete. Aber erst seit der
Berufung des Wiener Arkanisten Joseph Ringler im Jahre 1753 und
seit der Verstaatlichung des Unternehmens kam die Fabrik in Gang.
Die Manufaktur war dem Präsidenten des „kurfürstlichen Münz-
und Bergwerkskollegiums", Sigmund Graf von Haimhausen, unter-
stellt. Ringler blieb nur wenige Monate bei der Fabrik, doch hatte
ihn der „Chymikus" und spätere „würkliche Hof-Camer-Rath"
J. P. Rupert Härtl[1] offenbar so geschickt ausgehorcht, daß die
Manufaktur auch ohne seine Hilfe auskam. Im Anfang des Jahres
1761 erfolgte die Verlegung der Fabrik in ein besonders errichtetes
Gebäude im Schloßrondell zu Nymphenburg, und Graf Haimhausen
erhielt die selbständige Direktion. 1765 war das Personal der Fabrik
auf 300 Personen angewachsen. Trotz des außerordentlichen künst-
lerischen Aufschwunges blieb der materielle Erfolg aus, und der
Kurfürst mußte namhafte Zuschüsse zahlen, damit der Betrieb auf-
rechterhalten werden konnte. Mit dem Tode Max Josephs (1777)

[1] Von Härtl stammt ein Manuskript, das die Staatsbibliothek in
München als cod. germ. 3750 aufbewahrt: „Beschreibung aller zur
Porcelain-Fabrique gehörigen Wißenschafften, durch selbstgenommene
siebenjährige Erfahrung, Wie solche mitls unausgesezt angewendten
Fleiß und vieler Tausend gemachten Proben bey der Churfrtl: Bayr:
Porcelain-Fabrique seiner Zeit glücklich zu Stande gebracht worden."
Ein Abdruck bei F. H. Hofmann, das Arcanum der Nymphenburger
Porzellanfabrik. Vermutlich ist Härtls Schrift zwischen 1766 und
1770 erschienen, demnach noch vor der Publikation des Grafen Milly,
L'art de la porcelaine (13. Band der von der Pariser Akademie der
Wissenschaften herausgegebenen „Description des arts et métiers".
Paris 1771).

ging die bayrische Kurwürde auf Karl Theodor von der Pfalz über, und dieser bevorzugte begreiflicherweise seine Frankenthaler Fabrik. Das änderte sich erst, als die pfälzische Manufaktur den Stürmen des Krieges zum Opfer fiel und schließlich im Jahre 1800 einging. J. P. Melchior und eine Reihe tüchtiger Arbeiter der Frankenthaler Manufaktur siedelten damals nach Nymphenburg über. Die Vereinigung des Fürstentums Passau mit Bayern ermöglichte die ungehinderte Ausbeutung der berühmten Kaolinlager.

Bis 1862 wurde die Nymphenburger Fabrik als rein staatliche Manufaktur weiter betrieben. Von da an wurde sie verpachtet.

Über der unvergleichlichen Figurenplastik von Nymphenburg vergißt man nur zu leicht, daß die Gefäß- und Gerätekunst ein sehr achtbares Niveau einnimmt. Die Geschirrmuster können freilich kaum als besonders originell bezeichnet werden. Typisch bayrischen Charakter tragen Geschirre in bewegten Formen mit blattartig aufliegendem Rocaillewerk, dessen Ränder mit verschiedenen Farben (Blau, Purpur, Grün, Gold) gehöht sind. Der Dekor spielt stets die Hauptrolle bei den Nymphenburger Geschirren. Ein beliebtes Gerät, das sich in zahllosen Exemplaren erhalten hat, war offenbar das Rechaud. An ihm kann man die Wandlungen vom lebendigen Rocaillestil bis zum steifen Klassizismus gut verfolgen. Bei der Blumenmalerei lassen sich zweierlei Richtungen feststellen: Die eine lehnt sich anscheinend an Stichvorbilder an und ist etwas steif und pedantisch; die andere hält sich mehr an die Natur, die Blumen sind meist dicht zusammengedrängt und farbig sehr frei behandelt. Ein Beispiel der letzteren Art (um 1765) gibt die Schüssel in Abb. 113 aus einem Service, das sehr beliebt gewesen sein muß. Hier gesellen sich zu den bunten Blumen Schmetterlinge. Der Rand ist von feinem Goldlinienornament umsäumt.

Als Vorbilder für die ornamentale und figürliche Malerei dienten meist Augsburger Stiche, vor allem aus der Werkstatt von J. E. Nilson, dessen Einfluß auf die dekorative Kunst des Rokoko in Bayern sehr stark gewesen ist. Nilson war einer der Hauptvermittler des späten französischen Rokoko; aber er hat den Stil in

geistreicher Weise ausgedeutet und weiterentwickelt, so daß man von einem ausgesprochen bayrischen Rokoko reden kann. Der in Abb. 114 wiedergegebene Stich „Die Hirtenmusik" ist für den Dekor

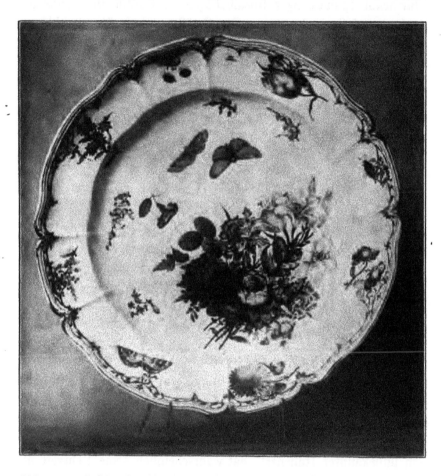

Abb. 113. Schüssel mit bunten Blumen und Randverzierung in Gold.
Nymphenburg um 1765.

einer Teekanne im Berliner Kunstgewerbemuseum benutzt worden. Sehr beliebt waren Bauernszenen in der Art von Teniers. Die figürlichen Malereien sind fast stets in bunten Farben gehalten, etwa in derselben Skala wie die Blumen auf der Schüssel

in Abb. 113 (Hellblau, Gelb, Purpur, Grün). Eine Eigentümlichkeit von Nymphenburg sind kupfergrüne Landschaften in
goldenen Rocaillespalieren. Ganz im Geiste Nilsons ist ein Geschirrdekor spalierartiger Rocaillebögen in Purpur mit goldenen
Ranken und Springbrunnen. Die Getäße und Geräte der klassizistischen Epoche mit ihren architektonisch strengen Formen
ließen der Malerei nur wenig Selbständigkeit.

Nymphenburg verdankt seinen Ruhm fast allein dem Modell-

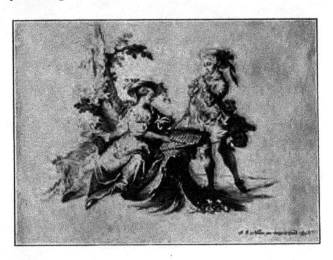

Abb. 114. „Die Hirtenmusik". Stich von J. E. Nilson, Augsburg.

meister Franz Bastelli (Bustelli), der nur ein Jahrzehnt, von
1754—1763, an der Manufaktur wirkte, während dieser kurzen Zeit
aber eine ungewöhnlich fruchtbare Tätigkeit entfaltete. Bastelli,
„ein unbekannter Italiener", hat wahrscheinlich seine Lehrzeit in
Bayern verbracht. Dafür spricht die starke Verwandtschaft seiner
Arbeiten mit den Werken der Asam und anderer bayrischer Bildhauer. Aber auch in Nymphenburg hat er den Figurenstil nicht
erst geschaffen, sondern sich an einen seiner Vorgänger angeschlossen. Das lehren eine Reihe primitiver, unbeholfener Figuren
und Gruppen von Kavalieren und Damen, die uns in ihren gemessenen Bewegungen, in ihrer altväterischen Tracht wie die Ahnen

der modisch gekleideten, sehr temperamentvollen und leichtsinnigen Gesellschaft von Bastellis Hand anmuten. Diese frühen Figuren gehen vermutlich auf den seit 1749 bei der Manufaktur angestellten Hofbossierer Johann Georg Härtl[1] zurück. Sie sind kenntlich an den lebkuchenförmigen runden Grassockeln, an der unsicheren Haltung ihrer langgestreckten Körper, vor allem aber am Kostüm, das viel zu reichlich bemessen ist und den Eindruck erweckt, als ob es der herrschenden Mode nicht recht entspräche. Auch die Bemalung ist primitiv und ähnelt fast der Technik farbiger Hafnerglasuren.

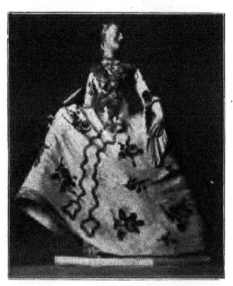

In der Mitte zwischen diesen primitiven plastischen Versuchen und den reifen Arbeiten Bastellis steht eine Gattung von Figuren, die Hofmann[2] mit Recht als Frühwerke Bastellis ansieht. Sie unterscheiden sich äußerlich schon von der erstgenannten Gruppe durch ovale oder polygonale Sockel mit lotrecht geschnittenen Kanten. Manche Figuren nähern sich dem reifen Stil Bastellis

Abb. 115. Dame im Reifrock von Franz Bastelli. Nymphenburg, um 1755. Höhe 16$^1/_2$ cm. Berlin, Sammlung Darmstaedter.

so stark, daß seine Urheberschaft nicht in Zweifel gezogen werden kann. Hierzu gehört die kokette Dame im Reifrock (Abb. 115), bei der die strenge Symmetrie des monströsen, glockenförmigen Gewandes durch die Raffung glücklich vermieden ist. Die Figur scheint von einem

[1] Vgl. Hofmann, Katalog des Europ. Porzellans, S. 88 Anm. zu Nr. 497. Vom gleichen Modelleur die Nr. 498—504.
[2] Ebenda, Nr. 505—509.

Schnorr v. Carolsfeld, Porzellan. 15

Nilsonschen Stich „Le jardin magnifique", Das edle Garten-
werk, inspiriert zu sein.

Die späteren Arbeiten Bastellis um 1760 bis 1764 zeigen fast
sämtlich einen flachen,

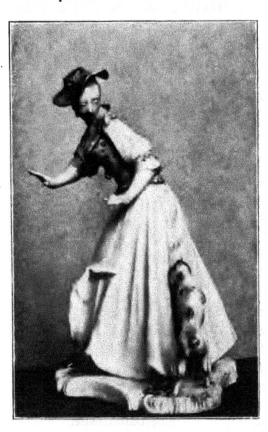

geschweiften oder plas-
tisch bewegten Rocaille-
sockel, der gleichzeitig
als Stütze für die Fi-
guren ausgebildet ist.
Bei aller Großzügigkeit
in der Konzeption des
Ganzen hat Bastelli nie
auf eine präzise Durch-
bildung im einzelnen
verzichtet. Die Art,
wie die Flächen scharf-
kantig gegeneinander
abgesetzt sind (nament-
lich bei der Gewan-
dung), erinnert an die
Gepflogenheit der bay-
rischen Holzschnitzer,
deren Manier auch deut-
lich in der Steinplastik
zu spüren ist.[1] Eigen-
tümlich ist die Wir-
kung der ins Grünliche
spielenden Glasur im
Gegensatz zu dem rei-
nen Weiß der Masse,

Abb. 116. Der zerrissene Rock. Modell von
Franz Bastelli. Nymphenburg, um 1760 bis
1764. Spätere Ausformung. Höhe 21 cm.
Berlin, Kunstgewerbemuseum.

die während der Wirksamkeit Bastellis verarbeitet wurde, dann
aber, etwa seit 1765, einer anders zusammengesetzten, bläulich-

[1] Man vergleiche die aus derselben Zeit stammenden bayrischen Sand-
steinfiguren, z. B. das Tänzerpaar im Park des Schlosses Veitshöchheim
bei Würzburg von Diez.

grauen weichen mußte. Die leicht gefärbte Glasur füllt die Tiefen, tritt an allen vorspringenden Stellen zurück und belebt durch die wechselnde Schattierung die Form in reizvoller Weise. Das häufige Vorkommen völlig fehlerfreier, weiß glasierter Exemplare spricht

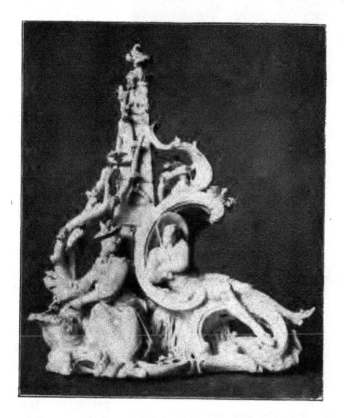

Abb. 117. Der gestörte Schläfer, von Franz Bastelli. Nymphenburg, um 1760—64. Höhe 22 cm. Berlin, Kunstgewerbemuseum.

dafür, daß die Bemalung oft absichtlich unterblieb, weil man diese eigentümliche Wirkung nicht dem Dekor zuliebe preisgeben wollte. So geschickt und geschmackvoll auch die Bemalung der Nymphenburger Figuren in der besten Zeit gewesen ist, sie wurde niemals aus innerer Notwendigkeit heraus angewandt. In diesem Punkte unterscheiden sich die Figuren Bastellis ganz wesentlich

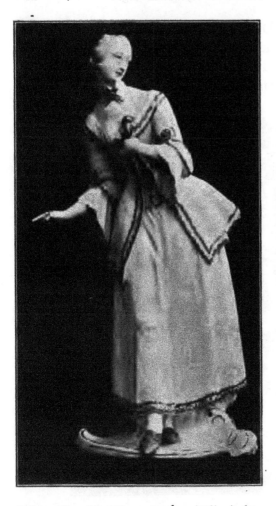

Abb. 118. Pierette aus der italienischen Komödie, von Franz Bastelli. Nymphenburg, um 1760—64. Höhe 21 cm. Berlin, Kaiser-Friedrich-Museum.

von den Arbeiten Kändlers, der von vornherein mit der Bemalung rechnete und im Hinblick darauf die Form gestaltete.

Bastelli hat mehrere seiner Modelle mit der eingeschnittenen Signatur FB ¦ bezeichnet: einen Fischhändler, eine opfernde Chinesin und einen Putto als Ceres.[1] Er bevorzugte die Darstellung von Kavalieren und Damen der Hofgesellschaft, von Liebespaaren und Figuren der italienischen Komödie; daneben finden sich Händler und Marktweiber, Chinesen, Kruzifixe mit Assistenzfiguren und eine Reihe von Putten als Verkörperungen griechischer Götter, der Jahreszeiten u. a. Bastellis Figuren sind außerordentlich temperamentvolle und sensible Geschöpfe, deren Gebärdenspiel die feinsten Nuancen seelischer Erregung verrät. Der Sinn für das Mimische lag Bastelli als Italiener im Blut. Das zeigt sich am deutlichsten bei

[1] Ausstellung „Altes Bayerisches Porzellan", München 1909, Kat. Nr. 604, 639 u. 661.

den Komödienfiguren
mit ihren übertriebenen
Gesten. Die Darstellung
unwillkürlicher Bewe-
gungen, z. B. infolge eines
plötzlichen Schreckens,
beherrschte er meister-
lich. Die Situation einer
Dame, der ein wütender
Hund den Rock vom
Leibe reißt (Abb. 116),
während ein Kapitän (als
Gegenstück) sich an ihrer
Verlegenheit weidet, kann
kaum besser charakteri-
siert werden. Von glei-
cher Drastik ist auch die
Gruppe „Der stürmische
Galan": ein Kavalier
nähert sich in zudring-
licher Weise einer stark
dekolletierten Dame, die
sich, laut schreiend und
gestikulierend, seiner
Umarmung zu entziehen

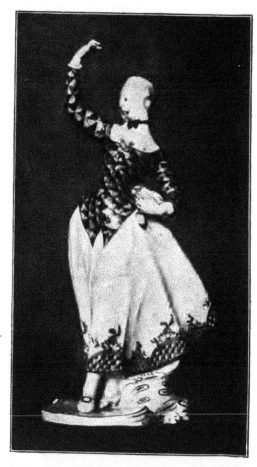

Abb. 119. Kolombine aus der italienischen
Komödie, von Franz Bastelli. Nymphen-
burg, um 1760—64. Höhe 22 cm. Berlin,
Sammlung Feist.

sucht, während Amor mit
dem Bogen auf den
temperamentvollen Lieb-
haber einschlägt. Manche
Darstellungen scheinen von Nilson beeinflußt, wenn auch direkte Vor-
bilder bisher nicht nachgewiesen werden konnten. Die Gruppe „Der
gestörte Schläfer" (Abb. 117) mutet wie ein launiges Gegenstück zu
dem Nilsonschen Stich „Die Hirtenmusik" (Abb. 114) an. Auch die
große Jagdgruppe[2], die sich auf einem Postament von Rocaillen auf-

[1] Abb. bei Hofmann, Das europ. Porzellan, Nr. 565 Taf. 30.

baut, ähnelt einem Stich von Nilson „Der Morgen". Die Darstellung der italienischen Komödianten entsprach Bastellis Naturell offenbar am besten. Er hat den Charakter jeder einzelnen Figur über das

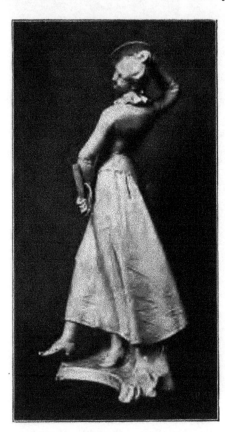

Typische hinausgehoben und außerordentlich fein individualisiert. Zu der Pierrette (Abb. 118) gehört als Partner ein Pierrot, der die Blendlaterne trägt und mit dem Zeigefinger nach der Seite deutet, während die Dame mit dem Finger nach der entgegengesetzten Seite weist, wo sie einen sicheren Schlupfwinkel entdeckt hat. Wie zart ist in der ganzen Haltung der Pierrette, in der Neigung des Köpfchens schon die Verheißung einer süßen Schäferstunde angedeutet! Die Kolombine (Abb. 119) ist wohl die Partnerin des bekannten Harlekin mit dem Kater[1] als Säugling im Wickelbett. Sie hält in der Linken ein Schüsselchen, in der erhobenen Rechten einen Löffel, um das schreiende Wickelkind zu füttern. Das männliche

Abb. 120.　Harlekine aus der italienischen Komödie, von Franz Bastelli. Nymphenburg, um 1760—64.

Gegenstück zur Harlekine (Abb. 120) ist ein Harlekin, der das linke Bein vorstreckt und mit der erhobenen Rechten die italienische

[1] Vgl. Valentini, Trattato su la Commedia dell'Arte, ossia improvvisa. Maschere Italiane, ed alcune scene del Carnevale di Roma. Berlin 1826, Taf. 19 u. S. 29 u. 33. — Danach wurden Katzen wie Säuglinge eingewickelt und am Schwanz mit einer Ziehschnur versehen, mittels der man die Tiere zum Schreien brachte.

Gebärde des „fare la fica" macht[1]. Die Dame mit dem Fiaschetto
(Abb. 121) gehört vielleicht ebenfalls zu den Figuren der italienischen
Komödie. Auch bei ihr fällt der sprechende Ausdruck der Gesichts-
züge auf, der durch die Nei-
gung des Köpfchens noch
verstärkt wird. Das Bay-
rische Nationalmuseum in
München bewahrt seit kur-
zem eine aus der Pfarr-
kirche zu Vilseck (Ober-
pfalz) stammende Kreuzi-
gungsgruppe, die besonders
deutlich den Zusammen-
hang zwischen Bastelli und
der bayrischen Bildhauer-
schule (Asam, Straub,
Günther, Boos u. a.) er-
kennen läßt[2]. Eine Reihe
von Arbeiten der Nym-
phenburger Manufaktur
kann man nicht mehr mit
Bastelli, aber auch noch
nicht mit seinem Nach-
folger Auliczek in Verbin-
dung bringen. Hier könn-
ten einheimische Künstler
in Frage kommen.

Abb. 121. Dame mit Fiaschetto, von
Franz Bastelli. Nymphenburg, um 1760
bis 1764. Höhe 20 cm. Berlin, Kunst-
gewerbemuseum.

[1] Abb. bei Hofmann,
„Altes Bayerisches Por-
zellan", Kat. Nr. 576, Taf. 4.
Die Stellung der Harlekine ist übrigens ähnlich wie auf der Radierung
Watteaus „Die italienische Schauspielergesellschaft". Der Harlekin mit
dem Katerkind findet sich in Gersaints Firmenschild auf einem Bild
rechts an der Wand.
[2] Zwei farbig bemalte Assistenzfiguren gleichen Modells in der Samm-
lung Darmstädter-Berlin. Europäisches Porzellan des 18. Jahrh. Berlin
1904, Nr. 988 u. 989. Der Johannes abg. Taf. 36.

Nach Bastellis Tod im Jahre 1764 wurde Dominikus Auliczek an seine Stelle als Modellmeister berufen. Auliczek war zu Policzka in Böhmen geboren[1]. Er besuchte die Akademie in Wien und ging dann nach Paris, London und Rom. Dort studierte er Anatomie und bildete sich bei Cajetano Chiaveri (dem Erbauer der Dresdener katholischen Hofkirche) in der Architektur aus. Bei einem Preisausschreiben der Akademie errang er einen ersten Preis. 1763 kam er nach München. Für den Nymphenburger Schloßpark schuf er eine Reihe von Götterstatuen u. a., die sein Können nicht gerade im günstigsten Lichte zeigen. Auliczek reicht an seinen berühmten Vorgänger nicht im entferntesten heran. Seinen schwülstigen, von den mannigfachsten Einflüssen durchkreuzten Stil hat Hofmann[2] treffend charakterisiert. Erinnerungen an römische Barockbrunnen wirken sichtlich bei der 57 cm hohen Flora-Amphitrite-Gruppe und ähnlichen Arbeiten nach. Anatomisch gewissenhaft, aber ohne jeden Schwung ist ein schmiedender Vulkan von 39 cm Höhe. Sehr bekannt, namentlich durch späte Ausformungen in Terrakotta vom Anfang des 19. Jahrhunderts, sind seine Tierhatzgruppen (25) nach Ridingers Stichen. Man sieht sie freilich selten in guten Ausformungen mit gleichzeitiger Bemalung. Das beste, was Auliczek geschaffen hat, sind verschiedene Porträtreliefs im Stil gleichzeitiger Medaillen, deren eins, „Dominikus Auliczek" bezeichnet, dem Typus nach vermutlich das Selbstbildnis darstellt, das in der Biographie Auliczeks[3] erwähnt wird. In dieser Biographie findet sich in dem Verzeichnis der für die Porzellanmanufaktur gearbeiteten Stücke die Bemerkung: „Des Herrn Grafens von Haimhausen Exzellenz eine Büste; dieses Stück ist nach der Lebensgröße und auf einem Postamente." Das Werk wurde vor kurzem im

[1] Vgl. die bei Hofmann, das europäische Porzellan, S. 51 angeführte Literatur.

[2] Münchner Jahrbuch 1909, II, S. 66 f.: Eine Nymphenburger Porträtbüste.

[3] Karl Trautmann, Kurzgefaßte Nachricht von dem churbaierischen Hofbildhauer und Modellmeister Herrn Dominicus Auliczek. Abdruck aus dem „Augsburgischen monatlichen Kunstblatt" v. 31. Aug. 1772. Altbayerische Monatsschrift, herausgeg. v. Histor. Verein von Oberbayern, 2. Jahrg. 1900, Heft 1, S. 25 ff.

Gebäude der Kgl. Bergwerks- und Salinenamt-Administration in München wieder aufgefunden und dem Bayrischen Nationalmuseum in München überwiesen[1]. Die 45 cm hohe, teilweise bemalte Büste ruht auf einem Rocaillesockel mit dem gräflichen Wappen. Der nach rechts oben gewandte Kopf ist von dichtem Lockenhaar wirkungsvoll umrahmt. Selbst wenn, wie Hofmann annimmt, ein Gesichtsabdruck nach dem Leben die Grundlage für das Porträt gebildet hat, so bleibt doch die Auffassung des Ganzen, die vornehme Haltung und der lebendige Ausdruck eine eigene Leistung des Künstlers.

Auliczek wurde 1797 pensioniert, als der ehemalige Frankenthaler Modellmeister J. P. Melchior in die Manufaktur eintrat. Melchiors Arbeiten für Nymphenburg beanspruchen freilich kein allgemeines Interesse. Er schuf eine Reihe von allegorischen Gruppen, Medaillons und Porträtbüsten der Mitglieder des bayrischen Herrscherhauses, vornehmlich in Biskuitporzellan.

Die Hauptmarke der Nymphenburger Fabrik ist der mit dem Trockenstempel eingedrückte bayrische Rautenschild[2]. Die Marke der frühsten Zeit war offenbar das in Unterglasurblau gemalte Hexagramm mit eigentümlichen alchimistischen Buchstaben und Zahlen, deren Sinn bisher nicht gedeutet worden ist. Diese Zeichen kommen auch allein, in einer Reihe geschrieben, vor. Neben diesen Blaumarken wurde meist auch der Rautenschild mit dem Trockenstempel eingedrückt. Die Hexagrammarke bzw. die alchimistischen Zeichen wurden gelegentlich auch später noch gebraucht.

Die beim Nymphenburger Porzellan häufigen eingedrückten oder eingeritzten Zahlen 0, 1, 2 oder 1, 2, 3 sind Massenummern wie bei der Fabrik von Wegely (vgl. S. 126). Bis 1775 etwa waren in Deutschland liegende Brennöfen gebräuchlich, die keine gleichmäßige Hitze entwickelten. Um nun zu erreichen, daß alle im Ofen befindlichen Porzellane zu gleicher Zeit gar gebrannt wurden, stellte man

[1] Hofmann, Münchner Jahrbuch 1909, S. 66. Mit Abb.
[2] Über die Formen der Rautenmarke in den einzelnen Perioden vgl. F. H. Hofmann, Kat. der Ausstellung „Altes Bayer. Porzellan" 1909, S. 20 u. 21 und die Markentafel II im Kat. des „Europäischen Porzellans im Bayer. Nationalm." S. 238.

in der Regel drei verschieden zusammengesetzte, nach der Garbrand-
temperatur abgestufte Massen und Glasuren her, und der Brenner
verteilte die Stücke im Ofen nach den aufgedrückten Massenummern[1].

Die kleineren deutschen Porzellan-fabriken.

Ansbach-Bruckberg.

Im Jahre 1758(59) war unter der Regierung des Markgrafen
Karl Alexander aus dem Hause Hohenzollern in der alten Fayence-
fabrik zu Ansbach mit Hilfe von Meißener Arbeitern eine Porzellan-
manufaktur begründet worden, die um 1762 nach dem fürstlichen
Jagdschloß Bruckberg verlegt wurde. Die künstlerische Leitung
lag in den Händen von Johann Friedrich Kändler, einem Vetter
des berühmten Meißener Modellmeisters. Aus der Frühzeit stammen
vermutlich die Kopien einer Reihe von Götterfiguren aus der Fabrik
von Wegely nach den Originalen im Schlosse zu Ansbach. Selbstän-
digeren Charakter tragen die 12—14 cm hohen exotischen Figuren
(Türken, Perser, Inder, Tataren), die etwa gleichgroßen Komödien-
figuren, Liebespaare, Götter und Halbgötter. Eine Madonna vom
selben Modelleur gibt die Abb. 122 wieder. Die Figuren fallen durch
die Steifheit der Haltung, die krallenartig gebildeten Finger und die
kleinen verkniffenen, rötlich gemalten Augen auf. Als Modelleur
kommt der Nachfolger von Kändler, Bildhauer Laut in Betracht.

Als Blumenmaler werden Kahl und Schreitmüller genannt, als
Landschaftsmaler der in Frankreich gebildete Stenglein. Inter-
essant ist es zu beobachten, wie die Ansbacher Nachbildungen des
von Friedrich dem Großen geschenkten Berliner Tafelgeschirrs im
Reliefzieratmuster mit grünen Randzwickeln einen durchaus süd-
deutschen Charakter angenommen haben.

Die Untersuchungen über die Marken von Ansbach sind noch
ebensowenig abgeschlossen wie über die Erzeugnisse der Manu-
faktur selbst. Die häufigste Marke auf Geschirren ist ein A

[1] Vgl. Hofmann, Das Arcanum der Nymphenburger Porzellanfabrik.
S. 15, und Kat. des europ. Porzellans S. 94 Anm. 1.

(Initial des Markgrafen Alexander, nicht von Ansbach, das im 18. Jahrhundert Onolzbach hieß). Dieses A kommt auch in Verbindung mit dem Wappen der Stadt Ansbach (Bach mit drei Fischen), seltener mit einem heraldischen Adler in Unterglasurblau vor. Das A scheint seit der Verlegung der Fabrik nach Bruckberg geführt worden zu sein. Bei Figuren findet sich fast stets das mit dem Trockenstempel eingedrückte Ansbachische Wappen.

Kelsterbach.

In der 1758 begründeten Manufaktur zu Kelsterbach a. Main in Hessen-Darmstadt wurde neben Porzellan auch Fayence fabriziert. Nach Drach[1] stellte man 1769 die Porzellanfabrikation ein, nahm sie aber 1789 wieder auf. Von Bedeutung sind sicher nur die Erzeugnisse der ersten Periode. Eine Reihe figürlicher Arbeiten hat Braun[2] zusammengestellt. Verschiedene Gruppen und Figuren erweisen sich als Nachbildungen von Meißen, Frankenthal und Nymphenburg, z. B. ein Hanswurst in gebückter Haltung mit dem Hute in den Händen, nach einem Modell von Kändler, die Gruppe „der Lauscher am Brunnen" nach Nymphenburger bzw. Frankenthaler Modell. Das Kelsterbacher Inventar von

Abb. 122. Madonna. Ansbach-Bruckberg, um 1770. Höhe 21 cm. Berlin, Kunstgewerbemuseum.

1769 nennt Antonius Seefried einen „unvergleichlichen Bossierer". Von ihm stammen allein 55 Modelle. Fast alle bisher bekannten Figuren dieses an Bastelli sich anlehnenden Künstlers sind weiß glasiert. Braun vermutet, daß Seefried vorher in Nymphenburg gearbeitet hat. In den Proportionen sind die Figuren freilich viel ge-

[1] A. v. Drach, Die Porzellan- und Fayencefabrik zu Kelsterbach a. M. Bayrische Gewerbezeitung 1891. S. 481 ff.

[2] E. W. Braun, Über Kelsterbacher Porzellanfiguren. Monatshefte für Kunstwissenschaft 1908. S. 898 ff. Mit 8 Abb.

drungener, in den Bewegungen weniger temperamentvoll und in der Durchbildung flüchtiger. Das Bewegungsmotiv einer weiblichen Figur, die vor einer Schlange entsetzt zurückschrickt, geht auf die von einem Hund angefallene Bastellische Dame (Abb. 116) zurück.

Die Marke von Kelsterbach ist das Monogramm HD unter der Krone, eingepreßt oder in Unterglasurblau. Daneben findet sich das HD in Purpur ohne die Krone und das verschlungene HD in Kursivschrift blau unter der Glasur.

Pfalz-Zweibrücken[1].

Die „feine Geschirr- und Porzellanmanufaktur" des Herzogtums Pfalz-Zweibrücken wurde 1767 unter Christian IV. im Schlößchen Gutenbrunn bei Zweibrücken durch den Physiker Dr. Stahl errichtet. Sie war nur bis etwa 1775 in Betrieb. Technischer und künstlerischer Leiter war der vorher in Höchst tätige Modellmeister Laurentius Russinger, der freilich schon 1768 wieder ausschied.

Abb. 123. Kaffeekanne mit violetten Streifen, bunten Blumen und mehrfarbiger Landschaft. Ansbach, um 1770.

An seine Stelle trat der Bossierer Höckel als Modelleur. Für die „ordinäre" Ware (Blauporzellan) verwandte man einheimisches Kaolin aus einer Grube bei Nohfelden, für das feine Porzellan nahm man dagegen Passauer Erde. Die Fabrikation scheint sich in der Hauptsache auf Gebrauchsgeschirr erstreckt zu haben. Das in schlichten Formen gehaltene Geschirr

[1] Emil Heuser, Die Pfalz-Zweibrücker Porzellanmanufaktur. Neustadt a. d. H., 1907.

wurde fast ausschließlich mit bunten Blumen dekoriert. Figürliche Arbeiten sind bisher nicht nachgewiesen worden. Das Inventar der Fabrik von 1767 (Heuser, S. 50 f.) führt u. a. Harlekine, Mohren- und Pandurenköpfe auf[1].

Die Marke von Pfalz-Zweibrücken, ein aus PZ gebildetes Monogramm in Kursivschrift, kommt sowohl in Blau unter der Glasur wie in Blau oder anderen Farben auf der Glasur vor (Markentafel bei Heuser a. a. O.).

Fulda.

Die „Fürstlich Fuldaische feine Porzellanfabrik" wurde in der Mitte der 60er Jahre unter Fürstbischof Heinrich von Bibra (1759 bis 1788) durch Nicolaus Paul, einen ehemaligen Arbeiter der Fabrik von Wegely in Berlin, begründet. Sie bestand bis 1780. Die Leitung führte Abraham Ripp. Die Marke ist ein einfaches, häufiger ein Doppel-F in Kursivschrift oder ein Kreuz in Unterglasurblau.

Die Erzeugnisse der Fuldaer Fabrik waren früher fast unbeachtet. Jetzt gehören die figürlichen Arbeiten zu den gesuchtesten und kostspieligsten Objekten des Kunsthandels. Sie scheinen fast alle aus der Hand eines einzigen Modelleurs hervorgegangen zu sein. Wegen der Ähnlichkeit der Fuldaer Figuren mit den Arbeiten des Frankenthaler Meisters Karl Gottlieb Lück (Abb. 104, 105) hat Brüning[2] vermutet, es könne sich um ein und denselben Modelleur handeln. Doch sind die Fuldaer Figuren viel steifer in der Haltung und auch weniger durchmodelliert. Auf Beziehungen zu Frankenthal deutet die Fuldaer Kopie einer Frankenthaler Tänzerin[3] im Reifrock, mit Blumengirlande in den seitwärts gestreckten Händen (Schloß Wilhelmsthal bei Kassel). Zweifellos liegt der Hauptvorzug der Fuldaer Figuren in der Schönheit von Masse und Glasur und in dem außerordentlich gewählten, stets variierten Dekor, der in dieser späten Zeit seinesgleichen sucht. Typisch sind die gewölbten weißen

[1] Vgl. auch das Verzeichnis der Porzellane aus Stahls Besitz, offenbar Erzeugnisse der Pfalz-Zweibrückener Manufaktur, bei Heuser a. a. O. S. 151.
[2] Porzellan 1907. S. 194.
[3] Katalog der Ausstellung „Altes Bayerisches Porzellan", München 1909. Nr. 1592. Abb. Taf. 21.

Sockel mit sparsam gemaltem Gras, Moosauflagen und farbig ge-
höhten Reliefrocaillen. Ähnlich wie in Frankenthal liebte man die
Kontrastwirkung zwischen lebhaften reinen Farben und dem aus-
gesparten Weiß des Porzellans. Bei dem sacktragenden Bauern in
Abb. 124 entsprechen sich die Streublumen auf dem weißen Rock

Abb. 124. Bauer und Bäuerin. Fulda, um 1770—75. Höhe 14 cm.
Berlin, Sammlung Feist.

und die Rocaillen am Sockel (purpur), das Futter der Jacke und die
Schleifen der Schuhe (grün); die Hosen sind in Eisenrot gestreift.
Bei der Geflügelhändlerin korrespondiert der Käfig mit den Streu-
blumen am Rock (grün), die Rocailleborte am Rocksaum ist in
Eisenrot gehalten, der Sockel an den Rocaillen mit Purpur gehöht.
Auch bei der konzertierenden Familie (Abb. 125) ist die Gruppierung
der Farben so geschickt gewählt und zu einem harmonischen Akkord

zusammengestimmt, daß die Schwächen der plastischen Durch-
bildung wenig auffallen. Das Kasseler Museum birgt eine große
Zahl ausgezeichneter Figuren und Gruppen, das Schlößchen Wil-

Abb. 125. Musikgruppe. Fulda, um 1770—75.
Höhe 39 cm. Berlin, Sammlung Feist.

helmsthal bei Kassel eine ganze Serie von Musikanten, Tänzern,
Tänzerinnen und Schäfergruppen.

Das Fuldaer Geschirr zeichnet sich ebenso wie die Figuren durch
die Feinheit von Masse und Glasur und die technisch vollendete

Malerei aus, bietet aber sonst wenig Bemerkenswertes. In der Rokokoperiode bevorzugte man bunte Blumen und Früchte als Dekor. Eisenrote Streublumen finden sich auf Tassen in einem Muster von Rocaillen und Rauten. Als Dekor der etwas plumpen klassizistischen Geschirre wählte man Puttenszenen in Purpur, antikisierende Medaillons an Schleifen u. a.

Kassel.

Seit dem Ende des 17. Jahrhunderts bestand in Kassel eine Fayencefabrik, in der hauptsächlich Blaugeschirr in Delfter Art hergestellt wurde. Mit dieser vereinigte man 1766 eine Fabrik von „echtem Porzellan", die bis 1788 bestehen blieb. Aus Fulda stammte der Arkanist Nicolaus Paul und der Bossierer Franz Joachim Heß, aus Fürstenberg der Modellmeister und Oberdreher J. G. Pahland und der Bossierer Friedrich Künckler. Zu einigermaßen befriedigenden Ergebnissen gelangte man jedoch erst nach mehreren Jahren. Seit 1769 wurde als Fabrikmarke der hessische Löwe bzw. HC (Hessen-Cassel) in Unterglasurblau geführt.

Dem Kasseler Porzellan kommt nicht mehr als lokale Bedeutung zu. Die Fabrikation von Gebrauchsgeschirr, hauptsächlich Blauporzellan, stand obenan. Ein Inventar von 1776 nennt als figürliche Arbeiten Bacchusgruppen, eine Dianagruppe, eine Pallasgruppe, Pferdebezwinger (Nachbildungen der Sandsteingruppen von J. A. Nahl im Augarten zu Kassel), Hirsch- und andere Tiergruppen, Gruppen der Jahreszeiten und Bettlergruppen. Eine farbig bemalte Winzerin besitzt das Hamburger Museum.

Die Thüringer Porzellanfabriken.

Während die meisten deutschen Porzellanmanufakturen ihre Existenz fürstlicher Laune verdankten und als Luxusunternehmen oft erhebliche Zuschüsse erforderten, um ihren Betrieb aufrecht zu erhalten, waren die zahlreichen Fabriken des Thüringer Waldes als kaufmännische Unternehmen darauf angewiesen, sich soweit als irgend möglich selbst zu unterhalten; ihr Ziel richtete sich vor

allem darauf, den Markt mit wohlfeilerer Ware zu versorgen, die
auch breiten Schichten des Volkes erschwinglich war. Die Thüringer
Fabriken waren nicht imstande, hervorragende Künstler heran-
zuziehen, wie die berühmten großen Manufakturen, aber ihre Er-
zeugnisse haben dafür den Reiz der Urwüchsigkeit und Bodenständig-
keit. Die Figuren von Veilsdorf, Volkstedt, Gotha, Wallendorf und
Limbach wirken im Vergleich mit den Schöpfungen von Meißen,
Wien, Nymphenburg, Höchst, Frankenthal u. a. wie harmlose naive
Provinzler neben Kavalieren und Damen der höfischen Kreise.

Im Rahmen dieses Buches kann nur kurz auf die Hauptfabriken
eingegangen werden. Zur näheren Orientierung sei auf das um-
fassende Werk von Graul und Kurzwelly hingewiesen[1].

Volkstedt.

Im Jahre 1760 erhielt Georg Heinrich Macheleid die alleinige
Konzession zur Fabrikation von Porzellan in Schwarzburg-Rudol-
stadt. Die Volkstedter Fabrik wurde 1762 von Macheleid gegründet
und 1767 an den Erfurter Christian Nonne verpachtet. Nach Auf-
lösung der Volkstedter Sozietät 1797 ging sie durch Kauf an den
Prinzen Ernst Constantin von Hessen-Philippsthal über, der sie an
die Kaufleute Greiner und Holzapfel in Rudolstadt verkaufte. Die
anfangs von Volkstedt gebrauchte Marke, die gekreuzten Gabeln
des Schwarzburgischen Wappens, wurde zweifellos in der Absicht,
die Käufer zu täuschen, so gezeichnet, daß sie von der Meißener
Schwertermarke schwer zu unterscheiden war. Als 1787 der Kur-
fürst von Sachsen energisch dagegen protestieren ließ, begnügte sich
Volkstedt mit einer Gabel. Unter Holzapfel und Greiner trat seit
1804 an Stelle der Gabelmarke ein R (Rudolstadt).

In der Volkstedter Fabrik begann man mit der Herstellung von
Weichporzellan[2]. Das Hartporzellan hat, besonders in der Früh-
zeit, einen kalten grauen Ton und eine unreine Glasurhaut; diese

[1] Altthüringer Porzellan, von R. Graul und A. Kurzwelly. Leipzig
1909. E. A. Seemann.

[2] E. Zimmermann, Ein deutsches Frittenporzellan des 18. Jahr-
hunderts. Monatshefte für Kunstwissenschaft I. Jahrg. 1908. S. 360 ff.

ist vielfach blasig, rissig und mit Rußteilchen durchsetzt. Gegen
Ende des 18. Jahrhunderts wurde der Scherben leichter und trans-
parenter, die Glasur fast rein weiß, zugleich aber auch „speckiger".
Mit Vorliebe verwandte man plastischen Zierat an Geschirren, der
sich oft ziemlich zügellos, dafür aber immer amüsant gebärdet. Sehr
beliebt war das von Meißen übernommene „Alt-Brandenstein"-
Muster, das mit lebhaft bewegtem plastischen Rocaillewerk ver-
quickt wurde. Als Dekor wählte man bunte deutsche Blumen in
Meißener Art. Auch sonst hat Meißen vielfach anregend gewirkt.
Besonders charakteristisch sind große Potpourrivasen mit stehenden
Kostümfiguren auf den konsolartigen Henkeln, sitzenden Putten
als Deckelbekrönung und bunt gemalten Landschaften oder Blumen-
buketts. Ein ausgezeichnetes Beispiel der trefflichen Figurenmalerei
bietet das Solitaire für die Schwarzburgische Prinzessin Maria
Sibylle (Abb. 126) aus der Zeit um 1770. Die bunten, von Figürchen
belebten Landschaften in feinen Goldkartuschen sind in Punktier-
manier gemalt. 10 bis 15 Jahr später mag das im Hamburger
Museum befindliche Frühstückservice entstanden sein, das mit
Figurenszenen in Eisenrot nach Stichen Chodowieckis, vielleicht von
der Hand des Malers Franz Kotta, bemalt ist. In dieser Zeit hat
die Volkstedter Fabrik ihren Höhepunkt erreicht.

Nach einem Preisverzeichnis von 1795, das 90 verschiedene
Gruppen, Figuren, Büsten, Basreliefs und Tiere anführt, kann die
figürliche Produktion nicht gering gewesen sein. Doch gibt es nur
wenige durch Marken gesicherte Volkstedter Figuren: die Gruppe
eines stelzfüßigen Hirten mit einem Hund, der eine Gans packt,
Puttenfiguren, Grenadiere mit Gewehr und eine Tierhatzgruppe.
Als Volkstedter Fabrikate lassen sich danach eine Reihe von Gruppen
und Figuren mit ländlichen Motiven feststellen. Der genannte Franz
Kotta schuf gemalte oder in Relief gesetzte und bemalte Bild-
nisse, wie es scheint, auch Bildnisstatuetten.

Veilsdorf.

Die vom Prinzen Eugen von Hildburghausen begründete Manu-
faktur zu Kloster-Veilsdorf begann 1760 mit der Fabrikation. Der

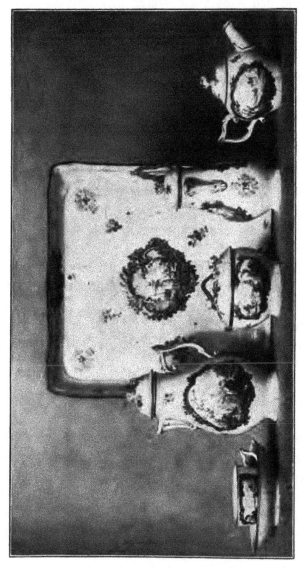

Abb. 126. Solitaire der Prinzessin Maria Sibylle v. Schwarzburg. Volkstedt, um 1770. Berlin, Kunstgewerbemuseum.

Prinz bemühte sich, das Unternehmen in jeder Weise zu fördern, indem er Kupferstiche und Erzeugnisse fremder Manufakturen ankaufte und den Absatz der Waren möglichst zu heben suchte. Der finanzielle Erfolg war gering. Nach dem Tode des Prinzen (1795) ging die Fabrik in den Besitz des Herzogs Friedrich von Sachsen-Altenburg über, der sie an die Söhne von Gotthelf Greiner in Limbach und an die Firma Friedrich Christian Greiner in Rauenstein verkaufte. Die Familie Greiner behielt die Fabrik bis 1822. — Die Hauptmarke von Veilsdorf ist ein verschlungenes CV unter Glasur in mehreren Variationen. Selten erscheinen die beiden Buchstaben getrennt nebeneinander. Man scheute sich auch nicht, gelegentlich die Meißner Schwertermarke zu imitieren. Durch ein spitzwinkeliges V und ein undeutlich gezeichnetes C ließ sich die Täuschung unschwer erreichen.

Auffallend ist die schöne milchweiße Masse und die reine Glasur. Die Malerei erreichte eine hohe Stufe der Vollendung. Am bekanntesten sind Geschirre in einem Muster von Rocaillen und blütenbesetztem Gitterwerk, bemalt mit bunten, außergewöhnlich duftig und flott behandelten Blumen und Früchten (Abb. 127). Rosaviolett, Purpur, Gelb, zweierlei Grün und leuchtendes Eisenrot herrscht vor. Auch bunte Chinoiserien in den erwähnten Farben kommen vor; ferner Landschaften, japanische Dekors in Blau oder Purpur, Figuren in der Art von Teniers, Amoretten in Bouchers Manier u. a. Seit den 80er Jahren wandte man sich dem Klassizismus zu.

Nur wenige Veilsdorfer Figuren tragen die Fabrikmarke. Vielfach verhelfen die eingeritzten Zeichen zur Bestimmung der Veilsdorfer Herkunft. Sicher ist eine Folge derb modellierter Götterfiguren mit dunklem Inkarnat und kräftig aufgetragenem Rot. Ihnen schließen sich Gruppen von Faunen und Amoretten an, ferner Potpourrivasen mit figürlichem Beiwerk, Leuchter mit kletternden Faunen und Nymphen nach französischem Vorbild in Silber. Neben diesen mythologischen Vorwürfen finden sich dem Alltag abgelauschte Motive: Kinderfiguren, Kavaliere und Damen. Einen wesentlichen Fortschritt, sowohl technisch wie

künstlerisch, bedeuten die Arbeiten der 70er Jahre. Aus dieser Zeit stammt die gut komponierte Gruppe zweier von Amor gefesselter Mädchen (Abb. 128); es entstanden ferner einige größere

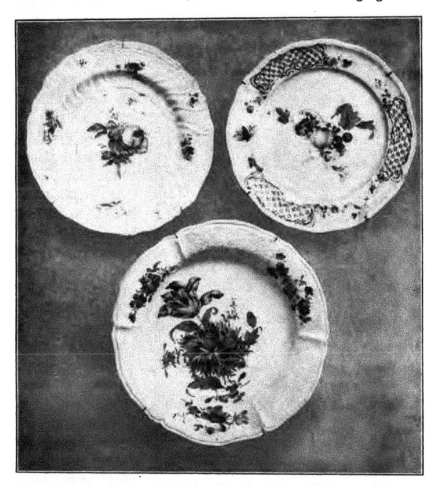

Abb. 127. Teller mit bunten Blumen. Veilsdorf, um 1770—75. Aus Graul und Kurzwelly, Altthüringer Porzellan.

Göttergestalten und Figuren in Verbindung mit Vasen und Obelisken. Manche dieser letztgenannten Figuren erinnern an Frankenthaler Arbeiten der 60er Jahre. Typisch ist ein Dekor von flott gemalten Streublumen in Eisenrot. Der unter Volkstedt genannte,

vor 1783 in Veilsdorf tätige Franz Kotta ist offenbar der Modelleur
einiger Büsten fürstlicher Persönlichkeiten. Die außerordentlich
lebendig modellierte Büste des Prinzen Eugen von Hildburghausen

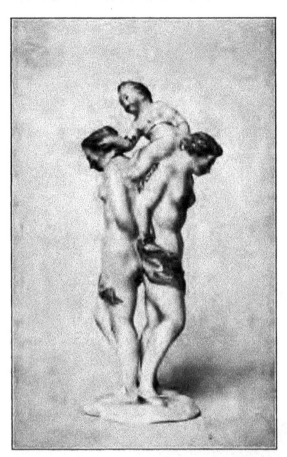

geht auf ein Original
des Gothaischen
Hofbildhauers Döll
zurück, einen Sohn
des Verwalters der
Veilsdorfer Fabrik.

Gotha.

Die Gothaer Manu-
faktur, eine Grün-
dung des Geheimrats
Wilhelm v. Rotberg
im Jahre 1757, ent-
wickelte sich aus be-
scheidenen Anfän-
gen heraus zu großer
Leistungsfähigkeit.
Rotberg gewann
1772 drei tüchtige
Künstler: Christian
Schulz, J. G. Gabel
und Johann Adam
Brehm, die zehn
Jahre darauf die
Fabrik pachteten.
1802, sechs Jahre
nach Rotbergs Tod,
ging die Manufaktur

Abb. 128. Von Amor gefesselte Frauen. Kloster-
Veilsdorf, um 1770. Höhe 13 cm. Leipzig,
Kunstgewerbemuseum.

in den Besitz des Erbprinzen August von Gotha über. Den bis-
herigen Pächtern wurde Egidius Henneberg als Mitpächter an die
Seite gesetzt, der die Fabrik von 1813 bis zu seinem Tode 1834
allein leitete. — Die frühen Arbeiten von Gotha tragen als Marke

ˈfast ausnahmslos ein R, den Anfangsbuchstaben von Rotberg, in Unterglasurblau. Wahrscheinlich wurde das R bald nach 1787 durch die Abkürzung des Namens Rotberg = Rg, bzw. R. g. ersetzt. Mitte der 90er Jahre kannte man nur R. g. als Marke von Gotha. Seit 1805 sollte nach dem Pachtvertrag der Name „Gotha" als Marke geführt werden. Trotzdem findet sich häufig noch ein G in Blau unter der Glasur, in Schwarz oder in Eisenrot. Die Marke „Gotha" erscheint in Schwarz oder Eisenrot. Nach Stieda wurde seit den 30er Jahren des 19. Jahrh. ein Stempel mit einer auf einem Berggipfel stehenden Henne (Henneberg) und der Umschrift „Porzellanmanufaktur Gotha" gebraucht.

Die Gothaer Manufaktur verdankt ihren Ruf in erster Linie den ausgezeichneten Geschirren, die seit den 80er Jahren entstanden. Masse und Glasur sind von einer technischen Vollkommenheit wie bei keiner zweiten Thüringer Fabrik.

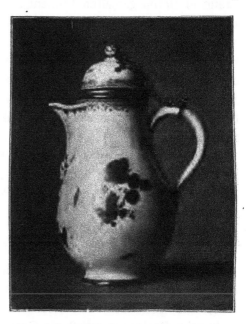

Abb. 129. Kaffeekanne mit Streublumen in Gold und Silber. Gotha, um 1780. Hamburg, Museum für Kunst und Kunstgewerbe. Aus Graul und Kurzwelly, Altthüringer Porzellan.

Von vornherein verzichtete man auf Massenfabrikate und befaßte sich lieber mit Servicen geringeren Umfangs, wie Solitaires, Tête-à-têtes, Kaffee- und Teeservicen, auf deren Dekor meist größere Sorgfalt verwendet wurde. Das wundervolle, um 1780 entstandene Kaffee- und Teeservice (Kanne Abb. 129) im Hamburger Museum kann den Vergleich mit den Erzeugnissen größerer und berühmterer Manufakturen wohl aushalten. Es ist mit Streublumen in Gold und Silber und

Randbordüren in Blau und Gold dekoriert. Die Blumenmalerei ist trotz sorgfältiger Ausführung stets flott und malerisch gehalten. Frühzeitig wandte sich Gotha dem Klassizismus zu; es ging dabei eigene Wege, wenn auch Einflüsse von Fürstenberg, Berlin, Meißen, - Sèvres und Wien unverkennbar sind. In den 90er Jahren entstanden die bekannten einfachen Geschirre in antikisierenden Formen, mit Braun in Braun gemalten Ruinenlandschaften oder antiken Profilköpfen. Gegen Ende des Jahrhunderts wurden griechische Vasenmalereien rotfigurigen Stils als Dekor edel geformter Gefäße kopiert. Eine besondere Spezialität waren Silhouettentassen mit ungewöhnlich fein gemalten Porträts in Goldrahmen mit Palmzweigen und Blumengewinden. Die Gothaer Vasen gehören zum besten, was die deutsche Porzellankunst an Gefäßformen geschaffen hat.

Die figürliche Plastik tritt dagegen stark zurück und beschränkt sich fast ganz auf das Biskuit. Der Einfluß von Fürstenberg ist deutlich zu spüren. Porträtbüsten, Porträtmedaillons und antike Köpfe waren bevorzugt.

Wallendorf.

Die 1764 konzessionierte Wallendorfer Fabrik hat, wie Limbach, Volkstedt u. a. mit ihrer Marke, einem W in Unterglasurblau, die Meißener Schwerter vorzutäuschen versucht. Die sächsische Regierung erließ als Gegenmaßregel ein Einfuhrverbot auf Wallendorfer Porzellan. Seit 1778 soll angeblich nur noch ein kleines w als Marke geführt worden sein. Wallendorf hat neben dem gewöhnlichen, für Massenabsatz bestimmten Geschirr auch feine Ware hergestellt. Eine Spezialität waren braune Glasuren, tiefschwarze und tiefblaue Gründe mit bunten Bildern in ausgesparten Feldern.

Die Bestimmung der Wallendorfer Figuren ist besonders erschwert, weil vielfach die Marken fehlen. Das Verkaufsbuch von 1770 erwähnt Darstellungen der Monate, Weltteile, Planeten, Jahreszeiten, Götter, Jäger und Soldaten. Die offenbar der Frühzeit angehörenden, auf Rocaillesockeln stehenden Figuren sind

lebendig in den Bewegungen, aber in den Einzelheiten flau model-
liert. Hierher gehören z. B. ein Merkur, ein Chronos, der sein
Kind verzehrt, eine Diana, ein Apoll mit der Leier und eine Reihe
von Landleuten. Nach diesen durch Marken gesicherten Stücken
lassen sich andere Figuren von Landleuten, Kavalieren und Damen
als Wallendorfer Fabrikate bestimmen. Zu den besten Arbeiten
gehören zwei Winterfiguren, ein Herr und eine Dame mit Muffen.
Gegen Ende des Jahrhunderts entstand eine Folge von Berufs-
darstellungen: der Astronom, der Bildhauer, der Kaufmann und
eine Folge musizierender Herren.

Gera.

Die 1779 begründete Fabrik zu Gera hatte anfangs mit großen
Schwierigkeiten zu kämpfen. Bis 1782 war sie ein Filialunter-
nehmen von Volkstedt, dann entwickelte sie sich selbständig. —
Die Marke von Gera war von Anfang an ein G unter Glasur. Die
Ähnlichkeit mit der Gothaer Marke ist oft sehr groß. Auf späten
Geraer Fabrikaten kommt der Name „Gera" ausgeschrieben und
unterstrichen in Rot auf der Glasur vor.

Die Formen der Geschirre sind fast durchweg klassizistisch.
Einzeltassen zu Geschenkzwecken bildeten einen Hauptartikel:
sie wurden mit Thüringer Ansichten, Silhouetten und Kupfer-
stiche nachahmenden Bildchen auf holzartig gemasertem Grund
bemalt. Über die Geraer Figuren ist man ziemlich spärlich unter-
richtet. Eine Serie von Musikanten auf Natursockeln, in langen
bunten Röcken und Eskarpins, und eine Folge von Landleuten
und Kavalieren auf Rokokosockeln tragen die Geraer Marke. Die
Bemalung ist ziemlich roh. Sehr reizvoll sind zwei kleine Harle-
kine mit einem bunten Dekor gereihter ovaler Flecke (Samm-
lung Gumprecht, Berlin).

Limbach.

Gotthelf Greiner, dem Gründer der Limbacher Fabrik, gelang
es, ebenso wie Macheleid in Volkstedt, ohne Hilfe von Arkanisten
Porzellan herzustellen. Erst, als eine zweite vom Herzog von

Meiningen eingeholte Konzession 1772 günstige Bedingungen bot, entwickelte sich in Limbach ein regelrechter Betrieb. 1792 übergab Greiner die Leitung der Fabrik seinen fünf Söhnen, die es verstanden, das Unternehmen auf der bisherigen Höhe zu halten. — In der Frühzeit markierte Limbach mit LB (ligiert) oder mit zwei gekreuzten Doppel-L. Beide Marken kommen gleichzeitig vor ·und erscheinen meist in Purpur oder Eisenrot, seltener in Schwarz. Das gekreuzte Doppel-L mit einem Stern sollte zweifellos die Meißener Marcolini-Marke vortäuschen; es findet sich vorwiegend bei Blauporzellan, dann natürlich in Blau unter der Glasur.

Die bis zum Beginn des 19. Jahrhunderts produzierten Geschirre waren fast nur für den Massenabsatz berechnet. Ganz selten sind fein dekorierte Gefäße, wie sie Gotha, Veilsdorf, Wallendorf und Volkstedt hervorbrachten. Bis um 1790 bildeten Landschaften in Purpur-Camaïeu, einfarbige oder bunte Blumen die häufigsten Dekors. In den achtziger Jahren wurden Puttenszenen in der Art der Berliner, Gothaer und Veilsdorfer Manufakturen gemalt. Die Blaumalerei, namentlich der „Halmdekor" auf geripptem Grund, wurde von Anfang an besonders gepflegt.

Auf wesentlich höherer Stufe steht die Figurenplastik. In technischer Hinsicht bemerkenswert sind lebensgroße, die Jahreszeiten verkörpernde Puttenfiguren. Die ungewöhnlich frische und geschmackvolle Bemalung läßt über die oft mangelhafte plastische Gestaltung hinwegsehen. Neben einer Reihe in den Proportionen arg mißglückter Gestalten von puppenhafter Steifheit oder übertriebener Beweglichkeit finden sich Kostümfiguren und -gruppen, deren Reiz in der naiven Wiedergabe des Thüringer Kleinstädtertums liegt. Abb. 130 zeigt eines der besten Beispiele solcher Kostümfiguren, die „Frühlingsgruppe" aus einer Folge der vier Jahreszeiten als Paare.

Ilmenau.

Die Fabrik zu Ilmenau, eine Gründung von Christian Zacharias Gräbner, wurde 1777 vom Herzog Karl August von Weimar konzessioniert. 1782 kam das Unternehmen unter fürstliche Verwaltung, und 1786 erwarb die herzogliche Schatulle die Fabrik auf

der Versteigerung. Gotthelf Greiner übernahm bis 1792 die Pacht,
nach ihm Christian Nonne, in dessen Besitz die Fabrik vermutlich
im Jahre 1808 überging. — Die Marke der Ilmenauer Fabrik ist
ein kleines i in Blau unter Glasur; sie scheint erst seit 1792/93
eingeführt worden zu sein.

Man kennt bisher nur Ar-
beiten aus der Empire- und
Biedermeierzeit. Anfangs muß
die Ware recht schlecht ge-
wesen sein. 1782 beklagt
sich Goethe über die schlechte
Masse einer von ihm selbst
bemalten Ilmenauer Tasse,
die er Frau von Stein als
Geschenk übersandte. Der
1784 aus Höchst berufene
Porzellanlaborant Weber hat
die Masse und besonders auch
die Glasur wesentlich ver-
bessert. Hauptmodelleur der
Fabrik war Joh. Lorenz
Rienck, der sowohl die Mo-
delle für Figuren wie für
Luxusgerät und reine Ge-
brauchsware lieferte. Von den
im Warenverzeichnis für 1782
bis 1784 angeführten Figuren

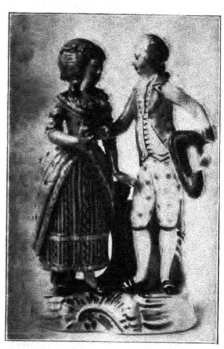

Abb. 130. „Der Frühling" aus einer
Jahreszeitenfolge. Limbach, um 1780.
Höhe 16 cm. Aus Graul und Kurz-
welly, Altthüringer Porzellan.

hat sich nicht eine einzige bisher feststellen lassen. Um 1800
fabrizierte Ilmenau blauweiße Reliefplaketten in der Art der Jasper-
ware von Wedgwood, mit Porträtfiguren, Porträtköpfen, mytho-
logischen und allegorischen Darstellungen u. a. Sie sind, soweit
bekannt, nie markiert worden; bei einzelnen findet sich der
Modelleurname „Senfft" oder „Senff".

Auf die Fabriken zu Großbreitenbach und Rauenstein braucht
hier nicht weiter eingegangen zu werden.

Hausmalereien.

Die drei ältesten europäischen Porzellanmanufakturen in Meißen, Wien und Venedig wurden bald nach ihrer Gründung, etwa seit der Mitte der zwanziger Jahre des 18. Jahrhunderts, empfindlich durch sog. Hausmaler geschädigt, die weißes Porzellan auf eigene Rechnung dekorierten und mit erheblichem Gewinn absetzten. Diese Hausmaler (Chambrelans), Winkelmaler oder Überdekorateure waren, wie ihre Vorläufer und Zeitgenossen, die außerhalb der Fabriken arbeitenden Glas- und Fayencemaler, recht verschieden begabt, und neben Meistern, deren sich die großen Manufakturen nicht hätten zu schämen brauchen, stehen Pfuscher und Stümper von ganz untergeordneter Bedeutung.

Der bekannteste und zweifellos bedeutendste Hausmaler ist Ignaz Bottengruber[1], der zwischen 1721 und 1729 in Breslau, 1730 in Wien und seit 1736 wieder in Breslau tätig war. Bottengruber malte hauptsächlich auf Wiener Porzellan, das sich bei den mißlichen Zuständen an der dortigen Manufaktur noch am leichtesten beschaffen ließ. Du Paquier hatte sogar unter der Winkelmalerei seiner eigenen Arbeiter zu leiden; auch Sorgenthal klagt in einem seiner Berichte über den Schaden, den die Fabrikmaler ihm zufügten, indem sie unbemaltes Porzellan heimlich zu Hause dekorierten und verkauften[2].

Nach der Vermutung Pazaureks könnte der Aufenthalt Bottengrubers in Wien, der durch zwei voll signierte Stücke[3] beglaubigt ist, damit zusammenhängen, daß er sich den Bezug von weißem Wiener Porzellan in Zukunft sichern wollte. Braun glaubt, frei-

[1] G. E. Pazaurek, Ignaz Bottengruber, Jahrb. des Schles. Museums für Kunstgewerbe und Altertümer, II. Band. Breslau 1902. S. 133 ff.
[2] Braun und Folnesics, Geschichte der Wiener Porzellanmanufaktur. S. 13.
[3] Eine Spülkumme in der ehemals Lannaschen Sammlung, bez.: „IA. Bottengruber Siles. f. Viennae 1730", und eine henkellose Ober- und Untertasse im k. k. österr. Museum in Wien, ebenso bezeichnet, aber ohne „Siles".

lich mit allem Vorbehalt, daß Bottengruber kurze Zeit an der Wiener Manufaktur tätig gewesen ist.

Den größten Teil der Bottengruber-Arbeiten hat Pazaurek ver-

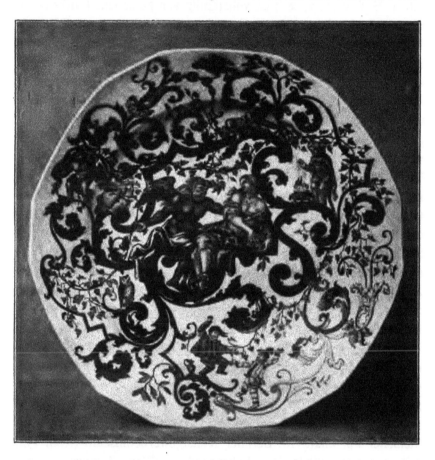

Abb. 131. Teller mit Boreas und Oreithyia, bemalt von I. Bottengruber, Breslau 1728. Berlin, Kunstgewerbemuseum.

öffentlicht. Seitdem haben sich nur wenige unbekannte Stücke gefunden. Man kennt datierte Geschirre aus den Jahren 1726—1730. Besonders typisch für Bottengrubers Stil ist ein Dekor von schwerem goldenen Laub- und Bandelwerk, das sich kartuschenartig ver- dichtet, und fester gefügte Figurengruppen oder kleinere Bilder

(Kriegs- oder Jagdszenen, allegorische und mythologische Darstellungen) umschließt. Ein Beispiel dieser Gattung gibt die Abb. 131 wieder. Der zwölfeckige tiefe Teller in Wiener Porzellan (bez.: „J. A. B. f. Wrat 1728") ist vollständig von goldenem Rankenwerk überwuchert, dem grünes Gezweig von Lorbeer und Efeu als Füllung der Lücken entsprießt. Die Figuren sind in gelblichem Eisenrot-Camaïeu gemalt, die Gewänder in bunten Farben. Die Gruppe des Boreas und der Oreithyia samt den Kinderfiguren verkörpern den Winter, Bacchus und Ariadne mit Bacchuskindern und Panthern im Gerank auf dem Gegenstück im Berliner Kunstgewerbemuseum den Herbst. Das Reichenberger Museum bewahrt mehrere Teile aus einem Prunkservice: eine Kaffeekanne, eine Teekanne und drei Ober- und Untertassen, mit purpurviolett gemalten Jagdbildern in schweren, von Rankenwerk umgebenen Goldkartuschen. Bacchantische Motive hat Bottengruber besonders bevorzugt. Für den Dekor einer in Purpur-Camaïeu gemalten Spülkumme (um 1729) im Hamburger Museum diente als Vorbild ein Stich des Theodor de Bry (1561—1623) mit einem Bacchantenzug, der wieder auf einen italienischen Stich nach Giulio Romano zurückgeht. Den gleichen Stich verwandte Bottengruber bei der in bunten Farben gemalten Kumme der ehemaligen Sammlung Lanna. Mit großem Geschick verstand er es, die figürliche Malerei den Formen der Geschirre anzupassen und je nach Bedürfnis Gruppen enger zusammenzuschließen oder nach eigener Erfindung zu ergänzen.

Das kostbare, in Purpurviolett-Camaïeu gemalte Teeservice aus Meißener Porzellan[1] im Berliner Kunstgewerbemuseum (Abb. 132) mit den von unbändiger Lebenslust erfüllten Meerwesen steht Bottengruber außerordentlich nahe. Es ist unbezeichnet. Außer Bottengruber käme allenfalls noch Wolfsburg als Künstler in Betracht, der ebenfalls in Breslau lebte und sich als Liebhaber mit der Porzellanmalerei befaßte. Das Berliner Kunstgewerbemuseum besitzt von seiner Hand einen in bräunlichem Eisenrot

[1] Eine der Obertassen trägt die AR-Marke, die Kumme die Schwertermarke, die Teekanne die Schwerter und KPM.

Abb. 132. Teegeschirr, Meißner Porzellan mit Purpurmalerei, vermutlich von Bottengruber. Um 1730. Berlin, Kunstgewerbemuseum.

gemalten zylindrischen Krug mit Satyrn, Bacchantinnen und Kindern, bez.: „C. F. de Wolfsbourg pinxit. 1729."

Die Verwandtschaft mit Bottengrubers Manier ist so auffallend, daß man Wolfsburg unbedenklich als Schüler Bottengrubers ansehen kann. Dazu kommt, daß beide 1729 noch in Breslau, 1730 aber in Wien nachweisbar sind. Zu den beiden vollbezeichneten Arbeiten Bottengrubers aus der Wiener Zeit findet sich als Seitenstück eine „Obertasse mit Venus und Nymphen in Purpurmalerei, bez.: „C. F. de Wolfsburg. Viennae 1730." H. $7^1/_4$ cm, Br. 7 cm[1]. Die Sammlung Figdor in Wien bewahrt zwei vollbezeichnete und datierte Teller Wolfsburgs[2] mit bacchantischen Szenen im Fond und goldgehöhtem Laub- und Bandelwerk am Rand, das eine auffallende Verwandtschaft mit der gleichzeitigen Ornamentik der Wiener Manufaktur zeigt. Sie stammen aus demselben Service wie die beiden Teller in den Museen zu Breslau (Abb. bei Pazaurek a. a. O. Fig. 26 S. 160) und Reichenberg i. B. Der von Pazaurek als „Meister mit den Backentaschen" eingeführte Anonymus ist demnach mit Wolfsburg identisch. Zur selben Zeit wie Bottengruber ist Wolfsburg wieder in Breslau

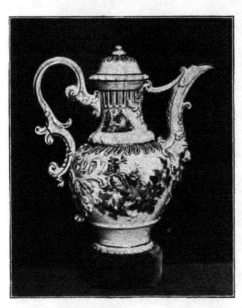

Abb. 133. Meißner Kanne mit den vier Jahreszeiten. Bemalt vom Monogrammisten „G" (?). Mitte 18. Jahrh. Höhe 25 cm. Berlin, Kunstgewerbemuseum.

[1] Katalog der Sammlung Minutoli, versteigert 1875 bei Heberle in Cöln. Nr. 871.

[2] Der eine Teller ist bezeichnet: „Carolus Ferdinandus de Wolfsburg et Wallsdorf Eques Silesiae pinxit Viennae Aust: 1731."

nachweisbar. Am 11. Mai 1736 berichtet der sächsische Gesandte in Berlin, daß ein Herr von Wolfsburg aus Schlesien sich dort aufhalte. Dieser habe eine ganze Garnitur weißen Meißner Porzellans „en emaille" gemalt und der Kronprinzessin überreicht, ein Werk, das sehr bewundert werde[1]. Bezeichnete Arbeiten Wolfsburgs aus dem Jahre 1748 besitzen die Porzellansammlung und das Kunstgewerbemuseum in Dresden.

Zu Bottengruber und Wolfsburg gesellt sich Preußler als dritter Breslauer Hausmaler. Er hat, wie der Breslauer Arzt Kundmann schon 1723 berichtet, „nur Grau in Grau oder schwartze Gemählde gemacht". Man kennt bisher keine einzige bezeichnete Arbeit Preußlers, doch pflegt man ihm eine ganz bestimmte Gattung von Malereien in goldgehöhtem Schwarzlot, in Schwarz und Rot oder Eisenrot allein zuzuschreiben. Neben Tellern und Blattschalen in Wiener Porzellan kommen auch Schalen, Tassen, Vierkantflaschen und Vasen in chinesischem Porzellan mit Malereien von Preußler vor. Bei Tellern ist der Spiegel in der Regel mit einer bildmäßigen Darstellung geschmückt, während der Rand von zierlich gezeichnetem Laub- und Bandelwerk belebt wird, das sich aus S- und C-förmigen Ranken und mäanderartig verschlungenen Verbindungsstücken mit exotischen Vögeln und Fruchtkörben zusammensetzt. Dasselbe Ornament findet sich auch als Flächenmuster auf Teekannen und Tassen im Verein mit Chinoiserien.

Verhältnismäßig wenig Hausmalereien scheinen in Sachsen selbst entstanden zu sein. Die Geschirre mit Reliefgoldauflagen in der Art sächsischer Gläser aus den dreißiger Jahren des 18. Jahrhunderts gehen wohl in der Hauptsache auf den Bruder von J. G. Herold in Meißen, Friedrich Herold, zurück, der ein Stück in der Franks Collection in London voll bezeichnet hat: „C. F Herold invt: et fecit, a meißē 1750. d. 12. Sept:" Er benutzte meist Porzellan aus der Frühzeit der Meißener Manufaktur, das er sich offenbar aus alten Lagerbeständen der Fabrik verschaffte.

Um die Mitte des 18. Jahrhunderts werden die Hausmalereien

[1] Berling, Meißner Porzellan. S. 171. Anm. 152.

immer seltener. Das Handwerk lohnte nicht mehr recht, da die Manufakturen zu verhindern suchten, daß weißes Porzellan in die Hände der „Pfuscher" gelangte. Als wirksames Mittel erwies sich auch das Durchschleifen der Marke zur Kennzeichnung des Ausschußporzellans. Deshalb kamen manche der Hausmaler, wie z. B. Ferner, der seinen Namen auf einer Meißener Kumme in der Sammlung v. Dallwitz in Berlin eingeritzt hat, auf den Ausweg, das käufliche Blauporzellan durch bunte Malerei über der Glasur zu „verschönern". Die barocke Meißner Kanne in Abb. 133, mit vier Frauengestalten als Jahreszeiten in Purpur-Camaïeu und buntem Weinlaub, ist vermutlich von der Hand eines Hausmalers dekoriert, der ähnliche Arbeiten mit einem G bezeichnet hat, z. B. eine Tasse in der Dresdner Porzellansammlung, eine andere in der ehemals Lannaschen Sammlung mit dem Datum 1754[1].

Französisches Porzellan.

Sèvres.

Bereits gegen Ende des 17. und zu Anfang des 18. Jahrhunderts waren in St. Cloud (1696), Chantilly, Lille, Mennecy und anderen Orten Manufakturen begründet worden, die ein dem chinesischen „blanc de Chine" ähnliches, durchscheinendes Frittenporzellan fabrizierten. Masse und Glasur dieser pâte tendre waren aber so wenig widerstandsfähig, daß sich eine Verwendung im praktischen Gebrauch als unmöglich erwies (vgl. S. 2 und 5). Das Frittenporzellan mit seinem gelblichen Scherben war seiner ganzen Natur nach mehr für Luxusgerät (Ziervasen, Dosen u. dgl.) geeignet. Die künstlerische Entwicklung vollzog sich teils in Anlehnung an die gleichzeitige französische Fayence mit Blaumalerei, wie sie besonders in Rouen ausgebildet worden ist (style rayonnant), teils in engem Anschluß an ostasiatische Vorbilder, sowohl nach Form wie Dekor.

Im Jahre 1745 war es einem Arbeiter namens Gravant in der um 1740 zu Vincennes begründeten Fabrik gelungen, das Weich-

[1] Versteigert 1909 bei Lepke, Berlin. I. Teil. Nr. 1590.

porzellan ganz erheblich zu verbessern. Als Aktienunternehmen erfreute sich die Fabrik der Gunst Ludwigs XV., der ihr ein Privileg auf 30 Jahre erteilte und namhafte Zuschüsse überweisen ließ. Der Chemiker Hellot, Direktor der Akademie der Wissenschaften, stand · der Manufaktur als Berater bei der Masse- und Farbenbereitung zur Seite; der Goldschmied Duplessis entwarf die Gefäßformen; Mathieu und Bachelier beaufsichtigten die Maler und Vergolder. Dank dieser trefflichen Organisation erreichte die Fabrik in kurzer Zeit eine außerordentlich hohe Stufe technischer und künstlerischer Vollendung. Als „Manufacture royale des porcelaines de France" wurde sie 1753 neu organisiert. Sie erhielt das Recht, als Marke zwei gekreuzte L, das Initial Ludwigs XV., zu führen. 1756 erfolgte die Verlegung nach Sèvres, und dort ist die Manufaktur bis heute verblieben. Obwohl die Einnahmen von Jahr zu Jahr stiegen, entstanden Streitigkeiten unter den Aktionären, denen der Gewinn nicht genügte. 1759 übernahm der König die Manufaktur auf eigene Rechnung.

Schon in Vincennes hatte sich die Fabrik, unabhängig von fremden Einflüssen, im Geiste des französischen Zeitstiles entwickelt. Die Technik des Weichporzellans erlaubte freilich die Anwendung der zartesten Farben, die im Brande aufs innigste mit der leichtflüssigen Glasur verschmolzen und dadurch eine ähnliche Leuchtkraft und Transparenz erhielten, wie Tempera- oder Öl- farben nach dem Auftrag des Firnisses. Da die pâte tendre ihrer Natur nach im Brande erweicht und Neigung zum Schwinden zeigt, war man genötigt, die Geschirrformen so einfach wie mög- lich zu halten. Der Malerei fiel also von selbst die Hauptauf- gabe zu. So kam man frühzeitig auf die Verwendung farbiger Gründe (fonds), wie sie Meißen schon Jahrzehnte vorher teilweise versucht, aber niemals völlig erreicht hatte. Eine Spezialität der Manufaktur war bereits in Vincennes die Fabrikation farbig be-- malter plastischer Blumen gewesen, die, auf vergoldeten oder natur- farbig bemalten Zweigen montiert, zu Blumensträußen vereint, oder zur Verzierung von Kronleuchtern verwendet wurden. Im Jahre 1750 betrug der Erlös aus dem Verkauf der Blumen allein

26000 Livres, bei einem Gesamtabsatz von 32000 Livres gewiß
eine respektable Summe. In der ersten Zeit stellte man in Vincennes
auch Ziervasen mit aufgelegten und bemalten Blumen her, ähnlich
wie in Meißen um 1740, ferner Geschirre mit Blumen und Orna-
menten in radiertem Gold auf weißem oder tiefblauem Grund, dem

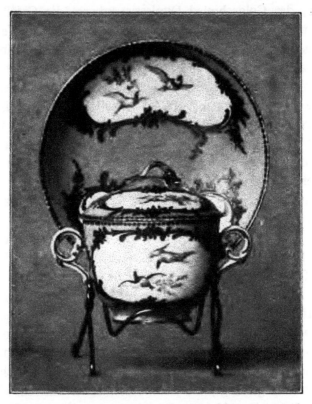

Abb. 134. Deckeltasse mit sog. Rose Dubarry-Fond.
Sèvres, 1757. Berlin, Kunstgewerbemuseum.

„bleu du roi". Neben den berühmten, schon von Hellot erfundenen
Fondfarben, dem fälschlich „Rose Dubarry" genannten „Rose
Pompadour" (Abb. 134) und dem Türkisblau (Abb. 135) fand man
ein zartes Violett, Apfelgrün, Englischgrün und Zitronengelb. Die
mit der Glasur verschmolzenen Fondfarben erwecken völlig den
Eindruck von Scharffeuerfarben. In die ausgesparten, von Gold-

ornamenten umrahmten Felder der farbigen Gründe malte man vorzugsweise bunte Blumen (Abb. 136), Früchte und Vögel; ferner Puttendarstellungen und Hirtenszenen nach Bouchers Entwürfen. Man sicherte sich die Mitwirkung geschulter Email- und Fächermaler, die die neuartige Technik bald meisterhaft beherrschten. Die pastellartig zarte Malerei eignete sich freilich am besten für

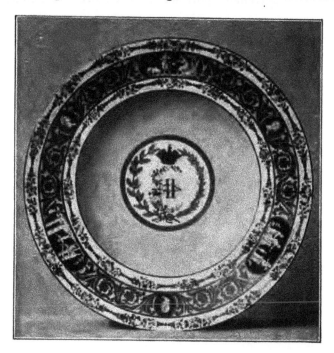

Abb. 135. Teller aus dem Service der Kaiserin Katharina II. Sèvres, 1778. Berlin, Kunstgewerbemuseum.

kleinere Stücke: für Flakons, Dosen, Stockknöpfe, für Potpourrivasen und Service geringen Umfangs, wie Solitaires, Tête-à-têtes, Cabarets u. a. mehr. Für Speiseservice zu dauerndem Gebrauch war das Frittenporzellan wegen seiner geringen Widerstandskraft nicht brauchbar. Zur Fabrikation von Hartporzellan nach deutschem Muster konnte Sèvres erst seit 1768 übergehen, als in der Gegend von St. Yriéix bei Limoges Kaolinlager entdeckt worden waren.

Ein äußerst reizvoller Dekor, der meist bei Geschirren der besten

Gattung um 1765 vorkommt, das sog. „oeil de perdrix"-Muster
(Rebhuhnauge), besteht aus einem Netz von Punktkreisen, die
entweder auf weißem Grund stehen, oder im farbigen Fond (z. B.
Königsblau, Pfirsichblütenrosa) ausgespart sind. Als künstlerische
Verirrung muß man das außerordentlich gesuchte und teuer be-
zahlte Juwelenporzellan (porcellaine à émaux) bezeichnen, das

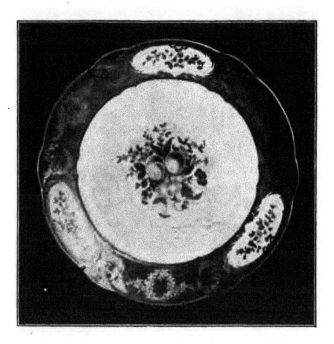

Abb. 136. Teller mit apfelgrünem Rand, bunten Blumen
und Früchten. Sèvres, 1783. Berlin, Kunstgewerbemuseum.

hauptsächlich auf Parpette, Cotteau und den Vergolder Le Guay
zurückgeht. Das Verfahren ist künstlich und der Natur des Porzel-
lans zuwider. Der Grund der Geschirre ist stets in Königsblau ge-
halten. Das Ornament besteht aus aufgeschmolzenem, getriebenem
und zieliertem Goldblech in Verbindung mit farbigen Schmelz-
flüssen. Am häufigsten sind Blatt- und Perlschnüre mit Medaillons.
Diese um 1770 entstandenen Juwelenporzellane sind die Vorboten
des langsam beginnenden Verfalls. In derselben Zeit wurden zahl-

reiche Prunkvasen in schwerfälligen antikisierenden Formen geschaffen.

Die eigentliche Bedeutung von Sèvres ist damit vorüber. Bereits in den achtziger Jahren ging die Fabrik zusehends zurück; 1790 wurde sogar an einen Verkauf gedacht. Allein, der König konnte sich nicht dazu entschließen. Mit der Berufung des Chemikers A. Brogniart (1800—1847) begann ein neuer Aufschwung der Manufaktur, die nun fast ausschließlich Hartporzellan fabrizierte. In den fünfziger Jahren des 19. Jahrhunderts führte man die pâte tendre nochmals ein, gab sie aber gegen 1870 wieder auf.

Die Figurenplastik von Sèvres beschränkt sich fast ganz auf Biskuitporzellan. Versuche, die Figuren nach Meißner Muster zu glasieren und zu bemalen, wurden bald aufgegeben. Es sind nur wenige Stücke erhalten, u. a. weiß glasierte Gruppen neben einer Vase mit einem Strauß bunter Porzellanblumen in der Dresdner Porzellansammlung; die glasierte und bemalte Figur eines Mädchens im keramischen Museum zu Sèvres. Biskuitfiguren in pâte tendre entstanden seit Beginn der fünfziger Jahre. Die milde gelbliche Masse mit ihrer samtweichen Oberfläche war zur Wiedergabe der von Künstlern ersten Ranges geschaffenen Tonmodelle vorzüglich geeignet. Eine ganze Reihe von Entwürfen zu Figuren und Gruppen lieferte François Boucher, u. a. zu der Gruppe „La Lanterne magique" (Abb. 137). Einen großen Teil der Modelle nach Bouchers Entwürfen hat der seit 1754 bei der Manufaktur beschäftigte Fernex ausgeführt. Von 1757—1766 war Falconet Vorsteher der Modellierabteilung, dann Bachelier bis 1774 und schließlich Boizot bis 1809. Auch Pajou, Pigalle, Clodion, Leclerc, Caffiéri, Le Riche u. a., die besten Meister der Zeit, haben ihre Kräfte in den Dienst der Manufaktur gestellt. Manche Biskuitfiguren und -gruppen wurden nach Marmorwerken kopiert, z. B. die „Baigneuse" (vor 1762) und „Pygmalion und Galathea" (das Original von 1763, die Kopie von Duru vor 1766) von Falconet. Ein wirklich origineller, von der Großplastik unabhängiger Porzellanstil konnte sich auf diese Weise nicht entwickeln. Bei der Begeisterung für die antiken Marmorwerke, deren Bemalung längst verblichen war, dachte wohl nie-

mand mehr daran, glasierte und bemalte Porzellanfiguren zu schaffen, als die technische Möglichkeit seit der Entdeckung der Kaolinlager bei Limoges gegeben war. Ja, die meisten deutschen Fabriken folgten bald dem Beispiel von Sèvres.

Verschiedene Gruppen der späteren Zeit geben Szenen von Theaterstücken wieder, die Marie Antoinette im Schloß Trianon aufführen ließ, z. B. „La Fée Urgèle" und „La Fête du bon vieillard", letztere Gruppe nach einem Lustspiel „La Fête du château". Besonders gefeierte Schauspieler wurden in bestimmten Rollen dargestellt, z. B. Volanges Jeannot im Lustspiel „Les Battus payent l'amende" (um 1780). Wie zur Erinnerung an bestimmte Feiern in der königlichen Familie allegorische Gruppen geschaffen wurden, so verewigte man auch den Sturz des Despotismus und verherrlichte das befreite Frankreich in plastischen Werken. Nicht selten wurden aus Figuren und Gruppen ganze Tafelaufsätze (surtouts de table) zusammengestellt, denen stets eine einheitliche Idee zugrunde lag. Schließlich ahmte Sèvres auch die Jasperware der Fabrik von Wedgwood nach. Eine Reihe von Entwürfen zu Reliefplaketten stammen von Boizot.

Das Markenwesen war in Vincennes und Sèvres vorzüglich geregelt. Beim Geschirr läßt sich meist nicht nur die Entstehungszeit am Jahresbuchstaben, sondern auch der Name des Malers und Vergolders an bestimmten Zeichen und Monogrammen feststellen. Nähere Angaben finden sich in den bekannteren Markenbüchern[1].

Von 1738—1744 führte die Fabrik zu Vincennes als Marke zwei gegeneinander gerichtete, verschlungene L, denen zwischen 1745 bis 1752 ein Punkt zugefügt wurde. Seit der Neuorganisation der Fabrik im Jahre 1753 wurden Jahresbuchstaben in das von den beiden L gebildete rautenförmige Feld gesetzt. In Vincennes sind demnach von 1753—1755 die Buchstaben A bis C, in Sèvres von 1756—1777 die Buchstaben D bis Z geführt worden. Dann folgen von 1778—1793 die doppelten Buchstaben des Alphabets. Bei Hartporzellan wurde in den Jahren 1769—1793 (Buchstaben R

[1] z. B. bei Zimmermann-Graesse, Führer für Sammler von Porzellan usw. 14. Auflage.

bis R R) über die Marke noch die kgl. Krone gesetzt. Die Fabrikmarke erscheint fast stets in hellem Blau.

Während der Revolutionszeit wurden mehrere Marken ohne Unterschied geführt: das R F in Kursiv- oder Steilschrift, getrennt nebeneinander, oder monogrammiert in Kursiv mit der Beischrift „Sèvres", die zwischen 1800—1802 auch allein in Goldschrift vor-

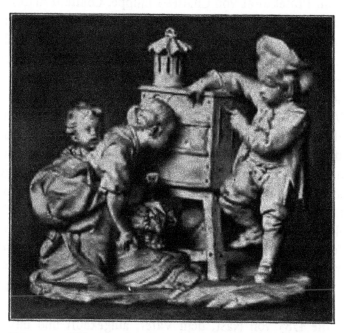

Abb. 137. Biskuitgruppe nach Bouchers Lanterne magique.
Sèvres, um 1750. Berlin, Kunstgewerbemuseum.

kommt. Unter Napoleon als Konsul (1803 bis 8. Mai 1804) wurde die Bezeichnung „M. N. le Sèvres", unter dem ersten Kaiserreich (1804—1809) „M. Imp. le de Sèvres", von 1810—1814 der gekrönte Adler auf dem Rutenbündel mit der Umschrift „Manufacture Imperiale Sèvres" in Rot aufgedruckt.

Die kleineren französischen Fabriken.

Neben der berühmten Staatsmanufaktur haben die kleineren Privatfabriken nur geringe Bedeutung. Gegen Ende des 18. Jahr-

hunderts entstanden in und außerhalb Paris zahlreiche Porzellanfabriken von Hartporzellan, da das Privileg von Sèvres nicht mehr streng aufrechterhalten, schließlich sogar aufgehoben wurde. Um 1805 bestanden in Paris nicht weniger als 27 Privatfabriken, die sich vielfach der Gunst fürstlicher Persönlichkeiten erfreuten. Die 1769 von Peter Hannong im Faubourg St. Lazare begründete Manufaktur stand unter dem Protektorat von Charles-Philippe, Comte d'Artois. Eine der bedeutendsten Fabriken, die 1780 von Guerhard & Dihl in der Rue de Bondy begründete „Manufacture du Duc d'Angoulême" machte sogar Sèvres lebhafte Konkurrenz. Wichtig ist auch die von Pierre Deruelle in der Rue Clignancourt errichtete Fabrik unter dem Patronat von Monsieur, dem Bruder des Königs (später Ludwig XVIII.). Zu Ansehen gelangten die von André-Marie Leboeuf begründete „Manufacture de porcelaines dites à la Reine" in der Rue Thiroux unter dem Protektorat der Königin Marie Antoinette und die 1783 in der Rue du Pont-aux-Choux errichtete „Manufacture du Duc d'Orléans" unter dem Patronat des Herzogs Louis-Philippe-Joseph.

Andere Fabriken hielten sich auch ohne Protektion fürstlicher Persönlichkeiten, z. B. die 1773 von Jean-Baptiste Locré in der Rue Fontaine-au-Roi errichtete Fabrik von La Courtille, deren hervorragende Erzeugnisse den Neid von Sèvres erregten; ferner die 1775 von Guy in der Rue du Petit-Carrousel gegründete Fabrik; endlich die 1780 in der Rue Popincourt von Lemaire eingerichtete Fabrik, die 1783 von Nast, dem Vater, aufgekauft und unter der Firma Nast frères in der Rue de Armandiers weitergeführt wurde. Alle diese Manufakturen haben fast ausschließlich Geschirr und Luxusgerät fabriziert. Besonders typisch für einige Fabriken ist ein Dekor feiner Streublumen, z. B. Rosen oder Kornblumen (à barbeaux).

Von den Fabriken außerhalb Paris ist vor allem die 1768 von Baron Beyerle begründete Manufaktur zu Niederwiller (Niderville) in Lothringen zu nennen, die sich besonders durch farbig bemalte oder in Biskuit ausgeführte Figuren auszeichnete. Ihre Marke, ein doppeltes C, erinnert an die in Ludwigsburg und in Buen Retiro gebräuchliche.

Schweizer Porzellan.

Zürich[1].

Die in Schoren bei Bendlikon dicht am Zürichsee im Jahre 1763 errichtete Porzellan- und Fayencefabrik war die Gründung einer Aktiengesellschaft, der unter andern der bekannte Maler und Dichter **Salomon Geßner** angehörte. Direktor und technischer Leiter war Adam Spengler aus Schaffhausen. Trotz vorzüglicher Leistungen hielt der Absatz der Fabrik nicht gleichen Schritt mit der Produktion. Die finanziellen Schwierigkeiten nahmen bald so bedrohlichen Umfang an, daß 1791 die Auflösung der Gesellschaft beschlossen wurde.

1793 übernahm Mathias Nehracher, ein früherer Angestellter der Fabrik und Schwiegersohn Spenglers, die Manufaktur mit sämtlichem Werkzeug und allen vorrätigen Waren. 1803, drei Jahre nach Nehrachers Tod, erwarb der Präsident Hans Jacob Nägeli die Fabrik, die seitdem nur noch gewöhnliche Fayence und Steingut herstellte. Noch heute wird in dem nur wenig veränderten Gebäude der alten Züricher Manufaktur eine Tonwarenfabrik betrieben.

Die frühsten Erzeugnisse von Zürich sind in Frittenporzellan hergestellt. Sie kennzeichnen sich durch eine rein weiße, schwere Masse. Die Farben erscheinen, wie auch sonst bei der Pâte tendre, infolge der Verschmelzung mit der Fritte und der Glasur weicher, zugleich aber auch saftiger als beim Hartporzellan. Züricher Weichporzellan ist sehr selten. Man ging offenbar sehr bald zur Fabrikation von Hartporzellan über. Das Kaolin soll aus Lothringen bezogen worden sein. Züricher Hartporzellan ist im Aussehen sehr verschieden. In der Blütezeit der Fabrik (1775—1790) hat es im allgemeinen einen gelblichen Ton. Die Stücke sind häufig durch Verunreinigung der Masse und durch Brandfehler entstellt.

[1] H. Angst, Zürcher Porzellan. Aus: „Die Schweiz." Zürich 1905. Mit Textabb. u. 2 Tafeln.

Die künstlerische Entwicklung der Züricher Manufaktur ist mit
dem Namen Salomon Geßners (1739—88) eng verknüpft. Geßner
lieferte Zeichnungen für den Dekor der Geschirre und verschmähte
es nicht, gelegentlich selbst Geschirre zu bemalen. Ein Tabakstopf
im Züricher Landesmuseum mit holländischen Bauernszenen in
Grau trägt die Bezeichnung „Salomon Geßner pinxit 1765", ebenso
ein Blumentopf aus Fayence mit Blumenmalerei. In seinem „Land-
vogt von Greifensee" beschreibt Gottfried Keller ein von Salomon
Geßner bemaltes Teegeschirr. Die Landschaftsmalerei der Züricher
Fabrik läßt sich kaum trefflicher und anschaulicher schildern: „Auf
dem blendendweißen, mit Ornamenten durchwobenen Tischtuch
aber standen die Kannen, Tassen, Teller und Schüsseln, bedeckt
mit hundert kleinern und größern Bildwerklein, von denen jedes
eine Erfindung, ein Idyllion, ein Sinngedicht war, und der Reiz be-
stand darin, daß alle diese Dinge, Nymphen, Satyrn, Hirten, Kinder,
Landschaften und Blumenwerk mit leichter und sicherer Hand hin-
geworfen waren und jedes an seinem rechten Platz erschien, nicht
als die Arbeit des Fabrikmalers, sondern als diejenige eines spielen-
den Künstlers."

Heinrich Füßli, der bekannte Maler und spätere Kunst-
händler, hat in Schoren gelernt und war von 1771 bis 1781 in der
Fabrik als Landschaftsmaler beschäftigt.

Die Züricher Geschirrformen bieten nichts Bemerkenswertes.
Sie sind meist glatt im Stil des ausgehenden Rokoko. Ihr Reiz be-
steht in der vollendeten Malerei, auf die stets größte Sorgfalt ver-
wendet wurde. Die typischste Gattung von Malerei ist die mit
Figuren belebte Schweizer Landschaft, wie sie Geßner eingeführt
hat. Daneben malte man auch Tierstücke, Blumen, Früchte und
Schmetterlinge. Als einfaches Gebrauchsgeschirr, glatt oder gerippt,
erscheint unter andern eine Nachahmung des Meißner Aster- und
Zwiebelmusters in Blau unter Glasur.

Hauptmodelleur der Fabrik war der Ende der siebziger Jahre
angestellte Valentin Sonnenschein (geb. 1749 in Stuttgart,
gest. 1816 in Bern). Die in lichten Farben bemalten Figuren und
Gruppen (Hirten, Gärtner, Fischer, Schiffer, Hausierer, Ausrufer,

Herren und Damen, Götter und Nymphen) lassen Geßners Einfluß erkennen. Die besten Figuren sind von Sonnenschein modelliert, der gelegentlich Ludwigsburger Modelle, z. B. die Musiksoli, ins Bürgerliche übertragen hat.

Die Marke von Zürich ist ein Z, in der Regel blau unter der Glasur, seltener eingeritzt oder gestempelt.

Nyon[1].

Die in Nyon am Genfer See von Ferdinand Müller und seinem Schwiegersohn Jakob Dortu errichtete Porzellan- und Fayencefabrik bestand von 1781 bis 1813. Dortu war 1749 in Berlin als Sproß einer französischen Emigrantenfamilie geboren. Von 1764 bis 1767 arbeitete er an der dortigen Kgl. Porzellanmanufaktur als Blau- und Buntmalerlehrling. In der Folgezeit muß er sich die Kenntnis der Porzellanbereitung angeeignet haben, denn 1777/78 finden wir ihn an der Manufaktur Marieberg in Schweden, wo er echtes Hartporzellan fabrizierte, das dort bisher noch nicht gelungen war. Da die Bemalung einer Reihe von Geschirren in Marieberg und Nyon bis in Einzelheiten hinein genau übereinstimmt, darf man annehmen, daß sie von Dortus eigener Hand stammt oder mindestens unter seinen unmittelbaren Einfluß entstanden ist.

Dortu war die Seele des Unternehmens in Nyon in technischer wie künstlerischer Hinsicht. Ein Zerwürfnis zwischen ihm und Müller führte 1786 zu einer Trennung der beiden Gründer. Dortu wurde ausgewiesen, aber bald wieder in Gnaden aufgenommen und an die Spitze der Fabrik gesetzt, die seit September 1787, nach fast halbjähriger Unterbrechung, mit den Arbeitern, Malern und Bossierern der früheren Fabrik weiter betrieben wurde. 1809 verwandelte sich die Manufaktur in eine Aktiengesellschaft. Als Porzellanfabrik bestand sie nur bis 1813, seitdem wurden nur Erzeugnisse aus Pfeifenton hergestellt.

Die künstlerische Richtung der Manufaktur von Nyon war in

[1] Vergl. A. de Molin, Porcelaine de Nyon 1781—1813. Mit 10 Farbentafeln u. 38 Abb. im Text. Lausanne 1904.

der Hauptsache nach Frankreich orientiert, wenn auch die Maler
und Bossierer ihre anderwärts gesammelten Kenntnisse und Vor-
bilder verwertet haben. Von den Malern kam — wie wir aus den
Akten erfahren — J. G. Maurer aus Zürich, Joseph Revelot aus
Luneville, Joseph Pernoux aus Ludwigsburg, W. Chr. Rath aus
Stuttgart; von den Bossierern kam Ludwig Eps aus Ötingen in
Sachsen, C. Maurer aus Zürich. Nyon hat die mannigfachsten An-
regungen von fremden Manufakturen verarbeitet: von Meißen,
Berlin, Fürstenberg, Ludwigsburg, Zürich, Luneville, Niederwiller,
Sèvres, von den Pariser Fabriken der Rue Clignancourt, der Rue
Thiroux (porcellaine de la Reine) und der Rue de Bondy (Duc
d'Angoulême). Doch gehören direkte Kopien, wenn es sich nicht
um Ergänzungen von Servicen fremder Manufakturen handelt,
zu den Seltenheiten. Nyon hat nie sklavisch nachgeahmt, sondern
stets eine gewisse Selbständigkeit in der Anordnung und Zusammen-
stellung der Dekors gewahrt. Große Zierstücke, Tafelaufsätze und
Prunkservice, bei denen der Modelleur einen größeren Anteil hatte
als der Maler, sucht man vergebens.

Die Geschirre sind meist glatt, in den bürgerlich gemäßigten
Formen des Stils Louis XVI. bis zum Empire. Dementsprechend
ist auch der aus antiken Motiven zusammengesetzte Dekor. Typisch
für die erste Zeit sind straff gespannte Blumengirlanden, um die
sich häufig weiße oder farbige Bänder schlingen; ferner Blumen-
festons und goldene Perlengehänge. Als Streublumendekor finden
sich über die ganze Geschirrfläche verteilte Kornblumen (nach
de Molin wilde Zichorie) in zyanblau oder violett und goldene Blätt-
chen nach dem Vorbild der Pariser Fabriken der Rue Thiroux und
des Duc d'Orléans.

Sonst hat Nyon Service mit farbigen Schmetterlingen und In-
sekten, Trophäen und Landschaften bemalt. Auch Geschirr mit
farbigen Gründen nach dem Vorbild von Sèvres in Kornblumen-
blau, Türkis, Graublau, Kapuzinerbraun, Tiefschwarz und Zitronen-
gelb. Auf die Bemalung von Einzeltassen, unter denen die Trem-
bleuse mit vertiefter Unterschale eine große Rolle spielt, wurde be-
sondere Sorgfalt verwandt.

Die Zeit des Empire läßt einen sichtlichen Niedergang des künstlerischen Niveaus erkennen. Die plumpen Geschirrformen werden mit Landschaften, die den größten Teil der Fläche decken, mit Akanthusranken und mit Friesen dicht gedrängter bunter Blumen bemalt. Das Weiß des Porzellans verschwand schließlich ganz unter der marmorartig bemalten Fläche.

Nyoner Figuren sind äußerst selten. Doch ist es möglich, daß sich in öffentlichen und privaten Sammlungen, unerkannt oder unter fremdem Namen, Figuren von Nyon befinden. Die einzige bisher bekannte Statuette ist ein farbig bemalter, Kußhand werfender Kavalier (Abb. bei de Molin a. a. O. Taf. III). Sie erinnert in ihrer gezierten Steifheit an Fuldaer Figuren. Aus alten, in Nyon vorgefundenen Formen sind in neuerer Zeit vier Figuren eines Flötisten und einer Gitarrespielerin, einer Dame und eines Kußhand werfenden Kavaliers in Biskuit neu ausgeformt worden.

Die Marke von Nyon ist ein Fisch in Unterglasurblau.

Englisches Porzellan.

Auch England brachte in der Hauptsache nur ein der französischen pâte tendre ähnliches, gewöhnlich „Knochenporzellan" genanntes Frittenporzellan zustande, bei dessen Zusammensetzung Knochenasche eine Rolle spielt (vgl. S. 3). Das Knochenporzellan wurde ebenso wie die französische pâte tendre schon als Biskuit gar gebrannt und in einem wesentlich schwächeren Feuer mit einer leichtschmelzenden, aber auch sehr leicht verletzlichen Bleiglasur überzogen. Es eignete sich also auch wenig für Gebrauchsgeschirr, dafür ließen sich aber ähnliche farbige Effekte erzielen wie beim französischen Porzellan. Denn die Farben verbanden sich im Brande untrennbar mit der leichtschmelzenden Glasur, die ihnen Durchsichtigkeit und Leuchtkraft verlieh, wie der Firnis einem in Öl oder Tempera gemalten Bild. Die englischen Manufakturen haben es freilich nur selten zu selbständigen künstlerischen Lei-

stungen gebracht, die ihnen eine hervorragende Stellung innerhalb
der Geschichte des europäischen Porzellans sichern könnten.

Die bedeutendste unter den englischen Manufakturen ist Wor-
cester, eine Gründung des Arztes Dr. John Wall und des Apothekers Davis im Jahre 1751. In der ersten Zeit entstanden hauptsächlich Geschirre in Anlehnung an ostasiatische, hauptsächlich japanische Vorbilder. Die Blütezeit der Manufaktur begann mit der Übersiedelung mehrerer Porzellanmaler der Fabrik zu Chelsea im Jahre 1768. Es entstanden prachtvolle Geschirre mit farbigen „Glasuren", unter denen das Königsblau besonders gut gelang. In den weiß ausgesparten, von Goldrocaillen umrahmten Feldern sind meist bunte Blumen oder phantastische Vögel gemalt. Um 1756/57 führte Robert Hancock aus Battersea das Überdruckverfahren ein, das gestat-

Abb. 138. Vase mit Fond in Purpur.
Chelsea, um 1770. Berlin, Kunstgewerbe-
museum.

tete, Papierabdrücke von einer Kupferstichplatte auf Porzellan zu
übertragen. Hancock hat u. a. ein Brustbild Friedrichs des Großen
für den Druck auf Porzellan gestochen. Die Drucke sind einfarbig,
in Schwarz, Rot oder Purpur über der Glasur, bisweilen auch in
Blau, hellem Purpur oder Lila unter der Glasur ausgeführt.

Die Anfänge der Fabrik zu Chelsea reichen etwa ein Jahr-
zehnt weiter zurück als in Worcester. Eine Spezialität von Chelsea
waren farbig bemalte Riechfläschchen in Gestalt von Blumen-
bukettes, Früchten, Tieren oder Gruppen, letztere zum Teil in
Anlehnung an Meißner Modelle. Die größeren Figuren und Gruppen
sind vielfach nach
Meißner Vorbildern
kopiert, u. a. das tan-
zende Bauernpaar von
Kändler (Abb. 39);
doch erkennt man die
englische Herkunft
sofort an den ver-
schwommenen For-
men und an der mit-
unter recht süßlichen,
oft sogar geschmack-
losen Bemalung, die
besonders für die
Schäfergruppen und
die Figuren von Ka-
valieren und Damen
(um 1765) charakte-
ristisch ist. Die be-
queme Technik der
farbigen Bleiglasuren
verleitete zu aller-
hand Extravaganzen.

Abb. 139. Vase. Fabrik von Cozzi. Venedig,
Mitte des 18. Jahrh. Berlin, Kunstgewerbe-
museum.

Typisch für eine be-
stimmte Gattung von Chelseafiguren sind die blütenbesetzten
Sträucher, offenbar eine Nachahmung der in Bronze montierten
Blumenbukette bei Meißner Gruppen und Figuren. Das Geschirr
ist nicht besonders originell. Aus der ersten Zeit stammen Kopien
nach ostasiatischen Vorbildern, besonders nach Imariporzellan. In
der Rokokozeit entstanden ziemlich schwülstig gebildete Vasen mit

farbigen Gründen. Der Louis-XVI.-Zeit gehört die einem Sèvres-modell nachgebildete Vase (Abb. 138) mit Purpurfond und weiblichem Profilkopf in Grisaillemalerei an.

Im Jahre 1770 ging die Manufaktur zu Chelsea mit allen ihren Vorräten und Modellen in den Besitz von W. Duesbury, den Eigentümer der um 1750 gegründeten Fabrik zu D e r b y über, und 1776 wurde die ziemlich unbedeutende Fabrik zu B o w (gegründet 1744) mit diesen beiden Manufakturen vereinigt. Eine Spezialität von Derby waren Statuetten in Biskuitporzellan.

In den Manufakturen zu P l y m o u t h (1768—1771) und B r i s t o l (1768—1781) wurde ein kaolin- und feldspathaltiges Hartporzellan hergestellt. Bristol fabrizierte um 1775 Teegeschirre mit feinem Dekor in klassizistischem Geschmack.

Die Marken der englischen Manufakturen sind nicht so einheitlich und charakteristisch wie bei den Fabriken des Kontinents. Es seien hier nur die typischsten genannt: Chelsea führte in der Regel einen Anker; Derby zwei gekreuzte Stäbe mit der Krone und einem D; Derby-Chelsea ein D verbunden mit einem Anker; Bow u. a. ein +; Worcester die verschiedensten Marken, u. a. einen Halbmond, ein gemustertes Quadrat in der Art chinesischer Ornamentmarken, ein W in Kursiv- oder Steilschrift, endlich verschiedene Künstlerbezeichnungen in Verbindung mit einem Anker (Rebus von Holdship) auf bedrucktem Porzellan. Mehrere Fabriken ahmten gelegentlich auch die Schwertermarke von Meißen nach, z. B. Bristol und Worcester.

Italienisches und spanisches Porzellan.

Die erste italienische Porzellanfabrik wurde 1720 in V e n e d i g mit Hilfe des ehemaligen Meißner Emailmalers und Vergolders Christoph Conrad Hunger errichtet, der kurz vorher bei der Gründung der Wiener Manufaktur eine Rolle gespielt hatte. Hunger kehrte 1725 bereits wieder nach Meißen zurück, da das aus Sachsen bezogene Kaolin ausblieb. Das von Hunger fabrizierte Hartporzellan ist gelblicher und glasiger als die Meißner Masse. Der Dekor

der Geschirre, namentlich ein feines Laub- und Bandelwerkorna-
ment in Gold und bunten Farben, erinnert an Meißen.

Um 1765 gründete Geminiano Cozzi in Venedig eine zweite
Porzellanfabrik, die bis 1812 bestand. Aus dieser Fabrik stammt
die in Abb. 139 wiedergegebene Vase mit farbig bemalten Frauen-

Abb. 140. Tassen mit farbig bemalten Reliefs. Capodimonte, um 1750.

masken, bunten Blumengirlanden, Perlschnüren und eisenroter
Vedute, die halb venezianisch, halb exotisch anmutet. Es wurde
auch Geschirr mit Malerei in Unterglasurblau und Muffelfarben
(Eisenrot und Gold) hergestellt. Die Marke der Fabrik ist ein
Anker.

Im Jahre 1735 errichtete der Marchese Carlo Ginori in Doccia
bei Florenz mit Hilfe des Wiener Arkanisten Carl Wandelein eine
Porzellanfabrik, deren Blütezeit in die Mitte des 18. Jahrhunderts
fällt. Die Leistungsfähigkeit dieser von Zeitgenossen sehr gerühmten

18*

Fabrik kann nicht gering gewesen sein, da sie imstande war, Figuren (nach antiken Vorbildern) in halber Lebensgröße auszuführen. Die berühmteste italienische Fabrik ist die von Karl III. (als

Abb. 141. Straßensänger. Capodimonte, Mitte 18. Jahrh.

König beider Sizilien Karl IV.) im Jahre 1736 in Capodimonte bei Neapel gegründete Manufaktur. Sie verarbeitete eine gelbliche Frittenmasse. Am bekanntesten sind Kaffeegeschirre und Tabatiéren mit farbig bemalten Reliefs auf weißem Grunde

(Abb. 140). Bevorzugt waren alle auf das Meer bezüglichen mythologischen Darstellungen, und in der Ornamentik spielt vornehmlich die im Meere gedeihende Tier- und Pflanzenwelt eine Rolle: Fische, Muscheln, Korallen, Tange u. a.

Bedeutsam sind die plastischen Arbeiten von Capodimonte, die trotz der technischen Schwierigkeiten oft in großen Dimensionen ausgeführt wurden. Die Figuren zeichnen sich durch schwungvolle Modellierung aus. Neben Spiegelrahmen und Uhren mit figürlichem Beiwerk entstanden umfangreiche Tafelaufsätze mit Meergöttern oder Bacchanten; ferner Heiligenfiguren, Komödienfiguren von grotesker Komik und vortrefflich charakterisierte Typen der Hofgesellschaft und der niederen Volksschichten (Abb. 141).

Bemerkenswerte Leistungen sind auch die umfangreichen Ausstattungen ganzer Zimmer mit plastischen Arbeiten und Wandappliken, u. a. für

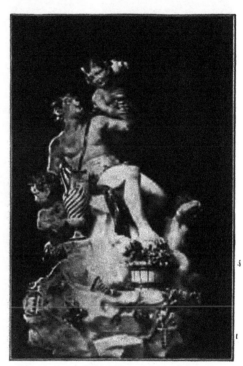

Abb. 142. Allegorische Gruppe „Der Herbst". Buen Retiro, um 1760—66. Höhe 47 cm.

das Schloß in Portici (jetzt im Schloß Capodimonte).

Karl III. verfügte 1759, als Nachfolger seines Bruders auf dem spanischen Thron, daß ein großer Teil der Arbeiter und Künstler, darunter die Modelleure Cajetano Schepers und Giuseppe Gricci, von Capodimonte nach der neugegründeten Manufaktur zu Buen Retiro bei Madrid übersiedelten. Dort wurde zunächst im selben Stile weitergearbeitet. Die spanische Manufaktur stand

dreißig Jahre lang bis zum Tode Karls III. (1789) ausschließlich im Dienste des Hofes. Erst dann wurde der Verkauf an Private gestattet. Guiseppe Gricci schuf um 1763 die umfangreiche Porzellandekoration für ein Zimmer im Schloß zu Aranjuez[1], ganz in der Art wie für das Schloß in Portici: Chinoiserien in farbig bemaltem Relief. Spanischen Einfluß verraten die etwas unorganisch zusammengefügten Wandfüllungen eines Kabinetts im Kgl. Schlosse zu Madrid[2]. Hier findet sich auch der gleiche Kronleuchter mit einem hockenden Chinesen wie in Aranjuez.

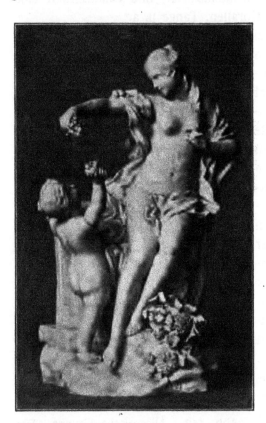

Abb. 143. Venus und Amor. Buen Retiro, um 1760. Berlin, Kunstgewerbemuseum.

Die Figuren und Gruppen der ersten Zeit gleichen durchaus den in Capodimonte entstandenen (Abb. 142 und 143). Die sparsame Bemalung bedeutet schon eine Konzession an den Klassizismus, der in Buen Retiro frühzeitig Eingang fand. Man ging bald zur Herstellung von Biskuitporzellan über und imitierte gegen Ende des 18. und zu Anfang des 19. Jahrhunderts die blauweiße Jasperware von

[1] Eine Abbildung bei D. Manuel Pérez-Villamil, Artes é Industrias del Buen Retiro. Madrid 1904. Taf. I.
[2] Abbildungen ebenda Taf. II und III.

Wedgwood. Typisch sind große Prunkvasen mit Blumensträußen in Biskuit. 1812 ging die Fabrik ein.

1771 errichtete der Sohn Karls III., Ferdinand IV., eine Fabrik in Neapel, deren künstlerische Produktion ganz unter dem Einfluß der antiquarischen Forschung stand. Antike Marmorstatuen wurden in Biskuitporzellan nachgebildet, und als Dekor für die Geschirre dienten Wiedergaben antiker Bronzen, Wandmalereien und Vasen. Die Fabrik stellte 1821 den Betrieb ein.

Die Hauptmarke von Capodimonte ist die meist einfach gezeichnete bourbonische Lilie, die auch in Buen Retiro, neben dem Doppel-C mit und ohne Krone, gebraucht wurde. Die Fabrik zu Neapel führte als Marke ein N oder RF (Real Fabbrica) unter der fünfzackigen Krone.

Holländisches Porzellan.

1764 errichtete der Graf Gronsfeldt-Diepenbrock zu Weesp bei Amsterdam mit Hilfe deutscher Arbeiter die erste holländische Porzellanfabrik, die nur geringe Bedeutung erlangte und nach sieben Jahren wieder einging (Marke: Schwerter mit drei Punkten oder W mit Schwert).

Wichtiger und in technischer Hinsicht leistungsfähiger war die vom Pfarrer de Moll zu Oude Loosdrecht (zwischen Utrecht und Amsterdam) um 1770 begründete Fabrik, die 1782 nach Oude Amstel bei Amsterdam verlegt wurde. Am bekanntesten sind Tafelgeschirre mit goldenen Rocailleschnörkeln am Rand und bunter Malerei (Vögel und Blumen). Marke: M. O. L. bzw. Amstel.

Um 1775 wurde im Haag unter der Leitung des Deutschen Leichner (Lynker) eine Fabrik errichtet, die nur kurze Zeit in Betrieb war. Neben dem im Haag fabrizierten Porzellan haben die Maler Weichporzellan von Tournay dekoriert und mit der Fabrikmarke, einem Storch mit Fisch im Schnabel, signiert.

Belgisches Porzellan.

Die Manufaktur zu Tournay ging aus einer Fayencefabrik hervor, die François Joseph Peterynck 1748 nach dem Aachener Frieden übernommen hatte. Peterynck fabrizierte ein der pâte tendre von Sèvres ähnliches Weichporzellan, Geschirre mit feiner Malerei und weiß glasierte oder in Biskuit ausgeführte Figuren. Neben Peterynck waren Duvivier, la Mussellerie und Joseph Mayer als Maler tätig. Gillis und Nicolas Lecreux schufen die Modelle zu den Figuren. Nach dem Tode Peteryncks im Jahre 1798 ging die Fabrik auf dessen Tochter über, die das Unternehmen in gleicher Weise bis 1805 fortführte. Tournay markierte seine Erzeugnisse mit einem Turm von wechselnder Form, bzw. mit gekreuzten Schwertern, in deren Winkeln Kreuze stehen.

Dänisches Porzellan.

Schon 1731 hatte Elias Vater, ein Spiegel- und Glasmacher aus Dresden, in Kopenhagen erfolglose Versuche zur Herstellung von Porzellan gemacht. Ebensowenig waren die Versuche von Johann Gottlieb Mehlhorn (seit 1754) und von Johann Ludwig Lück(e) (1752—1757) von Erfolg gekrönt. Erst seit der Entdeckung der Kaolinlager auf der Insel Bornholm durch A. Birch (1756) wurden greifbare Resultate erzielt. Mehlhorn erhielt die Leitung der „Fabrik am blauen Turm" bei Christianshavn, doch wurde seine Werkstatt 1760 mit der Fayencefabrik von Jakob Fortling zu Kastrup auf der Insel Amager vereinigt und er selbst der Direktion Fortlings unterstellt. Bald nach Fortlings Tode im Jahre 1761 wurde Mehlhorn entlassen.

Die „Fabrik am blauen Turm" leitete von 1760—1766 der Franzose Fournier, dem verschiedene dänische Künstler zur Seite standen. Fournier fabrizierte nur Weichporzellan in der Art von Sèvres. Es sind kaum zwanzig Stück aus dieser Periode bekannt: Kannen, Tassen, Teller, Schüsseln, Cremetöpfchen und Rokokovasen mit Doppelhenkeln, aufgelegten plastischen Blumengirlanden

und figürlichen Malereien. Die Marke der Fournier-Periode ist F 5 (= König Friedrich V.).

Unter Christian VII. glückte dem Chemiker Franz Heinrich Müller die Herstellung von echtem Hartporzellan (1773), und seit 1775 wurde die Fabrik als Aktienunternehmen weiterbetrieben. Nach dem Vorschlag der Königinwitwe Juliane Marie führte die Manufaktur seitdem als Marke drei parallele Wellenlinien, das Symbol für die drei Wasserwege von Dänemark.

Müller berief den Fürstenberger Modelleur Anton Carl Luplau (gest. 1795) als Modellmeister, den Nürnberger Johann Christoph Bayer als Blumenmaler und drei Meißener Arbeiter, darunter den Maler F. A. Schlegel.

1779 wurde die Manufaktur als „Königliche Dänische Porzellainsfabrik" vom Staate übernommen. Die Betriebskosten waren in den vier Jahren auf 123552 Reichstaler angewachsen. Einnahmen aus dem Verkauf hatte die Fabrik nicht zu verzeichnen. Die bestgeratenen Stücke waren an Mitglieder der königlichen Familie und andere Persönlichkeiten verschenkt worden. 1780 wurde das erste Verkaufslager in Kopenhagen eröffnet, ein Ereignis, das in der dänischen Hauptstadt allgemein gefeiert wurde.

Die Blütezeit der Manufaktur fällt in die 80er Jahre. Die Formen der Geschirre sind vielfach von deutschen Vorbildern beeinflußt. Auch die Malerei läßt wenig von nationaler Eigenart verspüren. Sehr typisch sind die eiförmigen Deckelvasen mit Maskeronhenkeln, Medaillonbildern und Deckelfigürchen. Die feinere Gattung zeigt einen runden Trichterfuß, Asthenkel mit plastischen Blumen und Bildnisminiaturen oder Silhouettporträts.

In den Jahren 1790—1802 entstand das für Katharina II. von Rußland bestimmte Flora Danica-Service, das Kronprinz Friedrich, der nachmalige König Friedrich VI., in Auftrag gab. Das alte Fabrikjournal verzeichnet es als „Perlmuster, farbig bemalt mit Flora Danica". Zunächst war es nur für 80 Personen berechnet. 1794 waren nicht weniger als 1835 Stück fertiggestellt. Da die Kaiserin 1796 starb, wurde das Service nicht abgesandt. Man beschloß, es für hundert Personen zu vergrößern. Jetzt wird es im

Schloß Rosenborg aufbewahrt. Das charakteristische Randmuster, ein von Perlschnüren begleiteter Blattkranz mit Teilvergoldung, kehrt auf allen Stücken wieder. Mit der Ausführung bzw. Überwachung der Malerei wurde C. A. Bayer betraut, dem der Botaniker Theodor Holmskjold, ein ehemaliger Schüler von Linné in Upsala, zur Seite stand. Jedes Stück trägt unterm Boden den Namen der Pflanze, die auf ihm gemalt ist, nach dem System von Linné. Der lehrhafte Charakter dieses Blumendekors mutet uns heute äußerst pedantisch an, und die Art, wie jede Pflanze, herbariummäßig gestreckt, mit peinlicher botanischer Genauigkeit gemalt ist, erscheint uns denkbar unkünstlerisch.

Schon frühzeitig brachte die Manufaktur meisterhaft modellierte Figuren hervor, doch scheint sich der Modellmeister Luplau, der ehemalige Fürstenberger Modelleur, verhältnismäßig wenig um die plastischen Arbeiten gekümmert zu haben. Die meisten Modelle sollen von Kalleberg herrühren. Manche Figuren und Gruppen zeigen freilich eine so auffällige Verwandtschaft mit Luplaus Fürstenberger Modellen, daß ein Zweifel an seiner Autorschaft nicht aufkommen kann. Zu den besten Kopenhagener Arbeiten gehört eine stehende Bauerfrau mit Hühnern in den Händen und die Gruppe eines tanzenden Paares in modischer Tracht aus der Zeit um 1785.

Russisches Porzellan.

Bei der Gründung der Porzellanmanufaktur in St. Petersburg im Jahre 1744 spielte Christoph Conrad Hunger eine Rolle, ein ehemaliger Meißner Arbeiter, der sich vorher in Wien, Venedig, Dänemark und zuletzt in Schweden als Porzellanlaborant herumgetrieben hatte. Wie Baron Tcherkassow versichert, hat Hunger in den vier Jahren seiner Tätigkeit kaum ein halbes Dutzend schlecht geratener Tassen fertiggestellt.

An Hungers Stelle trat von 1748—1758 Dimitri Winogradow, ein Mann von außerordentlichen praktischen und theoretischen Kenntnissen. Winogradow bekleidete seit 1745 die Stelle eines Direktors

der Bergwerke und hatte Hunger bei seinen Versuchen zur Seite gestanden. Nach mühevollen Experimenten gelang ihm die Herstellung eines bläulichen Porzellans mit gut haftender Glasur. Die Tabatieren, die er daraus fabrizieren ließ, fanden großen Anklang bei Hofe. Durch den Tod von Winogradow war die Existenz der Manufaktur nicht in Frage gestellt. Woïnow, ein einfacher Arbeiter, der 1745 in der Fabrik mit dem Schlemmen der Erde begonnen hatte, kannte das Verfahren. Im selben Jahr bot auch noch der Sachse Johann Gottfried Müller seine Dienste an; er wurde nach einer gelungenen Probe als Arkanist angestellt.

Bis gegen 1765 waren die Formen der Geschirre ziemlich einfach und natürlich gehalten, wie sie auf der Drehscheibe hergestellt werden konnten. Neben Tabatieren, die häufig in Form versiegelter und adressierter Briefe gehalten waren, hatte Winogradow nur Tee- und Kaffeeservice geringeren Umfangs fabriziert. Große Stücke konnten erst seit der Erbauung eines geräumigeren Brennofens (1756) gebrannt werden.

Baron Tcherkassow, dem die Aufsicht über die Manufaktur übertragen war, schickte oft Zeichnungen mit seinen Aufträgen. Mit der Vervollkommnung der Technik wagte man sich an schwierigere Aufgaben. 1752 werden zuerst Statuetten erwähnt. Ein Atlas mit der Weltkugel, der 1753 entstand, mißriet im Brande. Zu den frühsten, noch ganz primitiven Arbeiten gehören eine Kuh und ein Hund (im Winterpalais zu St. Petersburg), letzterer in deutlicher Anlehnung an die Fabeltiere auf den Deckeln chinesischer Vasen. Sicherer ist eine bemalte Tierhatzgruppe modelliert. Aus derselben Zeit stammen wohl auch ein Soldat, der sich am Feuer wärmt, drei orientalische Figuren und eine weibliche Komödienfigur (Ragonde?). Die Malerei geriet erst gegen Ende der Epoche unter der Kaiserin Elisabeth einigermaßen befriedigend. Manche der Dosen stehen freilich den besten Arbeiten von Meißen in nichts nach. Anfangs wurde fast nur in Purpur, Grün und Gold gemalt. Bei Geschirren wählte man mit Vorliebe einen Dekor farbiger Blumen oder Girlanden auf weißem oder vergoldetem Grund. Zur selben Zeit kam auch die Genremalerei auf.

Unter Kaiserin Katharina (1762—1796) führte Tchépotiew, Leutnant der Garde zu Pferde, die Leitung der Manufaktur bis 1772. Er berief den Wiener Arkanisten Regensburg und den Meißner Modelleur Karlowsky, der jedoch bald durch drei russische Bildhauer, Schüler der Akademie, ersetzt wurde. Als Maler engagierte man drei andere Schüler der Akademie. Durch Gründung einer Kunstschule hoffte man einen Stamm geschulter Leute heranbilden zu können.

Seit 1773 stand Prinz Wiazemsky an der Spitze des Unternehmens. Ihm verdankt die Manufaktur einen bedeutenden Aufschwung. Man zog ausländische Werkmeister heran und berief 1779 den französischen Bildhauer Rachette, der lange Jahre hindurch für die Manufaktur gearbeitet hat. Als Maler wurden in dieser Zeit nur Russen beschäftigt.

1792 trat an Stelle des Prinzen Wiazemsky der Fürst Youssoupow, ein außergewöhnlich feiner Kunstkenner und trefflicher Organisator. Gegen Ende der Epoche stieg die Produktion ganz beträchtlich; das finanzielle Ergebnis befriedigte jedoch keineswegs. Der Warenverkauf war in den Jahren von 1759—1764 ständig zurückgegangen. Das lag vor allem daran, daß das Meißner Porzellan billiger und besser war und selbstverständlich dem russischen vorgezogen wurde.

Katharina II. hatte eine ausgesprochene Vorliebe für alles Russische. So entstand, offenbar auf ihren Wunsch, eine Serie russischer Volkstypen nach einem Werk von Georgi, das Beschreibungen und Abbildungen aller Volksstämme im russischen Reich enthielt. Eine Ergänzung dazu bildeten Typen russischer Kaufleute und Berufsstände. Das Porträt der Kaiserin findet sich auf einer großen Anzahl von Vasen. Ihre Büste wurde in mehreren Wiederholungen ausgeführt.

1784 entstand das sog. „Arabesken-Service", das 937 Stücke zu 60 Gedecken umfaßt. Es ist zweifellos dem berühmten Katharinen-Service von Sèvres vom Jahre 1778 nachempfunden (vgl. Abb. 135). Den Tafelaufsatz mit dem Standbild der Kaiserin, umgeben von allegorischen Figuren und Gruppen, modellierte Rachette. 1793 schenkte die Kaiserin dem Grafen Besborodko ein Tafelservice.

das ebenso umfangreich sein sollte. Die Figuren und Gruppen des Tafelaufsatzes stellten dar: den Erotenverkauf nach dem antiken Fresko in Herkulanum (vgl. Abb. 58), die Hochzeit Alexanders des Großen nach dem berühmten Gemälde im Vatikan, Amor und Psyche, die Liebe zähmt die Stärke, Venus, einen Faun, Merkur, Amor in den Wolken und zwei Vestalinnen nach Clodion. Das sog. „Kabinett-Service", das in den Formen mit dem Arabesken-service ziemlich übereinstimmt, ist mit Feldblumen und italienischen Veduten bemalt. Das „Yacht-Service" zeigt denselben Stil wie das Arabeskenservice. Es soll an die Seesiege der Kaiserin erinnern.

Von Rachette stammen eine Reihe von Medaillonporträts und Büsten in Biskuitporzellan und eine vorzügliche Nachbildung der von Choubine geschaffenen Marmorbüste der Kaiserin Katharina. Andere plastische Werke waren nach antiken Skulpturen und Werken von Zeitgenossen, wie Choubine, Clodion und Falconet kopiert.

Unter Kaiser Paul (1796—1801) und Alexander I. kam der Empirestil zur Herrschaft. Es entstanden große, überreich vergoldete Prunkvasen in antikisierenden Formen, mit Ansichten oder Porträts auf farbigem Grund. Mit der eigentlichen Porzellankunst haben diese Arbeiten nichts gemein.

Als Marke führte die Kaiserliche Manufaktur das Namensinitial des jeweiligen Herrschers.

Tafel I.

1—11 Meißen. 12 Wien. 13 Wegely, Berlin. 14 Gotzkowsky, Berlin. 15, 16 Kgl. Man. Berlin. 17 Fürstenberg. 18, 19 Höchst. 20—24 Frankenthal. 25, 26 Ludwigsburg. 27, 28 Nymphenburg. 29 Ansbach-Bruckberg.

Tafel II.

30 Ansbach-Bruckberg. 31 Kelsterbach. 32 Pfalz-Zweibrücken.
33, 34 Fulda. 35 Kassel. 36, 37 Volkstedt. 38 Closter-Veilsdorf.
39 Gotha. 40, 41 Wallendorf. 42 Gera. 43 Limbach. 44 Ilmenau.
45, 46 Sèvres. 47 Bow. 48 Chelsea. 49 Derby. 50 Worcester. 51 Venedig. 52 Capodimonte. 53 Neapel. 54 Oude Loosdrecht. 55 Haag.
56, 57 Kopenhagen. 58, 59 Petersburg.

Register.

Literatur.

J. Brinckmann, Hamburgisches Museum für Kunst und Kunstge-
werbe. Beschreibung des europäischen Porzellans und Steingutes.
Hamburg 1894.

A. Brüning, Porzellan. Handbücher der Kgl. Museen zu Berlin. Berlin
1907. 2. Aufl. 1914, bearbeitet von L. Schnorr v. Carolsfeld.

Europäisches Porzellan des 18. Jahrhunderts. Katalog der Ausstellung
im Kgl. Kunstgewerbemuseum zu Berlin. Berlin 1904.

F. H. Hofmann, Das Europäische Porzellan im Bayer. Nationalmuseum.
München 1908.

Kollektion Georg Hirth, I. Abteilung: Deutsch-Tanagra. München
1898.

E. Zimmermann, Erfindung und Frühzeit des Meißner Porzellans.
Berlin 1908.

K. Berling, Das Meißner Porzellan und seine Geschichte. Leipzig 1900.

Festschrift zur 200jährigen Jubelfeier der ältesten europäischen Porzellan-
manufaktur Meißen. Abt. A.: K. Berling, Die Meißner Porzellan-
manufaktur von 1710—1910.

W. Doenges, Meißner Porzellan. Berlin 1908.

J. L. Sponsel, Kabinettstücke der Meißner Porzellanmanufaktur von
Johann Joachim Kändler. Leipzig 1900.

Folnesics und Braun, Geschichte der K. K. Wiener Porzellanmanu-
faktur. Wien 1907.

E. Wintzer, Die Wegelysche Porzellanfabrik. Schriften des Vereins für
die Geschichte Berlins. Berlin 1898.

Kolbe, Geschichte der Kgl. Porzellanmanufaktur zu Berlin. Berlin 1863.

K. Lüders, Das Berliner Porzellan. Jahrbuch der Kgl. Preußischen
Kunstsammlungen. 1893.

P. Seidel, Friedrich der Große und seine Porzellanmanufaktur. Hohen-
zollern-Jahrbuch 1902. S. 175 ff.

G. Lenz, Berliner Porzellan. Die Manufaktur Friedrichs des Großen
1763—1788. Berlin 1913. .

Chr. Scherer, Das Fürstenberger Porzellan. Berlin 1909.

E. Zais, Die Kurmainzische Porzellanmanufaktur zu Höchst. Mainz 1887.

F. H. Hofmann, Frankenthaler Porzellan. München 1911.

E. Heuser, Frankenthaler Gruppen und Figuren. Speier 1899.

— Frankenthaler Porzellan. Katalog der vom Mannheimer Altertums-
verein 1899 veranstalteten Ausstellung.

— Die Porzellanwerke von Frankenthal nach dem Pariser und Mann-
heimer Verzeichnis nebst Geschichte der Frankenthaler Formen.
Neustadt a. d. Hardt 1909.

— Pfälzisches Porzellan des 18. Jahrhunderts. Speier 1907.

Wanner-Brandt, Album der Erzeugnisse der ehemaligen Württem-
bergischen Manufaktur Alt-Ludwigsburg. Mit Einleitung von
B. Pfeiffer. Stuttgart 1906.

L. Balet, Ludwigsburger Porzellan (Figurenplastik). Stuttgart und
Leipzig 1911.

F. H. Hofmann, Altes Bayerisches Porzellan. Katalog der Ausstellung
im Bayerischen Nationalmuseum in München 1909.

A. v. Drach, Die Porzellan- und Fayencefabrik zu Kelsterbach a. M.
Bayrische Gewerbezeitung 1891. S. 481 ff.

E. W. Braun, Über Kelsterbacher Porzellanfiguren. Monatshefte für
Kunstwissenschaft 1908. S. 898 ff.

E. Heuser, Die Pfalz-Zweibrücker Porzellanmanufaktur. Neustadt
a. d. Hardt 1907.

R. Graul und A. Kurzwelly, Altthüringer Porzellan. Leipzig 1910.

W. Stieda, Die Porzellanfabrik zu Volkstedt im 18. Jahrhundert.
Leipzig 1910.

Garnier, La porcelaine tendre de Sèvres. Paris 1891.

Auscher, A history and description of french porcelain. London 1905.

Ujfalvy-Bourdon, Les biscuits de porcelaine. Paris 1893.

Troude, Choix de modèles de la manufacture nationale de Sèvres.
Paris 1897.

H. Angst, Zürcher Porzellan. Aus: „Die Schweiz". Zürich 1905. Mit Textabb. u. 2 Tafeln.

A. de Molin, Porcelaine de Nyon 1781—1813. Mit 10 Farbentafeln und 38 Abb. im Text. Lausanne 1904.

Solon, A brief history of old english porcelain and its manufactories. London 1903.

Bemrose, Bow, Chelsea and Derby Porcelain. London 1898.

Hobson, Worcester Porcelain. London 1910.

Pérez-Villamil, Artes é industrias del Buen Retiro. La fabrica de la china. Madrid 1904.

A. Hayden, Royal Kopenhagen porcelain, its history and development from the 18th century to the present day. London 1911. Deutsche Ausgabe Leipzig 1913.

Die Kaiserliche Porzellanfabrik zu St. Petersburg 1744—1904. (Russischer Text und kurze Übersicht in französischer Sprache.) Petersburg 1906.

II

III